JOURNAL
DE
EUGÈNE DELACROIX

TOME PREMIER

1823 - 1850

PRÉCÉDÉ D'UNE ETUDE SUR LE MAITRE
PAR PAUL FLAT

NOTES ET ÉCLAIRCISSEMENTS PAR MM. PAUL FLAT ET RENÉ PIOT

Portraits et fac-simile

PARIS
LIBRAIRIE PLON
PLON-NOURRIT et C^{ie}, IMPRIMEURS-ÉDITEURS
8, RUE GARANCIÈRE-6^e

Tous droits réservés

2^e édition

JOURNAL

DE

EUGÈNE DELACROIX

Ce volume a été déposé au ministère de l'intérieur en 1893.

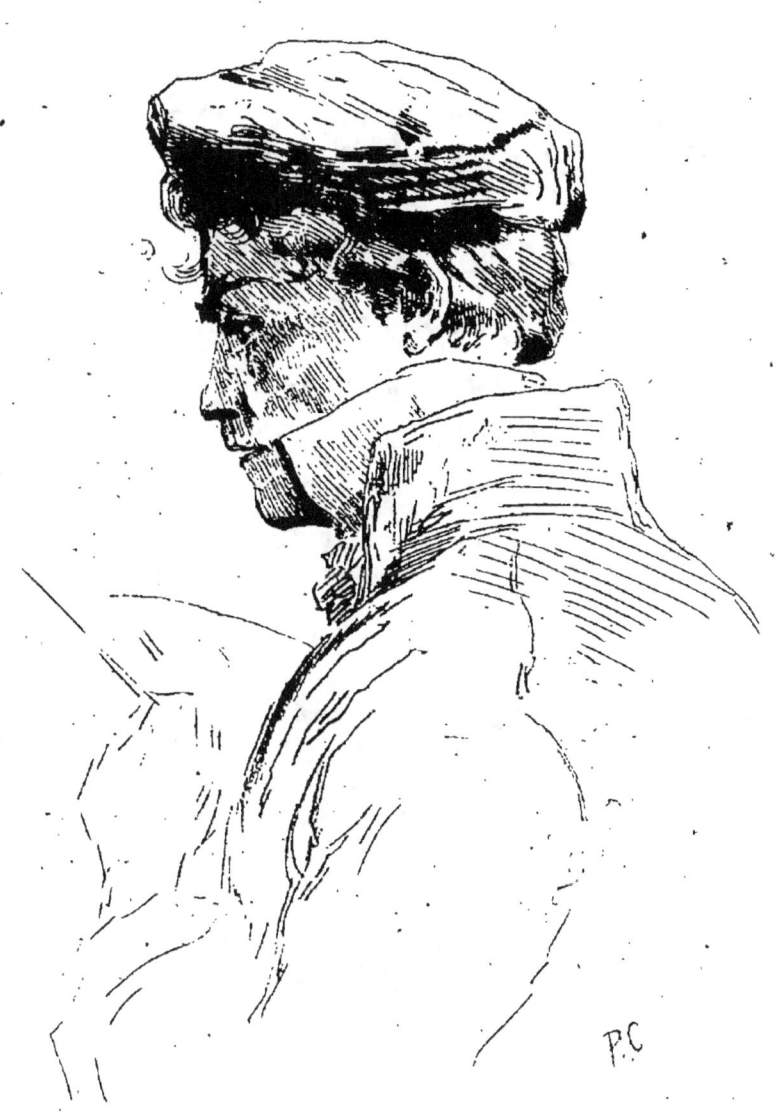

EUGÈNE DELACROIX
*eau-forte de Paul Colin
d'après un dessin original de A. Colin*

JOURNAL

DE

EUGÈNE DELACROIX

TOME PREMIER
1823-1850

PRÉCÉDÉ D'UNE ÉTUDE SUR LE MAITRE

PAR PAUL FLAT

NOTES ET ÉCLAIRCISSEMENTS PAR MM. PAUL FLAT ET RENÉ PIOT

Portraits et fac-simile

PARIS

LIBRAIRIE PLON

PLON-NOURRIT ET C^{ie}, IMPRIMEURS-ÉDITEURS

8, RUE GARANCIÈRE-6^e

—

Tous droits réservés

Droits de reproduction et de traduction
réservés pour tous pays.

Le *Journal d'Eugène Delacroix* se compose de notes prises au jour le jour, écrites à bâtons rompus, où le grand artiste jetait chaque soir au courant de la plume, sans ordre, sans plan, sans transitions, toutes les idées, les réflexions, les théories, les extases, les découragements qui pouvaient traverser son esprit toujours en travail.

Commencé en 1823 par un jeune homme de vingt-deux ans, dans la fièvre d'une vie ardente et tourmentée, ce Journal a d'abord l'allure rapide et quelque peu décousue ; à mesure que les années s'avancent, le sang s'apaise, l'esprit se mûrit et s'élève, l'expérience naît, l'horizon s'élargit, le style se précise et les aperçus succincts du début font place peu à peu à de véritables morceaux littéraires.

Ces notes qui n'étaient pas destinées à voir le jour et qui embrassent une période de plus de quarante années, se trouvent consignées sur une série de petits cahiers, de calepins et d'agendas portant chacun sa date.

L'existence de ce Journal était connue : des copies en

furent prises; à la mort de Delacroix, elles demeurèrent entre les mains de l'élève le plus fidèle, du véritable disciple du maître, le peintre Pierre Andrieu, à qui nous devons rendre ici un sincère hommage. La vénération d'Andrieu pour Delacroix avait revêtu le caractère d'une véritable religion : dépositaire de la pensée du grand peintre, il résolut de la garder pour lui seul, et, tant qu'il vécut, il se refusa à publier ces pages qu'il relisait sans cesse.

Pierre Andrieu est mort l'an dernier. Sa veuve et sa fille n'ont pas cru devoir priver plus longtemps le public d'un document si précieux pour l'histoire de l'art, et elles nous ont confié la mission de le mettre au jour.

La publication actuelle est donc faite d'après les papiers remis à Pierre Andrieu. Mais pour écarter toute critique, éviter toute erreur et assurer à la pensée de l'écrivain toute son exactitude et toute son autorité, les éditeurs ont pensé qu'il était indispensable de contrôler ces notes, page par page, sur les manuscrits originaux. Le petit-neveu du grand peintre, M. de Verninac, sénateur du Lot, avec une bonne grâce et une courtoisie dont nous ne saurions trop le remercier, nous a permis de faire ce travail de vérification sur les originaux eux-mêmes, qu'il a bien voulu nous communiquer.

Si dans ce Journal certaines lacunes sont à constater, notamment pour la période de 1848, par contre nous avons eu la bonne fortune de retrouver certains carnets qu'on croyait égarés. Le fameux *voyage au Maroc,* dont la trace semblait perdue, appartient aujourd'hui à M. le professeur Charcot, qui nous a permis de reproduire cet épisode capital dans la carrière artistique du maître; nous sommes

heureux de pouvoir lui adresser ici l'expression de notre gratitude.

Nous avons fait également appel au souvenir des anciens amis, des élèves et des admirateurs de Delacroix; tous se sont empressés de mettre à notre disposition les renseignements et les documents qu'ils pouvaient posséder. En nous accordant leur bienveillant concours, Mme Riesener, M. le marquis de Chennevières, MM. Robaut, Faure, Paul Colin, Maurice Tourneux, Monval, Bornot, le commandant Campagnac, nous ont aidés dans notre tâche, et c'est un devoir pour nous d'inscrire leurs noms en tête de cette publication.

Pour conserver au *Journal* son véritable caractère, les éditeurs ont scrupuleusement respecté les divisions du manuscrit, qu'ils publient tel qu'il a été conçu. A côté des aperçus philosophiques, des idées critiques les plus élevées, sur l'art, sur la peinture, la musique et la littérature, on trouvera une foule de notes personnelles qui nous font pénétrer dans la vie même de l'artiste; car Delacroix a consigné dans ces cahiers tous les détails de son existence, jusqu'aux incidents parfois infimes de sa journée, ses visites, ses promenades, voire même ses dépenses, le prix de vente de ses tableaux et les procédés techniques de sa peinture. Tous ces menus faits, dont quelques-uns pris isolément pourraient paraître quelquefois de peu de valeur, constituent, réunis, un document du plus haut intérêt : il en ressort un Delacroix intime, qu'on avait pu soupçonner déjà par la correspondance recueillie par Philippe Burty et par les notes fragmentaires déjà publiées, mais qui apparaît aujourd'hui dans ces pages avec un relief saisissant. A travers ces impres-

sions personnelles, ces sensations, ces confidences, se dégage une âme, une intelligence, un caractère de qualité tout à fait supérieure.

Pendant plus d'un demi-siècle, Delacroix a été mêlé au mouvement intellectuel de son temps. Il a connu tous les hommes illustres de la monarchie de Juillet, de la République de 1848 et du second Empire. Si l'on excepte quelques compagnons de jeunesse et d'atelier, dont l'amitié est restée fidèle à Delacroix jusqu'à la fin, mais dont la notoriété s'est effacée depuis longtemps, on trouvera inscrits dans ce Journal les noms de la plupart de ceux qui, à un titre quelconque, ont marqué leur place dans le monde des arts, de la littérature et de la politique.

A ce point de vue, on peut donc dire que le Journal de Delacroix est en même temps l'histoire d'une époque.

E. PLON, NOURRIT ET Cie.

15 avril 1893.

EUGÈNE DELACROIX

Delacroix écrit au cours de son Journal : « On ne connaît jamais suffisamment un maître pour en parler absolument et définitivement. » Un tel jugement, qui paraît au premier abord la condamnation de l'étude que nous entreprenons, deviendra facilement, si l'on y réfléchit, un argument en sa faveur. On peut objecter, sans doute, que l'historien d'un esprit péchera toujours par quelque lacune, provenant soit d'un défaut de compréhension qui lui est personnel, soit d'un manque de documents qu'on ne saurait lui reprocher; il n'en reste pas moins qu'en appliquant à la lettre, jusqu'à ses extrêmes conséquences, l'aphorisme du grand artiste, on aboutirait au néant, qu'il vaut mieux être incomplet que de n'être point du tout, enfin que l'autorité des documents sur lesquels il s'appuie contribue singulièrement à soutenir l'écrivain. Or, quels plus précieux documents pourraient exister que ceux qui sont offerts au public sur Eugène Delacroix? Quarante années de la vie d'un artiste, depuis l'origine de sa production jusqu'à ses derniers moments, non point complètes, il est vrai : — nous verrons plus tard quelles lacunes on y doit regretter; — mais quarante années durant lesquelles, avec la franchise

et la sincérité qu'on ne saurait avoir qu'envers soi-même, l'homme s'explique en découvrant l'intimité de son être, le penseur expose les vues originales que lui ont suggérées les hommes et les choses ; l'artiste enfin nous fait la confidence de ses plus chères théories d'art, de ses préférences et de ses antipathies, jugeant en toute impartialité ses contemporains, comme il a jugé les maîtres d'autrefois. Dire cela, c'est préciser en même temps les limites où nous devons nous tenir. Ce qui importe ici, en effet, ce n'est pas d'étudier son œuvre ; la chose a été faite, et magistralement : il suffit de citer les noms de Théophile Gautier, de Paul de Saint-Victor, de M. Mantz, de Baudelaire surtout, pour rappeler aux lettrés, aux curieux, les beaux et nombreux travaux composés soit du vivant, soit après la mort du peintre, dans lesquels ces écrivains éminents ont analysé le génie d'Eugène Delacroix et marqué sa place dans l'histoire de l'Art. Recommencer sur ce terrain serait s'exposer à des redites, risquer en outre d'ajouter peu de chose à ce qui a été écrit. L'important est de reconstituer l'homme et le penseur, de montrer à l'aide de ces documents l'universalité de son intelligence, de réunir en un faisceau serré les éléments épars de son individualité, de justifier en un mot aux yeux du lecteur l'importance historique de ces notes journalières, comme Delacroix en marquait à son propre point de vue l'intérêt, lorsqu'il écrivait : « Il me semble que je suis encore le maître des jours que j'ai inscrits, quoiqu'ils soient passés ; mais ceux que ce papier ne mentionne point, ils sont comme s'ils n'avaient point été. »

Il est une double manière pour un homme éminent de

faire ses confidences à ceux qui viendront après lui : rédiger des Mémoires ou laisser un Journal. Les Mémoires offrent ceci de particulier qu'ils sont composés d'ordinaire vers la fin d'une carrière ou du moins dans la plénitude des forces intellectuelles, lorsque déjà l'écrivain a atteint un âge assez avancé pour pouvoir embrasser une longue période de sa vie passée et pour avoir acquis, ne fût-ce que vis-à-vis de lui-même, l'autorité nécessaire à ce genre de travail. C'est à la fois leur avantage et leur inconvénient : leur avantage d'abord, parce qu'ils présentent un ensemble soutenu, et, comme tout ouvrage subordonné à un plan, se font lire plus facilement, jusqu'au point où la lassitude commence à envahir l'écrivain ; leur inconvénient enfin, parce qu'ayant été rédigés avec une pensée bien arrêtée de publication et n'étant en somme la plupart du temps qu'une biographie de leur auteur préparée par lui-même, il y a tout à parier qu'il n'y est point sincère en ce qui le concerne. Ce sont précisément les avantages et les inconvénients opposés qui caractérisent un Journal : la monotonie inévitable, conséquence de sa forme même, l'absence forcée de composition, le laisser-aller inhérent au genre, d'autant plus sensible que l'écrivain a été plus éloigné de toute arrière-pensée de publication, voilà des objections capitales pour certains esprits qui dans un livre prisent avant toute qualité l'ordre et la méthode. Est-il besoin d'ajouter qu'au regard du biographe, ces défauts, en admettant qu'il les reconnaisse pour tels, sont des motifs de s'intéresser à des pages dans lesquelles il cherchera de préférence, sinon exclusivement, la signification psychologique et l'affirmation d'une intense personnalité ?

Que penser en particulier du Journal d'Eugène Delacroix ? Chaque fois que l'on procède à une publication de cette nature, il convient, tout en conservant pieusement à l'œuvre son caractère d'intégralité, de se substituer dans la mesure du possible à l'artiste lui-même, et, par un effort d'imagination sympathique, de se demander comment il la ferait, vivant encore, ou même s'il la ferait. C'est là d'ailleurs un point de vue de pure curiosité qui, suivant nous, ne saurait avoir d'influence sur la présentation de l'ouvrage, car nous n'admettons pas qu'en cette matière, et d'autant mieux qu'il s'agit d'un très grand homme comme Eugène Delacroix, une main quelconque vienne, sous prétexte d'ordre ou de convenance, arranger et disposer à sa guise. De tels documents doivent être acceptés tels qu'ils sont : il faut les prendre ou les laisser, il n'est pas permis d'y toucher. Mais revenons à notre question : de la lecture de l'ensemble, il nous paraît résulter que Delacroix eût retouché et présenté peut-être de manière différente les premières années du Journal : on y trouve, en effet, des négligences de style qui n'étaient pas dans le génie du maître. Non qu'il fût de parti pris hostile aux écrits dépourvus de plan ; bien au contraire, on lit dans une page de l'année 1850 ce curieux passage : « Pourquoi ne pas faire un petit recueil d'idées détachées qui me viennent de temps en temps toutes moulées et auxquelles il serait difficile d'en coudre d'autres ?... Faut-il absolument faire un livre dans toutes les règles ? Montaigne écrit à bâtons rompus... Ce sont les ouvrages les plus intéressants. » Et plus tard, en 1853 : « F... me conseille d'imprimer comme elles sont mes réflexions, pensées, observations, et je trouve que cela

me va mieux que des articles *ex professo*. » Ces paroles ne suffiraient-elles pas à justifier, s'il en était besoin, le principe même d'une telle publication ? Quant à la seconde partie du Journal, l'élévation constante de pensée, la préoccupation presque exclusive de l'art, enfin le souci de la forme, nous permettent d'avancer qu'il aurait eu bien peu de chose à faire pour la mener à perfection. A ce propos, nous tenons de Mme Riesener, veuve du peintre qui fut parent de Delacroix, un trait marquant à quel point il se souciait de l'effet que pourraient produire ses écrits. Un après-midi, — c'était dans les dernières années de la vie du maître, — Mme Riesener étant allée le voir à son atelier avec son mari, Delacroix leur montra un cahier manuscrit entr'ouvert : « C'est là-dessus, leur dit-il, que je note chaque jour mes impressions sur les hommes et les choses ; j'ai une réelle facilité pour écrire, et d'ailleurs je fais grande attention, car, maintenant qu'on a la manie de garder, pour les publier plus tard, les moindres autographes des hommes en vue, je soigne même ma correspondance. » Il est manifeste qu'il existe une différence de forme entre les premières et les dernières années du Journal. Lorsque les lecteurs auront sous les yeux toutes les pièces du procès, ils pourront le juger et marqueront leur préférence. Pour nous, si nous reconnaissons la supériorité des dernières années au point de vue littéraire, nous ne saurions nous empêcher de professer à l'égard des premières une tendresse toute spéciale de pur psychologue.

Bien que le Journal et les papiers de famille consultés ne nous apprennent rien de nouveau sur l'enfance et la jeunesse d'Eugène Delacroix, nous ne pouvons

négliger cette période de sa vie ; à cet égard, d'ailleurs, les renseignements fournis par ses précédents biographes s'accordent complètement et laissent peu de points obscurs. Eugène Delacroix naquit à Charenton Saint-Maurice, près Paris, le 7 floréal an VI (26 avril 1798). Son père, Charles Delacroix, était alors ambassadeur de France en Hollande. La carrière politique et administrative de ce dernier fut assez brillante : il appartenait à cette catégorie d'esprits imbus des principes philosophiques du dix-huitième siècle, et qui rêvaient d'en tenter l'application à la société environnante; il avait été d'abord avocat au Parlement, puis secrétaire de Turgot : le département de la Marne l'envoya à la Convention nationale ; il paraît n'y avoir joué qu'un rôle assez effacé, bien que l'ancien *Moniteur* contienne de lui des discours qui, selon M. Mantz, « ne semblent pas inspirés par une vive tendresse pour le clergé et les choses religieuses ». Sa véritable voie était l'administration : il s'acquitta à son honneur de missions dans les Ardennes et dans la Meuse, et plus tard le Directoire lui confia le ministère des Affaires étrangères ; il fut appelé à ce poste le 12 brumaire an IV et le conserva jusqu'en messidor suivant. Lorsqu'il le quitta, ce fut pour céder la place au prince de Talleyrand ; il eut alors comme compensation l'ambassade de Hollande, puis, après l'organisation des préfectures, termina sa carrière en qualité de préfet de Marseille et de Bordeaux, où il mourut en 1805. Le trait saillant de son caractère paraît avoir été l'énergie ; du moins est-ce celui qui ressort le plus clairement des renseignements fort rares que nous possédons sur son compte. Dans une note du Journal, Eugène Delacroix fait allusion à cette énergie

en parlant d'une opération cruelle qu'il dut subir, et durant laquelle il montra un courage stoïque. Peut-être le fils hérita-t-il du père cette force morale qui se traduisit chez le peintre par une volonté indomptable pour tout ce qui concernait son art, par cette incroyable persévérance qui sut triompher de tous les obstacles accumulés devant lui. Quant à la mère de Delacroix, Victoire Oëbène, elle faisait partie d'une famille d'artistes, dont le peintre Riesener fut un des plus honorables représentants : elle était, disent ceux qui l'ont connue, d'une grande distinction physique et d'allures tout aristocratiques. Eugène Delacroix semble avoir eu pour elle une tendre vénération, bien qu'il n'ait pu en conserver qu'un souvenir d'enfant, puisqu'elle mourut en 1814, époque où il n'avait encore que seize ans.

Nous ne pouvons passer sous silence l'hypothèse suivant laquelle Eugène Delacroix serait le fils naturel du prince de Talleyrand. On sait comment se forment ces sortes de légendes, comment, avec le temps, elles prennent peu à peu de la consistance, et, nées d'un simple rapprochement ingénieux, finissent par acquérir un véritable crédit : l'esprit humain est ainsi fait qu'il adopte une croyance non point tant à raison de la valeur ou du nombre des arguments qu'on lui présente en sa faveur, qu'à raison de l'ingéniosité, de la séduction plus ou moins grande qu'elle offre par elle-même : il n'est donc pas surprenant que la réunion de ces deux noms : Talleyrand Delacroix ait trouvé un certain crédit. L'éloignement du père de Delacroix, à l'époque de la naissance de l'artiste, les relations qui existaient entre la famille et le prince de Talleyrand, ce fait que Charles Delacroix,

aussitôt après avoir quitté le ministère des Affaires étrangères, fut envoyé en Hollande pour y représenter la France, enfin et surtout une prétendue ressemblance entre le peintre et le prince de Talleyrand, autant de causes qui, se surajoutant, se soudant les unes aux autres, amenèrent certains esprits à cette conviction intime qu'Eugène Delacroix était le fils naturel du grand diplomate : c'est ainsi que s'établissent la plupart des légendes, résultats d'ingénieuses hypothèses, qui, envisagées isolément, ne reposent sur aucune base solide, et dont le groupement seul fait la force ; pourtant, à le bien prendre, elles ne peuvent avoir pour un esprit sérieux d'autre valeur que leur valeur individuelle, et c'est en les examinant séparément qu'il convient de les juger. Or il est une chose sûre, c'est que pas un de ces arguments n'offre un caractère de créance suffisant pour qu'on en tire une preuve. Sans aller aussi loin que M. Maxime du Camp, qui repousse avec indignation cette idée d'une filiation illégitime, et, se posant en véritable champion de l'honneur de la famille, présente encore moins d'autorité dans ses négations que les partisans de la descendance naturelle dans leurs ingénieuses allégations, sans dire comme lui « que rien dans ses habitudes d'esprit, dans sa vie parcimonieuse, dans sa sauvagerie, dans ses aspirations qui souvent répondaient mal à ses aptitudes, rien, ni dans l'homme intérieur, ni dans l'homme extérieur, ne rappelait le prince de Talleyrand », nous pensons qu'en dépit même des ressemblances, il n'y a là qu'une simple conjecture à laquelle on ne doit pas attacher plus d'importance qu'à une hypothèse non vérifiée.

Les dispositions artistiques de Delacroix se manifes-

tèrent de très bonne heure; si l'on en croit ses notes mêmes, il était aussi bien doué pour la musique que pour le dessin. Il raconte qu'à l'époque où son père était préfet de Bordeaux, il avait étonné le professeur de musique de sa sœur par la précocité de ses aptitudes. Tout jeune encore, à neuf ans, il fut mis au lycée Louis-le-Grand. Il ne paraît pas qu'il y ait été un élève remarquable : il appartenait à cette classe d'esprits qui doivent se former seuls, vivent, bien qu'enfants, déjà repliés sur eux-mêmes, chérissent l'isolement, et attendent l'appel intérieur de la vocation. Philarète Chasles, qui fut son camarade de collège, nous a laissé dans ses Mémoires un portrait physique et moral d'Eugène Delacroix : l'étrangeté de sa physionomie, ce quelque chose de bizarre et d'inquiétant qui marque d'un signe certain les destinées supérieures, avait frappé son attention d'observateur, et lui avait permis de le distinguer dans la masse des intelligences vulgaires qui l'entouraient : il avait noté ses aptitudes extraordinaires pour le dessin : « Dès sa huitième et neuvième année, cet artiste merveilleux reproduisait les attitudes, inventait les raccourcis, dessinait et variait tous les contours, poursuivant, torturant, multipliant la forme sous tous les aspects avec une obstination semblable à de la fureur. » On trouvera peut-être surprenant que dans son Journal Delacroix ne se reporte presque jamais à cette époque de sa vie; sans doute, comme la plupart des natures délicates et originales, il avait conservé un mauvais souvenir de cette misérable existence du lycéen, assez voisine de l'enrégimentement par sa promiscuité, et, différant en cela de la majorité des hommes qui considèrent ces premières années comme les

plus heureuses, il ne se les rappelait qu'avec déplaisir. Je ne sais s'il eût souscrit à l'énergique parole de Bossuet : « L'enfance est la vie d'une bête » ; toujours est-il qu'il ne professait pas grand enthousiasme pour cette saison de la vie, et qu'il aboutit à une conclusion assez proche de celle de Bossuet, lorsque, exprimant son opinion sur la méchanceté de l'homme, il nous fait cette confidence : « Je me souviens que quand j'étais enfant, j'étais un monstre. La connaissance du devoir ne s'acquiert que très lentement, et ce n'est que par la douleur, le châtiment, et par l'exercice progressif de la raison, que l'homme diminue peu à peu sa méchanceté naturelle. »

Un de ses biographes s'est demandé avec candeur pourquoi Delacroix se fit peintre, et après avoir examiné successivement les différentes carrières qu'il aurait pu choisir, les emplois publics, l'industrie, le commerce, pour lesquels il lui semblait évidemment mal préparé, en vient à cette conclusion « qu'il ne lui restait plus qu'à s'abandonner à ses instincts d'indépendance ». Sans insister sur le côté légèrement naïf de cette observation, nous ferons remarquer que son auteur touchait du doigt la vérité, et donnait, sans s'en douter, la cause intime et profonde de la vocation du futur artiste, comme de toute grande vocation. Dans un des premiers cahiers du Journal, Delacroix rend grâce au ciel « de ne faire aucun de ces métiers de charlatan qui en imposent au genre humain ». Le secret de sa carrière d'artiste est tout entier dans cette phrase, qui explique en même temps ses aspirations d'indépendance et l'impuissance où demeurèrent toujours les artistes individuels et les écoles sur le développement de sa person-

nalité. Personne n'ignore que, par une étrange ironie du sort, il fut élève de Guérin. Gros le reçut également dans son atelier. Dirons-nous que ces influences furent vaines? Cela est trop évident : il obéissait à l'appel intérieur de la destinée et n'écoutait que son génie!

Si nous nous posons sur Delacroix la question que Sainte-Beuve considérait comme indispensable de résoudre dans l'étude biographique et critique d'un homme éminent : « Comment se comportait-il en matière d'amour? Comment en matière d'amitié? » le Journal du maître nous éclairera complètement. Les préoccupations amoureuses existent au début de sa carrière. Faut-il ajouter qu'elles sont sans conséquence? Il n'est jamais indifférent de savoir si un homme, surtout un artiste, a connu le souci d'aimer; mais ce qui est capital, c'est d'être fixé sur ce point : quelle partie de son être a été atteinte? La tête, le cœur ou les sens? Suivant que l'amour de tête, l'amour-sentiment ou l'amour sensuel prédominera, l'être intellectuel se trouvera modelé différemment et la réaction amoureuse influera diversement sur les productions de son esprit. De cette vérité psychologique, Stendhal, pour ne citer qu'un nom, a fourni la plus saisissante démonstration, car il est bien certain que, si l'amour de tête et l'amour-sentiment n'avaient pas tenu dans sa vie la place que nous savons, nous n'aurions ni Julien Sorel, ni Mme de Rénal, ni Mathilde de la Môle, ni Clélia Conti. Or, pour en revenir à Delacroix, il ne paraît pas que l'amour ait jamais gravement atteint la tête ou le cœur : il semble s'être limité exclusivement aux sens et s'être manifesté chez lui de telle manière qu'il ne pouvait ni influer sur son travail, ni contribuer à l'en détourner. En

examinant les différents épisodes amoureux dont il confie le secret à son Journal, nous ne saurions les envisager que comme des fantaisies d'un jour. Non qu'il méprisât la femme ou la traitât uniquement comme un instrument de plaisir : sa nature était trop délicate pour s'en tenir à une semblable philosophie ; disons mieux : il était trop homme du monde, dans le sens supérieur du mot, pour méconnaître le rôle discret dévolu à l'élément féminin dans de certaines limites. Mais il demeura toujours à l'abri d'une passion par un double motif, à ce qu'il nous paraît : d'abord la banalité de ses premières liaisons : « Tout cela est peu de chose, écrit-il à propos de cette Lisette qui passe pour ne plus revenir. Son souvenir, qui ne me poursuivra pas comme une passion, sera une fleur agréable sur ma route... » « Ce n'est pas de l'amour, note-t-il à propos d'une autre ; c'est un singulier chatouillement nerveux qui m'agite. Je conserverai le souvenir délicieux de ses lèvres serrées par les miennes. » Et puis, en admettant même qu'il eût rencontré un véritable amour, ou plutôt la possibilité d'un amour, il n'est pas téméraire d'affirmer qu'il aurait eu garde de s'y abandonner. « Malheureux, écrit-il après une rencontre qui sans doute l'avait plus préoccupé qu'à l'ordinaire, et si je prenais pour une femme une véritable passion ! » L'année 1824 contient une confidence bien significative sur l'innocuité de ses fantaisies amoureuses : « Quant aux séductions qui dérangent la plupart des hommes, je n'en ai jamais été bien inquiété, et aujourd'hui moins que jamais. » Ces influences extérieures tendent à disparaître complètement à mesure qu'il avance dans la vie, pour laisser place entière aux voluptés de l'imagination. A ce propos, il

écrit une phrase que l'on croirait détachée de la correspondance de G. Flaubert : « Ce qu'il y a de plus réel en moi, ce sont ces illusions que je crée avec ma peinture. Le reste est un sable mouvant. »

On a dit que Delacroix avait réservé toute sa puissance d'affection pour le sentiment d'amitié. L'expression nous paraît singulièrement exagérée. Qu'on n'aille pas s'imaginer, d'ailleurs, que nous nous le représentions incapable d'en goûter dans leur plénitude les délicates jouissances. La vérité est que l'amitié ne s'offrit jamais à lui sous une forme et avec un caractère entièrement dignes de lui. On a beaucoup parlé des amis dont le nom revient souvent dans sa correspondance : Guillemardet, Soulier, Pierret, Leblond. Ils ne pouvaient satisfaire qu'une part de sa nature, la part affective ; quant aux besoins intellectuels, ils demeurèrent impuissants à y répondre ; or, chez des intelligences complètes comme celle de Delacroix, il ne peut exister de sentiment d'amitié complet que celui qui correspond à toutes les exigences de l'être. Nous inscrivions tout à l'heure le nom de Flaubert; Delacroix n'eut pas, précisément comme celui-ci, la rare fortune de rencontrer dans sa première jeunesse un de ces esprits, je ne dis pas égal au sien, mais véritablement frère du sien, tel que Flaubert les trouva en Bouilhet et Lepoittevin. Et ce n'est pas une conjecture que nous faisons ici; il y a un passage du Journal qui ne laisse aucun doute à cet égard : « J'ai deux, trois, quatre amis; eh bien, je suis contraint d'être un homme différent avec chacun d'eux, ou plutôt de montrer à chacun la face qu'il comprend. C'est une des plus grandes misères que de ne pouvoir jamais être connu et senti tout entier par un

même homme, et quand j'y pense, je crois que c'est la souveraine plaie de la vie. » Là encore, par conséquent, il ne devait pas goûter une satisfaction entière, et c'est dans la supériorité de sa nature qu'il en faut chercher la cause.

C'est que l'Art, et l'Art seul, pouvait satisfaire son esprit, en lui communiquant la plénitude de vie pour laquelle il était fait. Il appartenait à la famille des grands « Intellectuels », chez qui l'idée maîtresse atteint presque à la hantise d'une monomanie et devient à ce point absorbante qu'elle étouffe les tendances voisines. On l'a dit avec raison, précisément à propos d'Eugène Delacroix : il serait injuste d'appliquer à certains esprits les principes d'existence dont relèvent la plupart des hommes : ce qu'il y a d'anormal dans leur conformation spirituelle explique comme il justifie ce qu'il peut y avoir d'étrange dans leur vie. Suivez-le dans le premier développement de son existence d'artiste : vous trouverez chez lui cette impatience, cette impétuosité du créateur qui provient d'une surabondance de sève et du fourmillement des idées. Son intelligence est mobile parce que le nombre des points de vue la détourne en tous sens et l'empêche de se fixer; mais ce n'est là qu'une crise transitoire, sans inconvénient pour sa grandeur future, car il la constate lui-même, et, semblable à un malade qui serait son propre médecin, s'administre les remèdes appropriés. Il se tient constamment en garde contre lui; il se voit agir et penser; il se compare à ceux qui l'approchent, prend pour modèle ce qu'il trouve bon en eux, et conserve sa lucidité d'analyse au milieu des émotions les plus troublantes de sa carrière d'artiste. C'est là un des traits caractéristiques de son

esprit que cette faculté de se replier sur lui-même, de s'observer : en cela il est bien moderne et nous apparaît comme un des nôtres : « Je serais un tout autre homme, écrit-il à vingt-quatre ans, si j'avais dans le travail la tenue de certains que je connais... Fortifie-toi contre ta première impression ; conserve ton sang-froid. » Semblable par là à Stendhal, de qui Baudelaire le rapprochait, il comprend la nécessité d'une méthode, d'un ensemble de principes directeurs de la vie intellectuelle qui lui semblent la sauvegarde de toute existence vouée aux travaux de la pensée. Baudelaire le comparait à Mérimée et à Stendhal, et certes, s'il avait connu les premières années de ce Journal, il eût éprouvé cette jouissance particulière que goûte toujours un esprit inventif à constater la vérification d'une hypothèse : « L'habitude de l'ordre dans les idées est pour toi la seule route au bonheur, et pour y arriver, l'ordre dans tout le reste, même dans les choses les plus indifférentes, est nécessaire. » Cette phrase ne vous paraît-elle pas comme détachée de ces lettres intimes écrites à sa sœur dans lesquelles l'auteur de *Rouge et noir* faisait à cette amie ses confidences journalières, en lui donnant des conseils pour la poursuite de la vie heureuse ?

Se défiant de lui-même, Delacroix se défiait aussi des autres et prenait à leur égard des résolutions dictées par la plus sage prudence. Il avait reconnu sans doute, en en faisant l'expérience lors des enthousiasmes irréfléchis de la première jeunesse, le danger de s'abandonner à la spontanéité d'une nature trop ardente en présence de tiers qui demeureront toujours impuissants à la comprendre et n'y verront le plus souvent que bizarre excentricité.

On a dit qu'une des grandes préoccupations de sa vie avait été de « dissimuler les colères de son cœur et de n'avoir pas l'air d'un homme de génie ». Je le croirais volontiers, surtout quand je lis cette phrase : « Sois prudent dans l'accueil que tu fais toi-même, et surtout point de ces prévenances ridicules, fruit des dispositions du moment. » Il fréquenta beaucoup de monde, trop peut-être pour sa santé ; mais on peut affirmer que le monde n'eut aucune influence sur sa vie spirituelle, sur ses travaux d'artiste, car dès l'abord il en avait senti les dangers, et il lui fut trop constamment supérieur pour ne le point juger comme il mérite de l'être. Chaque fois qu'il en parle, c'est avec cet accent de haute supériorité qui vient de la conscience intime d'une valeur transcendante, par laquelle se manifeste le sentiment d'aristocratie intellectuelle : « Que peut-on faire de grand au milieu de ces accointances éternelles avec tout ce qui est vulgaire ? » dit-il dans les premières pages du Journal; et plus tard, en 1853, lorsque, arrivé au faîte de sa réputation et pleinement maître de ses effets, il tente de résumer son impression sur la société moderne, son jugement pénètre jusqu'aux causes de son infériorité, ne se contentant pas de la constater : « Il n'est pas étonnant qu'on trouve insipide le monde à présent : la révolution qui s'accomplit dans les mœurs le remplit continuellement de parvenus. Quel agrément pouvez-vous trouver chez des marchands enrichis qui sont à peu près tout ce qui compose aujourd'hui les classes supérieures ? » Quelquefois même il ira jusqu'à l'indignation, et vous sentirez une colère sourde l'envahir. En 1854, sortant d'un bal des Tuileries, il écrit : « La figure de tous ces coquins, de toutes ces coquines, ces

âmes de valets sous ces enveloppes brodées, vous lèvent le cœur. » Voilà sans contredit une des notes les plus intéressantes du Journal, parce qu'elle est éminemment significative, parce que nulle autre part que dans des papiers intimes elle ne pouvait figurer, parce qu'enfin elle découvre et met à nu le révolté qui est au fond de tout homme de génie. C'est bien là l'expression d'une de ces « colères de cœur qu'il aimait à dissimuler » ; mais il fallait qu'il se déchargeât, et son Journal lui permit de le faire.

De bonne heure, il comprit que l'homme est seul dans l'existence, d'autant plus seul qu'il est plus différent, car la société en cela nous paraît assez semblable à l'enfant, lequel se détourne avec crainte des figures qui ne lui sont pas familières. Il sentit que l'on ne doit compter que sur ses propres forces, que les sympathies apparentes dont nous sommes entourés ne sont en réalité que duperie, puisqu'elles cachent toujours un principe d'intérêt personnel, plus ou moins habilement dissimulé. Heureux encore l'artiste, lorsque la jalousie, l'envie de ceux qui l'approchent ne tentent pas de le décourager par de perfides insinuations! Il existe à cet égard une page curieuse : elle est de 1824, époque de ses premières luttes ; il a déjà exposé la *Barque du Dante,* et l'on sait de quelle manière ce tableau fut accueilli. Il est en train de peindre les *Scènes du massacre de Scio,* il a esquissé la femme traînée par le cheval qui occupe le centre de cette admirable composition. Il montre son travail à quelques amis, à quelques parents : vous vous figurez comme on le juge ; mais après leur départ, il se soulage et note sur son Journal cette exclamation indignée : « Comment! il faut que je lutte avec la fortune et la paresse qui m'est naturelle! il faut

qu'avec de l'enthousiasme, je gagne du pain, et des bougres comme ceux-là viendront jusque dans ma tanière, glacer mes inspirations dans leur germe, et me mesurer avec leurs lunettes! » J'imagine que cette épreuve lui fut une rude leçon et ne contribua pas médiocrement à l'affermir dans ses idées de prudente réserve, d'autant mieux que s'il se défie du monde, il se défie encore plus des artistes; ce qui lui semble redoutable en eux, c'est cette envie qui lui fait l'effet d'un manteau de glace sur les épaules, et puis il a déjà conscience de l'infériorité des « spécialistes », des « gens de métier », car il écrit : « Le vulgaire naît à chaque instant de leur conversation. »

Voilà, dira-t-on, une conception singulièrement pessimiste de la vie! Sans doute, mais c'est la conception d'un sage, d'un homme qui entend n'aborder la lutte que bien armé, et prudemment se représente le monde plus médiocre encore et plus vulgaire qu'il n'est, pour éviter ce qu'il redoute par-dessus tout : être dupe! Nous avons parlé de ces principes directeurs de la vie qui doivent soutenir l'homme de pensée au milieu des perpétuels dangers qui le menacent, et qu'un écrivain comparait à des phares, ou à des barres lumineuses placées de distance en distance, destinés qu'ils sont à le préserver des écueils. Dans le Journal de Delacroix, comme dans les lettres de Stendhal, vous les trouverez en grand nombre, car il conçoit la vie comme un combat : « Il n'y a pas à reculer, écrit-il en 1852. *Dimicandum!* C'est une belle devise que j'arbore par force et un peu par tempérament. J'y joins celle-ci : *Renovare animos*. Mourons, mais après avoir vécu. Beaucoup s'inquiètent s'ils revivront après la mort, et ils ne vivent point dès à présent. »

Sa vie fut tout intérieure, comme celle des « Intellectuels » ; les luttes qu'il eut à soutenir se livrèrent dans le vaste champ du cerveau. Pour le seconder, il eut deux adjuvants puissants : la solitude et le travail. La solitude d'abord : nous avons vu qu'il la constatait autour de lui, même dans le monde, disons : d'autant plus qu'il était dans le monde, au milieu de ses amis ou de ceux qui se prétendaient tels : c'est l'isolement forcé du grand esprit qui ne se voit pas d'égaux ; mais à côté de celui-ci, il en est une autre, l'isolement volontaire, celui de l'homme qui vit dans sa tour d'ivoire. Après l'amour de la solitude, et comme conséquence directe, l'amour du travail. Quand il parle de sa vie intellectuelle, c'est avec l'enthousiasme d'une âme possédée par de hautes idées : « Je me le suis dit et ne puis assez me le dire, pour mon repos et pour mon bonheur, — l'un et l'autre sont une même chose, — que je ne puis et ne dois vivre que par l'esprit. »
— Cette pensée reparaît à chaque instant ; lorsqu'il souffre, c'est dans son art qu'il trouve l'oubli de ses souffrances ; lorsqu'il éprouve un déboire, c'est par la production de nouvelles œuvres qu'il se console.

Tout jeune, son génie le torture : il est une cause de tourment, en ce sens que les idées affluent trop nombreuses, que son esprit, malgré les principes de méthode dont il ne se départira jamais, bouillonne trop fortement, que les images picturales s'accumulent dans son cerveau et qu'il n'est pas maître de ses sujets. Mais l'énergie productrice prend vite le dessus ; il ne s'en tient jamais à la période de conception et de rêve, si pleine de délices, si féconde en illusions perfides. Un de nos écrivains qui le connut et s'entretint plusieurs fois avec lui nous a

parlé du bouillonnement qui se faisait dans sa tête ; il l'a représenté curieux de tout, s'intéressant à tout, suivant des cours de langues orientales, faisant de la botanique, bref, un des esprits les plus ouverts de ce siècle. La lecture complète du Journal est une vérification éclatante de son assertion. Dès les premières années, Delacroix vit dans une constante surexcitation. En 1822, il écrit : « Que de choses à faire ! Fais de la gravure, si la peinture te manque, et de grands tableaux... Que je voudrais être poète ! » Il s'échauffe à la fréquentation des écrivains, tient constamment présent à sa pensée le souvenir des précurseurs : la vie de Dante, celle de Michel-Ange le hantent et le soutiennent. La noblesse et la pureté de ces existences d'artistes lui sont comme un perpétuel *incitamentum* qui le pousse à la production et l'arrête sur les pentes dangereuses. Que de bouillonnement dans ce cerveau, mais aussi que de méthode ! Que d'ardeur, mais que de sagesse ! L'impression maîtresse qui demeure est celle d'une existence bien ordonnée, dans laquelle la raison et la volonté dominent toujours la passion et ne cèdent jamais pied !...

Si peu avancés que nous soyons dans l'analyse de cet esprit, nous y découvrons déjà les rudiments d'une philosophie, j'entends une conception d'ensemble de la vie. Le propre des cerveaux à tendances généralisatrices est de ne jamais s'en tenir aux événements et de considérer les phénomènes successifs dont ils sont les témoins comme autant de matériaux pour la construction d'idées. Delacroix est de ce nombre, la seule forme de son Journal suffirait à le démontrer. Il voit un écrivain, un artiste, un homme politique : peut-être bien la conversation n'a-t-elle

été que médiocrement intéressante; une intelligence ordinaire n'eût rien trouvé à en tirer. Il est rare qu'il n'y rencontre pas l'occasion et le prétexte d'une note personnelle, presque toujours suggestive. De même et d'autant mieux s'il s'agit d'art, du sien en particulier : il visite une exposition, il entend une symphonie, il assiste à une représentation; ou bien, plus simplement, il a travaillé tout le jour à l'une de ses œuvres, tableau de chevalet, esquisse de peinture murale, décoration de la Chambre ou du Louvre ; l'impression subie lui dictera quelque vue d'ensemble touchant aux plus hautes questions d'esthétique. C'est cette faculté généralisatrice, *criterium* de toutes les supériorités intellectuelles, et croissant avec son génie, qui communique un intérêt progressif à ces pages dans lesquelles il se raconte lui-même. Avec lui, vous ne sauriez vous heurter à l'une de ces étroites conceptions qui caractérisent les hommes de métier exclusif, et bornent fatalement leurs vues. Sans doute il peut se tromper ; il se trompe quelquefois, mais ses erreurs ne trahissent jamais une lacune irrémédiable de l'esprit. Enfin, comme dans tous les développements bien ordonnés, l'évolution de sa pensée obéit à des lois régulières, ne subit pas de temps d'arrêt, et les approches de la vieillesse n'entraînent point avec elles cet affaiblissement des forces cérébrales dont le spectacle est une des plus attristantes réalités d'ici-bas!

Je ne sais plus quel écrivain, arrivé au faîte de la réputation, et jetant un regard en arrière sur sa vie, souhaitait pour ses fils une destinée différente. Si Delacroix avait été contraint à de semblables préoccupations, il eût probablement formulé un vœu analogue. Tout

compte fait, nous plaçant non pas tant au point de vue de
la qualité que de la somme de bonheur possible, il est
évident que l'existence de l'homme ordinaire offre plus de
garanties que celle de l'homme supérieur. Delacroix en
fut un jour frappé, dans les premiers temps de sa car-
rière, et ne put s'empêcher de noter l'observation sur son
Journal : « Les ignorants et le vulgaire sont bien heu-
reux. Tout est pour eux carrément arrangé dans la nature.
Ils comprennent ce qui est, par la raison que cela est. »
Plus tard, à vingt-cinq années de distance, il revient sur
cette idée et parle des souffrances de l'homme de génie,
de cette réflexion et de cette imagination qui lui semblent
de funestes présents. Après les luttes qu'il avait dû sou-
tenir, les attaques dont il avait été l'objet, il écrivait :
« Presque tous les grands hommes ont eu une vie plus tra-
versée, plus misérable que celle des autres hommes. » La
cause de leurs souffrances, Delacroix l'avait éprouvé, n'est
pas seulement dans la difficulté d'imposer leur talent;
elle est encore et surtout dans ce talent lui-même, dans
la nature maladivement sensible qu'il implique, qui fait
vibrer leurs nerfs frémissants à des contacts non res-
sentis par la plupart, et communique à tout leur être une
hyperesthésie contre laquelle il n'est pas de remède.

Mais l'homme est aussi impuissant à modifier sa nature
morale que son tempérament physique : il lui faut
accepter l'existence avec les conditions dans lesquelles
elle se présente; c'est cet asservissement aux lois implaca-
bles de la destinée qui amène la révolte en lui, bien qu'il
en comprenne la nécessité. Sa raison lui démontre la
loi, sa sensibilité s'insurge contre elle, dans une de ces
heures où l'esprit, après avoir goûté, grâce aux délices

du travail, cette illusion réconfortante qu'il est le maître et domine à son gré, reçoit un de ces vigoureux rappels à l'ordre qui lui remémorent son état d'irrémédiable esclavage : « O triste destinée! Désirer sans cesse mon élargissement, esprit que je suis, logé dans un mesquin vase d'argile. » Les mêmes motifs qui l'ont fait déplorer l'asservissement de l'être humain en apparence le plus détaché des liens de la matière, l'amènent à envisager avec une sorte de tristesse résignée la variabilité, l'incertitude de la production. Il compare entre eux ces enfants doués d'une imagination supérieure à celle des hommes faits, ces artistes qui ne peuvent travailler que sous l'influence de l'opium ou du haschisch ; — il était ami de Boissard, le maître du salon où avaient lieu les séances du club des « Haschischins », si minutieusement décrites par Th. Gautier et rappelées dans la préface des *Fleurs du mal,* séances au cours desquelles, on s'en souvient, des écrivains et des artistes s'intoxiquaient de ces dangereuses substances, puis observaient sur eux-mêmes et leurs voisins l'effet produit. Pour d'autres, il remarque que la simple inspiration journalière suffit ; peut-être songeait-il à Balzac qui avait toujours refusé de se soumettre à ces expériences, se contentant d'en noter le résultat sur autrui. En ce qui le concerne, Delacroix estime qu'une demi-ivresse lui est assez favorable. Là encore il constate que nous ne sommes que des machines, machines d'un ordre supérieur, munies de rouages plus délicats, plus compliqués que celles que nous inventons, mais dont le fonctionnement demeure un inquiétant et insoluble problème.

Delacroix, nous l'avons vu, était intimement convaincu

de cette vérité que l'homme s'avance seul dans l'existence, livré à ses propres forces et muni des armes que la nature lui a départies. Il a des rapports sociaux une idée pessimiste, d'autant plus intéressante comme preuve de l'originalité de son esprit qu'elle va directement et contre les principes du dix-huitième siècle finissant, dans le respect desquels il avait dû être élevé, et contre les doctrines optimistes de l'époque où il atteignit sa maturité, doctrines avec lesquelles sa conception de la vie forme un contraste saisissant. Il eût volontiers, je crois, inscrit en lettres d'or la fameuse maxime de Hobbes : *Homo homini lupus,* car il estime que « l'homme est un animal sociable qui déteste ses semblables ». Toutes ses réflexions sur la société, et elles sont nombreuses, de plus en plus nombreuses à mesure qu'il avance dans la vie, découlent de cette idée, toujours conséquentes avec elle. Lorsqu'il parle du « progrès », c'est toujours avec l'ironie mordante et détachée de l'observateur, assistant en philosophe convaincu de l'immutabilité des choses aux luttes tragiques et vaines de l'humanité pour améliorer sa condition misérable. Chaque fois qu'il se trouve en présence de ce qu'Edgar Poë appelait le *ballon-monstre de la perfectibilité,* il émet un doute, réserve son opinion et finalement écrit : « Je crois, d'après les renseignements qui nous crèvent les yeux, qu'on peut affirmer que le progrès doit amener nécessairement, non pas un progrès plus grand encore, mais à la fin négation du progrès, retour au point d'où on est parti. » Notez que cette phrase est de 1849, qu'elle emprunte par conséquent à sa date un caractère particulier d'intérêt, puisqu'elle se réfère à cette époque où tant d'âmes généreuses, mais peu éclai-

rées, s'étaient abandonnées aux rêves illusoires d'un perfectionnement universel, de l'avènement d'une ère de bonheur général. La supériorité de son intelligence lui montre la vanité de tous ces rêves, et sur ce point l'amène à la certitude.

Il semble même, quand il touche à ces questions, qu'il soit un précurseur et qu'il écrive pour notre temps. Il eut sans doute à subir, dans les réunions qu'il fréquentait, dans ses causeries intimes avec George Sand, de longues et fastidieuses dissertations sur le problème social ; nous en trouvons la trace dans ses notes journalières. Le rêve d'égalité qui, avec celui du progrès indéfini, hantait ces cervelles de travers, ne le trouvait pas plus indulgent ; au lieu du progrès, c'est la dégénérescence qu'il constate, comme résultat de ces prétendus perfectionnements. Cette conception si haute et si philosophique de la société le conduit à étudier la question de la « philanthropie ». Profondément convaincu que la véritable charité est celle qui agit individuellement, dans le silence et sans espoir de récompense, d'autant plus noble qu'elle est plus désintéressée, n'obéissant qu'au mobile supérieur de la sympathie humaine, il perce à jour les causes réelles de la philanthropie organisée ; il en pénètre les secrets avec cette infaillible sûreté d'instinct qui sous les dehors trompeurs découvre les mobiles cachés, et quand il parle de ces entrepreneurs de charité, de ces philanthropes de profession, « tous gens gras et bien nourris », il semble prévoir dans toute son extension le charlatanisme dont nous sommes aujourd'hui les témoins.

Ces immortelles duperies sur lesquelles vit la société et qui font le succès de ceux qui savent à point les exploi-

ter, l'amènent à examiner les conditions élémentaires de la vie heureuse. Partant de cette idée que l'homme ne place presque jamais son bonheur dans les biens réels, Delacroix en revient aux principes de sagesse de la philosophie antique, renouvelés par les sages des temps modernes, c'est-à-dire à l'acceptation des conditions de vie telles qu'elles nous sont imposées : d'une part, développement de notre être en conformité avec ses tendances, ce qui n'est autre chose que la doctrine de Gœthe ; de l'autre, résignation aux nécessités inéluctables qui établissent les lois de la vie comme celles de la mort, « condition indispensable de la vie ». Il reconnaissait d'ailleurs qu'une telle philosophie ne pouvait être à la portée du grand nombre, et pensait que le monde continuerait à se mouvoir dans le même cercle, impuissant qu'il demeurera toujours à se transformer dans son essence...

Esprit généralisateur, Delacroix fût également « universel », et par là nous n'entendons pas seulement qu'il fut universel comme peintre ; nous voulons marquer que sa curiosité et sa compréhension d'artiste s'étendirent à toutes les manifestations de la beauté. Sa curiosité d'abord, car aucune de ces manifestations ne lui demeura indifférente : il s'intéressa à toutes ; son intelligence, perpétuellement en éveil, ne manqua jamais une occasion de se développer, d'agrandir le champ de ses connaissances. Sa compréhension enfin le rendit apte, sinon à les juger toutes « absolument et définitivement », du moins, malgré les erreurs de détail qui peuvent entacher quelques-unes de ses appréciations, à en pénétrer l'esprit caché et l'intime signification. Montrer quel retentissement salutaire une pareille universalité peut exercer sur une âme

d'artiste, ce serait presque une banalité, car il suffit
d'émettre l'idée pour en faire toucher du doigt l'exactitude. Quant à l'influence bienfaisante dont elle favorisa
le développement particulier du maître dont nous parlons, la lecture attentive de son Journal le prouverait, si
la connaissance de ses innombrables productions n'en
demeurait à tout jamais la démonstration la plus évidente.
Lui-même, il avait examiné cette question d'universalité
et s'est expliqué à cet égard avec une singulière netteté.
Dans une page de l'année 1854, il observe « combien les
gens de métier sont de pauvres connaisseurs dans l'art
qu'ils exercent, s'ils ne joignent à la pratique de cet art
une supériorité d'esprit ou une finesse de sentiment que
ne peut donner l'habitude de jouer d'un instrument et de
se servir d'un pinceau »; et il ajoute, toujours à propos
des spécialistes : « Ils ne connaissent d'un art que l'ornière
où ils se sont traînés, et les exemples que les écoles
mettent en honneur. Jamais ils ne sont frappés des parties originales ; ils sont, au contraire, bien plus disposés à
en médire ; en un mot, la partie intellectuelle leur manque
complètement. » On ne pouvait mieux marquer la cause
de l'insuffisance de tant d'artistes, de l'étroitesse de leurs
vues, de ce qui fait qu'en somme ils ne sont, la plupart,
comme on l'a écrit si justement, que « d'illustres ou
obscurs rapins ». Lorsque Delacroix parle ainsi, il exprime
une opinion qui lui est chère, qui correspond bien à ses
convictions intimes, car elle cadre avec toute sa vie.
Peu importe qu'à une époque postérieure, dans une de
ces boutades fréquentes chez les intelligences d'élite,
parce qu'elles résultent d'un don particulier d'envisager
les choses sous leurs différents points de vue, peu importe

que Delacroix ait écrit « qu'un artiste a bien assez à faire d'être savant dans son art »; sans doute, en notant cette boutade, il songeait au danger inverse de celui qu'il avait indiqué plus haut, à l'inconvénient qui peut résulter pour un peintre d'une culture trop étendue, quand elle ne s'accompagne pas d'une faculté d'invention en harmonie avec elle. Peut-être même, — et les longs entretiens qu'on lira dans le Journal de 1854 confirmeront cette hypothèse, — pensait-il à Chenavard, dont il appréciait singulièrement l'érudition, mais à qui il reprocha toujours de n'être pas assez peintre. Il n'en reste pas moins certain qu'une culture complète de l'esprit lui paraît la condition indispensable de toute grande carrière d'artiste.

L'éternelle question du « Beau », qui a servi de thème aux discussions stériles de tant d'écrivains, cette question qui sous la plume des purs théoriciens ne peut guère être qu'un prétexte à déclamations creuses, mais qui, traitée par un artiste comme Delacroix, devient aussitôt d'un ntérêt vivant et palpitant, devait le préoccuper et le préoccupa en effet. Sous ces deux titres : *Questions sur le Beau* et *Variations du Beau,* il l'examina dans ses détails, et dévoila la largeur de ses vues esthétiques. Ennemi des pures abstractions et des principes absolus, il arrive à cette conclusion notée par M. Mantz, « qu'il faut admettre pour le Beau la multiplicité des formes », « que l'art doit être accepté tout entier », et que « le style consiste dans l'expression originale des qualités propres à chaque maître ». L'examen de ces problèmes d'esthétique revient souvent dans son Journal, aussi bien pendant les premières années de jeunesse, alors que ses convictions n'étaient pas encore solidement assises, qu'à l'époque de la pleine

maturité et de la vieillesse commençante. En 1847, il écrit : « Je disais à Demay qu'une foule de gens de talent n'avaient rien fait qui vaille à cause de cette foule de partis pris qu'on s'impose ou que le préjugé du moment vous impose. Ainsi, par exemple, de cette fameuse question du Beau, qui est, au dire de tout le monde, le but des arts. Si c'est là l'unique but, que deviennent les gens qui, comme Rubens, Rembrandt, et généralement toutes les natures du Nord, préfèrent d'autres qualités? »

De telles paroles sont la condamnation même des principes absolus en matière esthétique, de même que cette idée émise plus loin : « Le Beau est la rencontre de toutes les convenances », nous semble la négation de l'idéal romantique. C'est qu'en effet, et nous touchons ici à l'une des faces les plus curieuses de son esprit, à celle peut-être qui se trouvera le plus complètement éclairée par l'œuvre posthume du maître, si l'on s'efforce de dégager à ce point de vue sa signification, on reconnaît combien grande était l'erreur de ceux qui s'obstinaient à le représenter comme un des chefs du romantisme militant. En cela, nous semble-t-il, ils furent les dupes d'une apparence trompeuse; ils ne virent que l'extrême fougue d'un tempérament excessif, sans vouloir tenir compte des facultés de réflexion, de repliement sur soi-même, de concentration voulue et préméditée, qui constituaient l'essence de son génie. Si Delacroix fut attentif à une chose, ce fut à ne s'affilier à aucune école, et, comme toutes les individualités très tranchées, à marcher seul dans sa carrière d'artiste. Les mêmes raisons qui firent que dans les premières années de son développement il demeura rebelle aux influences environnantes, que ni les écoles

organisées, ni les artistes individuels n'eurent de prise sur son talent, l'empêchèrent toujours de se rattacher à aucune secte. Plus loin, quand nous examinerons les jugements qu'il porte sur les artistes d'autrefois, sur ses contemporains, écrivains, musiciens et peintres, nous trouverons la preuve irréfutable de ce que nous avançons; mais dès maintenant nous en savons assez pour marquer avec certitude combien son génie le différenciait du romantisme impénitent!

S'il ne fut pas toujours tendre au romantisme, il se montra constamment hostile aux doctrines du réalisme. La sévérité avec laquelle il juge Courbet, tout en proclamant ses merveilleuses aptitudes de peintre, prouve à quel point les tendances de cette école étaient opposées aux siennes. A ses yeux, l'imagination est le principal facteur de la production esthétique, et la réalité ambiante ne lui semble digne de devenir matière à œuvre d'art, qu'à la condition d'avoir été épurée, transfigurée en quelque sorte par sa toute-puissante influence. Dans un fragment de l'année 1853, à propos d'esquisses de la *Sainte Anne,* faites par lui à Nohant, il compare un premier croquis reproduisant servilement la nature, qui, dit-il, lui est insupportable, à une seconde esquisse dans laquelle ses intentions sont plus nettement marquées, et qui pour cette raison commence à lui plaire, tandis qu'il n'attribue guère au premier une importance plus grande qu'à une reproduction photographique. Sans cesse il insiste sur la prépondérance de l'imagination, et par imagination ce n'est jamais l'invention de toutes pièces qu'il entend, mais bien la faculté d'interpréter puissamment, de refléter suivant le tempérament individuel de l'artiste la nature qui

pose devant lui. Pour Delacroix, imagination et idéalisation sont des termes égaux et réciproquement convertibles. Dans une page merveilleuse, tant par la beauté de la forme que par la hauteur de l'idée, il rapproche cette idéalisation de l'art de l'idéalisation du souvenir, résultat du travail psychologique dans les phénomènes de la mémoire : « J'admirais ce travail involontaire de l'âme qui écarte et supprime dans le ressouvenir des moments agréables tout ce qui en diminuait le charme, au moment où on les traversait. Je comparais cette espèce d'idéalisation, — car c'en est une, — à l'effet des beaux ouvrages de l'imagination. Le grand artiste concentre l'intérêt en supprimant les détails inutiles ou repoussants ou sots ; sa main puissante dispose et établit, ajoute et supprime, et en use ainsi sur des objets qui sont siens ; il se meut dans son domaine et vous y donne une fête à son gré. » Plus loin, à propos du *dictionnaire,* auquel il compare la nature, il écrit : « Un dictionnaire n'est pas un livre ; c'est un instrument, un outil pour faire des livres. » Il faut rapprocher cette phrase, — et peut-être même l'exemple lui vint-il pour mieux affirmer son idée, — de la conversation rapportée par Baudelaire, dans laquelle il semble s'être efforcé de résumer sur ce point ses théories artistiques, en laissant percer une arrière-pensée de combattre les théories réalistes : « La nature n'est qu'un dictionnaire », répétait-il fréquemment. Pour bien comprendre l'étendue du sens impliqué dans cette phrase, il faut se figurer les usages ordinaires et nombreux du dictionnaire. « On y cherche des mots, la génération des mots, l'étymologie des mots ; enfin on en extrait tous les éléments qui composent une phrase ou un récit ; mais personne n'a

jamais considéré le dictionnaire comme une composition, dans le sens poétique du mot. » Voilà qui nous apparaît net et tranché. Je ne sache pas de meilleur exemple pour rendre l'idée saillante et pour illuminer la pensée du

Delacroix n'aimait pas les Écoles, avons-nous dit, car il les jugeait impuissantes à former de véritables artistes : il ne faisait en cela qu'insister sur une conviction intime et généraliser son cas. Il parlait en homme de génie qui ne conçoit pas d'autre éducateur que lui-même et le développement normal d'une intense personnalité. A toute grande manifestation artistique, quelque degré de raffinement qu'elle atteigne dans son expression, il estimait que la puissance du sentiment et la spontanéité devaient toujours présider; point d'œuvre d'art digne de ce nom qui ne dérive en dernière analyse de cette double origine. Tout le reste est à ses yeux pur métier, ou, si vous aimez mieux, rhétorique. La rhétorique, il la trouvait partout, non pas seulement dans les livres où elle différencie les gens de lettres et ceux qui écrivent parce qu'ils ont quelque chose à dire, mais encore dans la peinture, où elle remplace l'imagination du dessin et de la couleur par la reproduction servile de la nature; dans la musique enfin, où elle remplace les idées par des combinaisons d'harmonie plus ou moins habiles. C'est elle qui, d'une façon générale, se substitue à l'imagination chez les artistes dénués d'invention, c'est elle qui conduit à la « manière ». Et ce n'était pas chez lui amour exagéré d'indépendance; c'était le résultat des exigences d'une personnalité absorbante; c'était aussi le fruit des observations qu'il avait faites sur les lois qui dirigèrent

l'éducation des artistes fameux. Il trouvait la confirmation de ce qu'il avançait dans l'exemple de toutes les intelligences vouées aux travaux de la pensée ; à l'appui de son dire, il aimait à citer Rubens, Titien, Michel-Ange. Ces illustres ancêtres étaient toujours présents à sa mémoire pour soutenir ses défaillances et relever son courage abattu. Tout grand esprit lui paraissait comme une force en mouvement qui brise les obstacles accumulés devan elle et sait se faire jour à travers tous les empêchements. Aussi la hardiesse était-elle la qualité qu'il appréciait le plus : hardiesse au début d'une carrière, parce qu'elle est synonyme de puissance ; hardiesse après les premiers succès, parce qu'elle prouve l'effort constant de l'artiste ; hardiesse encore en plein triomphe, parce qu'elle dénote l'amour désintéressé de l'art, la recherche inassouvie de formes nouvelles incarnant la beauté : « Être hardi, dit-il, quand on a un passé à compromettre, est le plus grand signe de la force. » Notons d'ailleurs que ces principes d'indépendance, qui pourraient sembler outrés, ne l'empêchaient pas de reconnaître et de proclamer le rôle de l'imitation, la nécessité pour l'artiste débutant de s'appuyer sur l'enseignement des maîtres. Lui-même, il avait donné l'exemple de cette discipline de l'esprit par son érudition, par la fidélité scrupuleuse avec laquelle, jusque dans les derniers temps de sa vie, il copia leurs œuvres pour s'assimiler leur génie. Le développement de l'artiste lui paraissait assez semblable à celui de l'enfant qui d'abord reproduit les mouvements imités de ceux qui l'approchent, puis arrive peu à peu à l'indépendance et à la spontanéité. Ainsi en va-t-il dans le domaine intellectuel, et il ne saurait exister de véritable maître en dehors de

l'affranchissement. En 1855, il écrit à ce propos : « Il faut absolument qu'à un moment quelconque de leur carrière ils arrivent, non pas à mépriser tout ce qui n'est pas eux, mais à dépouiller complètement ce fanatisme presque aveugle qui nous pousse tous à l'imitation des grands maîtres et à ne jurer que par leurs ouvrages. Il faut se dire : Cela est bon pour Rubens, ceci pour Raphaël, Titien ou Michel-Ange. Ce qu'ils ont fait les regarde; rien ne m'enchaîne à celui-ci ou à celui-là. Il faut apprendre à se savoir gré de ce qu'on a trouvé; une poignée d'inspiration personnelle est préférable à tout. »

Jusqu'ici nous n'avons examiné que des principes d'esthétique générale; nous devons en venir maintenant à l'étude de l'esthétique spéciale de Delacroix en matière de peinture. Il est toujours intéressant d'entendre un artiste parler de son art et faire au public la confidence de ses pensées; cela est en tout cas singulièrement révélateur de l'esprit dans lequel il le pratique, des tendances qu'il y apporte, de la largeur ou de l'étroitesse de vues qu'il y manifeste. Lorsque cet artiste est un Fromentin, on reconnaît aisément à la façon dont il en parle, au parti pris de composition littéraire et d'ordonnance classique toujours saillant jusqu'en ses moindres analyses, une intelligence fine et distinguée, merveilleusement apte à comprendre certains talents d'ordre moyen comme Van Dyck ou certaines faces d'un talent supérieur comme celui de Rubens, mais mal préparé à pénétrer le génie mystérieux et souverain d'un Rembrandt; même dans ses appréciations techniques, le littérateur perce toujours chez lui, et l'on est forcé de conclure qu'il est plus écrivain que peintre. Quand cet artiste est un Couture, on

peut trouver chez lui des recettes de métier, un souci constant de la technique, de précieux conseils pour les spécialistes; en revanche, dès qu'il tente de s'élever à des préoccupations plus hautes, dès qu'il aborde ce que Delacroix appelait la partie « intellectuelle » de l'art, on saisit tout de suite le danger que courent certains artistes en pénétrant dans un domaine qui leur demeurera à jamais inaccessible, car leur incompétence n'y a d'égale que leur désinvolture, laquelle, ainsi que l'écrivait M. Mantz à propos de ce même Couture jugeant Delacroix, « dépasse peut-être les limites du comique ordinaire ». Chez l'artiste dont nous tentons d'analyser l'esprit, chez Delacroix, nous rencontrons le genre de mérite propre aux deux précédents sans apercevoir les lacunes ou les insuffisances que nous signalions. Chaque fois qu'il traite une question de métier, c'est avec la compétence d'un peintre de race; mais comme chez lui l'exécution est toujours subordonnée à l'idée, il reste constamment supérieur à son sujet par l'élévation et la diversité des points de vue; partout et toujours il demeure peintre, c'est-à-dire qu'en aucune circonstance il ne tente d'introduire dans son art des moyens qui lui soient étrangers; pourtant jamais en lui le peintre n'étouffe l'artiste, l'homme d'éducation générale et d'inspiration soutenue. Ajoutons que la plupart de ses réflexions sur la peinture ont été écrites après l'année 1850, alors qu'il était dans la pleine maturité du talent, et qu'elles empruntent à ce simple fait une autorité singulière.

Écoutez-le quand il parle de la composition d'un tableau, de l'art de « conduire ce tableau depuis l'ébauche jusqu'au fini ». On sait qu'il n'admettait pas qu'une com-

position fût faite autrement que par « masses marchant simultanément » : c'était là un des principes d'art qui lui tenaient le plus au cœur, et il lui paraissait aussi hostile à une saine méthode de travail de peindre par fragments isolés qu'il lui eût semblé contraire à une bonne discipline de l'esprit de traiter telle partie d'une composition littéraire sans obéir à un plan nettement délimité, sans avoir préparé par avance les développements avoisinants. Cette règle, qu'il considérait comme fondamentale, lui était apparue avec la lumière de l'évidence en constatant les inconvénients de la méthode contraire dans des tableaux qu'il avait vus en préparation, notamment à l'atelier de Delaroche dont il détestait d'ailleurs la facture ; il comparait ce genre d'ouvrage « à un travail purement manuel qui doit couvrir une certaine quantité d'espace en un temps déterminé, ou à une longue route divisée en un grand nombre d'étapes... Quand une étape est faite, elle n'est plus à faire, et quand toute la route est parcourue, l'artiste est délivré de son tableau. » Dans un fragment de l'année 1854 qui traite la question avec l'ampleur qu'elle comporte, voici ce qu'il écrit : « Le tableau composé successivement de pièces de rapport, achevées avec soin et placées à côté les unes des autres, paraît un chef-d'œuvre et le comble de l'habileté, tant qu'il n'est pas achevé, c'est-à-dire tant que le champ n'est pas couvert ; car finir, pour ces peintres qui finissent chaque détail en le posant sur la toile, c'est avoir couvert cette toile. En présence de ce travail qui marche sans encombre, de ces parties qui paraissent d'autant plus intéressantes que vous n'avez qu'elles à examiner, on est involontairement saisi d'un étonnement peu réfléchi ;

mais quand la dernière touche est donnée, quand l'architecte de tout cet entassement de parties séparées a posé le faîte de son édifice bigarré et dit son dernier mot, on ne voit que lacunes ou encombrement, et l'ordonnance nulle part. »

A la suite de cette théorie, comme conséquence immédiate, nous trouvons celle des « sacrifices », cet art de mettre en lumière les parties saillantes et capitales de la composition par l'effacement voulu dans l'exécution des parties secondaires. Delacroix y voyait la suprême habileté du peintre, son plus difficile effort, un art qui ne peut être que le résultat d'une longue expérience. Lorsqu'il parle des « accessoires » en peinture, ce lui est une occasion nouvelle de développer sa théorie des sacrifices, car la manière de les traiter lui semble le critérium de l'habileté de l'artiste. Il y a deux choses qui selon lui caractérisent les mauvais peintres, et les empêchent d'atteindre au Beau : d'abord le défaut de conception d'ensemble, puis l'importance exagérée donnée à ce qui est éminemment relatif et secondaire. Ces idées d'unité dans la composition, de subordination des parties accessoires aux principales, le poursuivent et le hantent; nous y trouvons une preuve nouvelle de ce besoin d'ordre et de méthode caractérisant une des faces les moins connues de son esprit, qui pourtant ne saurait être omise sous peine de l'ignorer en sa complexité. Même dans l'ébauche, ou la première indication du peintre, on doit voir cette subordination, car « les premiers linéaments par lesquels un maître indique sa pensée contiennent le germe de tout ce que l'ouvrage présentera de saillant ». Cette qualité le frappe surtout chez les artistes de pure imagination,

chez ceux qui doivent leur maîtrise au sens intime de la composition, à l'idée qui soutient l'œuvre et la dirige, plutôt qu'aux qualités d'exécution : il cite comme exemples Rembrandt et Poussin. A cet égard, il distingue deux catégories d'artistes nettement différenciées : ceux chez lesquels l'idée prédomine, qui tirent tout d'eux-mêmes et sont le plus redevables à l'invention : Rembrandt par-dessus tous ; ceux, au contraire, qui excellent dans le rendu, et chez qui l'imitation de la nature joue un rôle plus marqué : Titien ou Murillo. « Ils arrivent par une autre voie à l'une des perfections de l'art. »

Delacroix se trouve ainsi conduit à examiner la question de l' « emploi du modèle ». D'après lui, le modèle ne devrait être que le guide de l'artiste, quelque chose comme le dictionnaire auquel il se plaisait à comparer la nature qui pose devant l'œil du peintre : il serait fait uniquement pour soutenir les défaillances de l'exécution et lui permettre d'avancer avec assurance. A ce propos, il s'analyse lui-même et, faisant un retour sur son passé, reconnaît qu'il a commencé à se satisfaire le jour où il a négligé les petits détails pour subordonner ses compositions à l'idée d'ensemble, le jour où il n'a plus été poursuivi uniquement par l'amour de l'exactitude, où il a compris que la vérité résidait dans l'interprétation de la nature. C'est le contraire qu'il observe chez la plupart des peintres, précisément à cause de l'abus qu'ils font du modèle.

Ce qui s'impose toujours à lui, on le voit, c'est le souci de la composition, c'est la prédominance de l'idée sur l'exécution, c'est la prépondérance de la personnalité de l'artiste qui doit s'affirmer dans toutes ses œuvres, même

dans celles qui au premier abord paraissent une reproduction fidèle de la nature; peut-être même serait-il exact de dire qu'elle doit s'affirmer d'autant mieux que le genre traité est plus proche de la nature. Delacroix pensait bien ainsi, et il émet cette idée dans les observations qu'il présente sur le « paysage ». L'idéalisation, qui n'est autre chose que l'interprétation originale du peintre, lui semble d'autant plus indispensable dans le paysage que celui-ci s'y trouve en communication plus directe avec la réalité, que son œuvre en deviendra nécessairement la copie servile, s'il n'y apporte des qualités de vision personnelle et puissante. Il dit quelque part que « le paysage qu'il lui faut, ce n'est pas le paysage absolument vrai ». Nous ne devons pas voir dans cette phrase la simple constatation de ses tendances particulières, qui le poussaient à ne pas envisager séparément ce genre de composition, à le considérer comme le décor mouvant au milieu duquel il plaçait ses inventions dramatiques; à ce point de vue, il nous semble bien le descendant des grands peintres décorateurs d'autrefois. Mais, abstraction faite des tendances de Delacroix, si nous nous arrêtons avec lui au genre tel que les paysagistes l'ont traité, nous voyons qu'il y affirme une fois de plus la nécessité de l'idéalisation : « Les peintres qui reproduisent simplement leurs études dans leurs tableaux ne donnent jamais au spectateur un vif sentiment de la nature. Le spectateur est ému parce qu'il voit la nature par souvenir, en même temps qu'il voit votre tableau. » Qu'est-ce autre chose, cette remarque, que la constatation du caractère suggestif de l'œuvre d'art, des conditions de son existence et de sa portée, puisqu'en dernière analyse elle n'agit

sur notre âme qu'en ressuscitant, par l'intervention miraculeuse de la mémoire et de l'association des idées, les éléments de sensibilité que la vie antérieure y a accumulés?

Même en dehors de son art, Delacroix aimait à systématiser, à coordonner les pensées maîtresses que l'observation faisait naître en lui : l'esprit est un, en effet, et, semblable à un instrument d'optique complexe et fidèle, reflète avec des propriétés identiques les différents objets qui lui sont présentés. Les motifs qui l'avaient amené à examiner la peinture isolément, le poussent à l'envisager dans ses rapports avec les autres arts; il l'analyse comme moyen d'expression du sentiment, indépendamment de toute application pratique; il y était forcément conduit, et par la pente naturelle de son esprit et par sa culture même qui s'étendait, on le sait, à toutes les manifestations du Beau; également curieux de littérature, de musique, d'art dramatique, il se révèle bien dans son Journal l'intelligence la plus ouverte, la plus avide de jouissances qui ait jamais paru, car on trouverait difficilement, même dans la période de sa vie la plus absorbée par les grands travaux décoratifs, une semaine entière où ne fût point notée quelque réflexion venue à la suite de lectures, de représentations dramatiques ou d'auditions musicales. La poésie, tout d'abord : il y revient sans cesse, comme à la salutaire auxiliatrice de ses travaux, à la source vivifiante où il va puiser ses inspirations; les lecteurs du Journal verront, dans l'immense quantité de projets qu'il a notés, l'assiduité de ses fréquentations poétiques; de ces projets, il en exécuta un grand nombre : il eût fallu la vie de dix peintres pour les exécuter tous. A maintes reprises il

émet le regret de n'être pas né poète, après avoir comparé dans leur puissance expressive les arts qui se meuvent dans le temps à ceux qui, comme la peinture, produisent une impression d'un bloc et simultanément. Delacroix en profite pour marquer la nécessité de bien comprendre les limites des différents arts : « L'expérience est indispensable pour apprendre tout ce qu'on peut faire avec son instrument, mais surtout pour éviter ce qui ne doit pas être tenté : l'homme sans maturité se jette dans des tentatives insensées; en voulant faire rendre à l'art plus qu'il ne doit et ne peut, il n'arrive pas même à un certain degré de supériorité dans les limites du possible. » Certains lui ont reproché de n'avoir pas toujours scrupuleusement obéi au principe qu'il pose ainsi et qu'il aimait à répéter; nous n'avons pas à examiner la question; mais en admettant que le reproche fût fondé, on ne saurait voir dans une pareille tendance que l'affirmation de son génie. Il aimait passionnément la peinture, et lorsqu'il en parle, il ne trouve pas d'expressions assez enthousiastes pour en décrire les délices. Une seule chose l'affligeait, c'était sa fragilité; en présence de ces toiles qui ne peuvent résister à l'action du temps, une indicible tristesse l'envahissait. Il reconnaissait la supériorité des conditions matérielles de l'œuvre écrite, qui traverse les siècles à l'abri de la destruction et n'a rien à craindre des injures du temps.

Attentif à toutes les productions de son époque, Delacroix avait assisté au développement de la forme romanesque, sans enthousiasme, il faut le dire. Il reprochait au roman moderne de s'appuyer sur de faux principes d'esthétique, d'abuser des descriptions de lieux, de costumes,

de ne pas assez tenir compte de la psychologie des personnages. Ces objections qui se justifiaient pleinement quand il les adressait à des écrivains comme George Sand et Dumas, il eut le tort de les généraliser, et cela le rendit injuste à l'égard de Balzac, dont il ne comprit jamais le puissant génie. A vrai dire, le genre du roman n'était pas fait pour lui plaire : il est superflu d'en déduire les raisons. En revanche, l'art dramatique le prenait tout entier et faisait vibrer ses fibres les plus délicates. Ceux qui ont lu sa correspondance ont pu remarquer que, lors de son voyage à Londres, son admiration se partagea entre les peintures de l'école anglaise, pour laquelle il avait une prédilection particulière, et les représentations de Shakespeare, qu'il suivait assidûment. Le Journal ne nous apprend rien de nouveau en montrant avec quelle ardeur il lisait son théâtre ; mais il éclaire d'une lumière singulièrement révélatrice une des faces de son esprit sur laquelle nous avons insisté déjà à propos du romantisme, en découvrant son admiration pour notre théâtre français du dix-septième siècle, admiration qui le pousse à mettre en parallèle le système dramatique de Racine et celui de Shakespeare. Ici encore il faudra beaucoup rabattre des opinions erronées que les partisans du romantisme avaient contribué à répandre sur lui, car on y verra, non sans surprise, la démonstration de ses tendances classiques.

Delacroix ne s'attachait pas seulement à la forme dramatique elle-même, mais encore à ses interprètes, et l'on conçoit en effet que le peintre de passions si multiples, l'artiste dans l'œuvre duquel le mouvement et le geste devaient tenir une place prépondérante, ait trouvé dans

le jeu des grands comédiens, en outre d'une pure jouissance esthétique, un enseignement salutaire et de précieuses indications. Ses lettres de 1825 datées de Londres décrivent l'enthousiasme que suscita en lui le talent de Kean, de Young, les plus fameux interprètes de l'œuvre shakespearienne. En 1835, il écrivait à Nourrit pour le remercier du plaisir qu'il lui avait fait goûter et du talent dont il avait fait preuve en répandant de l'intérêt sur une pièce comme la *Juive*, « qui en a grand besoin, ajoute-t-il, au milieu de ce ramassis de friperie qui est si étranger à l'art ». Le Journal contient des appréciations longues et détaillées sur les plus célèbres acteurs de l'époque : Rachel, Mlle Mars, la Malibran, Talma, et toujours dans ce qu'il écrit on voit percer le souci des rapports existant entre l'art du comédien et celui du peintre. Il consulte Talma, il interroge Garcia sur la Malibran, et arrive à cette conclusion que chez le peintre « l'exécution doit toujours tenir de l'improvisation, différence capitale avec celle du comédien ».

Mais l'art qui semble l'occuper par-dessus tout, après la peinture, c'est la musique. A cet égard, il faut distinguer entre les jugements qu'il porte sur la pure musique et sur la musique dramatique. Sans doute, lorsqu'il parle de la première, on peut contester certaines de ses appréciations, notamment à propos de Beethoven, qu'il trouve souvent « confus », bien qu'il admire « la divine symphonie en *la* », à propos de Berlioz, dont il méconnut le talent : — rappelons, toujours dans le sens du préjugé romantique, que les critiques d'alors se plaisaient à associer leurs noms, et appelaient Berlioz le Delacroix de la musique. — Pourtant, si l'on songe à ce qu'était de son

temps l'éducation musicale en France, si l'on réfléchit que le grand art allemand n'avait pas encore pénétré dans le public et n'était encore compris que de quelques rares élus, si d'autre part on abandonne le domaine de la pure musique pour aborder celui de la musique dramatique, on reconnaîtra que, loin d'être un retardataire, il fut plutôt un *avancé*. Ses aversions et ses préférences ne laissent pas d'être significatives : nous avons vu le jugement qu'il portait sur la *Juive*; il détestait Meyerbeer, dans les ouvrages duquel il notait une lourdeur et une vulgarité croissantes, ce qui n'est déjà pas si mal pour son temps : « L'affreux *Prophète,* que son auteur croit sans doute un progrès, est l'anéantissement de l'art. » En revanche, il ne se lassait pas du *Don Juan* de Mozart, et les œuvres de Glück lui inspiraient une admiration sans réserve. A leur sujet, il expose sur l'union de la déclamation et de la musique, sur la puissance expressive du son combiné avec la parole, des idées éminemment modernes : « Chez Viardot, musique de Glück... Le philosophe Chenavard ne disait plus que la musique est le dernier des arts. Je lui disais que les paroles de ces opéras étaient admirables. Il faut de grandes divisions tranchées; ces vers arrangés sur ceux de Racine, et par conséquent défigurés, font un effet bien plus puissant avec la musique. Chenavard convenait, sans que je l'en priasse, qu'il n'y a rien à comparer à l'émotion que donne la musique : elle exprime des nuances incomparables. » Enfin, à propos de certains opéras italiens qui alors étaient à la mode, il écrit ces lignes, qui sans doute eussent profondément stupéfié ses contemporains, s'ils les avaient connues : « Cette musique « mince » ne va pas aux temps

héroïques. Le dialogue est bien puéril, et cependant, quand on l'interrompt pour intercaler un morceau de cette musique, on est dans la situation d'un voyageur qui fait une route insipide, mais qui voudrait n'arrêter qu'au bout de sa carrière : en un mot, c'est un « genre bâtard », bâtard quant au poème par la niaise imitation de mœurs qui ne nous touchent pas, bâtard par cette musique d'opéra-comique. »

Delacroix voyagea peu, ou du moins ne séjourna guère dans les pays qu'il visita. Si l'on excepte l'excursion au Maroc qui devait avoir une influence considérable sur son talent, il ne paraît pas qu'il soit demeuré longtemps dans les villes d'art qu'il traversa. Ainsi, à son retour du Maroc en 1832, il voit les musées de Séville, mais c'est à peine s'il y reste ; en tout cas, il ne songe pas à s'y arrêter pour copier les maîtres. En 1850, après de longues hésitations, il se décide à partir en Belgique : il visite Bruxelles, Anvers, Malines, Coblentz, Cologne, puis revient à Bruxelles et de là rentre à Paris. Il ne pousse même pas jusqu'en Hollande et paraît impatient de reprendre ses travaux. Un séjour qui semble lui avoir été particulièrement agréable fut celui qu'il fit à Londres en 1825 ; mais il était dans les premières années de sa carrière de peintre, et n'avait pas encore cet impérieux besoin de production ininterrompue qui caractérise l'époque de sa maturité. Le pays qu'il regretta toujours de n'avoir pas vu, c'est l'Italie. A son ami Soulier qui se trouvait à Florence en 1821, il écrivait pour lui dire qu'il enviait son bonheur ; mais comme il avait renoncé à « courir la chance du prix », et que ses modiques ressources ne lui permettaient pas de songer à un aussi long voyage, il se voyait contraint d'en détourner sa

pensée ; plus tard, alors qu'il eût pu mettre son projet à exécution, il en fut distrait par ses travaux ; dans les dernières années de sa vie, l'idée d'un voyage à Venise le préoccupa encore : il fit des plans, prit des renseignements, mais finalement y renonça. Faut-il regretter, au point de vue de son œuvre, qu'il n'ait pas visité l'Italie ? Nous ne le pensons pas : sans doute il eût gagné à ce voyage une connaissance approfondie des maîtres qu'il aimait, que l'on ne peut juger « définitivement » qu'en les voyant dans leur pays, dans leur cadre, avec le décor du milieu environnant. L'éducation de son esprit en eût été plus complète ; son opinion sur certains artistes de la Renaissance aurait été modifiée en plusieurs points ; il n'est pas probable que son œuvre en eût subi le contre-coup. La vérité nous paraît être que, semblable à tous les grands inventeurs, Delacroix était attaché au sol natal par l'impérieuse nécessité de la production ; il n'avait pas trop de tout son temps pour exécuter les immenses projets qui fourmillaient dans son cerveau ; il constate quelque part, avec terreur, mais aussi avec une fierté légitime, qu'il faudrait dix existences d'artiste pour les mener à bien ; et de fait, lorsqu'on suit attentivement dans ce Journal la marche de sa pensée, lorsqu'on voit ce besoin incessant d'invention, cet amour absorbant du travail qui a dompté toute autre passion, on est amené à le rapprocher de ces grands maîtres du seizième siècle dont il apparaît, par l'énergie créatrice, le descendant incontestable.

Dans les jugements qu'il porte sur les peintres fameux de la Renaissance, et bien que ces jugements se ressentent souvent de l'incomplète connaissance qu'il en eut, Delacroix est toujours conséquent avec les principes

d'esthétique exposés plus haut. On remarquera que pour certains son opinion se modifia avec l'âge, et subit l'influence de son éducation personnelle : la chose est frappante en ce qui concerne Michel-Ange et Titien. Les idées de Delacroix sur ces deux artistes diffèrent complètement à vingt années de distance, suivant que l'on consulte les premiers ou les derniers cahiers du Journal ; cela tient à ce qu'il ne vit de leur œuvre que des exemplaires insuffisants pour les juger « absolument et définitivement »; cela tient aussi à ce qu'il ne les visita point dans leur patrie; cela tient enfin à ce que les points de vue se modifient avec l'âge, à ce que des qualités qui semblent prépondérantes au début d'une carrière prennent une importance moindre à l'époque de la maturité, tandis que d'autres occupent la première place : on ne saurait expliquer autrement ses variations à l'égard de ces deux grands hommes. Pourtant il est une chose certaine, c'est que les principes dominateurs de son esthétique demeurent le critérium de ses préférences. Nous avons vu à quel point il prisait la hardiesse d'invention, la prédominance de l'imagination : tel est le secret de son enthousiasme pour Rubens, sur le compte duquel il n'a jamais varié. Quelque partie du Journal que l'on examine, que l'on se réfère aux premières années, alors qu'il l'étudiait au Louvre, et faisait des copies de ses œuvres, à son voyage en Belgique, ou bien à la dernière période de sa vie, c'est toujours la même admiration et le même motif raisonné d'admiration. Il aime en lui la force, la véhémence, l'éclat, l'exubérance, la connaissance approfondie des moyens de l'art. Les dernières pages du Journal exaltent la vie prodigieuse des compositions de Rubens : « Il

vous impose ces prétendus défauts qui tiennent à une force qui l'entraîne lui-même et nous subjugue, en dépit des préceptes qui sont bons pour tout le monde excepté pour lui. »

De même pour Rembrandt, dont il devait pénétrer le génie mystérieux mieux qu'aucun peintre de son temps. Il chérissait en lui le sens dramatique des choses, l'intuition profonde des âmes, cette étrange et douloureuse compréhension de la vie, par laquelle le grand artiste nous fait vibrer jusqu'aux profondeurs de notre être. Dans une page de l'année 1851, que Delacroix n'eût sans doute pas, à cette époque, livrée à la publicité, car il en comprenait la portée révolutionnaire, il compare Raphaël et Rembrandt, et confie à son Journal le secret de ses préférences : « Peut-être découvrira-t-on que Rembrandt est un beaucoup plus grand peintre que Raphaël. J'écris ce blasphème propre à faire dresser les cheveux de tous les hommes d'école, sans prendre décidément parti ; seulement je trouve en moi, à mesure que j'avance dans la vie, que la vérité est ce qu'il y a de plus beau et de plus rare. Rembrandt n'a pas, si vous voulez, l'élévation de Raphaël. Peut-être cette élévation que Raphaël a dans les lignes, Rembrandt l'a-t-il dans la mystérieuse conception des sujets, dans la profonde naïveté des expressions et des gestes. Bien qu'on puisse préférer cette emphase majestueuse de Raphaël qui répond peut-être à la grandeur de certains sujets, on pourrait affirmer, sans se faire lapider par les hommes de goût, mais j'entends d'un goût véritable et sincère, que le grand Hollandais était plus nativement peintre que le studieux élève de Pérugin. »

Les maîtres vénitiens furent toujours chers à Delacroix.

Ici encore il lui manqua de ne pas les avoir vus chez eux, d'autant mieux qu'il n'existe pas d'école tenant par des racines plus profondes au milieu d'où elle sortit, s'expliquant plus complètement par ce mi^lu. S'il les avait étudiés à Venise, il est probable que ses opinions à leur égard eussent été modifiées en certains points. Titien est celui sur lequel il insiste le plus volontiers; de tous les Vénitiens il est d'ailleurs celui qu'on peut le mieux connaître en dehors de Venise. Véronèse eut la plus salutaire et la plus constante influence sur le développement de son talent de coloriste. Delacroix allait l'étudier au Louvre, ne se lassant pas d'interroger ses œuvres dans lesquelles il cherchait à découvrir les secrets de la technique picturale. Le nom de Véronèse revient constamment dans le Journal, quand il parle de son métier, et c'est en s'appuyant sur ses exemples qu'il présente une défense en règle de la couleur; en réalité, c'est sa propre cause qu'il soutient; pour en bien comprendre l'importance, il faut se rappeler les attaques qu'il avait eu à supporter, la prépondérance que l'école d'Ingres attribuait au dessin, les reproches que vingt années durant on avait adressés à Delacroix de méconnaître le rôle de la ligne et d'avoir uniquement recours au moyen « matériel » de la couleur. Il s'insurge contre cette prétendue matérialité, et il est au moins curieux de le voir, alors qu'il l'avait surabondamment prouvé par les multiples exemples de ses œuvres personnelles, s'efforçant d'établir par le raisonnement, en 1857, que la couleur est tout aussi idéale que le dessin. Mais il est un autre peintre que Delacroix n'a jamais connu, parce qu'en dehors du Palais-Ducal et des églises de Venise on ne saurait avoir la moindre idée de

son génie : c'est Tintoret. J'imagine que si dans les dernières années de sa vie, alors que les magnifiques compositions décoratives de la galerie d'Apollon, de l'Hôtel de ville, du Palais-Bourbon avaient solidement établi sa gloire, et lui avaient prouvé à lui-même ce dont il était capable, j'imagine que s'il avait mis à exécution son projet de voir Venise, il eût ressenti, au Palais-Ducal et à la Scuola de San Rocco, une des plus grandes émotions comme un des plus vifs bonheurs qu'il puisse être donné à un artiste de goûter, en découvrant chez un maître d'autrefois un génie frère du sien, et en retrouvant dans l'œuvre de peinture la plus sublime qui jamais ait été conçue un tempérament et des tendances identiques aux siennes. Devant ce prodigieux poème en peinture qui raconte depuis ses origines jusqu'à son aboutissement final la divine légende de Jésus, en face de cette surabondance de vie et d'invention, Delacroix aurait trouvé la confirmation d'une de ses plus chères idées : la supériorité de l'art décoratif, comme aussi l'exemplaire le plus tranché de la qualité qu'il admirait par-dessus tout : la puissance imaginative.

Nous arrivons au point le plus délicat du Journal, à celui sur lequel la curiosité du lecteur se porte toujours avidement dans des publications de cet ordre : les jugements sur les contemporains. Ils le savent bien et connaissent le parti qu'on en peut tirer, les écrivains qui, se souciant uniquement de bruit et de réclame, exploitent avec opiniâtreté cette tendance. Nous en avons eu des exemples fameux, récemment encore dans la publication d'un journal où il resterait sans doute assez peu de chose, si l'on en retranchait ce qui n'y devrait pas être. Dans

l'œuvre qui nous occupe, disons-le bien haut pour la plus grande gloire de son auteur, il ne saurait être question de préoccupations semblables. Ceux qui y chercheraient, sur les hommes célèbres de son temps, des révélations intimes dictées à Delacroix par un parti pris de dénigrement, risqueraient fort d'être déçus. Non que l'artiste ait été dépourvu de cette lucidité d'analyse, de cette pénétration critique qui perce à jour les faiblesses communes à tous les hommes éminents; non qu'il se soit jamais départi de cette indépendance sans laquelle il n'est pas d'esprit supérieur. Nous l'avons déjà dit, et nous ne pouvons assez le répéter, l'intérêt de ces notes journalières est dans leur sincérité; on y découvre certaines faces de l'esprit du maître, certaines préférences et certaines antipathies qui sans elles seraient demeurées inconnues; il s'y trouve donc des jugements sévères, mordants quelquefois, mettant à nu les parties faibles d'un talent ou d'un caractère; mais la raison comme le bon goût s'y manifestent toujours et viennent atténuer ce que la passion exclusive pourrait avoir de trop ardent.

Presque tous les artistes célèbres de l'époque sont jugés dans le Journal de Delacroix. Nommons, pour n'en citer que quelques-uns, Charlet, Géricault, Gros, Girodet, Ingres, Delaroche, Flandrin, Couture, Corot, Rousseau, Chenavard, Meissonier, Gudin, Courbet, Millet, Decamps. Lorsque Delacroix est en présence d'un tempérament de peintre directement hostile au sien, on s'en aperçoit dès l'abord, car il ne cache pas son impression : Delaroche, par exemple. Il ne pouvait supporter ni sa méthode de composition, ni sa couleur, faite, comme disait Th. Gautier, « avec de l'encre et du cirage ». Il se montre à son

égard d'une sévérité extrême et compare ses tableaux « à la patiente récréation d'un amateur qui n'a aucune exécution comme peintre ». De même pour Flandrin, dont il ne pouvait goûter, on le conçoit, la manière sèche et guindée, le parti pris d'affectation, le style froid et voulu. Delacroix aimait trop la vie, la spontanéité, tout cet ensemble de qualités originales dont nous l'avons vu faire l'éloge, pour être indulgent à cet art raide et maniéré. Le nom d'Ingres, est-il besoin de le dire? revient constamment sous sa plume : il suit ses expositions, note au retour l'impression reçue, tâche de se procurer, par tous les moyens possibles, des esquisses ou des dessins de son rival, les copie ou les calque, car il entend pénétrer ses secrets et ne le juger qu'en connaissance de cause. Néanmoins il semble à son égard d'une rigueur excessive, que certains trouveront assez voisine de l'injustice ; il insiste avec complaisance sur ses défauts, ferme volontairement les yeux sur des qualités incontestables, que lui-même ne pouvait contester ; il s'obstine à ne pas les voir et contre lui seul peut-être laisse percer une animosité manifeste. Cette animosité trouve sa cause, sinon son excuse, dans une parfaite réciprocité, et si l'on réfléchit à la violence, à l'âpreté des critiques qui furent dirigées contre ses œuvres au nom des théories artistiques chères à son illustre adversaire, on comprend qu'il ait été aveuglé sur sa réelle valeur, on comprend surtout qu'il ne faut pas demander à la générosité humaine plus qu'elle ne peut donner! L'impartialité de Delacroix est entière quand il juge des artistes dont les théories allaient contre les siennes, mais dans l'œuvre desquels il découvre un véritable talent : Courbet entre autres. Nous savons

son opinion sur le réalisme, qu'il appelait : « l'antipode de l'art. » En visitant une des expositions de Courbet, il note la vulgarité de ses sujets, mais s'arrête étonné devant la vigueur de sa facture. Il rencontre Couture, constate sans en être surpris « qu'il ne voit et n'analyse comme tous les autres que des qualités d'exécution ». Dans ce domaine restreint, Delacroix reconnaît son talent et fait du même coup le procès de tous les « gens de métier ». Avec Millet, il s'entretient de Michel-Ange et de la Bible, plaisir qu'il goûte assez rarement avec les peintres, si l'on en croit son Journal; il remarque ses œuvres à une époque où elles étaient méconnues de tous, non sans lui reprocher la prétention affectée, la tournure ambitieuse de ses paysans. Quant à Corot, il salue en lui un véritable artiste. Les observations présentées plus haut sur le paysage, sur la manière dont il le comprenait, sur l'idéalisation qu'il y jugeait indispensable, suffisent pour expliquer son admiration à l'endroit de ce maître unique.

Pour en revenir au romantisme, il est au moins piquant de connaître son jugement sur les chefs incontestés d'un mouvement artistique auquel l'opinion publique le rattachait obstinément, car ce jugement est singulièrement significatif, s'il n'est pas équitable. Mais en fait, peut-on parler ici de justice ou d'injustice, quand il ne doit s'agir que de la manifestation d'une personnalité très tranchée et d'opinions cadrant avec cette personnalité? Il n'aimait pas le génie de Victor Hugo, qu'il trouvait incorrect. L'extraordinaire puissance de verbe du poète ne lui faisait pas pardonner son exubérance; entre eux d'ailleurs il y eut complète réciprocité d'antipathie :

Victor Hugo ne comprit jamais le genre de beauté propre aux conceptions de Delacroix. La cause n'en est-elle pas que l'un fut toujours un grand poète en peinture, tandis que l'autre demeure le plus vigoureux peintre, le plus hardi sculpteur que nous ayons en poésie? Les hardiesses de Berlioz dans le domaine symphonique lui furent également insupportables ; on ne manquera pas de dire qu'il en faut chercher la raison dans une éducation musicale exclusivement italienne; nous ne le pensons pas, et s'il ne suffit point, pour établir le contraire, de rappeler le passage de cette étude dans lequel nous notions ses préférences et ses antipathies musicales, nous ajouterons que son admiration fut sans réserve à l'égard d'un compositeur tout aussi original que Berlioz, d'un génie tout aussi inventif, quoique dans un genre différent : Chopin. On trouvera dans ses jugements sur les autres contemporains : Lamartine, G. Sand, Dumas, Th. Gautier, et tant d'autres moins célèbres, l'affirmation de ses goûts esthétiques : nous ne pouvons nous étendre sur ce sujet; contentons-nous de rappeler, pour conclure, cette idée précédemment émise, à savoir que Delacroix s'y manifeste comme un esprit d'allure plutôt classique.

En somme, et si l'on tente de résumer l'impression maîtresse qui se dégage de cette étude, si l'on s'efforce d'embrasser d'une vue d'ensemble les éléments fragmentaires de cette grande intelligence, telle qu'elle apparaît dans l'œuvre offerte au public, on doit penser que, loin d'être nuisible à la gloire de l'artiste, comme si souvent il arrive, une telle œuvre ne saurait que lui profiter, en éclairant d'une lumière complète les traits saillants de son génie. L'homme s'y révèle ce que lui-même ambi-

tionnait d'être : discret dans ses allures, réservé dans ses rapports, subordonnant sa conduite à des principes de sage prudence que sa nature ne lui eût pas inspirés, mais dont l'expérience de la vie lui avait démontré la nécessité, et dans lesquels les envieux seuls ont pu voir un indice de sécheresse d'âme. Le penseur s'y montre avec la complexité de ses tendances, l'universalité de ses vues, son admirable aptitude à tout comprendre et à tout goûter de ce qui touche au domaine de l'esprit. L'artiste enfin, si grand qu'il nous soit déjà connu, en sort plus grand encore. En le suivant depuis l'origine de sa carrière jusqu'à sa mort, nous le voyons chérissant son art d'un amour fanatique, obéissant au seul mobile d'une destinée glorieuse, incapable de ces compromissions, fréquentes même chez les hommes de talent, et qui marquent leurs œuvres d'une tare souvent irrémédiable ! Sans doute il eut des faiblesses : les plus illustres n'en sont pas exempts ; mais elles n'étaient pas de nature à influer sur son génie et sur son œuvre : il ne fut pas insensible aux honneurs, et, quand il les ambitionna, dut se soumettre à des démarches quelque peu gênantes vis-à-vis de peintres dont il ne pouvait apprécier le talent. Qu'importe, après tout ? Ce sont là bien petites choses quand il s'agit d'un si éminent esprit. Il demeurera l'un de nos plus glorieux artistes, à n'en pas douter le plus grand peintre de ce siècle, disons mieux, un des plus grands peintres qui aient jamais paru, un de ces anneaux imbrisables qui constituent la chaîne immortelle de l'Art !

<p style="text-align:right">Paul FLAT.</p>

JOURNAL
DE
EUGÈNE DELACROIX

1822

Louroux, mardi 3 septembre 1822 (1). — Je mets
a exécution le projet formé tant de fois d'écrire un
journal. Ce que je désire le plus vivement, c'est de ne
pas perdre de vue que je l'écris pour moi seul. Je
serai donc vrai, je l'espère; j'en deviendrai meilleur.
Ce papier me reprochera mes variations. Je le commence dans d'heureuses dispositions.

Je suis chez mon frère; il est neuf heures ou dix
heures du soir qui viennent de sonner à l'horloge du
Louroux. Je me suis assis cinq minutes au clair de
lune, sur le petit banc qui est devant ma porte, pour
tâcher de me recueillir; mais quoique je sois heureux aujourd'hui, je ne retrouve pas les sensations
d'hier soir... C'était pleine lune. Assis sur le banc qui

(1) Eugène Delacroix était venu passer ses vacances au Louroux, près
de Louans, dans l'arrondissement de Loches, en Touraine, chez son frère
aîné le général *Charles Delacroix*, ancien aide de camp du prince
Eugène, qui avait hérité de cette propriété de famille.

est contre la maison de mon frère, j'ai goûté des heures délicieuses. Après avoir été reconduire des voisins qui avaient dîné et fait le tour de l'étang, nous rentrâmes. Il lisait les journaux, moi je pris quelques traits des Michel-Ange que j'ai apportés avec moi : la vue de ce grand dessin m'a profondément ému et m'a disposé à de favorables émotions. La lune, s'étant levée toute grande et rousse dans un ciel pur, s'éleva peu à peu entre les arbres. Au milieu de ma rêverie et pendant que mon frère me parlait d'amour, j'entendis de loin la voix de Lisette (1). Elle a un son qui fait palpiter mon cœur; sa voix est plus puissante que tous autres charmes de sa personne, car elle n'est point véritablement jolie; mais elle a un grain de ce que Raphaël sentait si bien; ses bras purs comme du bronze et d'une forme en même temps délicate et robuste. Cette figure, qui n'est véritablement pas jolie, prend pourtant une finesse, mélange enchanteur de volupté et d'honnêteté... de fille..., comme il y a deux ou trois jours,

(1) A propos de cette « Lisette » qui occupait l'attention du jeune peintre, Delacroix écrivait à son ami Pierret, le 18 août 1822 : « Je t'écris à une toise et demie de distance de la plus charmante Lisette que tu puisses imaginer. Que les beautés de la ville sont loin de cela! Ces bras fermes et colorés par le grand air sont purs comme du bronze; toute cette tournure est d'une chasseresse antique. Dis à notre ami Félix (Guillemardet) que malgré son antipathie pour les bas bleus, je crois qu'il rendrait les armes à Lisette. Et, du reste, ce n'est pas la seule; toutes ces paysannes me paraissent superbes. Elles ont des têtes et des formes de Raphaël, et sont bien loin de cette fadeur blafarde de nos Parisiennes. Mais, hélas! malgré quelques larcins, mes affaires ont bien de la peine à avancer auprès de ma Zerlina! *Sævus amor*. » (*Corresp.*, t. I, p. 89.)

quand elle vint, que nous étions à table au dessert : c'était dimanche. Quoique je ne l'aime pas dans ses atours qui la serrent trop, elle me plut vivement ce jour-là, surtout pour ce sourire divin dont je viens de parler, à propos de certaines paroles graveleuses qui la chatouillèrent et firent baisser de côté ses yeux qui trahissaient de l'émotion; il y en avait certes dans sa personne et dans sa voix; car, en répondant des choses indifférentes, elle (sa voix) était un peu altérée et elle ne me regardait jamais. Sa gorge aussi se soulevait sous le mouchoir. Je crois que c'est ce soir-là que je l'ai embrassée dans le couloir noir de la maison, en rentrant par le bourg dans le jardin; les autres étaient passés devant, j'étais resté derrière avec elle. Elle me dit toujours de finir, et cela tout bas et doucement; mais tout cela est peu de chose. Qu'importe? Son souvenir, qui ne me poursuivra point comme une passion, sera une fleur agréable sur ma route et dans ma mémoire. Elle a un son de voix qui ressemble à celui d'Élisabeth, dont le souvenir commence à s'effacer.

— J'ai reçu dimanche une lettre de Félix (1), dans laquelle il m'annonce que mon tableau a été mis au Luxembourg (2). Aujourd'hui mardi, j'en suis encore

(1) *Félix Guillemardet*, un des amis les plus intimes de Delacroix. Son nom revient presque à chaque page, au commencement de ce journal.

(2) Le *Dante et Virgile*, exposé au Salon de 1822, a été au Luxembourg et est maintenant au Louvre. Il fut acheté par l'État 1,200 francs. Delacroix fut mis en relation avec le comte de Forbin, alors directeur

fort occupé; j'avoue que cela me fait un grand bien et que cette idée, quand elle me revient, colore bien agréablement mes journées. C'est l'idée dominante du moment et qui a activé le désir de retourner à Paris, où je ne trouverai probablement que de l'envie déguisée, de la satiété bientôt de ce qui fait mon triomphe à présent, mais point une Lisette comme celle d'ici, ni la paix et le clair de lune que j'y respire.

Pour en revenir à mes plaisirs d'hier lundi soir, je n'ai pu résister à consacrer le souvenir de cette douce soirée par un dessin, que j'ai fait dans mon album, de la simple vue que j'avais, du banc où je me suis si bien trouvé. J'espère remonter le plus que je pourrai à mes idées et à mes jouissances intérieures..., mais au nom de Dieu, que je continue !

— Me rappeler les idées que j'ai eues sur ce que je veux faire à Paris en arrivant pour m'occuper, et sur les idées qui me sont venues pour des sujets de tableaux.

— Faire mon *Tasse en prison* (1) grand comme nature.

général des Musées royaux, pour la vente de ce tableau. Il lui écrivait à ce propos : « Je désirerais en avoir 2,400 fr. Si cependant vous trouviez
« ma demande exagérée, je m'en rapporte entièrement à ce que vous
« jugerez convenable et possible en cette circonstance. J'ai trop à me
« louer de votre active bonté pour récuser votre propre jugement sur le
« prix d'un ouvrage que vous voulez bien voir avec intérêt et que vous
« avez distingué de la foule. » (*Corresp.*, t. I, p. 87.)

(1) Cette idée l'a poursuivi longtemps et à plusieurs reprises. Dès 1819, dans une lettre à Pierret, le malheur du Tasse le passionne.

Voici les différents tableaux qu'il fit sur ce sujet :

En 1824, il compose le premier qu'il finit et signe en 1825 pour

Jeudi 5 septembre. — J'ai été à la chasse avec mon frère par une chaleur étouffante ; j'ai tué une caille, en me retournant, d'une manière qui m'a attiré les éloges du frère. Ce fut, au reste, la seule pièce de la chasse, quoique j'aie tiré trois coups sur des lapins (1).

Le soir on allait au-devant de Mlle Lisette, qui est venue raccommoder mes chemises. S'étant trouvée un peu en arrière, je l'ai embrassée ; elle s'est débattue de manière à me faire peine, parce que j'ai vu résistance de son cœur. A une deuxième reprise, je l'ai retrouvée. Elle s'est nettement défaite de moi, en me disant que *si elle le voulait,* elle me le dirait

M. Formé. Il l'exposa au Salon de 1839 et à l'Exposition universelle de 1855. Vente Dumas fils, 1865, 14,000 fr. ; vente Khalil-Bey, 1868, 16,500 fr. ; vente Carlin, 1872, 40,000 fr.

Un dessin, signé et daté 1825, parut à l'Exposition posthume de Delacroix, au boulevard des Italiens.

En 1827, il reprend le même sujet en changeant la composition ; ce tableau a été refusé au Salon de 1839. (V. *Catalogue illustré Robaut.*)

(1) Avec sa fougue ordinaire, Delacroix s'était tout d'abord pris de passion pour la chasse. « Je me plais beaucoup à chasser. Quand j'entends le chien aboyer, mon cœur palpite avec force, et je cours après mes timides proies avec une ardeur de guerrier qui franchit les palissades et s'élance au carnage. . Rien qu'en voyant tomber un oisillon, on se sent ému et triomphant comme celui qui découvre dans l'instant que sa maîtresse l'aime. » Mais cet enthousiasme dura peu. L'année suivante (1819), il écrivait : « Décidément la chasse ne me convient pas... Il faut se traîner et avec soi une arme lourde et incommode à porter à travers les ronces... Il s'agit d'avoir pendant des heures qui n'en finissent pas l'esprit dirigé vers un objet qui est d'apercevoir le gibier. » Mais le découragement du chasseur n'éteint pas la flamme de l'artiste : « Il y a bien à tout cela des compensations telles que l'occasion saisie, le soleil levant et le plaisir enfin de voir des arbres, des fleurs et des plaines riantes au lieu d'une ville malpropre et pavée. » (*Corresp.,* t. I, p. 17 et 40.)

tout de même. Je l'ai repoussée avec une humeur douloureuse et j'ai fait un tour ou deux dans l'allée, devant la lune qui se levait. Je la retrouve encore : elle allait prendre de l'eau pour le souper; j'eus envie de bouder et de n'y pas retourner; cependant je cédai encore... « Vous ne m'aimez donc pas? — Non! — En aimez-vous un autre? — Je n'aime personne », réponse ridicule, qui voulait dire *assez*. Cette fois j'ai laissé tomber avec colère cette main que j'avais prise et j'ai tourné le dos, blessé et chagrin. Sa voix a laissé expirer un rire qui n'était pas un rire. C'était un reste de sa protestation faite, à demi sérieuse. Mais que ce qu'il y a d'odieux lui en reste! Je suis retourné à mon allée et rentré en affectant de ne la point regarder.

Je désire vivement n'y plus penser. Quoique je n'en sois pas amoureux, je suis indigné et désire plutôt qu'elle en ait des regrets. Dans ce moment où j'écris, je voudrais exprimer mon dépit. Je me proposais auparavant de l'aller voir laver demain. Céderai-je à mon désir? Mais dès lors, tout n'est donc pas fini, et je serais assez lâche pour revenir? J'espère et désire que non.

— Causé tard avec mon frère.

L'anecdote du capitaine de vaisseau Roquebert qui se fait clouer sur une planche et jeter à la mer, bras et jambes emportés : sujet à transmettre et beau nom à sauver de l'oubli.

Quand les Turcs trouvent les blessés sur le champ

de bataille ou même les prisonniers, ils leur disent :
« Nay bos » (N'ayez pas peur), et leur donnant par
le visage un coup de la poignée de leur sabre qui
leur fait baisser la tête, ils la leur font voler.

— Peu de chose remarquable, hier 4... C'était
avant-hier l'anniversaire de la mort de ma bien-
aimée mère... (1). C'est le jour où j'ai commencé
mon journal. Que son ombre soit présente, quand
je l'écrirai, et que rien ne l'y fasse rougir de son fils!

— J'ai écrit ce soir à Philarète (2).

— Cette idée ne s'était jamais présentée à moi
comme hier, et elle m'a été suggérée par mon frère :
nous venions de tuer un lièvre et, la fatigue disparue,
nous en prîmes occasion d'admirer combien le moral

(1) *Victoire OEben*, femme de Charles Delacroix, était la fille de l'ébé-
niste OEben, qualifié de *fameux* dans les catalogues des grandes ventes
du siècle dernier.

Eugène Delacroix n'avait que quinze ans quand il perdit sa mère. Il
ne parlait d'elle qu'avec une tendre et pieuse admiration : « J'ai perdu
ma mère sans la payer de ce qu'elle a souffert pour moi et de sa ten-
dresse pour moi. » (*Corresp.*, t. I, p 46.)

(2) *Philarète Chasles*, le brillant et inconsistant journaliste, le colla-
borateur fécond des *Débats*, de la *Revue des Deux Mondes* et de la
Revue de Paris, avait été le condisciple de Delacroix au lycée Louis-le-
Grand. Il nous a laissé du peintre, dans ses Mémoires, cette rapide
esquisse : « J'étais au lycée avec ce garçon olivâtre de front, à l'œil
qui fulgurait, à la face mobile, aux joues creusées de bonne heure, à la
bouche délicatement moqueuse. Il était mince, élégant de taille, et
ses cheveux noirs abondants et crépus trahissaient une éclosion méri-
dionale... Au lycée, Eugène Delacroix couvrait ses cahiers de dessins et
de bonshommes. Le vrai talent est chose tellement innée et spontanée,
que dès sa huitième et neuvième année, cet artiste merveilleux repro-
duisait les attitudes, inventait les raccourcis, dessinait et variait tous
les contours, poursuivant, torturant, multipliant la forme sous tous les
aspects, avec une obstination semblable à de la fureur. » (*Mémoires
de Philarète Chasles*, t. I, p. 329.)

a d'influence sur le physique. Je citais le trait de l'Athénien qui expira en apprenant la victoire de Platée (je crois), des soldats français à Malplaquet, et mille autres! C'est d'un grand poids en faveur de l'élévation de l'âme humaine, et je ne vois pas ce qu'on peut y répondre. Quelle exaltation les trompettes et surtout les tambours battant la charge!

7 septembre. — J'ai lu dans le jardin des passages de *Corinne* (1) sur la musique italienne qui m'ont fait plaisir; elle décrit aussi le *Miserere* du vendredi saint :

« Les Italiens, depuis des siècles, aiment la musi-
« que avec transport. Le Dante dans le poème du
« *Purgatoire* rencontre un des meilleurs chanteurs
« de son temps; il lui demande un de ses airs déli-
« cieux, et les âmes ravies s'oublient en l'écoutant
« jusqu'à ce que leur gardien le rappelle » (sujet admirable de tableau).

« La gaieté même que la musique bouffe sait si
« bien exciter n'est point une gaieté vulgaire qui ne
« dit rien à l'imagination; au fond de la joie qu'elle
« donne, il y a des sensations poétiques, une agréable
« rêverie que les plaisanteries parlées ne sauraient

(1) Dès les premières années de son développement, Delacroix consacrait à la lecture tout le temps que ses travaux lui laissaient libre. Dans une lettre à Pierret du 30 août 1822, il écrivait : « Je n'ai jamais autant
« qu'à présent éprouvé de vifs élans à la lecture des bonnes choses; une
« bonne page me fait pour plusieurs jours une compagnie délicieuse. »
(*Corresp.*, t. I, p. 90.)

« jamais inspirer. La musique est un plaisir si passa-
« ger, on le sent tellement s'échapper à mesure qu'on
« l'éprouve, qu'une impression mélancolique se mêle
« à la gaieté qu'elle cause. Mais aussi quand elle
« exprime la douleur, elle fait encore naître un sen-
« timent doux, le cœur bat plus vite en l'écoutant;
« la satisfaction que cause la régularité de la mesure,
« en rappelant la brièveté du temps, donne le besoin
« d'en jouir. »

12 *septembre.* — L'oncle Riesener et son fils (1), avec Henri Hugues (2), sont venus nous surprendre ici, et je passe des journées amusantes. J'ai été ému d'un grand plaisir, quand, nous trouvant à dîner chez le curé voisin, on est venu nous annoncer qu'ils étaient là.

J'ai pris ces jours-ci la résolution d'aller chez M. Gros (3), et cette idée m'occupe bien fortement et agréablement.

(1) *Henri-François Riesener,* peintre miniaturiste, élève de Hersent et de David, était fils de *Jean-Henri Riesener,* l'ébéniste célèbre par ses beaux meubles en marqueterie. Il eut lui-même un fils, *Léon Riesener,* cousin germain par conséquent d'Eugène Delacroix, peintre d'histoire, auquel Delacroix laissa par testament sa maison de campagne de Champrosay avec ses dépendances et les meubles qui la garnissaient.
Riesener encouragea son neveu Eugène Delacroix à ses débuts. Ce fut lui qui lui conseilla l'atelier de Guérin.
(2) *Henri Hugues* était un cousin de Delacroix ; son nom reparaîtra à maintes reprises dans le cours du Journal. Il existe de lui un très beau portrait peint par Delacroix, dans la manière flamande, mais ébauché seulement par parties. Ce portrait appartient actuellement à madame Léon Riesener ; il avait été offert par son mari au Louvre, qui, nous ne savons pour quelle raison, le refusa.
(3) Dans le volume tiré à un petit nombre d'exemplaires et qui con-

— Nous avons parlé ce soir de mon digne père... (1).

Me rappeler plus en détail les différents traits de sa vie : mon père en Hollande, surpris dans un dîner avec les directeurs par les conjurés excités par le gouvernement lui-même ; il harangue les soldats ivres et brutaux, sans la moindre émotion. Un d'eux le met en joue, et le coup est détourné par mon frère. Il leur parlait en français, à ces brutaux de Hollandais. Le général français, de connivence avec les insurgés, veut lui donner une escorte ; il répond qu'il refuse l'escorte des traîtres.

L'opération (2) — faisant déjeuner auparavant ses

tient les œuvres critiques d'Eugène Delacroix, on trouve ce fragment extrait du *cahier manuscrit* dont nous avons parlé plus haut : « J'idolâtrais le talent de Gros, qui est encore pour moi, à l'heure où je vous écris, et après tout ce que j'ai vu, un des plus notables de l'histoire de la peinture. Le hasard me fit rencontrer Gros qui, apprenant que j'étais l'auteur du tableau en question (*Dante et Virgile*), me fit avec une chaleur incroyable des compliments qui, pour la vie, m'ont rendu insensible à toute flatterie. Il finit par me dire, après m'en avoir fait ressortir tous les mérites, que c'était du Rubens châtié. Pour lui qui adorait Rubens, et qui avait été élevé à l'école sévère de David, c'était le plus grand des éloges... » (EUGÈNE DELACROIX, *Sa vie et ses œuvres*, Jules CLAYE, 1865, p. 52.)

(1) Voir *Introduction*, p. VI et VII.

(2) Delacroix fait allusion à une opération cruelle que son père dut subir et durant laquelle il montra une énergie stoïque : c'était une opération de « sarcocèle », d'autant plus redoutable qu'à cette époque on ne la pratiquait que très rarement. Une plaquette, aujourd'hui presque introuvable, contient le récit de cette tentative chirurgicale. Nous avons pu mettre la main sur un exemplaire et nous en avons transcrit le titre : *Opération de sarcocèle*, faite le 27 fructidor an V, au citoyen Charles Delacroix, ex-ministre des relations extérieures, ministre plénipotentiaire de la République française près celle Batave, par le citoyen A.-B. Imbert-Delonnes, officier de santé... Publié par ordre du Gouvernement, à Paris, à l'Imprimerie de la République. Frimaire an VI.

amis et les médecins, donnant l'ouvrage à ses ouvriers. L'opération se fit en cinq temps. Il dit, après le quatrième : « Mes amis, voilà quatre actes, « que le cinquième n'en fasse pas une tragédie. »

Je veux, l'année prochaine, en revenant, copier ici le portrait de mon père.

— Un homme célèbre dit à un fanfaron jeune et impertinent, qui se vantait de n'avoir jamais eu peur de rien : « Monsieur, vous n'avez donc jamais mouché « la chandelle avec vos doigts ! »

— Pense à affermir tes principes. — Pense à ton père et surmonte ta légèreté naturelle; ne sois pas complaisant avec les gens à conscience souple.

13 septembre. — Voilà la lettre que j'écris à ma sœur (1) la veille au soir de mon départ du Louroux :

« J'ai tardé jusqu'à ce jour à te répondre, parce « que je comptais t'aller voir. Maintenant que je « vais retourner à Paris pour des choses importantes « qui regardent ma peinture, je te transmets des « renseignements donnés par Félix. Comment que « tu interprètes ma conduite, sois persuadée que « mes sentiments n'ont point changé; j'espère te le « prouver, quand je te verrai. Je veux seulement

(1) Sa sœur *Henriette Delacroix*, plus âgée que lui de vingt ans, avait épousé *M. de Verninac Saint-Maur*, ambassadeur de France à Constantinople.
Cette lettre a trait à des difficultés qui s'étaient élevées entre Charles, Eugène et M. de Verninac au sujet de leurs droits respectifs dans la succession de leur mère

« que notre amitié soit de plus fondée à l'avenir sur
« l'intelligence claire de nos droits respectifs... Je
« vais donc très incessamment retourner à Paris,
« où je te retrouverai à la fin de ce mois, si tu
« ne changes pas d'avis. J'ai été bien peiné de voir
« que tu n'aies pas cru devoir répondre à la lettre
« que mon frère t'avait écrite, en même temps que
« moi. J'en avais espéré un retour et une réconcilia-
« tion, qui aurait fait mon plus grand bonheur.
« Adieu, etc. »

— J'ai reçu ce soir une lettre de Piron (1) et de Pierret (2) : j'ai pris subitement le parti de retourner à Paris. Il me semble, en partant ainsi sans avoir le

(1) *Piron* était un des amis les plus intimes de Delacroix. Il fut administrateur des Postes, et à raison de son entente des affaires, Delacroix devait l'instituer son légataire universel et le charger de l'exécution de ses dernières volontés. Ce fut par ses soins que se trouvèrent réunies en un volume tiré à un petit nombre d'exemplaires et publié chez J. Claye, sous le titre : EUGÈNE DELACROIX, *sa vie et ses œuvres,* les œuvres critiques de Delacroix, parues à la *Revue des Deux Mondes,* à l'*Artiste* et à la *Revue de Paris.*

(2) Il nous parait utile de rappeler, au début de ce Journal, les lien d'étroite affection qui unissaient Eugène Delacroix à *Pierret.* La lecture du premier volume de la correspondance a pu édifier sur ce point les fervents du maître; c'est ainsi que la plupart des lettres de l'année 1832, pendant laquelle Delacroix fit son voyage au Maroc, sont adressées à l'ami qui avait été son camarade d'enfance; tout ce qui présente un caractère de confidence et d'intimité, le récit de ses premières amours, de ses tentatives d'artiste, de ses déboires et des luttes qu'il soutient, il l'adresse à Pierret.

Pierret était le secrétaire de Baour-Lormian, et Delacroix, dans maints passages de sa correspondance, parle avec émotion de cette intimité : « Oui, j'en suis sûr, lui écrit-il, en 1818, la grande amitié est comme le grand génie, le souvenir d'une grande et forte amitié est comme celui des grands ouvrages des génies... Quelle vie ce doit être que celle de deux poètes qui s'aimeraient comme nous nous aimons! »

Pierret mourut en 1854.

temps de me reconnaître, que je ne goûterai pas assez d'avance le plaisir de revoir mes bons amis. Pierret, dans sa lettre, me parle de ce que Félix m'avait touché dans sa dernière. Je me trouve calmé sur tous ces articles, et je m'abandonne un peu à ce que m'amèneront les circonstances. Je ne puis décidément renoncer à ma sœur, surtout lorsqu'elle est abandonnée et malheureuse; je pense que je n'aurai rien de mieux à faire que de confier ma position à Félix et de le prier de m'indiquer un homme de loi, honnête avant tout, pour avoir l'œil à mes affaires et à celles de mon frère.

— Je pars emportant des impressions pénibles sur la situation de mon frère (1). Je suis libre et jeune, moi; lui si franc et loyal, et que le caractère dont il est revêtu devait placer au premier rang des hommes estimables, vit entouré de brutaux et de canailles... Cette femme a bon cœur, mais est-ce là seulement ce qu'il devait espérer pour donner la paix à la fin de sa carrière agitée? Henri Hugues m'a présenté sa position d'une manière que j'avais toujours sentie ainsi, mais dont le sentiment s'était émoussé par l'habitude; je n'ose prévoir qu'avec déchirement l'avenir qui l'attend... Quelle triste chose que de ne pouvoir avouer sa compagne en présence des gens bien nés, ou d'être

(1) Il s'agit ici du *général Delacroix*, qui avait vingt ans de plus que le peintre. Ce passage serait incompréhensible, si l'on n'y ajoutait, en manière d'éclaircissement, que l'artiste fait allusion à une liaison douteuse, qu'il jugeait regrettable et peu digne de son frère

réduit à se faire de ce malheur une arme à braver ce qu'il arrive à nommer des préjugés!... Il y a eu avant-hier une espèce de bal précédé d'un dîner qui a mis en lumière à mes yeux tout le désagrément de sa position.

Ce matin l'oncle Riesener et son fils Henry sont partis. Cette séparation, qui doit cependant être courte, m'a été pénible. Je me suis attaché à Henry. Il est quelque peu ricaneur, d'une façon qui le fait juger peu favorablement au premier abord, mais c'est un honnête homme. Hier soir, cette veille de séparation, qui devait être sensible surtout à mon frère, nous avons dîné tard et avec expansion. Avant-hier, jour de ce dîner, je me suis raccommodé avec Lisette et ai dansé avec elle assez avant dans la nuit, me trouvant avec la femme de Charles, Lisette et Henry : j'ai éprouvé de fâcheuses impressions. J'ai du respect pour les femmes; je ne pourrais dire à des femmes des choses tout à fait obscènes. Quelque idée que j'aie de leur avachissement, je me fais rougir moi-même, quand je blesse cette pudeur dont le dehors au moins ne devrait pas les abandonner. Je crois, mon pauvre réservé, que ce n'est pas la bonne route pour réussir auprès d'elles...

Paris, mardi 24 septembre. — Je suis arrivé hier dimanche matin. J'ai fait un voyage désagréable sur la banquette et sur l'impériale par un froid désagréable et une pluie battante. Je ne sais pourquoi le

plaisir que je me promettais à revoir Paris s'affaiblissait à mesure que j'approchais. J'ai embrassé Pierret, et je me suis trouvé triste : les nouvelles du jour en sont la cause. J'ai été dans la journée voir mon tableau au Luxembourg et suis revenu dîner chez mon ami. Le lendemain, j'ai vu Édouard (1) avec bien du plaisir; il m'a appris qu'il cherchait avec ardeur d'après Rubens. J'en suis enchanté. Il lui manquait surtout de la couleur, et je me suis réjoui de ces études qui le conduiront à un vrai talent et à des succès que je désire si fort lui voir obtenir. Il n'a rien obtenu au Salon : c'est pitoyable! Nous nous sommes promis de nous voir cet hiver.

Sortant de chez lui, j'ai rencontré Champion (2), je l'ai revu avec un vrai plaisir; puis j'ai revu Félix; nous nous sommes embrassés bien tendrement.

Le soir au concours de l'académie.

— J'ai fait mes adieux à mon frère, le vendredi à deux heures environ, près du bourg de Louans. J'étais très ému, il l'était aussi. J'ai plus d'une fois tourné la tête; je me suis assis plus loin sur des bruyères, l'âme remplie de sentiments divers. J'ai passé une soirée assez ennuyeuse à Sorigny, en attendant la diligence, qui n'a passé que fort tard.

(1) Probablement *Edouard Guillemardet*, frère de Félix Guillemardet.
(2) *Champion*, camarade d'atelier de Delacroix, resté inconnu. Il ne devait pourtant pas être sans valeur comme peintre, car nous trouvons dans les notes de Léon Riesener sur son cousin ce passage : « Delacroix m'a parlé de l'influence qu'un certain *Champion* avait eue sur le talent de Géricault lui-même et sur tous les élèves de l'atelier Guérin. »

Paris, 5 octobre. — Bonne journée. J'ai passé la journée avec mon bon ami Édouard.

Je lui ai expliqué mes idées sur le modelé : elles lui ont fait plaisir.

Je lui ai montré des croquis de Soulier (1).

J'avais été le matin avec Fedel (2) voir mon oncle Riesener, qui m'a invité à dîner lundi prochain avec la famille. Je m'en promets du plaisir.

Nous avons été tous trois et Rouget (3), que nous avons pris chez lui, voir d'abord les prix exposés. Le

(1) *Soulier* fut, avec Pierret et Félix Guillemardet, l'ami le plus intime de Delacroix. Il le connaissait depuis 1816 et correspondait assidûment avec lui. Ils avaient fait de la peinture ensemble, ou plutôt de timides essais. M. Burty reproduit dans une note placée au bas de la première lettre de Delacroix à Soulier, cette indication biographique donnée par Soulier lui-même : « Mes soirées étaient consacrées à réunir quelques jeunes gens dans mon humble chambrette, la plus haute de la place Vendôme, à l'hôtel du Domaine extraordinaire, où j'étais surnuméraire et secrétaire de l'intendant, le marquis de la Maisonfort. Horace Raisson était dans mon bureau au secrétariat, et ce fut lui qui m'amena Eugène Delacroix. » Il resta en relations suivies avec Delacroix jusqu'à la mort du peintre : une lettre de 1862, adressée par Delacroix à Soulier, montre ce qu'étaient leurs relations : « Je pense, lui écrit Delacroix déjà gravement malade, aux moments heureux où nous nous sommes connus et à ceux où nous avons joui si pleinement de la société l'un de l'autre. »

(2) *Fedel*, architecte de grand mérite. « C'était un homme très actif, très passionné en faveur de toute la jeunesse romantique et qui se faisait le lien vivant, le trait d'union empressé, chaleureux, dévoué, des artistes entre eux et des artistes avec les amateurs. » (Ernest Chesneau, *Peintres et sculpteurs romantiques*, p. 82.)

(3) *Georges Rouget*, né en 1784, mort en 1869, élève de David, qu'il aida même, dit-on, dans l'exécution de quelques-uns de ses grands tableaux. Il avait débuté au Salon de 1812. Son œuvre assez importante se compose principalement de grandes compositions historiques et de portraits. En 1849, il posa, en même temps que Delacroix, sa candidature à l'Académie des beaux-arts pour succéder à *Garnier*. Ce fut Léon Cogniet qui fut élu.

torse et le tableau de Debay (1), élève de Gros, élève couronné, m'ont dégoûté de l'école de son maître, et hier encore j'en avais envie !...

Mon oncle a paru touché et charmé de mon tableau. Ils me conseillent d'aller seul, et je m'en sens aujourd'hui une grande envie.

Chose unique, qui m'a tracassé toute la journée, c'est que je pensais toujours à l'habit que j'ai essayé le matin et qui allait mal; je regardais tous les habits dans les rues. Je suis entré avec Fedel à la séance de l'Institut, où l'on a couronné les prix. Je suis revenu en hâte dîner et ai retrouvé Édouard.

— J'aime beaucoup Fedel. Je regrette qu'il ne travaille pas plus activement.

— Mon oncle m'a proposé de me mener chez M. Gérard, faire une aquarelle d'après le *Paysage d'hiver*, d'Ostade, et le *Peintre dans son atelier*, de je ne sais qui, et quelques autres petits Flamands encore.

— Voir à la poste pour étudier les chevaux.

— *Le roi Balthazar, fils de Nabuchodonosor, profane dans un grand festin les vases sacrés enlevés à Jérusalem par son père...* Au milieu de ce festin

(1) Peintre et sculpteur, né à Nantes, en 1804, *Debay* remporta le grand prix de peinture en 1824. L'opinion de Delacroix sur lui semble s'être modifiée avec le temps, car il écrit en 1857 : « Quoique j'eusse désigné dans ma pensée un candidat que j'aurais désiré que l'on choisît, je n'en aurais pas moins fait tous mes efforts pour que l'on rendît à M. Debay une justice provisoire, en le plaçant avantageusement sur les listes. Son mérite comme sculpteur et les qualités qui distinguent son caractère l'auront, je n'en doute pas, mis en évidence. » (*Corresp.*, t. II, p. 118.)

sacrilège, parut une main qui écrivit en caractères mystérieux et inintelligibles l'arrêt de ce prince, qui lui fut expliqué par le prophète Daniel (1).

— *Gédéon défait les Madianites* en faisant prendre à trois cents de ses soldats des trompettes et des lampes renfermées dans des vases de terre. Il entre la nuit au milieu de leur camp et donne lui-même le signal avec une trompette ; ses soldats firent retentir le son de leurs trompettes dans tout le camp des Madianites qu'ils entouraient. En même temps ils brisèrent les vases de terre qu'ils avaient dans l'autre main et ils élevèrent la lampe qu'ils y avaient cachée. A cet éclat et à leurs acclamations, les Madianites furent saisis d'épouvante et, tournant leurs épées contre eux-mêmes, s'entre-tuèrent.

— *Pharaon fait jeter dans le Nil les enfants mâles des Hébreux.*

— *Booz amène Ruth,* qui glanait auprès des moissonneurs qui se reposaient et prenaient leur repas.

— *Une jeune Canadienne traversant le désert avec son époux est prise par les douleurs de l'enfantement* et accouche; le père prend dans ses bras le nouveau-né (2).

— *Le comte d'Egmont conduit au supplice.* Tout

(1) Dans tout le cours de son Journal, Delacroix note à la suite de ses lectures tous les sujets qui l'intéressent. Beaucoup de ces sujets n'ont jamais été traités par lui.

(2) C'est le sujet du tableau « *Les Natchez.* » commencé à cette époque et qui ne parut qu'au Salon de 1835. Il fut mis en loterie à Lyon au profit d'une œuvre de bienfaisance en 1838. (V. *Catalogue Robaut*, n° 108.)

ce peuple qui l'aime se tait par peur. Le duc d'Albe, avec sa tête longue et sèche, peut-être là. L'échafaud de loin tendu de noir et les cloches en branle.

— *Algernon Sidney condamné à mort.*

Mardi 8 octobre. — Édouard me dit qu'il avait trouvé dans la même maison deux ateliers qui pourraient nous convenir (1). J'ai passé ma journée dans les plus tristes quartiers du monde. J'étais tout trempé de mélancolie.

J'ai vu Pierret le soir et j'ai pu apprécier plus à mon aise les charmes de sa jolie bonne.

J'ai dîné, hier 7, chez mon oncle Riesener avec l'oncle Pascot (2), la tante, Hugues, etc. Bonne journée.

Le dimanche 6, travaillé chez Champion, où je me congelais. Allé avec lui dîner à Neuilly. Bonne partie, dont je conserverai agréable souvenir. Champion est bon, malgré ses travers; il a bon cœur, et je désire vivement le voir sortir de son bourbier.

Jeudi dernier, j'avais vu *Tancrède* (3) pour la troisième fois. J'y ai éprouvé bien du plaisir. Mes douces impressions ont été gâtées par une lettre de mon frère,

(1) Vers 1820, Delacroix avait établi son atelier, 22, rue de la Planche, aujourd'hui rue de Varenne. Il ne quitta cet atelier qu'en octobre 1823, pour s'installer rue Jacob.

(2) *Charles Pascot*, négociant, puis intendant de la duchesse de Bourbon, avait épousé *Adélaïde-Denise OEben*, sœur cadette de la mère d'Eugène Delacroix.

(3) *Tancrède*, opéra italien de Rossini.

que j'ai trouvée à mon arrivée. Le souvenir m'en contrarie à tel point que je ne veux pas me rappeler ce que j'ai éprouvé, ni étendre ici ce qu'il m'a dit.

— Il ne faut pas croire que parce qu'une chose avait été rebutée par moi dans un temps, je doive la rejeter aujourd'hui qu'elle se présente. Tel livre où on n'avait rien trouvé d'utile, lu avec les yeux d'une expérience plus avancée, portera leçon.

J'ai porté ou plutôt mon énergie s'est portée d'un autre côté; je serai la trompette de ceux qui feront de grandes choses.

Il y a en moi quelque chose qui souvent est plus fort que mon corps, souvent est ragaillardi par lui. Il y a des gens chez qui l'influence de l'intérieur est presque nulle. Je la trouve chez moi plus énergique que l'autre. Sans elle, je succomberais..., mais elle me consumera (c'est de l'imagination sans doute que je parle, qui me maîtrise et me mène).

Quand tu as découvert une faiblesse en toi, au lieu de la dissimuler, abrège ton rôle et tes ambages, corrige-toi. Si l'âme n'avait à combattre que le corps! mais elle a aussi de malins penchants, et il faudrait qu'une partie, la plus mince, mais la plus divine, combattît sans relâche. Les passions corporelles sont toutes viles. Celles de l'âme qui sont viles sont les vrais cancers : envie, etc.; la lâcheté est si vile, qu'elle doit participer des deux.

Quand j'ai fait un beau tableau, je n'ai point écrit une pensée... C'est ce qu'ils disent!... Qu'ils sont

simples ! Ils ôtent à la peinture tous ses avantages. L'écrivain dit presque tout pour être compris. Dans la peinture, il s'établit comme un point mystérieux entre l'âme des personnages et celle du spectateur. Il voit des figures de la nature extérieure, mais il pense intérieurement de la vraie pensée qui est commune à tous les hommes, à laquelle quelques-uns donnent un corps en l'écrivant, mais en altérant son essence déliée; aussi les esprits grossiers sont plus émus des écrivains que des musiciens et des peintres. L'art du peintre est d'autant plus intime au cœur de l'homme qu'il paraît plus matériel, car chez lui, comme dans la nature extérieure, la part est faite franchement à ce qui est fini et à ce qui est infini, c'est-à-dire à ce que l'âme trouve qui la remue intérieurement dans les objets qui ne frappent que les sens.

Paris, 12 *octobre.* — Je rentre des *Nozze* (1) tout plein de divines impressions.

— J'ai vu M. H*** ce matin; je suis toujours troublé comme un faible enfant. Quelle mobilité que celle de mon esprit ! Un instant, une idée dérange

(1) On sait quelle admiration Delacroix professait pour le génie de Mozart. Cette reprise des *Noces* le préoccupait, et il l'attendait avec impatience, car le 30 août 1822, il écrivait à Pierret : « Dis-moi si tu sais qui « fait le rôle de la comtesse dans les *Nozze di Figaro* que l'on joue à pré-« sent, depuis que Mme Mainvielle n'y est plus. » M. Burty ajoute en note : « Les *Nozze* furent données du 27 juillet au 14 septembre, quatre « fois avec cette distribution : Almaviva, *Levasseur*; Figaro, *Pellegrini*; « Bartolo, *Profeti*; Bazilio, *Deville*; Antonio, *Auletta*; Comtessa, *Bo-« nini*; Suzanna, *Naldi*; Cherubino, *Cinti*; Marcelina, *Goria*; Barbe-« rina, *Blangy*. » (*Corresp.*, t. I, p. 91.)

tout, renverse et retourne les résolutions les plus avancées... Par un sentiment intérieur de bonne foi, je ne voudrais pas paraître mieux que je ne suis, mais à quoi bon? Chaque homme s'inquiète bien plus de la moindre de ses misères que des plus insignes calamités d'une nation tout entière.

— Ne fais que juste ce qu'il faudra. — Tu t'es trompé : ton imagination t'a trompé.

— Cette musique m'inspire souvent de grandes pensées. Je sens un grand désir de faire, quand je l'entends; ce qui me manque, je crains, c'est la patience. Je serais un tout autre homme, si j'avais dans le travail la tenue de certains que je connais; je suis trop pressé de produire un résultat.

— Nous avons dîné ensemble, Charles et Piron; puis aux Italiens. Comme toutes ces femmes m'agitent délicieusement! Ces grâces, ces tournures, toutes ces divines choses que je vois et que je ne posséderai jamais me remplissent de chagrin et de plaisir à la fois (1).

— Je voudrais bien refaire du piano et du violon.

— J'ai repensé aujourd'hui avec complaisance à la dame des Italiens.

(1) Ces préoccupations amoureuses le hantaient depuis sa première jeunesse. On pourrait rapprocher ce passage d'un fragment de lettre adressée à Pierret le 21 février 1821 : « Je suis malheureux, je n'ai point d'amour.
« Ce tourment délicieux manque à mon bonheur. Je n'ai que de vains
« rêves qui m'agitent et ne satisfont rien du tout. J'étais si heureux de
« souffrir en aimant! Il y avait je ne sais quoi de piquant jusque dans
« ma jalousie, et mon indifférence actuelle n'est qu'une vie de cadavre. »
(*Corresp.*, t. I, p. 75.)

Même soir, une heure et demie de la nuit. — Je viens de voir au milieu de nuages noirs et d'un vent orageux briller un moment Orion dans le ciel. J'ai d'abord pensé à ma vanité, en comparaison de ces mondes suspendus ; ensuite j'ai pensé à la justice, à l'amitié, aux sentiments divins gravés au cœur de l'homme, et je n'ai plus trouvé de grand dans l'univers que lui et son auteur. Cette idée me frappe. Peut-il ne pas exister ? Quoi ! le hasard, en combinant les éléments, en aurait fait jaillir les vertus, reflets d'une grandeur inconnue ! Si le hasard eût fait l'univers, qu'est-ce que signifieraient *conscience, remords* et *dévouement ?* Oh ! si tu peux croire, de toutes les forces de ton être, à ce Dieu qui a inventé le devoir, tes irrésolutions seront fixées. Car, avoue que c'est toujours cette vie, la crainte pour elle ou pour son aise, qui trouble tes jours rapides, qui couleraient dans la paix, si tu voyais au bout le sein de ton divin Père pour te recevoir !

Il faut quitter cela et se coucher : mais j'ai rêvé avec grand plaisir...

— J'ai entrevu un progrès dans mon étude de chevaux.

Mardi, 22 octobre. — J'ai passé la soirée chez Félix, où j'ai dîné. J'éprouve de la gêne avec mon neveu, surtout quand je me trouve avec deux autres amis.

— En accompagnant Pierret chez lui pour son

mal au genou, je me suis reposé un moment; je voyais sa bonne de profil presque perdu : il est d'une pureté, d'une beauté charmantes. Qu'un nez droit de cette façon est contrastant avec un nez retroussé de la manière de sa femme! Il fut un temps où au nombre de mes faiblesses était d'estimer comme dispartagés de la nature les nez retroussés : le nez droit était une compensation à beaucoup de désavantages. Il est de fait qu'ils sont fort laids ; c'est un instinct.

— Maintenant mon exiguïté corporelle me chagrine, comme toujours. Je ne vois pas sans un sentiment d'envie la beauté de mon neveu... (1). Je suis ordinairement souffrant; je ne peux pas parler longtemps.

— J'ai admiré de nouveau ce soir le petit portrait de Félix, de Riesener : il me fait envie. Je ne voudrais pourtant pas changer ce que je peux faire pour cela, mais je voudrais avoir cette simplicité. Il me semble si difficile, sans un travail tendu, de rendre ces yeux, cet intervalle entre la paupière supérieure et ce qui la sépare du sourcil !

— Mardi dernier, c'était le 15, une petite femme,

(1) Son neveu, *Charles de Verninac*, fils unique de sa sœur Henriette, fut envoyé comme consul en Amérique et mourut en cinquantaine à New-York, en 1834, des suites de la fièvre jaune qu'il avait contractée à Vera-Cruz, à son retour de Valparaiso.

Charles de Verninac ressemblait à sa mère, qui était très belle et d'une grande distinction. Eugène Delacroix, au contraire, était d'une constitution délicate, et cet état de santé qui a commencé par de longues fièvres, en 1820, a beaucoup influé sur l'ensemble de ses idées pendant le cours de sa vie.

de dix-neuf ans, appelée Marie, est venue le matin chez moi pour poser.

Je fus voir le soir Henri Hugues. J'ai lu avec lui la prise de Constantinople, admiré l'héroïque courage de l'empereur Constantin dernier.

— Le mercredi, lendemain, j'ai eu mes amis le soir. Nous avons bu eau-de-vie brûlée et vin chaud.

— Je veux faire, pour la Société des Amis des arts, *Milton soigné par ses filles* (1).

— J'ai dîné dimanche, avant-hier, chez M. de Conflans, que j'avais été consulter quelques jours avant; je m'y suis amusé. Nous avons chanté la partition des *Nozze*.

— J'ai acheté *Don Juan*. J'ai repris mon violon.

— Je me laisse toujours aller à changer de couleur; je n'ai pas non plus le sang-froid nécessaire. Je souffre pour le modèle; je n'observe pas assez avant de rendre.

Dimanche 27 *octobre*. — Mon cher *** est de retour : je l'ai embrassé aujourd'hui; le premier moment a été tout au bonheur de le revoir. J'ai senti ensuite un serrement pénible. Comme je me disposais à le faire monter dans ma chambre, je me suis souvenu d'une maudite lettre dont l'écriture eût pu être reconnue... J'ai hésité... Cela a déchiqueté le plaisir

(1) Ce tableau fut, en effet, exposé à la Société des Amis des arts et au Salon de 1827. Il fut acheté par le duc de Fitz-James et passa en Angleterre. (Voir le *Catalogue Robaut*.)

que j'avais à le revoir : j'ai usé de subterfuges; j'ai feint d'avoir perdu ma clef, que sais-je? Enfin, j'ai remis ordre. Il m'a quitté pour me reprendre le soir. Nous avons été faire une promenade. J'espère que mon tort envers lui n'influera pas sur ses relations avec..... Dieu veuille qu'il l'ignore toujours!

Et pourquoi, dans ce moment même, sens-je quelque chose comme de la vanité satisfaite? S'il apprenait quelque chose, il serait désolé.

Il s'occupe de musique; cela me fait plaisir. Je me promets de bonnes soirées. J'avais remarqué qu'il était difficile que des bonheurs sentis vivement se reproduisissent avec les mêmes circonstances et les mêmes personnes. Je ne vois pourtant pas ce qui empêcherait le retour de ces charmantes intimités passées avec lui et dont j'ai si bien conservé la mémoire. J'éprouve cependant une sorte de tristesse. Il est dans une classe d'hommes qui ne sont pas miens. Je sais bien aussi ce qui me tracasse sourdement, quand je me sens près de lui. C'est ce pourquoi je me suis prononcé et dont je ne veux plus que le moins possible... J'en ai parlé hier à X...; il pense comme moi : il y a de la duperie. Il nous considère comme libres. Depuis cette conversation avec lui, je suis plus libre de soucis.

J'ai dîné avec lui; puis Mme Pasta (1) dans

(1) « ... Que ces Italiens me plaisent! Je me consume à écouter leur belle musique et à dévorer des yeux leurs délicieuses actrices. Nous avons une espèce de Ronzi à ce théâtre, qui est venue fort à propos remplacer la

Roméo (1), que j'ai revu avec bien du plaisir.

— Hier, j'ai vu Édouard et Lopez (2) à l'atelier de Mauzaisse (3). Superbe atelier. Il m'est venu à l'idée qu'il n'y avait pas besoin d'en avoir de si beau pour faire de bonnes choses...; peut-être le contraire !

— J'étais encore à balancer ces jours-ci si j'irais voir la Dame des Italiens; toutes les fois que j'y vais, j'y pense avec délices; j'en rêve. C'est pour moi comme ces bonheurs impossibles à obtenir, et qu'on n'a qu'à rêver, un souvenir de l'autre vie. Ce bonheur était peu vif quand je le possédais, aujourd'hui il se colore par mon imagination; c'est elle qui fait mes douleurs et mes joies.

— C'est, je crois, vendredi dernier que j'ai dîné chez l'oncle Pascot; je n'avais pas bu beaucoup, mais assez pour être étourdi : c'est un doux état, quoi que puissent dire les sévères. Félix y était; Henri y est venu.

nôtre, cette chère petite folle que j'ai bien regrettée, c est Mme Pasta. Il faut la voir pour se figurer sa beauté, sa noblesse et son jeu admirable. » (*Corresp.*, t. I, p. 86.)

(1) *Roméo e Giuletta*, opéra italien de Zingarelli.

(2) *Lopez* ou *Lopès*, peintre, demeuré inconnu. On trouve mentionné dans les catalogues des Salons de 1833 et 1835 le nom d'un Lopès, élève de, qui doit être le même que le peintre en question, ami de jeunesse de Delacroix.

(3) *Jean-Baptiste Mauzaisse*, peintre de portraits et lithographe, élève de Vincent, né en 1784, mort en 1844.

1823

Paris, mardi 15 avril 1823 (1). — Je reprends mon entreprise après une grande lacune : je crois que c'est un moyen de calmer les agitations qui me tourmentent depuis beaucoup de temps. Je crois voir que, depuis le retour de ***, je suis plus troublé, moins maître de moi. Je m'effarouche comme un enfant; tous les désordres s'y joignent, celui de mes dépenses aussi bien que l'emploi de mon temps. J'ai pris aujourd'hui plusieurs bonnes résolutions. Que ce papier, au moins, à défaut de ma mémoire, me reproche de les oublier, folie qui n'eût servi qu'à me rendre malheureux.

Si on ne remédie pas d'une manière à la position de ma sœur, je me loge avec elle et vis avec elle. Ce que je demande le plus au ciel, c'est de donner à mon neveu une grande ardeur pour le travail et cette résolution extrême qu'inspire une position malheu-

(1) Delacroix, dans sa jeunesse, écrivait son journal d'une manière intermittente. Le décousu de sa vie, ses préoccupations d'art, un labeur incessant et concentré absorbaient ses loisirs et sa pensée. De là des lacunes fréquentes dans les notes qui se rapportent à cette période.

reuse et gênée. D'ici à ce que cela se décide, je veux faire des armes; cela contribuera à régler ma vie habituelle.

— J'ai aujourd'hui bien admiré la *Charité* d'André del Sarte. Cette peinture, en vérité, me touche plus que la *Sainte Famille* de Raphaël. On peut faire bien de beaucoup de façons... Que ses enfants sont nobles, élégants et forts! Et sa femme, quelle tête et quelles mains! Je voudrais avoir le temps de le copier; ce serait un jalon pour me rappeler qu'en copiant la nature sans influence des maîtres, on doit avoir un style *bien plus grand*.

— Il faut absolument se mettre à faire des chevaux, aller dans une écurie tous les matins; se lever de bonne heure et se coucher de même.

.

« Je ne devais pas vous revoir, et tout s'est réveillé en moi! Par bonté, vous ne m'avez pas reçu avec froideur. Que peut-il en arriver des tourments infinis qui ont déjà commencé pour moi? Un partage! Quels que soient vos sentiments pour un autre, il est votre ami et celui de votre famille. Mais me promènerai-je sous vos fenêtres pendant qu'il sera près de vous?... J'avais compté sur ma fermeté, et vous avez tout détruit. N'importe! Privé de vous voir, je conserverai bien chèrement le souvenir de votre dernier adieu. Souvenez-vous aussi d'un tendre ami. »

« Que prétendez-vous en m'accueillant comme vous avez fait? Me rendre ma folie! »

Vendredi 16 *mai*. — C'est samedi 10 que je l'ai revue; je ne mettrai pas comment elle m'a reçu : je m'en souviendrai. Cela m'a troublé...

Je suis maintenant tout à fait calme. La jalousie commençait à gronder. J'ai le jour même dîné avec Pierret.

— Le lendemain matin, Bompart vient m'entretenir du concours projeté qu'il m'a présenté sous les plus belles couleurs du monde.

Aujourd'hui, *vendredi*, 16 *mai*, j'ai vu Laribe et lui ai porté la rédaction que j'avais tirée de l'histoire de France. Ce que je prévoyais arrive; on retardera, on amoindrira l'idée, et on élaguera parmi les concurrents. Je lui ai parlé sans façon, peut-être trop. Je me suis rejeté sur la promesse de commande pour une église, mais en homme qui n'y compte guère; il m'a répondu en homme qui ne veut guère faire de même.

— Fortifie-toi contre la première impression; conserve ton sang-froid.

Ni les promesses brillantes de tes meilleurs amis, ni les offres de service des puissants, ni l'intérêt qu'un homme de mérite te témoigne ne doivent te faire croire à rien de réel dans tout ce qu'ils te diront; *quant à l'effet*, j'entends, parce que beaucoup de prometteurs ont de bonnes intentions en vous parlant, comme les faux braves, ou les gens qui se mettent en colère à la manière des femmes, et dont toute l'effervescence se calme considérable-

ment à l'approche de l'action. De ton côté, sois prudent dans l'accueil que tu fais toi-même, et surtout point de ces prévenances ridicules, fruits seulement de la disposition du moment.

— L'habitude de l'ordre dans les idées est pour toi la seule route au bonheur ; et pour y arriver, l'ordre dans tout le reste, même dans les choses les plus indifférentes, est nécessaire.

— Que je me sens faible, vulnérable et ouvert de tous côtés à la surprise, quand je suis en face de ces gens qui ne disent pas les paroles par hasard, et dont la résolution est toujours prête à soutenir le dire par l'action!... Mais y en a-t-il, et ne m'a-t-on pas pris souvent pour un homme ferme?

Le masque est tout. Il faut convenir que je les crains; et est-il rien de plus flétrissant que d'avoir peur? L'homme le plus ferme par nature est poltron, quand ses idées sont flottantes; et le sang-froid, la première défense, ne vient que de ce que la surprise n'a point d'accès dans une âme qui a tout vu d'avance. Je sais que cette détermination est immense, mais à force d'y revenir, on fait naturellement une grande partie du chemin.

— J'ai vu mardi dernier Sidonie. Il y a eu quelques moments ravissants. Qu'elle était bien, nue et au lit! Surtout des baisers et des approches délicieuses...

Elle revient lundi.

— Géricault est venu me voir le lendemain mer-

credi. J'ai été ému à son abord (1) : sottise! De là au manège royal, dont je n'attends pas grand fruit; puis été voir Cogniet.

— Le soir chez les Fielding (2).

— Hier jeudi, Taurel (3) venu me voir; il m'a donné envie de l'Italie et longue conversation à Monceaux et au retour. Quelques-unes des idées ci-dessus en sont le fruit.

— Aujourd'hui, reçu une lettre de Philarète, qui a couru après moi.

— Voici quelques-unes des folies que j'écrivais, il y

(1) Delacroix a retracé d'autre part, dans le cahier manuscrit dont nous avons déjà parlé, le caractère de ses relations avec *Géricault* : « Quoiqu'il me reçût avec familiarité, la différence d'âge et mon admiration pour lui me placèrent, à son égard, dans la situation d'un élève. Il avait été chez le même maître que moi, et, au moment où je commençais, je l'avais déjà vu, lancé et célèbre, faire à l'atelier quelques études. Il me permit d'aller voir sa *Méduse* pendant qu'il l'exécutait dans son atelier bizarre près des Ternes. L'impression que j'en reçus fut si vive qu'en sortant je revins toujours courant et comme un fou jusqu'à la rue de la Planche que j'habitais alors. » (EUGÈNE DELACROIX, *Sa vie et ses œuvres*, p. 61.)

(2) Il s'agit ici des quatre Anglais, les frères *Fielding*, *Théodore*, *Copley*, *Thalès* et *Nathan*, tous artistes, aquarellistes de talent. Le plus célèbre est *Copley*. Ce fut *Thalès Fielding* qui se lia le plus intimement avec Delacroix, pendant un séjour qu'il fit à Paris en 1823. M. Léon Riesener, dans ses notes sur Delacroix, donne des détails assez piquants sur la communauté d'existence des deux artistes : « Pour faire du café le matin, on ajoutait de l'eau et un peu de café sur le marc de la veille, dans l'unique bouilloire, jusqu'à ce qu'on fût forcé de la vider. De temps en temps on avait un gigot en provision, dans l'armoire, auquel on coupait des tranches pour les rôtir dans la cheminée. Mais un jour les deux amis, partageant ce déjeuner, se fâchèrent. Fielding disait très sérieusement qu'il descendait du roi Bruce. Delacroix l'appelait « Sire ». Mais Fielding ne pouvait sur ce sujet admettre la plaisanterie et se fâcha pour toujours. » (*Corresp.*, t. I, p. 23.)

(3) *François Taurel*, peintre de marines, né à Toulon en 1787, mort à Paris en 1832.

a quelques jours, au crayon, tout en travaillant à mon tableau de *Phrosine et Melidor* (1). C'était à la suite d'une narration de jouissances éprouvées qui m'avait donné une dose passable de mauvaise humeur.

« Pourquoi ne m'avez-vous pas reçue froidement comme vous m'aimez? Quels droits ai-je sur vous? Pourquoi avoir demandé de m'amener? Vous me dites de vous aller voir! Quel partage, ô ciel! Quelle folie! en sortant de vous voir, je me suis flatté que vos yeux m'avaient dit vrai. Il fallait me traiter en ami : c'était bien le moins. D'ailleurs qu'ai-je demandé? Je serais un misérable, si j'étais revenu chez vous avec l'espoir de vous aimer et d'être aimé. Je croyais avoir tout surmonté; je comptais surtout sur votre aide. Qu'est-ce qu'ont voulu dire vos yeux? Vous avez eu la cruauté de me donner un baiser! Pensez-vous que je vivrai avec cet homme, si je me mets à vous aimer?... et que je le souffrirai près de vous? Ou par pitié, sans doute, vous lui accor-

(1) Le tableau dont parle ici Delacroix est sans doute resté inachevé, car il ne se retrouve pas dans l'œuvre du maître et ne figure pas au catalogue Robaut.

Sous ce même titre, Prud'hon exposa au Salon de l'an VI une gravure célèbre, dont la composition dramatique peut avoir tenté l'imagination toujours en éveil de Delacroix. *Phrosine et Melidor* est également le titre d'un opéra-comique en trois actes, de Méhul, dont le poème fort médiocre est d'Arnault, et qui fut représenté pour la première fois en 1794. Il se peut qu'après avoir vu jouer cette pièce, Delacroix ait songé à en tirer un sujet de tableau.

En l'absence de tout document, il est impossible de se prononcer entre ces deux hypothèses.

derez tout? Cette pitié-là n'accommode pas un cœur aimant... mon cœur n'est pas si compatissant... Vous me méprisez donc?..... »

.

Ici je ne suis plus fou. — Socrate dit qu'il faut combattre l'amour par la fuite.

— Il faudrait lire *Daphnis et Chloé* : c'est un des motifs antiques qu'on souffre le plus volontiers.

— Ne pas perdre de vue l'allégorie de *l'Homme de génie aux portes du tombeau*, et de *la Barbarie qui danse autour des fagots*, dans lesquels les Omar musulmans et autres jettent livres, images vénérables et *l'homme* lui-même. Un œil louche l'escorte à son dernier soupir, et la harpie le retient encore par son manteau ou linceul. Pour lui, il se jette dans les bras de la Vérité, déité suprême : son regret est extrême, car il laisse l'erreur et la stupidité après lui, mais il va trouver le repos. On pourrait le personnifier dans la personne du Tasse : ses fers se détachent et restent dans les mains du monstre. La couronne immortelle échappe à ses atteintes et au poison qui coule de ses lèvres sur les pages du poème.

Samedi, mai 1823. — Je rentre d'une bonne promenade avec mon cher Pierret; nous avons bien parlé de toutes ces bonnes folies qui nous occupent tant. Je suis possédé à présent de la fine tournure de la camériste de Mme ***. Depuis qu'elle est installée dans la maison, je la saluais amicalement.

Avant-hier soir, je la rencontrai sur le boulevard; je venais de faire des visites infructueuses; elle donnait le bras à une femme en service aussi chez sa maîtresse. Il me prit une forte tentation de les prendre sous le bras. Mille sottes considérations se croisaient dans ma tête, et je m'éloignais toujours d'elles, en me disant que j'étais un sot et qu'il fallait profiter de l'occasion... lui parler un peu, prendre les mains, que sais-je?... Enfin faire quelque chose... Mais sa camarade..., mais deux femmes de chambre sous le bras... Je ne pouvais guère les mener prendre des glaces chez Tortoni. Je marchai néanmoins d'un pas plus précipité jusque chez M. H***, où je m'informai de son retour; puis enfin..., quand il n'était plus temps de les retrouver, je courus sur leurs traces et parcourus inutilement le boulevard.

— Hier, je fus avec Champmartin (1) étudier les chevaux morts.

En rentrant, ma petite Fanny était chez la portière; je m'installe, je cause une grande heure et je m'arrange pour remonter en même temps qu'elle. Je sentais par tout mon cœur le frisson favorable et délicieux qui précède les bonnes occasions. Mon pied pressait son pied et sa jambe. Mon émotion était charmante. En mettant le pied sur la première marche de l'escalier, je ne savais encore ce que je dirais, ce que je ferais, mais je pressentais

(1) Peintre de portraits, né à Bourges en 1797, élève de Guérin. Ce fut à l'atelier de Guérin que Delacroix se lia avec Champmartin.

qu'il y aurait quelque chose de décisif; je la pris doucement par la taille. Arrivé sur son palier, je l'embrassai avec ardeur et je pressai sur ses lèvres; elle ne me repoussa point. Elle craignait, disait-elle, d'être vue. Aurais-je dû pousser plus avant? Mais que les mots sont froids pour peindre les émotions! Je la baisais et la rebaisais, je la tirais sans cesse à moi; enfin je l'abandonnai me promettant de la revoir le lendemain. Hélas! c'est aujourd'hui, je n'ai eu tout le jour que cette pensée; je l'ai vue, je ne sais où elle veut en venir. Elle a paru se dérober à moi ou feindre de ne pas me voir... Ce soir, dans ce moment, ma porte est entr'ouverte... J'espère je ne sais quoi,... ce qui peut arriver. J'entrevois une infinité d'obstacles. Mais que ce serait doux!... Ce n'est pas de l'amour. Ce serait trop pour elle; c'est un singulier chatouillement nerveux qui m'agite, quand je pense qu'il est question d'une femme, car elle n'est vraiment pas séduisante... Je conserverai cependant le souvenir délicieux de ses lèvres serrées par les miennes.

Je veux lui écrire un petit billet qui nécessite une réponse, puis un autre; il ne faut rien écrire qu'elle puisse prendre au sérieux. Je lui dirai simplement, vu les rares occasions que nous avons, de m'écrire quand je pourrai voir ce portrait qu'elle a promis de me faire voir. O folie! folie! folie qu'on aime et qu'on voudrait fuir. Non! ce n'est pas le bonheur! C'est mieux que le bonheur, ou c'est une misère bien poi-

gnante. Malheureux ! Et si je prenais pour une femme une véritable passion ! Mon lâche cœur n'ose préférer la paix d'une âme indifférente à l'agitation délicieuse et déchirante d'une passion orageuse. La fuite est le seul remède. Mais on se persuade toujours qu'il sera temps de fuir, et l'on serait au désespoir de fuir, même son malheur.

— J'ai été le soir avec Pierret retoucher un tableau de famille que le pauvre père Petit finissait en mourant. J'ai éprouvé un sentiment pénible au milieu de ce modeste asile d'un pauvre vieux peintre qui ne fut pas sans talent et à la vue de ce malheureux ouvrage de sa vieillesse languissante.

— Je me suis décidé à faire pour le Salon des scènes du *Massacre de Scio* (1).

Lundi 9 juin. — Pourquoi ne pas profiter des contrepoisons de la civilisation, les bons livres? Ils

(1) Ici apparaît pour la première fois l'idée de ce tableau, il fut exposé au Salon de 1824, acheté par l'État 6,000 francs; il reparut à l'Exposition universelle de 1855. Il appartient maintenant au Musée du Louvre.
Le tableau était déjà achevé et déposé au Louvre, où se faisaient alors les Expositions annuelles de peinture, quand Delacroix vit des paysages de Constable qui le frappèrent; en quelques jours il reprit son tableau et le transforma complètement. En 1847, il rappelle, dans son Journal, l'influence qu'a eue sur lui le paysagiste anglais. « Constable dit que la supériorité du vert de ses prairies tient à ce qu'il est un composé d'une multitude de verts différents. Ce qui donne le défaut d'intensité et de vie à la verdure du commun des paysagistes, c'est qu'ils la font d'une teinte uniforme. Ce qu'il dit ici du vert des prairies peut s'appliquer à tous les autres tons. »
On dit qu'en 1847 Delacroix retoucha à nouveau son tableau, prétendant que les tons avaient poussé au jaune. (Voir le *Catalogue Robaut*.)

fortifient et répandent le calme dans l'âme. Je ne puis douter de ce qui est véritablement bien, mais au milieu des fanatiques et des intrigants, il faut de la réserve.

— On se reproche trop souvent d'avoir changé : c'est la chose qui a changé. Quelle chose plus désolante? J'ai deux, trois, quatre amis : eh bien! je suis contraint d'être un homme différent avec chacun d'eux, ou plutôt de montrer à chacun la face qu'il comprend. C'est une des plus grandes misères que de ne pouvoir jamais être connu et senti tout entier par un même homme; et quand j'y pense, je crois que c'est là la souveraine plaie de la vie : c'est cette solitude inévitable à laquelle le cœur est condamné. Une épouse qui est de votre force est le plus grand des biens. Je la préférerais supérieure à moi de tous points, plutôt que le contraire.

Dimanche 9 novembre. — Revu l'amie. Elle est venue à mon atelier; je suis bien plus tranquille et pourtant bien délicieusement atteint. Je lui suis médiocrement cher (comme amant s'entend), car je suis convaincu qu'elle a pour moi presque tout le tendre attachement que j'ai pour elle. Singulière émotion! Chère femme, au moins ne réveille pas dans mon cœur de nouveaux tourments... Je trouvai tant de choses à lui dire, quand je ne l'eus plus. Il m'a semblé qu'avec le secret tout était dit, puisqu'il s'agit de ne plus faire un malheureux. Mais je ne veux plus qu'on

me dise qu'on m'aime et qu'on ait en même temps des procédés pour un autre... J'ai vu Piron également ce soir-là... Je la reverrai jeudi.

Dieu! que de choses en arrière! Et ma petite Émilie (1)... Elle est déjà oubliée, je n'en ai pas fait mention; j'y ai trouvé de doux moments...

C'est lundi dernier que j'avais été chez elle : ce jour, j'avais été voir Regnier (2), chez qui j'ai revu une esquisse de Constable (3) : admirable chose et incroyable!

— J'ai arrêté cette semaine une composition de *Scio* et presque celle du *Tasse* (4).

10 novembre. — « Je voudrais qu'une femme ait

(1) *Émilie Robert* était son modèle favori qui posa pour le torse de la femme traînée par le giaour à la queue de son cheval dans le *Massacre de Scio.*

(2) Peintre, camarade d'atelier de Delacroix, demeuré inconnu.

(3) L'admiration de Delacroix pour Constable se maintint égale dans tout le cours de sa carrière. Dans une très belle lettre sur l'École anglaise de peinture, adressée à Th. Silvestre, et datée de 1858, l'artiste écrivait : « Constable, homme admirable, est une des gloires anglaises. Je vous en « ai déjà parlé et de l'impression qu'il m'avait produite au moment où je « peignais le *Massacre de Scio.* Lui et Turner sont de véritables réfor- « mateurs. Ils sont sortis de l'ornière des paysagistes anciens. Notre école, « qui abonde maintenant en hommes de talent dans ce genre, a grande- « ment profité de leur exemple. Géricault était revenu tout étourdi de « l'un des grands paysages qu'il nous a envoyés. » (*Corresp.*, t. II, p. 193.)

(4) Le Journal marque suffisamment l'intérêt qu'il prenait à cette com- position du *Tasse.* Dès 1819 il écrivait à Pierret : « N'est-ce pas que cette « vie du Tasse est bien intéressante? Que cet homme a dû être malheu- « reux! Qu'on est rempli d'indignation contre ces indignes protecteurs « qui l'opprimaient sous le prétexte de le garantir contre ses ennemis, et « qui le privaient de ses chers manuscrits!... On pleure sur lui. On s'agite « sur sa chaise en lisant cette vie : les yeux deviennent menaçants, les « dents se serrent de colère! » (*Corresp.*, t. I, p. 42.)
Voir le *Catalogue Robaut*, n° 88.

la franchise, avec un homme qui est son ami, de s'expliquer comme le font deux hommes ensemble. Pourquoi êtes-vous venue rue de Grenelle? C'est plus que des procédés. Ce que je hais le plus, c'est l'incertitude. Dis-moi, chère amie, que nous te sommes également chers. Et pourquoi rougir? La femme est-elle autrement faite que nous? Est-ce que nous nous faisons grand scrupule de faire notre cour à un objet qui nous captive momentanément? Enfin, fais ta profession d'amour. Dis que ton cœur est assez vaste pour deux amis, car ni l'un ni l'autre n'est amant; je ne serai pas jaloux, et je ne me regarderai pas comme coupable en te possédant. C'est de toutes les manières que je voudrais m'emparer de toi. Avec quelles délices je t'ai pressée sur mon cœur! Toi-même, tes accents étaient vrais. Tu me dis : « Qu'il y a longtemps, cher ami, que je ne « t'ai vu ainsi ! » Mais quoi, ne jamais te voir! Ne pourrai-je, du moins, si tu es malade, aller moi-même savoir de tes nouvelles? N'y a-t-il pas quelque moyen?..... »

Et toi, mon pauvre ami? tu es à plaindre. On n'éprouve pas ce que tu éprouves... Je crois être plus heureux, parce que je me contente de moins... Elle ne nous voit pas coupables du tout en nous abandonnant l'un à l'autre. « Je me mets à votre discrétion », a-t-elle dit.

Ce que je désire vivement, c'est qu'il puisse cesser

de l'aimer. Ce jeudi, je l'attends avec bien de l'impatience ; mais après, il n'y en aura plus ; mais elle-même, elle se résout bien facilement à se passer de moi! Qu'elle me le dise elle-même, et je serai tranquille.

Même jour. — « Bonne et chère J..., j'use de tous les privilèges de mes vacances pour me donner la consolation de vous écrire, en attendant celle de vous voir. Ce jeudi, j'y pense beaucoup trop pour un homme qui n'en veut pas souvent de semblables. Quels doux et cruels moments pour moi, bonne amie! Il me semble que ma lettre va vous ennuyer. N'imaginez pas que je ne vous écrive que pour envoyer mes rêveries, bien tristement (*dans tout cela, ma tristesse vient de ce que, comme son véritable ami avant tout, je ne puis la voir, etc.*) et chèrement méditées, hélas! à cette même place où je vous ai vue hier si bonne pour moi. Je veux vous demander une chose sur laquelle je n'ai pas insisté. Soyez assez bonne pour venir demain...

« Je suis un grand et indigne indiscret : mais pensez que vous devez m'oublier après ce jeudi..... Ah! pourquoi, bonne J..., n'être pas entièrement franche avec moi? Pourquoi n'être pas tout à fait l'amie de celui dont le cœur sera toujours plein de votre chère image, et qui donnerait tout pour vous? Quel doux sentiment vous m'inspirez! Mais n'appuyons pas sur tous ces sentiments-là. Il y a tant d'affections délicates dans tout, et singulières dans tout ceci, que la

tête s'y perd, quand on veut s'en rendre compte : il n'y a que le cœur dont l'instinct soit sûr; il ne m'a jamais trompé sur le degré d'intérêt qu'on me porte.

« Adieu! Adieu donc! Je compte beaucoup sur vos bontés : vous savez aussi que nous avons des articles à dresser, puis mille choses à nous dire, dont je ne me suis souvenu qu'au moment où je vous ai quittée Tout cela demande bien du temps.

« Mes sottises me font rougir de pitié... Que cette vie est triste! toujours des entraves à ce qui serait si doux! Quoi! si vous tombiez malade, je ne pourrais aller moi-même vous demander de vos nouvelles et vous voir à votre chevet! Enfin! il en est ainsi... et adieu encore une fois, et la plus tendre et la plus sûre amitié pour la vie. »

17 *décembre.* — « Je n'ai reçu qu'à présent votre lettre. Depuis quelques jours je me tenais chez moi et n'étais pas allé à mon atelier. Oui, votre souvenir me sera toujours cher, et ce que vous souffrez, je le souffre avec vous ; j'ai aussi mes ennuis et une lutte à souffrir contre des adversités de plus d'une espèce. Le temps, la nécessité, tout me presse et me harcèle : Ne joignez pas à ces maux celui de croire que je suis indifférent à ce qui vous touche. Vous avez bien voulu dernièrement vous intéresser à moi, quoique infructueusement. J'aurais été vous voir si je n'avais craint qu'à cette occasion vous ne preniez ma visite pour un simple acte de politesse, comme tout

le monde s'en rend. Ici je peux en remercier de tout mon cœur une amie. Vous pouvez croire que je n'ai pas attendu votre lettre pour savoir de vos nouvelles. Votre pauvre enfant ! Je vous plains bien ! Adieu ! Ma triste figure ne serait guère pour vous apporter quelques consolations. Adieu et tendre attachement. »

22 ou 23 décembre, mardi, à minuit. — Je rentre chez moi dans des sentiments de bienveillance et de résignation au sort. J'ai passé la soirée avec Pierret et sa femme au coin de leur modeste feu. Nous prenons notre parti sur notre pauvreté : et au fait, quand je m'en plains, je suis hors de moi, hors de l'état qui m'est propre. Il faut, pour la fortune, une espèce de talent que je n'ai point, et quand on ne l'a point, il en faudrait un autre encore pour suppléer à ce qui manque.

Faisons tout avec tranquillité ; n'éprouvons d'émotions que devant les beaux ouvrages ou les belles actions... Travaillons avec calme et sans presse. Sitôt que la sueur commence à me gagner et mon sang à s'impatienter, tiens-toi en garde : la peinture lâche est la peinture d'un lâche.

— Je vais demain chez Leblond (1), le soir. J'aime

(1) *Frédéric Leblond* fut un des intimes de Delacroix. Il était assidu aux réunions d'amis en compagnie desquels le peintre se reposait du labeur de la journée. Dans une longue lettre, curieuse en ce qu'il y raconte sa dernière visite au grand artiste mourant, Frédéric Leblond vante la solidité d'affection de Delacroix; cette lettre fut publiée dans

bien ces soirées et aussi beaucoup Leblond, c'est un bon ami.

— J'ai été en soirée chez Perpignan (1), samedi dernier. Thé à l'anglaise, punch, glaces, etc., jolies femmes...

— Je travaille à mes sauvages. Demain mercredi, j'ai Émilie.

Mardi 30 décembre. — Aujourd'hui avec Pierret : j'avais rendez-vous aux Amis des arts, pour aller voir une galerie de tableaux, presque tous italiens, parmi lesquels est le *Marcus Sextus* de M. Guérin; nous nous sommes attardés, pensant n'avoir que ce seul tableau à voir, et que nous trouverions ces vieux tableaux à l'ordinaire. Au contraire, peu de tableaux, mais supérieurement choisis, et *par-dessus tout* un carton de Michel-Ange... O sublime

l'*Artiste*, et nous en détachons le passage suivant : « Ceux qui n'ont connu Eugène Delacroix que par ses grands travaux ne peuvent l'apprécier qu'à moitié. Il fallait vivre dans son intimité pour savoir les trésors de son cœur et de son esprit... C'est cette nature, si forte, si riche, et en même temps si simple et si naïve, qui a fait de lui l'homme le plus honnête, l'esprit le plus charmant, le cœur le plus généreux. Tu n'as pas oublié qu'en 1848 (nous n'étions pas riches alors), Delacroix, après avoir dîné gaiement avec nous, voulait nous forcer à prendre la moitié de son dernier billet de mille francs : « Qu'est-ce que cela en face de la Révolution et de l'éternité? » (*L'Artiste*, 1864, p. 121.)

(1) Camarade d'atelier de Delacroix. Dans sa correspondance, Delacroix le traite assez rudement. A Soulier il écrit en 1821, lui reprochant de ne pas lui envoyer d'aquarelles de Florence où il se trouvait alors : « Vous en promettez, vous en annoncez à *Perpignan*, qui n'est qu'un profane, qu'un *Welche* en peinture », et dans une autre lettre au même Soulier, il écrit : « Ce Perpignan, il faut le confesser, est un grand vandale et un homme sans cérémonie. » (*Corresp.*, t. I, p. 71 et 80.)

génie! que ces traits presque effacés par le temps sont empreints de majesté!

J'ai senti se réveiller en moi la passion des grandes choses. Retrempons-nous de temps en temps dans les grandes et belles productions! J'ai repris ce soir mon *Dante;* je ne suis pas né décidément pour faire des tableaux à la mode.

En sortant de là, nous avons été chez un teinturier, où nous avons vu une fille dont la tournure et la tête sont admirables et étaient tout en harmonie avec les sentiments que ces beaux ouvrages italiens m'avaient inspirés.

Je retournerai, si je puis, souvent là. Il y a des portraits vénitiens admirables... Un Raphaël et un Corrège... Oh! la belle *Sainte Famille* de Raphaël!

— Ce soir, Félix est venu chez moi; il était arrivé ce matin ou hier soir. Le bon ami! nous avons bien amicalement causé toute la soirée.

— La *Saint-Sylvestre* (1). L'année va finir.

— C'était le 27... Dîné avec Édouard et Lopez, chez le restaurateur. Le soir ils m'ont présenté chez

(1) Dans sa *Correspondance*, Delacroix parle à maintes reprises de la *Saint-Sylvestre*, qui, par une joyeuse habitude de jeunesse, était pour lui l'occasion d'une réunion intime avec ses camarades de la première heure, Félix Guillemardet et Pierret. M. Ph. Burty nous raconte qu'on la fêtait à tour de rôle chez l'un des trois amis; on mangeait, on buvait, on s'embrassait à minuit. Dans une lettre à Pierret, datée de 1820, Delacroix s'écrie : « Là, à la lumière de la chandelle tout unie, on s'établit sur une table où l'on s'appuie les coudes et on boit et mange beaucoup pour avoir de ce bon esprit d'homme échauffé! C'est là la gaieté, et que la note est vraie! Ah! que les potentats et les grands politiques sont à plaindre de n'avoir pas de Saint-Sylvestre! » (*Corresp.*, t. I, p. 54.)

M. Lelièvre, leur ami (1). J'ai reconduit Édouard jusqu'à sa porte. Beaucoup de bonne causerie et d'amitié.

— J'ai vendu ces jours-ci à M. Coutan (2), l'amateur de Scheffer, mon tableau exécrable de *Ivanhoë*... Le pauvre homme ! et il dit qu'il m'en prendra quelques-uns encore ; je serais d'autant plus tenté de croire qu'il n'est pas émerveillé de celui-ci.

— Il y a quelques jours, j'ai été le soir chez Géricault (3). Quelle triste soirée ! il est mourant ; sa maigreur est affreuse ; ses cuisses sont grosses comme mes bras ; sa tête est celle d'un vieillard mourant. Je fais des vœux bien sincères pour qu'il vive, mais je n'espère plus. Quel affreux changement ! Je me sou-

(1) *Lelièvre*, peintre de portraits, demeuré inconnu. Il faisait partie avec Charlet, Chenavard, Comairas, d'un petit cercle intime, aux réunions duquel Delacroix se rendit fréquemment par la suite. Aux beaux jours, on se donnait volontiers rendez-vous chez lui, dans sa petite maison de l'île Séguin, à Sèvres, afin de peindre en pleine nature. (V. CHESNEAU, *Peintres et sculpteurs romantiques*, p. 81.)

(2) M. *Coutan*, l'amateur, dont parle ici Delacroix, a légué au Louvre un grand nombre de tableaux et de dessins de sa collection.

(3) *Géricault* allait succomber aux suites d'un accident de cheval. Il est facile de comprendre la tristesse qui envahissait Delacroix en présence de cette carrière brisée à trente-deux ans, si l'on songe que Géricault était, par la hardiesse de son génie et la fougue de son tempérament, le peintre de l'époque qui le mieux se rapprochait de Delacroix, si l'on songe encore que Delacroix avait fréquenté assidûment son atelier, suivi les progrès du fameux *Naufrage de la Méduse*, si l'on réfléchit enfin que Géricault avait été un des rares artistes sympathiques aux débuts de Delacroix ! Il n'est donc pas surprenant qu'à ces différents titres l'admiration du jeune peintre se manifeste sans réserves pour le talent de Géricault. Plus tard, avec la culture grandissante et le développement du sens critique, Delacroix apportera des restrictions à ses premiers enthousiasmes ; les dernières années du Journal, notamment l'année 1854, apparaissent singulièrement révélatrices sur la transformation de son jugement à l'égard de Géricault.

viens que je suis revenu tout enthousiasmé de sa peinture : *surtout une étude de tête du carabinier...* s'en souvenir ; c'est un jalon. Les belles études ! Quelle fermeté ! quelle supériorité ! et mourir à côté de tout cela, qu'on a fait dans toute la vigueur et les fougues de la jeunesse, quand on ne peut se retourner sur son lit d'un pouce sans le secours d'autrui !...

Sans date (1). — La question sur le beau (2) se réduit à peu près à ceci : Qu'aimez-vous mieux d'un lion ou d'un tigre ? Un Grec et un Anglais ont chacun une manière d'être beau qui n'a rien de commun.

C'est l'idée morale des choses qui nous effraye ; un serpent nous fait horreur dans la nature, et les boudoirs de jolies femmes sont remplis d'ornements de

(1) Tout ce passage est extrait d'un petit cahier, qui porte cette seule mention : *Fin 1823 et commencement 1824.*

(2) Cette question du *Beau* inspira à Delacroix une de ses plus remarquables études critiques qui parut dans la *Revue des Deux Mondes* du 15 juillet 1854. Elle fait partie du volume des écrits du maître sous ce titre : *Variations du Beau.* Le sujet était éminemment favorable pour un esprit de l'envergure de Delacroix. C'est à propos de cet écrit que M. Paul Mantz dit très justement : « Il n'y faut pas voir un traité *ex professo,* mais une simple causerie sur un problème dont la solution a peut-être trop occupé les rêveurs. Sans prendre la peine de formuler rigoureusement sa pensée, sans attaquer de front le principe platonicien de l'absolu, l'auteur admet pour le *Beau* la multiplicité des formes. Il s'irrite contre ceux qui prétendent que l'antiquité a par avance monopolisé l'idéal et donné partout le modèle suprême. L'esthétique de Delacroix est donc essentiellement compréhensive et libérale. Il accepte l'art tout entier, et son idéal est assez vaste pour concilier Phidias et Rembrandt. Il n'y a là aucune confusion malsaine. Delacroix partait de ce principe que le style *consiste dans l'expression originale des qualités propres à chaque maître...* » (Paul MANTZ, *Revue française,* 1ᵉʳ octobre 1864.)

ce genre : tous les animaux en pierre que nous ont laissés les Égyptiens, des crapauds, etc.

Souvent une chose, dans la nature, est pleine de caractère, par le peu de prononcé ou même de caractère qu'elle semble avoir au premier coup d'œil.

Le docteur Bailly met en principe : « La preuve « que nos idées sur la beauté de certains peuples ne « sont pas fausses, c'est que la nature semble donner « plus d'intelligence aux races qui ont davantage ce « que nous regardons comme la beauté. » Mais les arts ne sont pas ainsi ; car si le Grec était plus beau à représenter que l'Esquimau, l'Esquimau serait plus beau que le cheval, qui a moins d'intelligence dans l'échelle des êtres. Mais tout est si bien né dans la nature que notre orgueil est extrême. Nous bâtissons un monde sur chaque petit point qui nous entoure. La rage de tout expliquer nous jette dans d'étranges bévues. Nous disons que nos voisins ont mauvais goût, et le juge en cela, c'est notre propre goût ; car nous savons aussi que tous les autres voisins nous condamnent.

Nos peintres sont enchantés d'avoir un beau idéal tout fait et en poche qu'ils peuvent communiquer aux leurs et à leurs amis. Pour donner de l'idéal à une tête d'Égyptien, ils la rapprochent du profil de l'Antinoüs. Ils disent : « Nous avons fait notre pos- « sible, mais si ce n'est pas plus beau encore, grâce « à notre correction, il faut s'en prendre à cette « nature baroque, à ce nez épaté, à ces lèvres épais-

« ses, qui sont des choses intolérables à voir. » Les têtes de Girodet sont un exemple divertissant dans ce principe; ces diables de nez crochus, de nez retroussés, etc., que fabrique la nature, le mettent au désespoir. Que lui coûtait-il... de faire tout droit? Pourquoi des draperies se permettent-elles de ne pas tomber avec la grâce horizontale des statues antiques?... Telle n'était pas la méthode antique. Ils exagéraient au contraire, pour trouver l'idéal et le grand. Le laid souverain, ce sont nos conventions et nos arrangements mesquins de la grande et sublime nature... Le laid, ce sont nos têtes embellies, nos plis embellis, l'art et la nature corrigés par le goût passager de quelques nains, qui donnent sur les doigts aux anciens, au moyen âge, et à la nature enfin.

Le terreux et l'olive ont tellement dominé leur couleur, que la nature est discordante à leurs yeux, avec ses tons vifs et hardis.

L'atelier est devenu le creuset où le génie humain, à son apogée de développement, remet en question non seulement ce qui est, mais recrée avec une nature fantastique et conventionnelle que nos faibles esprits, ne sachant plus comment accorder avec ce qui est, adoptent de préférence, parce que c'est notre misérable ouvrage.

1824

Jeudi 1ᵉʳ janvier. — Je n'ai rapporté, comme je crois que c'est toujours, qu'une profonde mélancolie de cette bonne Saint-Sylvestre que nous a donnée Pierret; ces aubades, ces trompettes surtout et ces cors ne sont propres qu'à vous affliger sur ce temps qui passe, au lieu de vous préparer gaiement à celui qui vient. Ce jour est le plus triste de l'année, j'entends *aujourd'hui;* hier, l'année n'était pas encore finie.

Édouard a passé la soirée avec nous. J'ai revu Gouleux (1); nous avons rappelé nos souvenirs de collège... Plusieurs sont devenus des filous ou sont démoralisés.

Dimanche 4 janvier. — Malheureux! que peut-on faire de grand, au milieu de ces accointances éternelles avec tout ce qui est vulgaire? Penser au grand Michel-Ange.

(1) Sans doute un camarade du lycée Louis-le-Grand où Delacroix avait fait ses études.

Nourris-toi des grandes et sévères beautés qui nourrissent l'âme.

Je suis toujours détourné de leur étude par les folles distractions (1). Cherche la solitude. Si ta vie est réglée, ta santé ne souffrira point de ta retraite.

Voici ce que le grand Michel-Ange écrivait au bord du tombeau : « Porté sur une barque fragile au
« milieu d'une mer orageuse, je termine le cours de
« ma vie ; je touche au port commun où chacun
« vient rendre compte du bien et du mal qu'il a fait.
« Ah ! je reconnais bien que cet art qui était l'idole,
« le tyran de mon imagination, la plongeait dans
« l'erreur : tout est erreur ici-bas. Pensers amou-
« reux, imaginations vaines et douces, que devien-
« drez-vous, maintenant que je m'approche de deux
« morts, l'une qui est certaine, l'autre qui me
« menace... ? Non, la sculpture, la peinture ne peu-
« vent suffire pour tranquilliser une âme qui s'est
« tournée vers l'amour divin et que le feu sacré
« embrase. » (Vers qui ferment le recueil de ses poésies.)

Lundi 12 janvier. — Ce matin, rendez-vous avec Raymond Verninac, pour voir M. Voutier, qui vient

(1) « Au milieu de mes occupations dissipantes quand je me rappelle quelques beaux vers, quand je me rappelle quelque sublime peinture, mon esprit s'indigne et foule aux pieds la vaine pâture du commun des hommes. » (*Corresp.*, t. I, p. 19.)

de la Grèce où il a été employé avec distinction, et qui va y retourner. C'est un bel homme, il a l'air d'un Grec; sa figure marquée de petite vérole et les yeux petits, mais vifs, et il semble plein d'énergie. Ce qu'il a vu cent fois, avec une nouvelle admiration, c'est le soldat grec qui, après avoir renversé son ennemi et l'avoir foulé de son talon, crie avec enthousiasme : *Tito Eleutheria!* Au siège d'Athènes, où les Grecs avaient poussé leurs ouvrages jusqu'à portée du pistolet des murailles, il empêcha un soldat de tuer un Turc qui paraissait aux créneaux, tant il fut frappé de sa belle tête.

— Massacres de Scio durant un mois. C'est à la fin de ce mois que le capitaine Georges d'Ipsara, avec, je crois, cent quarante hommes, fit incendier le vaisseau-amiral; tous les principaux officiers y périrent et le capitan-pacha lui-même. Les Grecs se sauvèrent sains et saufs. Un vaisseau qui portait de Candie à Constantinople la tête du brave Balleste, officier français, avait relâché à Scio et s'était paré de son horrible trophée. Le vaisseau fut incendié, et la tête du brave Balleste eut un tombeau digne de lui.

— En sortant de déjeuner avec Raymond Verninac et M. Voutier, été au Luxembourg. Je suis rentré à mon atelier saisi de zèle et, Hélène étant arrivée peu après, j'ai de suite fait quelques ensembles pour mon tableau. Elle a emporté malheureusement une partie de mon énergie de ce jour.

— Le soir, Dimier (1) nous donne un punch chez Beauvilliers (2).

— Mardi dernier, 6 janvier, dîné chez Riesener, avec Jacquinot et la fille du colonel, son frère (3). Elle n'a pas de beaux traits, mais je désire vivement conserver longtemps l'impression de sa physionomie italienne, et surtout cette netteté de teint (sans avoir précisément un beau teint), et cette pureté de formes. J'entends cet arrêté, ce tendu de la peau qui n'appartient qu'à une vierge. C'est un souvenir précieux à garder pour la peinture, mais je le sens déjà qui s'efface.

— Hier *dimanche* 11, dîné chez la maîtresse de Leblond; aucune impression que vulgaire.

— C'est donc aujourd'hui *lundi* 12 que je commence mon tableau.

Dimanche 18 janvier. — Dîné aujourd'hui chez M. Lelièvre avec Édouard et Lopez. Bonnes et excellentes gens. Grande discussion sur les arts, et notamment grands efforts pour faire comprendre le mérite de Raphaël et de Michel-Ange.

— Aujourd'hui, Émilie Robert.

(1) Probablement *Abel Dimier*, sculpteur, né en 1794.
(2) Restaurant du Palais-Royal, qui eut son heure de réputation avant la Révolution, jusqu'en 1793, et reprit ensuite sa vogue sous l'Empire et la Restauration.
(3) Sans aucun doute le général *Charles Jacquinot*, cousin germain de Delacroix.
Son frère, le colonel *Nicolas Jacquinot*, devint sénateur sous l'Empire.

— *Hier samedi* et *avant-hier vendredi,* fait en partie ou préparé la femme du devant. — Leblond venu à mon atelier.

— Hier samedi, *D. Giovanni* joué par Zuchelli(1).

— Vendredi, soirée passée chez Taurel.

— J'ai eu Provost, modèle, *mardi* 13, et commencé par la tête du mourant sur le devant. — Le lendemain *mercredi* et le *jeudi* 15, chez Mme Lelièvre le soir, avec Édouard ; elle m'a invité à dîner pour aujourd'hui.

A Provost, environ...........................	8 fr.
A Émilie Robert, aujourd'hui.................	12 fr.

— J'ai lu ces jours-ci dans le *Journal des Débats,* à propos d'un ouvrage original où l'on traite de toutes sortes de sujets, par le pseudonyme *Philemnestre,* qu'un juge anglais, désirant vivre longtemps, s'était mis à interroger tous les vieillards qu'il rencontrait, sur leur genre de vie et leur régime, et que leur longévité ne tenait particulièrement, ni à la nourriture, ni aux boissons fermentées. La seule chose constante chez tous, était de se lever bon matin, et surtout de ne pas refaire de somme, une fois réveillés. *Chose très importante.*

Samedi 24 *janvier.* — Aujourd'hui je me suis remis à mon tableau ; *dimanche dernier* 18, j'ai cessé d'y travailler. J'avais commencé le *lundi* précédent

(1) Zuchelli, chanteur du théâtre Italien, qui débuta le 20 octobre 1822 dans le rôle de Pharaon de *Moïse en Egypte,* opéra de Rossini.

quelques croquis seulement, ou plutôt le *mardi* 13; j'ai dessiné et fait aujourd'hui la tête, la poitrine de la femme morte qui est sur le devant. A l'exception de la main et des cheveux, tout est fait.

— Ce soir présenté chez M. *** et demain dîner chez Mme Lelièvre. Je disais ce soir à Édouard que, au lieu de faire comme la plupart des gens qui ont fait leur progrès dans la guerre de la vie à l'aide de leur lecture, il m'arrive de ne lire que pour confirmer ceux que je fais à part moi, car depuis que j'ai quitté le collège je n'ai point lu; aussi je suis émerveillé des bonnes choses que je trouve dans les livres; je n'en suis aucunement blasé.

— Hier *vendredi* 23, en sortant de dîner chez Rouget (1), il m'a pris une paresse qui m'a conduit au cabinet littéraire, où j'ai parcouru la vie de Rossini; je m'en suis saturé et j'ai eu tort. Mais au fait, ce Stendhal est un insolent, qui a raison avec trop de hauteur et qui parfois déraisonne.

Rossini est né en 1792, l'année où Mozart mourut.

— *Jeudi 22 janvier*. Passé chez moi la soirée et une partie de la journée chez Soulier, où fait l'aquarelle du Turc par terre (1). Il m'a envoyé à sa place dîner chez sa mère.

— *Le mercredi* 21, passé en partie aussi chez Sourlie et vu ma sœur.

(1) Voir le *Catalogue Robaut*, n° 54.

— Été pour l'affaire du général Jacquinot chez M. Berryer (1).

Le soir, chez Leblond, qui avait passé partie de la journée chez Soulier.

Dimanche 25 janvier. — Aujourd'hui, dîné chez M. Lelièvre. Un diable de colonel, tout plein de ses hauts faits d'Espagne, nous y a ennuyés beaucoup.

En revenant avec Édouard, j'ai eu plus d'idées que dans toute la journée. Ceux qui en ont vous en font naître; mais ma mémoire s'enfuit tellement de jour en jour que je ne suis plus le maître de rien, ni du passé que j'oublie, ni à peine du présent, ou bien je suis presque toujours tellement occupé d'une chose, que je perds de vue, ou je crains de perdre ce que je devrais faire, ni même de l'avenir, puisque je ne suis jamais assuré de n'avoir pas d'avance disposé de mon temps. Je désire prendre sur moi d'apprendre beaucoup par cœur, pour rappeler quelque chose de ma mémoire. Un homme sans mémoire ne sait sur quoi compter; tout le trahit. Beaucoup de choses que

(1) *Berryer* était parent de Delacroix, petit-cousin, croyons-nous. Il est probable que c'est à ce titre que le général *Jacquinot* avait prié Delacroix de le mettre en relation avec le célèbre avocat. Bien qu'il y eût peu de points communs entre Delacroix et Berryer, lequel n'était nullement artiste, malgré sa curiosité des choses d'art, Delacroix allait souvent à Augerville, et il résulte de sa correspondance qu'il ne s'y déplaisait pas. Ses séjours dans la propriété de Berryer étaient autant de repos pour lui. Dans les dernières années du journal, il se montrera assez sévère pour l'esprit de son illustre parent, auquel il reprochera d'être éminemment superficiel. (V. *Souvenirs de M. Jaubert.* Ce livre contient de très intéressants détails sur Delacroix, Berryer et la société d'Augerville.)

j'aurais voulu me rappeler de notre conversation, en revenant, m'ont échappé...

Je me disais qu'une triste chose de notre condition misérable, était l'obligation d'être sans cesse vis-à-vis de soi-même. C'est ce qui rend si douce la société des gens aimables : ils vous font croire un instant qu'ils sont un peu vous, mais vous retombez bien vite dans votre triste unité. Quoi ! l'ami le plus chéri, la femme la plus aimée et méritant de l'être, ne prendront jamais sur eux une partie du poids ? Oui, quelques instants seulement ; mais ils ont leur manteau de plomb à traîner.

Je suis venu même à une autre de mes idées : c'est celle qui a précédé cette dernière. Tous les soirs, lui disais-je, en sortant de chez M. Lelièvre, je rentre chez moi, dans l'état d'un homme à qui sont arrivés les événements les plus variés. Cela finit toujours par un chaos qui m'étourdit. Je suis cent fois plus hébété, cent fois plus incapable, je crois, de m'occuper des affaires les plus ordinaires, qu'un paysan qui a labouré toute la journée. Je disais encore à Édouard qu'on s'attachait aux amis, quand ils faisaient autant de progrès que vous-même ; la preuve en est que des circonstances charmantes dans la vie et dont on conservait le souvenir avec délices, n'étaient plus bonnes à recommencer réellement et juste comme elles s'étaient passées ; témoins encore les amis d'enfance qu'on revoit longtemps après.

— J'ai reçu, aujourd'hui que j'ai commencé la

femme traînée par le cheval, Riesener, Henri Hugues et Rouget. Jugez comme ils ont traité *mon pauvre ouvrage* (1), qu'ils ont vu justement dans le moment du tripotage, où moi seul je peux augurer quelque chose. Comment? disais-je à Édouard, il faut que je lutte contre la fortune et la paresse qui m'est naturelle, il faut qu'avec de l'enthousiasme je gagne du pain, et des bougres comme ceux-là viendront, jusque dans ma tanière, glacer mes inspirations dans leur germe et me mesurer avec leurs lunettes, eux *qui ne voudraient pas être Rubens!* Par un bonheur dont je te rends grâces, ciel propice, tu me donnes dans ma misère le sang-froid nécessaire pour retenir à une distance respectueuse les scrupules que leurs sottes observations faisaient souvent naître en moi. Pierret même m'a fait quelques observations qui ne m'ont point touché, parce que je sais ce qu'il y a à faire. Henri n'était pas si difficile que ces messieurs.

A leur départ, j'ai soulagé mon cœur par une bordée d'imprécations à la médiocrité, et puis je suis rentré sous mon manteau.

Les éloges de Rouget, qui ne voudrait pas être

(1) Delacroix fait ici allusion, comme nous l'avons déjà dit dans notre étude, à l'un des fragments les plus fougueux de son *Massacre de Scio* au sujet duquel Th. Gautier écrivait : « Ces scènes horribles, dont nul « ménagement académique ne dissimule la hideur, ce dessin fiévreux et « convulsif, cette couleur violente, cette furie de brosse soulevaient « l'indignation des classiques, et enthousiasmaient les jeunes peintres par « leur hardiesse étrange et leur nouveauté que rien ne faisait pressentir. » Ce fut après le *Massacre de Scio* que M. de La Rochefoucauld, alors directeur des Beaux-Arts, fit appeler Delacroix pour lui recommander de « dessiner d'après la bosse ».

Rubens, me séchaient... Il m'emprunte, en attendant, mon étude, et j'ai eu tort de la lui promettre, elle me sera peut-être utile.

J'ai pensé, en revenant de mon atelier, à faire une jeune fille rêveuse qui taille une plume, debout devant une table.

Lundi 26 janvier. — J'ai donné à Émilie Robert, pour trois séances de mon tableau, 12 francs.

— J'ai oublié de noter que j'avais envie de faire par la suite une sorte de mémoire sur la peinture (1), où je pourrais traiter des différences des arts entre eux; comme, par exemple... que, dans la musique, la forme emporte le fond; dans la peinture, au contraire, on pardonne aux choses qui tiennent au temps, en faveur des beautés du génie.

— Dufresne (2) est venu me voir à mon atelier.

— Je retrouve justement dans Mme de Staël le développement de mon idée sur la peinture. Cet art, ainsi que la musique, *sont au-dessus de la pensée;* de là leur avantage sur la littérature, par le vague.

(1) Cette idée de *mémoire sur la peinture* le poursuivit toute sa vie; elle se transforma par la suite en dictionnaire où chaque terme d'art est expliqué et commenté par des exemples pris sur les maîtres.
Après plusieurs essais, il met enfin, en 1857, son idée à exécution. Le dimanche 11 janvier, il commence « un *Essai d'un dictionnaire des Beaux-Arts,* extrait d'un dictionnaire philosophique des Beaux-Arts ».

(2) Il s'agit très probablement ici de *Jean-Henri Dufresne,* peintre, né à Étampes en 1788. Dufresne avait d'abord été magistrat à l'époque des Cent-jours; mais ayant perdu sa place au retour des Bourbons, il se mit à l'étude des arts et exposa quelques paysages au Salon. Il publia également plusieurs livres d'éducation et de morale.

Mardi 27 janvier. — J'ai reçu ce matin à mon atelier la lettre qui m'annonce la mort de mon pauvre Géricault (1) ; je ne peux m'accoutumer à cette idée. Malgré la certitude que chacun devait avoir de le perdre bientôt, il me semblait qu'en écartant cette idée, c'était presque conjurer la mort. Elle n'a pas oublié sa proie, et demain la terre cachera le peu qui est resté de lui... Quelle destinée différente semblait promettre tant de force de corps, tant de feu et d'imagination ?

(1) Dans le cahier manuscrit dont nous avons déjà parlé, Delacroix donne sur la mort de Géricault des détails qu'il nous a paru intéressant de reproduire ici :

« Il faut placer au nombre des plus grands malheurs que les arts ont pu éprouver de notre temps la mort de l'admirable Géricault. Il a gaspillé sa jeunesse, il était extrême en tout : il n'aimait à monter que des chevaux entiers et choisissait les plus fougueux. Je l'ai vu plusieurs fois au moment où il montait à cheval : il ne pouvait presque le faire que par surprise ; à peine en selle, il était emporté par sa monture. Un jour que je dînais avec lui et son père, il nous quitte avant le dessert pour aller au bois de Boulogne. Il part comme un éclair, n'ayant pas le temps de se retourner pour nous dire bonsoir, et moi de me remettre à table avec le bon vieillard. Au bout de dix minutes, nous entendons un grand bruit : il revenait au galop, il lui manquait une des basques de son habit : son cheval l'avait serré je ne sais où et lui avait fait perdre cet accompagnement nécessaire. Un accident de ce genre fut la cause déterminante de sa mort. Depuis plusieurs années déjà, les accidents, suites de la fougue qu'il portait en amour comme en tout, avaient horriblement compromis sa santé : il ne se privait pas pour cela tout à fait du plaisir de monter à cheval. Un jour, dans une promenade à Montmartre, son cheval l'emporte et le jette à terre. Le malheur voulut qu'il portât par terre ou contre une pierre à l'endroit de la boucle absente de son pantalon où se trouvait un bourrelet qu'il avait formé pour y suppléer.

« Cet accident lui causa une déviation dans l'une des vertèbres, laquelle n'occasionna pendant un temps assez long que des douleurs qui ne furent pas un avertissement suffisant du danger. Biot et Dupuytren s'en aperçurent quand le mal était déjà presque sans remède : il fut condamné à rester couché, et moins d'un an après il mourut, le 28 janvier 1824. »
(EUGÈNE DELACROIX, *sa vie et ses œuvres.*)

Quoiqu'il ne fût pas précisément mon ami, ce malheur me perce le cœur; il m'a fait fuir mon travail et effacer tout ce que j'avais fait.

J'ai dîné avec Soulier et Fielding chez Tautin (1). Pauvre Géricault, je penserai bien souvent à toi ! Je me figure que ton âme viendra quelquefois voltiger autour de mon travail... Adieu, pauvre jeune homme !

— D'après ce que m'a dit Soulier, il paraît que Gros a parlé de moi à Dufresne d'une manière tout avantageuse.

Mardi matin 2 février. — Je me lève à sept heures environ, chose que je devrais faire plus souvent. Les ignorants et le vulgaire sont bien heureux. Tout est pour eux carrément arrangé dans la nature. Ils comprennent tout ce qui est, par la raison que cela est.

Et, au fait, ne sont-ils pas plus raisonnables que tous les rêveurs, qui vont si loin qu'ils doutent de leur pensée même?... Leur ami meurt-il? Comme il leur semble qu'ils comprennent la mort, ils ne joignent pas à la douleur de le pleurer cette anxiété cruelle de ne pouvoir se figurer un événement aussi naturel... Il vivait, il ne vit plus; il me parlait, son esprit entendait le mien; rien de tout cela n'est

(1) Ce devait être quelque guinguette de la banlieue où les jeunes artistes aimaient à aller festoyer. Plus tard, en 1850, écrivant à Soulier, Delacroix rappelle ces parties de jeunesse : « Où sont les dîners chez la mère Tautin, à travers les neiges, en compagnie des voleurs et des commis aux barrières ! » (*Corresp.*, t. II, p. 45.)

là. Mais ce tombeau... Repose-t-il dans ce tombeau aussi froid que la tombe elle-même ? Son âme vient-elle errer autour de son monument ? Et, quand je pense à lui, est-ce elle encore qui vient secouer ma mémoire? L'habitude remet chacun au niveau du vulgaire. Quand la trace est affaiblie, il est mort, eh bien ! la chose ne nous tracasse plus. Les savants et les raisonneurs paraissent bien moins avancés que le vulgaire, puisque ce qui leur servirait à prouver n'est pas même prouvé pour eux. Je suis un homme. Qu'est-ce que : *Je?* qu'est-ce qu'*un homme?* Ils passent la moitié de leur vie à attacher pièce à pièce, à contrôler tout ce qui est trouvé ; l'autre à poser les fondements d'un édifice qui ne sort jamais de terre.

Mardi 17 *février.* — Aujourd'hui dîner chez Tautin avec Fielding et Soulier. Je fais des progrès dans l'anglais.

— Fait aujourd'hui la draperie de la femme de coin ; hier, retouché elle. Fait aussi main et pied de la femme à genou.

Donné à Marie Auras, après la mort de Géricault.......... 7 ou 8 fr.
A la mendiante qui m'avait posé pour l'étude dans le cimetière... 7
A Émilie Robert, hier lundi, dimanche et samedi 14, 15 et 16 février. 12

— J'ai dîné chez Leblond. Quinze personnes à table : dîner d'apparat.

Le soir, été chez ma tante un peu : bonne petite conversation. Dimanche prochain, je vais y dîner.

J'avais été, deux ou trois jours avant, dîner avec Henry. Je me rappelle : c'était le 13 *février*, il n'avait pas de bureau. Je faisais le jeune homme du coin d'après la mendiante. Quelque temps avant, nous avions dîné ensemble chez Tautin. Je l'aime toujours beaucoup.

Minuit passé ! couchons-nous.

Vendredi 20 *février*. — Toutes les fois que je revois les gravures du *Faust* (1), je me sens saisi de l'envie de faire une toute nouvelle peinture, qui consisterait à calquer pour ainsi dire la nature ; on rendrait intéressantes par l'extrême variété des raccourcis, les poses les plus simples ; on pourrait, ainsi, pour de petits tableaux, dessiner le sujet et l'ébaucher vaguement sur la toile, puis copier la pose juste du modèle. Il faut chercher cela dans ce qui me reste à faire de mon tableau.

Aujourd'hui, je me suis mis à ébaucher ce qui me reste à couvrir.

<div style="text-align:center">J'ai donné à Mélie.......................... 3 fr.</div>

Dimanche 22 *février*. — Dîné chez Riesener avec Henri Hugues, qui est venu me prendre à l'atelier.

— Ébauché, avec Soulier, le fond.

(1) On trouve ici l'idée première de cette illustration de *Faust* que Delacroix exécuta par la suite en dix-sept lithographies admirables d'originalité et de verve. Les gravures du *Faust* dont il est question ici sont vraisemblablement les douze planches du célèbre artiste allemand *Pierre de Cornelius* qui datent de 1810.

Mardi 24 février. — Fait d'après Bergini un croquis pour l'homme à cheval et refait l'homme couché. Ivresse de travail.

— Le Salon retardé.

Aujourd'hui, à Bergini........................ 5 fr.

Vendredi 27 février. — Ce qui me fait plaisir, c'est que j'acquiers de la raison, sans perdre l'émotion excitée par le beau. Je désire bien ne pas me faire illusion, mais il me semble que je travaille plus tranquillement qu'autrefois, et j'ai le même amour pour mon travail. Une chose m'afflige, je ne sais à quoi l'attribuer; j'ai besoin de distractions, telles que réunions entre amis (1), etc. Quant aux séductions qui dérangent la plupart des hommes, je n'en ai jamais été bien inquiété, et aujourd'hui moins que jamais. Qui le croirait? Ce qu'il y a de plus réel en moi, ce sont ces illusions que je crée avec ma peinture. Le reste est un sable mouvant.

Ma santé est mauvaise, capricieuse comme mon imagination.

— Hier et aujourd'hui, fait les jambes du jeune homme du coin. Quelles grâces ne dois-je pas au

(1) Un des traits caractéristiques de la nature de Delacroix, à l'époque de sa première jeunesse, fut ce besoin de distractions, cette recherche du plaisir. Il obtenait d'ailleurs de réels succès, si l'on en croit ceux qui l'ont connu, plutôt comme homme du monde que comme artiste. Baudelaire, à qui Delacroix avait fait la confidence de ses préoccupations mondaines, note très justement qu'elles disparurent avec l'âge, et qu'un seul besoin impérieux les remplaça, l'amour du travail.

ciel, de ne faire aucun de ces métiers de charlatan, qui en imposent au genre humain !... Au moins je peux en rire.

Jeudi 28 février. — Fait la tête du jeune homme du coin.

A Nassau..................................	11 fr. 50
A Prévost.................................	1 50

— Je pensais au bonheur qu'a eu Gros d'être chargé de travaux si propres à la nature de son talent...

J'ai ce soir le désir de faire des compositions sur le *Gœtz de Berlichingen* de Gœthe (1), sur ce que m'en a dit Pierret.

(1) Cette pièce de Gœthe a souvent inspiré Delacroix. Voici les différentes œuvres que cite le *Catalogue Robaut* :

Année 1828, *Selbitz blessé* (III⁰ acte de Gœtz) : 1° dessin à la mine de plomb, ayant appartenu à M. Riesener; 2° aquarelle, vendue 65 francs, en 1874 (vente Jacques Leman).

A diverses reprises, de 1836 à 1843, Delacroix travaille à une suite de lithographies : 1° *Frère Martin serrant la main de fer de Gœtz* (acte I, scène II); 2° *Weislingen attaqué par les gens de Gœtz* (acte I, scène II); 3° *Weislingen prisonnier de Gœtz* (acte I, scène IV); 4° *Gœtz écrit ses mémoires* (acte IV, scène V); 5° *Gœtz blessé recueilli par les Bohémiens*; 6° *Adélaïde donne le poison au jeune page* (acte V, scène VIII); 7° *Weislingen mourant* (acte V, scène X).

Vers 1836, il fait une nouvelle série de dessins : 1° *George affublé d'une armure*, plume et encre de Chine (acte I, scène II); 2° *L'Évêque et Adélaïde jouant aux échecs*, même planche (acte II, scène I); 3° *Adélaïde congédiant Weislingen*, mine de plomb (acte II, scène VI); 4° *Lerse*, aquarelle (acte II, scène VI; acte III, scène VI); 5° *Gœtz et les paysans*, mine de plomb (acte V, scène V); 6° *Adélaïde donne le poison au jeune page* (mine de plomb et lavis).

Il reprend encore le drame de Gœthe, vers 1843, il fait une série de gravures sur bois pour le *Magasin pittoresque* : 1° *Frère Martin et Gœtz*; 2° *Gœtz blessé*; 3° *Gœtz écrivant ses mémoires*; 4° *Mort de Gœtz*.

En 1850, deux toiles : l'une, *Weislingen enlevé par les gens de Gœtz*; l'autre, *Gœtz recueilli par les Bohémiens*

Dimanche gras, 29 février. — Fait l'autre jeune homme du coin, d'après le petit Nassau, et à lui donné 3 fr. — Dîné chez la mère de Pierret.

— Henri Scheffer venu chez moi. Il m'a parlé de Dufresne comme d'un homme très distingué ; je l'ai jugé de même, je désire qu'il soit mon ami.

Lundi 1ᵉʳ mars. — Je n'ai point travaillé de la journée.

— J'ai dîné chez Mme. Guillemardet.

Vu Cicéri (1), Riesener, Leblond, Piron.

— Passé une triste soirée seul au café. Rentré à dix heures. Relu mes vieilles lettres.

Écrit à Philarète la lettre suivante :

« Je m'attends à te voir d'une surprise extrême : Lui ! m'écrire, un peintre : *che improvisa novella !*... et devine ce qui me fait t'écrire : c'est peut-être ce que tu cherches bien loin, tandis que le plus simple à imaginer ne te sera pas venu.

« Je vous écris, mon ancien ami, par ce besoin que nous comprenions mieux *autrefois*. Mais nous sommes avancés l'un et l'autre dans cette carrière qui se défile à mesure sous nos pas. Certains sentiments deviennent ridicules. Les objets ou dédains philosophiques de nos

(1) *Cicéri*, peintre décorateur, né en 1782 ; encore enfant il dirigea l'orchestre du théâtre *Séraphin* et entra à dix-sept ans au Conservatoire. Obligé de renoncer à la carrière dramatique par un accident qui le rendit boiteux, il étudia le dessin sous la direction de l'architecte Bellange et la peinture de décors dans les ateliers de l'Opéra dont il fut bientôt nommé décorateur en chef. Il avait été chargé des décorations ornementales de la bibliothèque du Palais-Bourbon.

naïves imaginations de seize à vingt ans deviennent par contre des objets très sérieux de notre culte. J'ai passé une soirée à relire toutes mes vieilles lettres, car je suis plus conservateur qu'*un Sénat,* qui n'a rien conservé que ses plâtres. Tandis que vous étiez au bal de l'Opéra, au moins j'ose le penser, je suis à deux heures de la nuit enfoui dans des souvenirs doux et affligeants. Vous étiez à cette époque dégoûté de la vie et des vanités prétendues de la vie; aujourd'hui, je prends de cette maladie de ce temps-là, et vous pourriez bien avoir pris de mon insousciance philosophique d'alors. Mais qu'en fais-je et S***? Mon cœur a saigné tout à l'heure au souvenir de tout ce que cet homme m'a inspiré. Cette vie d'homme qui est si courte pour les plus frivoles entreprises est pour les amitiés humaines une épreuve difficile et de longue haleine. Dans la carrière que vous suivez, vous ne devez pas trouver beaucoup d'amis et surtout d'amis pour la vie comme nous l'étions avec Sousse, avant qu'en effet la vie eût été retournée pour chacun de nous... Si tu en trouves, tant mieux, tu es plus heureux que moi.

« Malgré quelques attiédissements passagers, je crois qu'il faut de loin en loin, pour quelques figures passagères, se conserver les anciens. Profitons-en surtout pendant que l'amitié peut encore entre nous être désintéressée. Si tu étais ministre, je ne t'aurais pas écrit ce soir. J'aurais relu tes lettres, rentré mon émotion, et j'aurais dit : « C'est un homme mort, n'y

pensons plus. » Je ne dis pas non plus que je l'aurais écrite à mon vieux camarade resté en arrière, si c'était moi qui eus été ministre ou le parvenu. Le cœur humain est une vilaine porcherie; ce n'est pas ma faute, mais qui ose répondre de soi? Écris-moi, fais reprendre à mon cœur la route de certaines émotions de la jeunesse, qui ne revient plus; quand ce ne serait qu'une illusion, ce serait encore un plaisir. Adieu, etc. »

— J'ai relu aussi des lettres d'Élisabeth Salter... Étrange effet, après tant de temps!

— Retrouvé dans une lettre de Philarète ce sujet de la mort de R..., âgé de quatre-vingt-cinq ans. Après avoir défendu avec beaucoup de véhémence, dans le barreau de Thèbes, la cause d'un ami accusé d'un crime capital, il expira la tête appuyée sur les genoux de sa fille.

Mercredi 3 mars. — Ce matin, au Luxembourg. Je me suis étonné de l'incorrection de Girodet, particulièrement dans son jeune homme du *Déluge*. Cet homme, au pied de la lettre, ne sait pas le dessin.

— Été chez Émilie Robert; mal disposé. Malade de l'estomac.

— Composé, ne sachant que faire, les *Condamnés à Venise.* — Émilie est venue un instant.

— Remets-toi vigoureusement à ton tableau. Pense au Dante, relis-le continuellement; secoue-toi pour revenir aux grandes idées. Quel fruit tirerai-je de

cette presque solitude, si je n'ai que des idées vulgaires?

— Hier, couru et été chez D***; exécrable peinture.

— Repris l'envie de faire les *Naufragés*, de lord Byron, mais de les faire au bord de la mer même, sur les lieux.

— Été le soir chez Henri Scheffer (1).

— Aujourd'hui mercredi soir, je rentre de chez Leblond. Bonne soirée ; il avait fait un extraordinaire : Punch, etc... Quelque musique qui m'a fait plaisir... Dufresne est un homme qui dessèche bien quelque peu.

— Je suis donc comme un sabot? Je ne suis remué qu'à coups de fourche; je m'endors sitôt que manquent ces stimulants.

Jeudi 4 mars. — Aujourd'hui, été voir Champion. Déjeuné avec lui.

— Fedel est venu me voir à l'atelier. Dîné ensemble. Le soir à *Moïse*, et seul : j'y ai trouvé des jouissances. Admirable musique ! Il faut y aller seul pour en jouir (2). La musique est la volupté de l'imagina-

(1) *Henri Scheffer*, peintre français, frère d'*Ary Scheffer*, né en 1798. Il fut élève de Guérin, et ce fut à l'atelier de Guérin que Delacroix fit sans doute sa connaissance. Il débuta au Salon de 1824, comme peintre d'histoire; il a cultivé aussi d'autres genres et fait des portraits.

(2) Cette observation nous parait intéressante à rapprocher d'un autre passage du journal, dans lequel Delacroix fait la remarque, toujours à propos de musique, que la société des gens du monde, leurs conversations, et la légèreté qu'ils apportent dans tout ce qui touche aux choses d'art, constituent le milieu le plus déplorable pour en jouir.

tion; toutes leurs tragédies sont trop positives. — *Médée* m'occupe. — Aussi quelque sujet de *Moïse*, par exemple, *les Ténèbres*.

Vendredi 5 mars. — Fait la tête et le torse de la jeune fille attachée au cheval. — Dîné avec Soulier et Fielding et été à l'Ambigu voir les *Aventuriers;* beaucoup d'intérêt et manière neuve. Naturel (1).

— L'impression de *Moïse* reste encore, et j'ai le désir de le revoir.

Samedi 6 mars. — J'ai passé la journée à mon atelier. — Mauvaise besogne. — Dîné avec Fielding et Soulier chez Tautin.

— Pensé à faire des compositions sur *Jane Shore* et le théâtre d'Otway (2).

— Rencontré, chez Tautin, Fedel et autres camarades qui s'en allaient. Convenu que nous irions quelquefois ensemble faire quelques sujets de l'Inquisition.

— *Philippe II*.

(1) *Les Aventuriers, ou le Naufrage*, mélodrame à spectacle, en trois actes, en prose, de MM. Léopold Chandezon et Antony Béraud, représenté pour la première fois à l'Ambigu-Comique le 7 février 1824, avec un succès complet et mérité.

(2) *Thomas Otway*, poète dramatique anglais, né en 1651, mort en 1685. Acteur et soldat tour à tour, dissipé et besogneux, il eut la vie irrégulière et la fin prématurée de la plupart des poètes dramatiques du temps d'Élisabeth. Il écrivit des tragédies et des comédies, dont quelques-unes sont imitées de Racine et de Molière. Les principales sont *Alcibiade, Caïus Marius, Titus et Bérénice*, d'après Racine; les *Fourberies de Scapin*, d'après Molière; une *Venise sauvée*, inspirée d'une nouvelle historique de Saint-Réal.

Dimanche 7 mars. — Vu Mage un instant pour le portrait de la Pasta. Ce n'est pas ça.

— Fielding et Soulier à mon atelier. Fielding m'a arrangé mon fond.

— Leblond a passé avec sa maîtresse, et le soir chez Pierret. Excellent thé et calembours toute la soirée.

Lundi 9 mars. — A mon atelier. — Émilie. — Dîné avec Fielding. — Scheffer aîné (1) est venu me voir. — Le soir chez Henri Hugues. Fumé avec lui.

A Émilie Robert...................... 13 fr. 50

Samedi 13. — Aujourd'hui fait le *Turc à cheval.* — Hier et avant, draperie de la femme.

A Bergini............................ 5 fr.

— Dîné avec Soulier et Fielding. Le soir au petit café. Reçu le soir une lettre de Philarète.

— Travaillé avec chaleur. Je me couche tard.

Dimanche 14 mars. — Aujourd'hui chez ma sœur.
— Le *Sermon anglais*.

— Dîné chez M. Guillemardet. Le soir chez Pierret. M. Coutan m'a donné envie de faire *Mazeppa*.

— Faire pour frontispice au Dante, *lui se promenant dans le Colisée au clair de lune.*

(1) *Ary Scheffer.*

Lundi 15 mars. — Déjeuné avec Pierret et auparavant été voir le charmant livre anglais d'histoire naturelle. — Chez Scheffer. — Aux Champs-Élysées. Bonne promenade. — Rouget à dîner. Pierret le soir. — Fait le trait d'un *Turc montant à cheval* (1). — Superbe temps de printemps.

Mardi 16. — Pauvre frère! je reçois à l'instant ta lettre. Que je désire être utile à tes intérêts! Quel sera ton sort, si tout te manque ainsi!

— Dîné avec Soulier et Fielding chez Tautin. *And after to english Brewery and drinck Gin and Water.*

— Vu Scheffer et le sauteur de son manège.

Mercredi 17. — Perdu la matinée en allées et venues relatives à la lettre de mon frère. — Travaillé à l'atelier à la petite esquisse, depuis midi jusqu'à deux heures et demie. — Avant, chez Lopez. — A la préfecture, en sortant de chez Lopez; de là chez M. Jacob (2). Puis, chez Fielding. — Dîné chez Rouget. — Rencontré Henri Scheffer au Palais-Royal. Chez Leblond. J'ai fait un cheval blanc à l'écurie (3).

— Bonne conversation avec Dufresne et Pierret,

(1) Voir *Catalogue Robaut*, n° 283.

(2) S'agit-il ici de *Henri Jacob*, lithographe, né en 1781, qui fut dessinateur du prince Eugène et qui ouvrit un atelier à Paris sous la Restauration, ou simplement de l'un des cousins germains de Delacroix, *Charles, Léon* et *Zacharie Jacob*? Il est difficile de le deviner en lisant ce passage.

(3) Voir *Catalogue Robaut*, n° 75.

sur la médecine particulièrement ; puis, plus générale, sur les lois, etc. — Sorti avec tous et enfin Pierret, que j'ai laissé à sa porte. Je suis rentré plein d'un bonheur philosophique bien innocent.

— Le matin chez Mme J... Probablement manqué l'occasion. Il semble qu'aussitôt qu'elle se présente, elle me fasse peur, — l'occasion s'entend... Toujours réfléchir à tout, sottise extrême !

— Penser, en faisant mon *Mazeppa*, à ce que je dis dans ma note du 20 *février,* dans ce cahier, c'est-à-dire calquer en quelque sorte la nature dans le genre de *Faust.*

Jeudi 18 *mars.* — Rencontré Mage sur le boulevard. — Été chez Gihaut (1) et rencontré M. Coutan. Choisi des Géricault. — A la caisse de la préfecture, puis aux Champs-Élysées. — Recherché mes lithographies.

— Achevé le *Turc montant à cheval.*

Vendredi 19 *mars.* — Passé une excellente journée au Musée avec Édouard... Les Poussin!... Les Rubens!... et surtout le *François I*ᵉʳ du Titien!... Velasquez !

Après, vu le Goya, à mon atelier, avec Édouard. Puis vu Piron. Rencontré Fedel. Dîné ensemble.

Bonne journée.

(1) Éditeur d'estampes, très connu à cette époque.

Samedi 20 *mars*. — A mon atelier assez tard. Retravaillé la *Femme morte*. — Henry, Fielding et Soulier.

— Dîné à la barrière au bord de l'eau. Puis à la *Brewery*.

Dimanche 21 *mars*. — Fait une étude au manège avec Scheffer (1). — Le soir, la cousine chez Pierret. Petite soirée.

Lundi 22 *mars*. — Aujourd'hui, atelier. Commencé le cheval, — mal disposé. — Le soir chez Pierret.

Mardi 23 *mars*. — Perdu la journée; excepté chez Leblond vers midi. — Dîné avec Pierret, où passé la soirée. Menjaud (2) y était. Bonnes idées sur la médecine.

— Commencé une *Jane Shore* (3).

Mercredi 24 *mars*. — Déjeuné le matin chez la cousine. — Composé à l'atelier. — Le soir, Leblond.

(1) Delacroix, très préoccupé dès cette époque, comme il le fut toute sa vie, d'étudier la nature sur le vif, soucieux avant tout de vérité et de vie, faisait de nombreuses études de chevaux. Il rencontrait au manège un certain nombre de jeunes gens dont les noms reviennent à maintes reprises dans les premières années de ce journal.

(2) Menjaud était un acteur célèbre de l'époque. Il se livra d'abord à la peinture, puis entra au Conservatoire. Il joua avec Talma et Mlle Mars. Il occupa les premiers rôles dans *Turcaret*, le *Misanthrope*, *Don Juan*.

(3) Probablement la petite aquarelle mentionnée au *Catalogue Robaut*, n° 211.

Jeudi 25 *mars*. — Été avec Leblond voir des tableaux : surtout tête de femme ; la *Marquise de Pescara* du Titien (1) et un Velasquez admirable, qui occupe tout mon esprit.

— Été à Saint-Cloud avec Fielding et Soulier, et dîner. — Le soir chez Pierret, punch.

Vendredi 26 *mars*. — Rencontré Édouard chez Lopez et déjeuné ensemble dans le quartier de son atelier. — Passé la journée à son atelier. — Dîné chez Rouget et le soir chez M. Lelièvre, Taurel et Lamey (2).

Samedi 27 *mars*. — De bonne heure à l'atelier. Pierret venu. — Dîné chez lui ; lu de l'Horace (3). — Envies de poésie, non pas à propos d'Horace.

(1) *Vittoria Colonna, marquise de Pescara,* célèbre par sa beauté, ses vertus et son talent de poète. On connaît d'elle deux portraits célèbres, l'un de *Sébastien del Piombo,* l'autre du *Mutien (Muziano),* élève du *Titien (Tiziano).* Il y a ici évidemment une confusion dans l'esprit de Delacroix entre *le Mutien* et *le Titien.*

(2) *Lamey,* cousin de Delacroix, devint président de cour à Strasbourg.

(3) Dès sa vingtième année, Delacroix avait compris, comme tous les hommes supérieurs, que la véritable instruction n'est pas celle que l'on reçoit de ses maîtres, mais bien celle que l'on se donne à soi-même. Dans une lettre très curieuse, adressée à Pierret en 1818, il écrivait : « Il faut « cet hiver nous voir bien souvent, lire de bonnes choses. Je suis tout « surpris *de me voir pleurer sur du latin.* La lecture des anciens nous « retrempe et nous attendrit : ils sont si vrais, si purs, si entrants dans « nos pensées ! »

A propos d'Horace, il dit autre part : « Horace est à mon avis le plus grand médecin de l'âme, celui qui vous relève le mieux, qui vous attache le mieux à la vie dans certaines circonstances, et qui vous apprend le plus à mépriser dans d'autres. » (*Corresp.,* t. I, p. 15 et 24.)

— Allégories. — Rêveries. Singulière situation de l'homme! Sujet intarissable. Produire, produire!

Dimanche 28 *mars*. — Chez Scheffer. — Au manège. Peint le cheval gris. — Le soir chez Pierret.

Lundi 29 *mars*. — Henri Scheffer est venu me prendre chez moi, le matin. Déjeuné avec lui, à son atelier.

De là été prendre Pierret au ministère, et été au Diorama (1). J'ai dîné chez lui et passé la soirée. Sommeil et lourdeur.

Mardi 30 *mars*. — A mon atelier, le matin.

Mon poêle à arranger m'a fait faire une promenade au Musée : admiré Poussin, puis Paul Véronèse, avec une escabelle.

— Essayé de repeindre la tête du mourant.

— Le soir chez Pierret. Bonne soirée à causer de bonnes choses.

Mercredi 31 *mars*. — Chez Leblond. — Revenu le soir avec Dufresne : il m'a donné une nouvelle ardeur. Parlé de Véronèse : il peint aussi la passion.

— Il faut dîner peu et travailler le soir seul (2). Je

(1) Le premier Diorama fut établi en 1822, rue Samson, derrière le Château-d'Eau.

(2) Ces questions d'hygiène favorable au travail intellectuel préoccupaient Delacroix. Baudelaire, qui le fréquentait dans l'intimité, nous le montre saisissant sa palette « après un déjeuner plus léger que celui

crois que le grand monde à voir de temps à autre, ou le monde tout simplement, est moins à redouter pour le progrès et le travail de l'esprit, quoi qu'en disent beaucoup de prétendus artistes, que leur fréquentation à eux. Le vulgaire naît à chaque instant de leur conversation; il faut en revenir à la solitude, mais vivre sobrement comme Platon. Le moyen que l'enthousiasme se conserve sur une chose quand, à chaque instant, on est accessible à une partie? quand on a toujours besoin de la société des autres? Dufresne a bien raison : les choses qu'on éprouve seul avec soi sont bien plus fortes et vierges. Quel que soit le plaisir de communiquer son émotion à un ami, il y a trop de nuances à s'expliquer, bien que chacun peut-être les sente, mais à sa manière, ce qui affaiblit l'impression de chacun. Puisqu'il me conseille et que je reconnais la nécessité de voir l'atelier seul et de vivre seul, quand j'y serai établi, commençons dès maintenant à en prendre l'habitude : toutes les réformes heureuses naîtront de là. La mémoire reviendra et l'esprit présent fera place à celui d'ordre.

— Dufresne disait, à propos de Charlet, que ce n'était pas assez naïf de manière de faire : on voit l'adresse et le procédé. Y penser (1).

d'un Arabe ». Dans la seconde partie de sa vie il eut cruellement à souffrir de lourdeurs d'estomac, et ce fut sans doute cette raison qui l'amena à modifier son hygiène : il déjeunait à peine et ne prenait qu'un fort repas, celui du soir.

(1) Il est intéressant de rapprocher cette appréciation sur Charlet formulée en 1824, de l'article que Delacroix lui consacra, après sa mort,

Jeudi 1er avril. — Été le matin avec Champmartin chez Cogniet, où j'ai déjeuné.

J'ai vu le masque moulé de mon pauvre Géricault. O monument vénérable! J'ai été tenté de le baiser... sa barbe... ses cils... Et son sublime *Radeau!* Quelles mains! Quelles têtes! Je ne puis exprimer l'admiration qu'il m'inspire.

— Vu Fedel chez lui. — Retrouvé Fedel, comme je me disposais à aller voir l'*Italiana in Algeri* (1). Endormi toute la soirée.

— Peindre avec brosses courtes et petites. Craindre le lavage à l'huile.

— Il me survient le désir de faire une esquisse du tableau de Géricault. Dépêchons-nous de faire le mien. Quel sublime modèle! et quel précieux souvenir de cet homme extraordinaire!

Vendredi 2 avril. — A l'atelier toute la journée. Arrêté en partie mon fond.

M. Coutan est venu me voir. Il m'a donné envie de voir les dessins de Demeulemeester (2).

en 1862, dans la *Revue des Deux Mondes*. « Son talent n'avait point eu d'aurore, il est arrivé tout armé, pourvu de ce don d'imaginer et d'exécuter qui fait les grands artistes. Il a même cela de remarquable que la première période de son talent est celle où ce talent est le plus magistral. Dans les sujets aussi simples et, ce qu'il y a de plus difficile, dans la représentation de scènes vulgaires dont les modèles sont sous nos yeux, Charlet a le secret d'unir la grandeur et le naturel. » (*Revue des Deux Mondes*, 1er juillet 1862.)

(1) *Italiana in Algeri*, opéra italien de *Rossini*.
(2) *Charles Demeulemeester*, graveur belge, élève de Bervic, né Bruges en 1771, mort en 1836. Il avait fait à Rome en 1806 des copies

— Dîné chez Rouget. Vu François et Henri Verninac, etc. — Chez Pierret le soir. — Je lis à présent.

Samedi 3 avril. — Été avec Decamps chez le duc d'Orléans (1), voir sa galerie. Enchanté de la femme du brigand de Schnetz (2). Rencontré Steuben (3).

Envie de faire de petits tableaux, surtout pour acheter quelque chose à la vente de Géricault.

— Le soir, *Jane Shore.*

à l'aquarelle des *Loges du Vatican*, et s'était ensuite entièrement consacré à les reproduire par la gravure. Il laissa cette œuvre immense inachevée. C'est évidemment à ce travail considérable que Delacroix fait allusion.

(1) Le *duc d'Orléans*, qui manifesta toujours un goût très vif pour les arts, s'était constitué le protecteur des artistes de son temps. Il entretint notamment avec Decamps et Delacroix des relations assez suivies ; à la différence de Louis-Philippe, le Prince avait pour le talent de Delacroix une admiration toute particulière : il venait à l'atelier du maître et suivait ses travaux. Deux des plus belles toiles de Delacroix, le *Meurtre de l'évêque de Liège* et la *Noce juive au Maroc*, furent achetées par le duc d'Orléans; la première avait été même composée spécialement pour lui. Enfin, si l'on feuillette attentivement les catalogues des ventes de la maison d'Orléans, on voit que de nombreuses œuvres du maître figurèrent dans la galerie du fils aîné de Louis-Philippe. (Voir *Catalogue Robaut*, passim.)

(2) *Jean-Hector Schnetz*, peintre, né à Versailles en 1787, mort en 1870, élève de David, de Gros et de Gérard. Il fut directeur de l'Académie de France à Rome.

(3) *Charles Steuben*, peintre d'histoire et portraitiste, né à Manheim. Delacroix le connut à l'atelier de Gérard, chez lequel Steuben se présenta muni de lettres de recommandation de Schiller et de Mme de Staël. Il fut élève de Prud'hon et débuta au Salon de 1812. Il peignit pour les galeries de Versailles les Batailles de Tours, de Poitiers, de Waterloo. Il exécuta aussi les portraits des rois de France Charles II, Louis II, Eudes, Charles IV, Lothaire, Louis V, Hugues-Capet, et pour le Louvre, la Bataille d'Ivry.

Dimanche 4 avril. — Tout est intéressé pour moi, dans la nécessité de me renfermer davantage dans la solitude. Les plus beaux et les plus précieux instants de ma vie s'écoulent dans des distractions qui ne m'apportent au fond que de l'ennui. La possibilité ou l'attente d'être distrait commencent déjà à énerver le peu de force que me laisse le temps mal employé de la veille. La mémoire n'ayant à s'exercer sur rien d'important périt ou languit. J'amuse mon activité avec des projets inutiles. Mille pensées précieuses avortent faute de suite. Ils me dévorent, ils me mettent au pillage. L'ennemi est dans la place... au cœur; il étend partout la main.

Pense au bien que tu vas trouver, au lieu du vide qui te met incessamment hors de toi-même : une satisfaction intérieure et une mémoire ferme; le sang-froid que donne la vie réglée; une santé qui ne sera pas délabrée par les concessions sans fin à l'excès passager que la compagnie des autres entraîne; des travaux suivis et beaucoup de besogne.

— J'ai été à mon atelier. Henry Scheffer venu et commencé son portrait.

Dîné ensemble. Cela ne fait rien en passant et de la sorte... C'était, l'année dernière, l'habitude de ces dîners à jours fixes et attendus, qui étaient funestes !

— Le soir chez Mme Guillemardet, où j'ai appris la nouvelle infortune de ma sœur. Quand sera-t-elle tranquille?

— Se procurer la *Panhypocrisiade* (1). On pourrait en faire des dessins. — Une suite aussi sur *René*, sur *Melmoth* (2).

Lundi 5 avril. — Le matin, vu Fielding, en allant chez ma sœur.

— Rencontré Dufresne et chez Gihaut. — A l'atelier. Travaillé peu. — Rouget. — Le soir chez Pierret.

Mardi 6 avril. — Déjeuné chez Soulier et Fielding. — A l'atelier de Henry Scheffer. Commencé chez moi le petit *Don Quichotte* (3). — Dîné avec Dupont et été chez Devéria (4).

— Tâcher de retrouver la naïveté du petit portrait de mon neveu.

(1) La *Panhypocrisiade*, de *Népomucène Lemercier*, poème satirique en seize chants, singulier ramassis de scènes sans liaison, mais dont quelques-unes sont fort belles.
(2) On voit ici la première idée d'une composition qui devait être une de ses plus belles œuvres, connue sous ces noms : *Melmoth* ou *Intérieur d'un couvent de Dominicains à Madrid*, ou l'*Amende honorable*. Cette composition lui fut inspirée par la salle du Palais de justice de Rouen. Nous extrayons à ce sujet d'une biographie de *Corot*, publiée par M. Robaut, un passage marquant la profondeur de l'impression que le paysagiste avait éprouvée en voyant le tableau de Delacroix : « Nous étions « assis sur l'un des bancs qui font le tour de la salle des Pas perdus ; il « était là, silencieux depuis un moment, les yeux levés sur les hautes « voûtes en bois sculptés, quand tout à coup il s'écria : Quel homme ! « quel homme ! Il revoyait dans sa pensée le tableau de l'*Amende hono-* « *rable* que nous avions admiré ensemble quelques jours auparavant... » On sait que les deux artistes avaient l'un pour l'autre une vive admiration.
(3) *Don Quichotte dans sa librairie.* (Voir *Catalogue Robaut*, n° 138.)
(4) *Achille* ou *Eugène Devéria*, car Delacroix était également lié avec les deux frères.

Mercredi 7. — Encore un mercredi... Je n'avance guère... Le temps beaucoup.

Travaillé au petit *Don Quichotte*. — Le soir, Leblond, et essayé de la lithographie (1). Projets superbes à ce sujet. Charges dans le genre de Goya.

— La première et la plus importante chose en peinture, ce sont les contours. Le reste serait-il extrêmement négligé que, s'ils y sont, la peinture est ferme et terminée. J'ai plus qu'un autre besoin de m'observer à ce sujet : y songer continuellement et *commencer toujours par là*.

Le Raphaël doit à cela son fini, et souvent aussi Géricault.

— Je viens de relire en courant tout ce qui précède : je déplore les lacunes. Il me semble que je suis encore le maître des jours que j'ai inscrits, quoiqu'ils soient passés; mais ceux que ce papier ne mentionne point sont comme s'ils n'avaient point été (2).

Dans quelles ténèbres suis-je plongé? Faut-il qu'un misérable et fragile papier se trouve être, par ma

(1) Delacroix ne considérait pas comme sérieux ses premiers essais, remontant à 1817 : mais on sait que plus tard il devint un maître du dessin lithographique.

(2) Une des raisons qui sans doute contribuèrent le plus à la rédaction du Journal, du moins dans les premiers temps de la carrière artistique de Delacroix, fut le manque de mémoire dont il se plaint à plusieurs reprises et auquel ce passage fait allusion; et puis, de même qu'il croyait à la nécessité d'une hygiène physique rigoureuse pour favoriser le travail de l'esprit, il était intimement convaincu de l'utilité d'une hygiène mentale journalière comportant des obligations strictes et des exercices réguliers. Ces principes de conduite ne contribuèrent pas peu à l'admirable fécondité dont il donna l'exemple.

faiblesse humaine, le seul monument d'existence qui me reste? L'avenir est tout noir. Le passé qui n'est point resté, l'est autant. Je me plaignais d'être obligé d'avoir recours à cela; mais pourquoi toujours m'indigner de ma faiblesse? Puis-je passer un jour sans dormir et sans manger? Voilà pour le corps. Mais mon esprit et l'histoire de mon âme, tout cela sera donc anéanti, parce que je ne veux pas en devoir ce qui peut m'en rester à l'obligation de l'écrire; au contraire, cela devient une bonne chose que l'obligation d'un petit devoir qui revient journellement.

Une seule obligation, périodiquement fixe dans une vie, ordonne tout le reste de la vie : tout vient tourner autour de cela. En conservant l'histoire de ce que j'éprouve, je vis double; le passé reviendra à moi... L'avenir est toujours là.

— Se mettre à dessiner beaucoup les hommes de mon temps. Beaucoup de médailles, voilà pour le nu.

Les gens de ce temps : du Michel-Ange et du Goya.

— Lire la *Panhypocrisiade*.

Jeudi 8 avril. — L'argent me pressera bientôt. Il faut travailler ferme. Pioché au *Don Quichotte*.

— A *Tancrède* le soir, médiocrement amusé.

— Acheté des gravures allemandes du temps de Louis XIII.

Vendredi 9. — Aujourd'hui Bergini. Refait l'homme au coin. — Le soir, Pierret... le *Leicester*.

Il me vient l'envie, au lieu d'un autre tableau d'assez grande proportion, d'avoir plusieurs petits tableaux, mais faits avec plaisir.

— Il me reste environ 240 francs. Pierret me doit 20 francs.

Aujourd'hui, déjeuné œufs et pain............	0 fr. 30
A Bergini..................................	3 fr. »
Belot, couleurs.............................	1 fr. 50
Diner......................................	1 fr. 20
Total......	6 fr. »

Samedi 10. — Atelier de bonne heure. Hélène venue avec ses camarades. — Bergini. Retouché l'homme qui s'accroche au cheval ; à lui 3 francs.

Dîné avec Pappleton, Lelièvre, Comairas, Soulier et Fedel. Été chez Comairas : étonnante peinture. Petite soûlerie. Ce soir, ma main a peine à écrire...

Parlé philosophie dans la rue avec ce fou de Fedel.

Dîné, 2 fr. gr... 1 fr 16.

Dimanche 11 *avril*. — Le matin, Pierret en passant. — Comairas pour tête de cheval (1).

Au Luxembourg : *Révoltés du Caire* (2), pleins de vigueur : grand style. Ingres charmant (3)... et

(1) *Comairas* avait peint des études vraiment remarquables ; il possédait également quelques œuvres d'anciens maîtres.

(2) Tableau de *Girodet*, exposé au Salon de 1810, et qui se trouvait alors au Luxembourg. Le tableau est actuellement au musée de Versailles. Le musée du Luxembourg conserve dans ses archives un curieux pastel qui a servi d'étude pour ce tableau ; il représente un *Hussard luttant contre un Mameluk.*

(3) Probablement *Roger délivrant Angélique*, qui figura au Salon de 1819 et se trouve actuellement au musée du Louvre.

puis mon tableau qui m'a fait grand plaisir (1). Il y a un défaut qui se retrouve encore dans celui que je fais (2), spécialement dans la femme attachée au cheval; cela manque de vigueur et d'empâtement. Ces contours sont lavés et ne sont pas francs; il faut continuellement avoir cela en vue.

— Travaillé à l'atelier à retoucher la femme à genoux.

— Vu le Velasquez et obtenu de le copier; j'en suis tout possédé. Voilà ce que j'ai cherché si longtemps, cet empâté ferme et pourtant fondu. Ce qu'il faut principalement se rappeler, ce sont les mains; il me semble qu'en joignant cette manière de peindre à des contours fermes et bien osés, on pourrait faire des petits tableaux facilement.

Été chez le Turc, au Palais-Royal. Quel misérable Juif, avec son manteau, qu'il ne voulait même pas me laisser regarder! Quoi qu'il en soit, j'en ai à peu près la coupe.

— Je rentre de bonne heure, en me félicitant de copier mon Velasquez, et plein d'entrain.

Quelle folie de se réserver toujours pour l'avenir de prétendus sujets plus beaux que d'autres!

Quant à mon tableau, il faut laisser ce qui est fait bien, quand cela serait dans une manière que je quitte. Le prochain aura sinon un progrès, au moins une variété.

(1) *Dante et Virgile.*
(2) *Massacre de Scio.*

Mais pour revenir à ma réflexion précédente, avec cette sotte manie, on fait toujours des choses dont on n'est pas entrain, et par conséquent mauvaises; plus on en fait, plus on en trouve. A chaque instant, il me vient d'excellentes idées, et au lieu de les mettre à exécution, au moment où elles sont revêtues du charme que leur prête l'imagination dans la disposition où elle se trouve dans le moment, on se promet de le faire plus tard, mais quand? On oublie, ou ce qui est pis, on ne trouve plus aucun intérêt à ce qui vous avait paru propre à inspirer. C'est qu'avec un esprit aussi vagabond et impossible, une fantaisie chasse l'autre plus vite que le vent ne tourne dans l'air et ne tourne la voile dans le sens contraire..., il arrive que j'ai nombre de sujets; eh bien, qu'en faire? Ils seront donc là en magasin à attendre froidement leur tour, et jamais l'inspiration du moment ne les animera du souffle de Prométhée; il faudra les tirer du tiroir, quand la nécessité sera de faire un tableau! C'est la mort du Génie..... Qu'arrive-t-il ce soir? Je suis, depuis une heure, à balancer entre *Mazeppa, Don Juan, le Tasse,* et tant d'autres. Je crois que ce qu'il y aurait de mieux à faire quand on veut avoir un sujet, c'est non pas d'avoir recours aux anciens, et de choisir dans le nombre, car quoi de plus bête? Parmi les sujets que j'ai retenus, parce qu'ils m'ont paru beaux un jour, qui détermine mon choix pour l'un ou pour l'autre, maintenant que je sens même une disposition égale pour tous? Rien que de pouvoir

balancer entre deux suppose une absence d'inspiration. Certes, si je prenais la palette en ce moment, et j'en meurs de besoin, le beau Velasquez me travaillerait. Je voudrais étaler sur une toile brune ou rouge de la bonne grasse couleur et épaisse. Ce qu'il faudrait donc pour trouver un sujet, c'est d'ouvrir un livre capable d'inspirer et se laisser guider par l'humeur. Il y en a qui ne doivent jamais manquer leur effet : ce sont ceux-là qu'il faut avoir, de même que des gravures, Dante, Lamartine, Byron, Michel-Ange.

J'ai vu ce matin chez Drolling (1) un dessin de plusieurs fragments de figures de Michel-Ange, dessinés par Drolling... Dieu! quel homme! quelle beauté! Une chose singulière et qui serait bien belle, ce serait la réunion du style de Michel-Ange et de Velasquez! Cette idée-là m'est venue de suite, à la vue de ce dessin; il est doux et moelleux. Les formes ont cette mollesse qu'il semble qu'il n'y ait qu'une peinture empâtée qui puisse la donner, et en même temps les contours sont vigoureux. Les gravures d'après Michel-Ange ne donnent pas l'idée de cela : c'est là le sublime de l'exécution. Ingres a de cela : ses milieux sont doux et peu chargés de détails. Comme cela faciliterait la besogne, surtout pour les petits tableaux! Je suis content de me rappeler cette impression.

Se bien souvenir de ces têtes de Michel-Ange.

(1) *Drolling*, peintre d'histoire, né en 1786, mort en 1851, élève de David, prix de Rome en 1810.

Demander à Drolling pour les copier. Les mains bien remarquables! Les grands enchâssements... Les joues simples, les nez sans détails, et véritablement, c'est là ce que j'ai toujours cherché! Il y avait de cela dans ce petit portrait de Géricault, qui était chez Bertin, dans ma Salter (1) un peu et dans mon neveu. Je l'aurais atteint plus tôt, si j'avais vu que cela ne pouvait aller qu'avec des contours bien fermes. Cela est évidemment dans la femme debout de ma copie de Giorgione, des femmes nues dans une campagne.

Léonard de Vinci a de cela, Velasquez beaucoup, et c'est très différent de Van Dyck : on y voit trop l'huile, et les contours sont veules et languissants. Giorgione a beaucoup de cela.

Il y a quelque chose d'analogue et bien séduisant dans le fameux dos du tableau de Géricault, dans la tête et la main du jeune homme imberbe et dans un pouce du Gerfaut couché à l'extrémité du radeau.

Se souvenir du bas de la figure qu'il a faite d'après moi (2). — Quel bonheur ce serait d'avoir à sa vente une ou deux copies de lui d'après les maîtres! Son tableau de famille d'après Velasquez.

(1) Portrait-étude d'*Élisabeth Salter*, modèle connu de l'époque.

(2) Il ressort clairement de ce passage que Delacroix avait posé lui-même dans l'atelier de Géricault pour une figure d'homme placée sur le devant du radeau de *la Méduse*, la tête penchée en avant et les bras étendus. Il existe même un dessin à la mine de plomb in-4° qui a précédé la peinture (voir *Catalogue Robaut*, n° 9). Mais Delacroix fait évidemment allusion ici à la tête d'étude, bien plus grande que nature, qui a passé à la vente P. Andrieu, et que possède aujourd'hui le musée de Rouen.

Lundi 12 *avril.* — Le matin passé chez Soulier. Il n'y était pas. Je voulais avoir sa boîte pour aller copier le Velasquez.

Été chez Champion; de là à mon atelier. Fièvre de travail. Refait et disposé l'homme près du cheval et l'homme à cheval. Entrain complet. H. Scheffer venu un instant, puis mon neveu.

— Il m'a pris fantaisie de faire des lithographies d'animaux, par exemple : un tigre sur un cadavre, des vautours, etc.

— Dîné chez M. Guillemardet. Mme C... venue le soir est charmante. Maudit insolent que je suis ! Il faut avouer que ma vie est passablement remplie ; je suis toujours possédé d'une petite fièvre qui me dispose facilement à une émotion vive. Elle m'a bien plu : ce chapeau noir et ces petites plumes. Elle a l'air bienveillant avec moi... Il faut que je pense à lui envoyer le marchand d'ombrelles, demain autant que possible.

— *Le Temps luttant contre le Chaos sur le bord de l'abîme,* au jour de la fin de toutes choses.

— Il faut faire une grande esquisse de *Botzaris*(1) : *les Turcs épouvantés et surpris se précipitent les uns sur les autres.*

(1) *Marcos Botzaris,* l'un des héros de la Grèce moderne, qui contribua à l'insurrection de 1820. Il se signala dans de nombreux combats et s'enferma dans les murs de Missolonghi; cette place étant près de se rendre, il s'efforça de la sauver par un acte de dévouement semblable à celui de Léonidas; il pénétra de nuit avec trois cents hommes dans le camp des Turcs; mais il fut atteint d'une balle à la tête et mourut à Carpenitza (1823). (Voir *Catalogue Robaut,* n^{os} 1407 et 1408.)

Mardi 13 *avril.* — Le matin chez Soulier. Pris sa boîte. Déjeuné avec lui; puis au Velasquez.

Disposition mélancolique ou plutôt chagrine en rentrant à mon atelier. Travaillé le *Don Quichotte.*

Pierret venu, dîné avec lui; mené ses femmes chez M. Pastor, chez Leblond. — Terminé la lithographie. Dufresne venu. Rentré avec Pierret.

— Dispositions fugitives, qui me venez presque toujours le soir. Doux contentement philosophique, que ne puis-je te brider! Je ne me plains pas de mon sort. Il me faut goûter plus encore de ce bon sens qui se risque aux choses inévitables.

Ne réservons rien de ce que je pourrais faire avec plaisir pour un temps plus opportun. Ce que j'aurai fait ne pourra m'être enlevé. Et quant à la crainte ridicule de faire des choses au-dessous de ce qu'on peut faire... Non, voilà le vice radical! c'est là le recoin de sottise qu'il faut attaquer. Vain mortel, tu n'es borné par rien, ni par ta mémoire qui t'échappe, ni par les forces de ton corps qui sont minces, ni par la fluidité de ton esprit qui lutte contre ces impressions, à mesure qu'elles t'arrivent. Il y a toujours au fond de ton âme quelque chose qui te dit : « Mortel tiré pour peu de temps de la vie éternelle, songe que tes instants sont précieux. Il faut que ta vie te rapporte à toi seul tout ce que les autres mortels retirent de la leur (1). » Au reste, je sais ce que je veux

(1) Ces conseils d'hygiène mentale, qui reviennent à chaque page du Journal et au sujet desquels nous avons insisté dans notre étude, Dela-

dire... Je crois qu'au fait tout le monde a été plus ou moins tourmenté de cela.

— Dimier venu chez Leblond : il va partir pour l'Égypte.

Couleurs et toiles	11
Portier atelier	10
Commissionnaire	1

— Dufresne m'a promis la *Panhypocrisiade* et des vers de M. de Lamartine.

Mardi 13 *avril*. — Ce matin, Velasquez. — Interrompu. — Chez mon oncle. Dîné avec lui.

Pierret le soir. Il prend la résolution de se faire peintre de portraits : il a raison. A compter du mois prochain, il viendra tous les matins à mon atelier.

Déjeuné	1 fr.	4 sous
Couleurs	2 fr.	10 sous
Marrons	» fr.	15 sous
	4 fr.	9 sous

14 *avril*. — Ce matin au *Velasquez*. Recommencé la tête, qui était trop forte pour le corps. Interrompu pour aller déjeuner ; j'ai bien fait. J'ai travaillé ensuite jusqu'à quatre heures et demie. Leblond y est venu.

croix ne se contentait point de se les prodiguer à lui-même ; il aimait à en donner de semblables à ses amis. C'est ainsi qu'il écrivait à Pierret : « Lutte « avec courage contre tes malheurs et ne laisse perdre aucune parcelle « de ce temps qui ne sera pas ingrat et t'apportera plus tôt que tu ne « penses le fruit de tes sueurs. Quand tu auras conquis par ta force la « douce indépendance, comme tu l'aimeras mieux toi-même ! » (*Corresp.*, t. 1, p. 51.)

Dîné Rouget. — Retourné chez moi m'habiller pour aller à l'Opéra. — Passé chez Pierret, qui me fait diner demain. — Trop de foule à ce concert et passé la soirée chez Mme Lelièvre. Tours de cartes, etc.

Déjeuné............	13 sous.
Hier diné..........	1 fr.
Papier.............	6 sols.
Pour ceci..........	1 fr. 19 sols.

Jeudi 15 avril. — Le matin, été chercher la robe turque chez M. Job, ce qui m'a fait arriver trop tard au rendez-vous d'Hélène et de Laure.

Avancé beaucoup le petit *Don Quichotte*, et commencé à peindre la pénitence de *Jane Shore*.

— Revenu chez moi. Composé la *Jane Shore* pour la lithographier. — Dîné Cook et remonté chez moi. — Là, le diable au corps et quelque peu dormi.

— A onze heures (matin) passé chez Ludovic. Dufresne y était. J'y ai vu pour la première fois Leborne (1).

Adeline était charmante. — Rentré à trois heures et demie.

Déjeuné............	1 »
Couleurs à la palette.	1 60
Diné..............	1 20
Décrotté...........	0 20
	4 »

(1) *Joseph-Louis Leborne*, peintre, né à Versailles en 1796. Il se livra à la fois à la peinture de paysage, à la peinture historique et à la lithographie ; il exposa fréquemment jusqu'en 1840.

— Mon cadre ne me coûterait que 160 ou 180 au lieu de 230 que demande Lemarchal.

Samedi 17 *avril.* — Le matin à l'atelier. Hélène et Laure venues. — Ensuite travaillé au *Don Quichotte;* puis à la *Jane Shore.* Fielding venu un instant; puis Decaisne(1). — Dîné avec Pierret et resté chez lui, où commencé un dessin de *Charles IX.*

Déjeuné........... 0 70

Dimanche 18 *avril.* — A l'atelier à neuf heures. Laure venue. Avancé le portrait.

— M. Lemôle venu et acheté le *Turc qui monte à cheval.* — Pierret venu. Tour aux Champs-Élysées. — Trouvé chez lui Félix. — Dîné chez Pierret, et passé la soirée à continuer le *Charles IX.*

— Vu avec bien du plaisir les calques des petits dessins de Géricault (2).

Déjeuné................	0 60	Prêté à Pierret ce matin.	80 fr.
Pieds de cochon.........	2 25	Il m'en doit...........	20 »
	2 85		100 »

Lundi 19. — *Velasquez.* Interrompu vers onze heures. — A l'atelier est venu le W... Ensuite chez Fielding et dîné chez Rouget. — Retourné chez lui et

(1) *Henri Decaisne,* peintre, né à Bruxelles en 1779, mort en 1852, élève de David, Gros et Girodet, fit surtout des tableaux d'histoire.

En 1824, il s'occupait spécialement de lithochromie avec son frère *Joseph Decaisne,* également peintre, puis botaniste distingué, qui devint membre de l'Institut.

(2) Probablement un album. (Voir *Catalogue de la vente Coutan,* 1889, n° 211.)

puis au café de la rue Bourbon. — Rentré à dix heures un quart.

Déjeuné	1	40
Cocher	2	60
Diné	1	10
Bière	0	30
	5	40

— Désir de faire des sujets de la Révolution, tels que l'*Arrivée de Bonaparte à l'armée d'Égypte*, les *Adieux de Fontainebleau*.

Mardi 20 avril. — Je sors de chez Leblond. Il a été bien question d'Égypte : on peut y aller pour bien peu de chose. Dieu veuille que j'y aille ! Pensons bien à cela, et si mon cher Pierret y venait avec moi ? C'est l'homme qu'il me faudrait ; en attendant, travaillons à nous séparer des liens qui entravent l'esprit et débilitent la santé. Se lever matin.

Penser à l'Arabe. J'irai ces jours-ci chez D... lui demander des renseignements sur ses études.

— Qu'est-ce aller en Égypte ? chacun saute aux nues. Et si ce n'est pas plus que d'aller à Londres ? Pour trois cents francs, Deloches (1) et Planat (2) y sont passés. On y vit à meilleur marché qu'ici... Il

(1) *Deloches*, peintre, resté inconnu, contemporain de Delacroix
(2) *Planat*, peintre de portraits, né en 1792, mort en 1866. Delacroix écrivait à propos de lui à Soulier : « Je suis bien charmé d'apprendre que « tu aies trouvé Planat à Florence. C'était un fort bon garçon. Il avait au « collège un grand amour pour le dessin et y réussissait fort bien. Il doit « bien faire à présent. Tu ne me dis pas s'il a jeté son bonnet par-dessus « les murs et s'il est peintre tout à fait, ou bien s'il a encore comme toi « un pied dans quelque petit bout de chaîne. » (*Corresp.*, t. I, p. 75.)

faudrait partir en mars et revenir en septembre; on aurait le temps de voir la Syrie.

Est-ce vivre que végéter comme un champignon attaché à un tronc pourri (1)? Les habitudes mesquines m'absorbent tout entier. D'ailleurs, c'est d'avance qu'il faut se préparer.

Tant que j'aurai mes jambes, j'espère vivre matériellement. Plaise au ciel que le Salon me mette en passe de faire bientôt mes tournées! Scheffer doit me faire connaître une affaire. Il a passé une partie du jour à mon atelier.

— J'ai presque fini le *Don Quichotte* et beaucoup avancé la *Jane Shore*.

La fille est venue ce matin poser. Hélène a dormi ou fait semblant. Je ne sais pourquoi je me crus bêtement obligé de faire mine d'adorateur pendant ce temps, mais la nature n'y était point. Je me suis rejeté sur un mal de tête, au moment de son départ et quand il n'était plus temps... Le vent avait changé. Scheffer m'a consolé le soir, et il s'est trouvé absolument dans les mêmes intentions.

Je me fais des peurs de tout, et crois toujours

(1) Dans le cours du Journal, on trouvera indiqué plus d'un projet de voyage que l'artiste ne réalisa jamais. Il est important de noter qu'il ne visita pas les musées d'Italie. En 1821, il écrivait à Soulier, alors installé à Florence : « Dieu, quel pays! Comment, vous avez des cieux comme
« cela? Des montagnes comme cela? Je ne plaisante pas, ce diable de
« dessin m'avait tourné la tête, et j'avais déjà fait une foule de plans
« superbes pour aller manger mon petit revenu dans la Toscane, auprès
« de toi, mon cher ami. Mais ne parlons pas de tout cela. Je n'aurai
« jamais la force de prendre une résolution, et je pourrirai toute ma vie
« où le ciel m'a jeté en commençant. » (*Corresp.*, t. 1, p. 78.)

qu'un inconvénient va être éternel. Moi qui parle, je passerai aussi... Cela aussi est une consolation.

— Ma lithographie de chez Leblond n'est pas mal venue.

— Félix est venu un moment à mon atelier et Henri chez Leblond. Il y a eu trios d'instruments à vent, mais Batton (1) m'a fait plus de plaisir avec ses folies sur le piano. — Édouard est enchanté du *Velasquez;* il dit que c'est le plus beau qu'il ait vu.

— Ce bon Pierret m'enchante d'être aussi possédé que moi de tous les projets qui m'ont pris ce soir; il est aussi ivre que moi.

Dîné et Scheffer	2 35
Café	0 85
	3 20

Mercredi 21. — De bonne heure au *Velasquez :* je n'ai pu y travailler. — Été voir Cogniet. Fait une mauvaise esquisse d'après nature pour lui.

— Faire un dessin d'après Géricault. Il faut étudier des contours comme faisait Fedel à l'atelier. Je pourrai en faire quelques-uns à l'Académie. — Cogniet m'a conseillé d'aller voir *Joseph* de Méhul. — Ce soir chez Pierret. Enchanté, ainsi que moi, du croquis d'après Géricault.

Déjeuner et dîner	2 »
Couleurs Belot	1 »
Maréchal	1 »
Gravure, *Massacre des Innocents* de Raphaël	0 50
	4 50

(1) *Alexandre Batton*, compositeur et pianiste, né à Paris le 2 jan-

— Le matin chez Scheffer, pour voir son échelle; revenu avec Henry, et perdu ma matinée chez lui. Rentré chez moi vers deux heures et trouvé une lettre de mon frère pour Munich, que j'ai jetée de suite à la poste.

Dîné avec Henri Hugues. Rencontré le soir Henri Scheffer et au café avec lui, mais sans doute par complaisance, car je m'endormais. Il m'a dit qu'aujourd'hui Didot étant chez son père, et lui parlant du projet où j'étais de prendre des rapins, Didot disait que je ferai le premier de mes rapins.

Je suis d'une mélancolie extrême.

Déjeuné....................................	1 40
Le soir, café.................................	0 75
	2 15

Vendredi 23. — A l'atelier, travaillé et fini le petit *Don Quichotte*. — Dîné Henry, Fiedling, sorti à la barrière de Sèvres. Revenu chez eux le soir.

Samedi 24. — Le matin, travaillé à la lithographie pour Gihaut; puis déjeuné. — Chez Champmartin. Trouvé Marochetti (1) et fait connaissance.

— Dîné chez Tautin, après une course vaine au Champ de Mars, pour voir l'exercice à feu. —*Brewery*.

vier 1797, mort le 15 octobre 1855, élève de Chérubini, prix de Rome en 1816.

(1) *Marochetti*, sculpteur français né à Turin en 1805 de parents naturalisés Français, mort en 1867. Son œuvre est importante et lui valut de nombreuses récompenses. Il fut notamment chargé d'exécuter un des bas-reliefs de l'Arc de triomphe de l'Étoile.

— Tiré au pistolet, assez bien, aux Champs-Élysées. — Punch chez Lemblin. Billard au coin, après déjeuner. — Chez Allier (1) : très charmé de sa nouvelle figure. Son *Marin* m'a fait le plus grand plaisir. Une chose qui m'a frappé, et que Champmartin rappelait ce soir, c'était que c'était comme la peinture de Géricault; ce qui paraît contribuer à m'en faire voir le faible aussi bien que le beau côté. J'ai comparé les émotions que fait naître ce genre de style avec celui de Michel-Ange, dans les jambes et cuisses chez Allier.

Y penser pour ne faire ni l'un ni l'autre; mais *le bien* est entre les deux.

Déjeuné	1	»
Diné	1	20
Punch	0	60
Pistolet	1	»
Billard	1	»
	4	80

C'est trop pour une journée de sottises.

— Le souvenir du petit groupe en pierre de Géricault m'enchante; il serait amusant d'en faire, mais il faudrait être un travailleur forcené. Comment trouver le temps de tout faire?

Dimanche 25. — A l'atelier, vers onze heures. —

(1) *Antoine Allier*, sculpteur français, qui siégea plus tard comme député aux Assemblées législatives de 1839 à 1851. Il exécuta un grand nombre de compositions, de bustes et de statues, qui furent exposés au Salon, de 1822 à 1835. Delacroix fait sans doute allusion ici à sa figure intitulée : *Jeune marin expirant*.

Chez Pierret d'abord, puis chez Soulier. Pierret venu me joindre.

— Travaillé au *Turc* du second plan, qui s'aperçoit de l'incendie. — Félix un instant.

— Dîné avec Pierret. Été ensuite chez M. Lelièvre. Point trouvé. — Chez M. Guillemardet. Louis me paraît fort mal. J'ai éprouvé une impression bien douloureuse en le voyant et j'y mêlais aussi ce sentiment solennel et funestement poétique de la faiblesse humaine, source intarissable des émotions les plus fortes.

Pourquoi ne suis-je pas poète ? Mais, du moins, que j'éprouve, autant que possible dans chacune de mes peintures, ce que je veux faire passer dans l'âme des autres !... L'allégorie est un beau champ !

Le Destin aveugle entraînant tous les suppliants qui veulent en vain, par leurs cris et leurs prières, arrêter un bras inflexible.

Je crois et j'ai pensé ailleurs que ce serait une excellente chose que de s'échauffer à faire des vers, rimés ou non, sur un sujet pour s'aider à y entrer avec feu pour le peindre. A force de s'accoutumer à rendre toutes mes idées en vers, je les ferais facilement à ma façon. Il faut essayer d'en faire sur Scio.

Lundi 26 avril. — Le résultat de mes journées est toujours le même : un désir infini de ce qu'on n'obtient jamais, un vide qu'on ne peut combler, une

extrême démangeaison de produire de toutes les manières, de lutter le plus possible contre le temps qui nous entraîne, et les distractions qui jettent un voile sur notre âme; presque toujours aussi une sorte de calme philosophique, qui prépare à la souffrance et élève au-dessus des bagatelles. Mais c'est l'imagination qui peut-être nous abuse encore là; au moindre accident, adieu presque toujours la philosophie! Je voudrais identifier mon âme avec celle d'un autre.

— M. L..., chez Perpignan, parlait du roman de *Saint-Léon* de Godwin (1); il a trouvé le secret de faire de l'or et de prolonger sa vie au moyen d'un élixir. Toutes ses misères deviennent la suite de ses fatals secrets, et cependant au milieu de ses douleurs, il éprouve un secret plaisir de ces facultés étranges, qui l'isolent dans la nature. Hélas! je n'ai pu trouver les secrets, et je suis réduit à déplorer en moi ce qui faisait la seule consolation de cet homme. La nature a mis une barrière entre mon âme et celle de

(1) *William Godwin*. Économiste et romancier anglais, né en 1756, mort en 1836. Après quelques années de travaux, il devint du coup célèbre par la publication de deux ouvrages : un traité de politique sociale et un roman. Le premier, intitulé *Recherches touchant la justice politique et son influence sur la vertu et le bonheur général*, parut en 1793. Dans cet ouvrage, Godwin a la prétention de réformer la société d'après des données rationnelles tirées de la philosophie du dix-huitième siècle et de l'esprit de la Révolution française. Son roman, *Caleb Williams*, fut inspiré par un même sentiment d'indignation contre les vices de la société qui l'entourait. Sa fille épousa le poète Shelley, et il est probable que les idées de Godwin ne furent pas étrangères aux tendances révolutionnaires et rénovatrices de l'auteur des *Cenci*.

mon ami le plus intime (1) : il éprouve la même chose. Encore, si je pouvais favoriser à loisir ces impressions que seul j'éprouve à ma manière ! Mais la loi de la variété se fait un jeu de cette dernière consolation. Ce ne sont pas des années qu'il faut pour détruire les innocentes jouissances que chaque incident fait éclore dans une vive imagination. Chaque instant qui s'écoule ou les emporte ou les dénature. Au moment où j'écris, j'ai commencé de sentir vingt choses que je ne reconnais plus quand elles sont exprimées. Ma pensée m'échappe. La paresse de mon esprit ou plutôt sa faiblesse me trahit plutôt que la lenteur de ma plume ou que l'insuffisance de la langue; c'est un supplice de sentir et d'imaginer beaucoup, tandis que la mémoire laisse évaporer au fur et à mesure.

Que je voudrais être poète ! tout me serait inspiration. Chercher à lutter contre ma mémoire rebelle, ne serait-ce pas un moyen de faire de la poésie? Car, qu'est-ce que ma position? *J'imagine*. Il n'y a donc que paresse à *fouiller* et *ressaisir* l'idée qui m'échappe.

— Je me suis levé matin et j'ai été de suite à l'atelier : il n'était pas sept heures. Pierret était déjà à la besogne.

La Laure m'a manqué de parole. J'ai travaillé

(1) Les idées de Delacroix sur *l'amitié* s'étaient modifiées avec l'expérience de la vie. Nous rapprocherons simplement de cette remarque un court fragment d'une lettre écrite à Pierret en 1820 : « Sainte amitié, « amitié divine, excellent cœur! Non, je ne suis pas digne de toi. Tu « m'enveloppes de ton amitié, je suis ton vaincu, ton captif. Bon ami, « c'est toi qui sais aimer. Je n'ai jamais aimé un homme comme toi, « mais ton cœur, j'en suis sûr, sera inépuisable. » (*Corr.*, t. I, p. 52.)

toute la journée avec chaleur. J'étais fatigué sur le soir. Retouché les jambes du jeune homme au coin et la vieille.

Retourné chez moi m'habiller et pris Fielding et Soulier; dîné ensemble chez Rouget. Chez M. Guillemardet, m'informer de la santé de Louis. Chez Perpignan. Vu M. N..., fort amusant et intéressant. C'est encore un philosophe tant soit peu décourageant et qui sent le machiavélisme. Nous avons parlé de lord Byron et de ce genre d'ouvrages dramatiques qui captivent singulièrement l'imagination.

Mardi 27. — Discussions intéressantes sur le génie et les hommes extraordinaires chez Leblond.

Dimier pensait que les grandes passions étaient la source du génie! Je pense que c'est l'imagination seule, ou bien, ce qui revient au même, cette délicatesse d'organes qui fait voir là où les autres ne voient pas, et qui fait voir d'une façon différente. Je disais même que les grandes passions jointes à l'imagination conduisent le plus souvent au dévergondage d'esprit, et Dufresne dit une chose fort juste : que ce qui faisait l'homme extraordinaire était radicalement une manière tout à fait propre à lui de voir les choses. Il l'étendait aux grands capitaines et enfin aux grands esprits de tous les temps et de tous les genres. Ainsi, point de règles pour ces grandes âmes : *elles* sont pour les gens qui n'ont que le talent qu'on acquiert. La preuve, c'est qu'on ne transmet pas cette faculté. Il disait :

« Que de réflexions pour faire une belle tête expressive ! Cent fois plus que pour un problème, et pourtant ce n'est, au fond, que de l'instinct, car il ne peut rendre compte de ce qui le détermine. » Je remarque maintenant que mon esprit n'est jamais plus excité à produire que quand il voit une médiocre production sur un sujet qui me convient.

— A l'atelier à huit heures. Mal disposé. Champmartin venu à la fin. — Dîné chez Rouget ensemble et puis rencontré Fielding. Chez Leblond ensemble.

Mercredi 28 avril. — Toute la journée, non en train et insipide mélancolie ; il serait bien utile de se coucher de très bonne heure, à présent que les soirées sont ennuyeuses. Qu'il serait bon d'arriver au jour à l'atelier !

— Travaillé à l'enfant.

Jeudi 29 avril. — La gloire n'est pas un vain mot pour moi. Le bruit des éloges enivre d'un bonheur réel ; la nature a mis ce sentiment dans tous les cœurs. Ceux qui renoncent à la gloire ou qui ne peuvent y arriver font sagement de montrer, pour cette fumée, cette ambroisie des grandes âmes, un dédain qu'ils appellent philosophique. Dans ces derniers temps, les hommes ont été possédés de je ne sais quelle envie de s'ôter eux-mêmes ce que la nature leur avait donné en plus qu'aux animaux qu'ils chargent des plus vils fardeaux.

Un philosophe, c'est un monsieur qui fait ses quatre repas les meilleurs possible, pour qui vertu, gloire et noblesse de sentiments ne sont à ménager qu'autant qu'ils ne retranchent rien à ces quatre indispensables fonctions et à leurs petites aises corporelles et individuelles. En ce sens, un mulet est un philosophe bien préférable, puisqu'il supporte de plus, sans se plaindre, les coups et les privations. C'est que ces gens regardent comme une chose dont ils doivent surtout tirer vanité, cette renonciation volontaire à des dons sublimes qui ne sont point à leur portée.

— J'ai été de bonne heure à mon atelier. J'ai fait deux traits de deux dessins arabes et leurs chevaux.

Venus Laure et Hélène et Lopez, jusqu'à trois heures et quart. Resté à l'atelier jusqu'à sept heures passées. Thil est venu à la fin. Ses éloges, qui m'ont paru sincères, m'ont réchauffé. Je suis retourné avec lui jusqu'auprès du Palais-Royal. J'irai ces jours-ci le voir.

— Été chez M. Guillemardet, après mon dîner. Rentré vers dix heures.

Vendredi 30 avril. — A l'atelier vers huit heures et demie... Déjeuné avant. — J'ai eu Abadie.

A lui.. 3 fr.

Retouché des mains d'après lui, et fait le sabre. — Avec Champmartin et Marochetti, à la Porte-Saint-Martin.

— *Jane Shore* ridicule

— Pour mon tableau du *Christ* (1), les anges de la mort tristes et sévères portent sur lui leurs regards mélancoliques. — Penser à Raphaël.

— Ce serait une belle chose, un *Passage de la mer Rouge*.

Samedi 1er mai. — Ayant reçu hier une lettre de la cousine Lamey, qui m'avertissait que M. de la Valette devait venir chez elle aujourd'hui pour y voir ma sœur, je me suis proposé d'y revenir.

Je suis resté à l'atelier jusqu'à midi. — Mis au trait les deux petits dessins.

Resté ensuite chez la cousine jusqu'à deux heures et demie.

— Chez Larchez, fait des armes avec Fielding. En train de me trouver avec eux, dîné avec Fielding et ensuite M. Lelièvre, quelque peu, puis les rejoindre au petit café. Joué au billard, ou plutôt bavardé, en poussant des billes.

— L'Égypte ! l'Égypte ! J'aurai, par le général R..., des armes de mameluk.

— J'ai eu un délice de composition ce matin à mon atelier, et j'ai retrouvé des entrailles pour ce tableau du *Christ*, qui ne me disait rien.

Ce soir, j'entrevois de ces beaux nus, simples de forme, d'un modelé à la Guerchin, mais plus ferme.

(1) Cette toile a été au Salon de 1827, puis aux Expositions universelles de 1855 et de 1878. Appartient à l'église Saint-Paul-Saint-Louis, rue Saint-Antoine. (Voir *Catalogue Robaut*.)

Je ne suis point fait pour les petits tableaux, mais je pourrais en faire dans ce genre.

Dimanche 2 mai. — Je rentre de bonne heure ce soir, et très mal disposé, quant à la santé; mais une lettre de mon bon frère, toute bonne et rassurante sur son sort à venir, me remet un peu en train.

J'ai dîné chez ce bon Lelièvre.

Lassitude et disposition maladive, toute la journée. J'ai colorié l'aquarelle du *Turc* qui caresse son cheval. Henri Scheffer y est venu quelques heures; puis Henri, avec qui je suis revenu jusqu'aux Tuileries.

Lundi 13 mai. — Ressenti toute la journée de mon indisposition. Déjeuné avec Soulier et Fielding.

Vu les tableaux du maréchal Soult.

— Penser, en faisant mes anges pour le préfet(1), à ces belles et mystiques figures de femmes, une, entre autres, qui porte des fruits dans un plat.

— Mon Pierret dîné avec moi. — Promené au Champ de Mars, avec Pierret, Soulier et Fielding. — Rentré avec Pierret et passé la soirée : thé, le Dante, etc.

— Écrit à Cogniet.

(1) Le maître doit faire allusion à la composition classée à l'année 1826, qui a été précédée d'études d'aquarelles et de pastels divers. La composition définitive est le fameux tableau du *Christ au jardin des Oliviers*, qui se trouve à l'église Saint-Paul-Saint-Louis. La commande lui était venue de la préfecture de la Seine. C'est pourquoi Delacroix baptisa le tableau « *Anges du préfet* ».

Mardi 4 mai. — Voici le quatrième mois depuis le commencement de l'année. Ai-je rêvé pendant ce temps? Quel éclair! Je ne finis point mon tableau. Je suis accroché à chaque pas... J'ai remué le fond aujourd'hui. — Félix est venu à l'atelier.

— J'ai vu Thil le matin chez lui : il m'a prêté une petite Bible qui est une mine féconde de motifs. — Je suis passé un instant chez Édouard. — Dîné avec Fielding et Soulier chez R..., puis chez Leblond.

— Dufresne est bien amusant et bon garçon. — Magnétisme. — Son tour à un médecin qui endormit une femme; son ami souffle à la femme des choses qu'elle a la bonhomie de redire; lui-même feint de s'endormir et répond à ravir aux questions du docteur enchanté, puisqu'il le cite dans son ouvrage. — Foi qu'il faut ajouter à ces rêveries.

— En retournant, songé avec Soulier à faire de l'aquatinte d'après mes dessins : je retoucherai à la pointe.

— Dimier, excellent homme : il a eu deux mois et demi de leçons.

— Ouvrages sur l'Orient :

Anastase, ou les mémoires d'un Grec, traduit de l'anglais.

Lettres sur la Grèce et l'Égypte, par Savary (1).

(1) *Claude-Étienne Savary,* voyageur et orientaliste, né en 1750, mort en 1788. On a de lui *Lettres sur l'Égypte* (1784-1789, 3 vol. in-8°), livre aux descriptions pittoresques, au style brillant, qui eut un très vif succès ; *Lettres sur la Grèce* (1788, in-8°), livre intéressant, mais resté inachevé, etc., etc.

Histoire de l'Égypte, sous Méhémet-Ali, par Maugin.

Traduction en vers de l'*Enfer* du Dante, par M. Brait Delamathe (1).

Histoire de la vie et des ouvrages de Raphaël, avec un joli portrait, gravé par Cousin, par, je crois, M. Quatremère de Quincy (2).

Jeudi 6 mai. — D'assez bonne heure à l'atelier; travaillé avec ardeur à la femme du coin, et en général à tout le coin du cheval.

Dufresne vers deux heures, jusqu'à trois heures et demie : il paraît content. J'ai repris après son départ, jusqu'à sept heures et demie.

— Aujourd'hui, le *Barbier de Séville* à l'Odéon.

Hier mercredi 5 mai. — Travaillé au cheval, depuis neuf heures environ, jusqu'à deux heures. — Chez Champmartin. — Monté sur le cheval de Marochetti. Sauté de l'autre côté : je ne m'en croyais pas capable; j'ai failli être écrasé par le cheval, parce que je n'ai pas su prendre mon aplomb en retombant. — Retourné

(1) Cette traduction est en vers avec le texte en regard et un discours sur Dante, etc. (1 vol. in-8°.)

(2) *Quatremère de Quincy,* archéologue, né en 1755, mort en 1849. On le destinait au barreau, mais il se sentait poussé par une irrésistible vocation vers l'étude de l'architecture, de la sculpture et surtout de l'art antique. Il abandonna le droit et voyagea en Italie. La Révolution interrompit ses études; il fut député à l'Assemblée législative, puis fit partie du conseil des Cinq-Cents. Il laissa de nombreux ouvrages d'esthétique, notamment cette *Histoire de la vie et des ouvrages de Raphaël,* dont parle Delacroix.

par le Luxembourg... Vif sentiment de bien-être et de liberté! (1) Penser toujours que la nature humaine trouve dans toutes les situations de quoi les supporter ou en tirer avantage..., le plus souvent, du moins.

— Dîné à quatre heures et demie. Trouvé Fedel et Comairas à la porte de mon atelier. Achevé la soirée avec eux.

— J'ai vu chez Comairas des Pinelli (2) superbes... Quel effet me feront donc les originaux? Le *Combattimento* est fameux.

Vendredi 9. — Le matin, un instant chez Pierret et Soulier. Emporté à lui des croquis de Naples.

Acheté pour 5 fr. de gravures, rue des Saints-Pères... Costumes orientaux et instruments de sauvages, une ancienne lithographie de Géricault, prise de la Bastille, etc.

Déjeuné, en sortant de chez Soulier, au coin de la rue des Saints-Pères et de la rue de l'Université.

— A l'atelier; Pierret y était. J'ai travaillé à l'habit de l'homme du milieu; cela détache mieux l'homme couché. Dufresne me recommande surtout de donner la couleur locale et de faire des gens du pays.

(1) C'est là, sous les ombrages de ce jardin du Luxembourg où, en 1824, Delacroix éprouvait ces sentiments de bien-être et de liberté, que se dresse aujourd'hui le monument élevé à la mémoire et à la gloire du maître par ses fidèles admirateurs.

(2) *Pinelli,* célèbre peintre et graveur italien, né à Rome en 1781, mort en 1835. Il gravait surtout à merveille à l'eau-forte, et on a de lui, en ce genre, des œuvres d'une touche pleine de vivacité, de force et d'éclat.

— Il faut s'efforcer de n'interrompre que pour finir le *Velasquez*.

L'esprit humain est étrangement fait! J'aurais consenti à y travailler, perché, je crois, sur un clocher; aujourd'hui je ne puis penser à l'achever que comme à une *seccatura;* tout cela, parce que j'en suis hors depuis longtemps; il en est de même de mon tableau et de tous les travaux possibles pour moi. Il y a une croûte épaisse à rompre pour s'y mettre de cœur; quelque chose, un terrain rebelle qui repousse le soc et la houe. Mais après un peu d'obstination, sa rigueur s'évanouit tout à coup; il est prodigue de fleurs et de fruits : on ne peut suffire à les recueillir.

— Fielding venu à l'atelier. Dîné avec lui rue de la Harpe et M. du Fresnoy (1). Promenade au Luxembourg; chez eux, rue Jacob. Rentré à onze heures.

— *Le rossignol.* — Quel rapide instant de gaieté dans toute la nature : ces feuilles si fraîches, ces lilas, ce soleil rajeuni. La mélancolie s'enfuit pendant ces courts moments. Si le ciel se couvre de nuages et se rembrunit, c'est comme la bouderie charmante d'un objet aimé : on est sûr du retour.

J'ai entendu ce soir en revenant le rossignol (2); je

(1) *Du Fresnoy*, amateur de l'époque.

(2) Ces émotions de nature, dont on trouve ici les premières traces, devaient jouer un grand rôle dans le développement sentimental et artistique de Delacroix. Il nous paraît intéressant d'insister sur ce point, d'autant mieux qu'une des plus belles pages de son Journal, une des plus accomplies comme forme littéraire, et qui se trouve dans un cahier de l'année 1854, lui fut inspirée par une impression analogue à celle que nous voyons notée ici.

l'entends encore, quoique fort éloigné. Ce ramage est vraiment unique, plutôt par les émotions qu'il fait naître qu'en lui-même. Buffon s'extasie en naturaliste sur la flexibilité du gosier et les notes variées du mélancolique chanteur du printemps. Moi, je lui trouve cette monotonie, charme indéfinissable de tout ce qui fait une vive impression. C'est comme la vue de la vaste mer ; on attend toujours encore une vague avant de s'arracher à son spectacle ; on ne peut le quitter. Que je hais tous ces rimeurs avec leurs rimes, leurs gloires, leurs victoires, leurs rossignols, leurs prairies ! Combien y en a-t-il qui aient vraiment peint ce qu'un rossignol fait éprouver...? Et pourtant leurs vers ne sont pleins que de cela. Mais si le Dante en parle, il est neuf comme la nature, et l'on n'a entendu que celui-là. Tout est factice et paré et fait avec l'esprit. Combien y en a-t-il qui aient peint l'amour ? Le Dante est vraiment le premier des poètes... On frissonne avec lui, comme devant la chose, supérieur en cela à Michel-Ange, ou plutôt différent, car il est sublime autrement, mais pas par la vérité. *Come colombe adunate alle pasture*, etc. *Come si sta a gracidar la rana*, etc. *Come il villanello*, etc., et c'est cela que j'ai toujours rêvé sans le définir, précisément cela. C'est une carrière unique.

— Mais quand une chose t'ennuiera, ne la fais pas. Ne cours pas après une vaine perfection. Il est certains défauts pour le vulgaire qui donnent souvent la vie.

— Mon tableau acquiert une torsion, un mouvement énergique qu'il faut absolument y compléter. Il y faut ce bon noir, cette heureuse saleté, et de ces membres comme je sais, et comme peu les cherchent. Le mulâtre fera bien.

Il faut remplir; si c'est moins naturel, ce sera plus fécond et plus beau. Que tout cela se tienne! O sourire d'un mourant! Coup d'œil maternel! étreintes du désespoir, domaine précieux de la peinture! Silencieuse puissance qui ne parle qu'aux yeux, et qui gagne et s'empare de toutes les facultés de l'âme! Voilà l'esprit, voilà la vraie beauté qui te convient, belle peinture, si insultée, si méconnue, livrée aux bêtes qui t'exploitent (1). Mais il est des cœurs qui t'accueilleront encore religieusement; de ces âmes que les phrases ne satisfont point, pas plus que les inventions et les idées ingénieuses. Tu n'as qu'à paraître avec ta mâle et simple rudesse, tu plairas d'un plaisir pur et absolu. Plus de donquichotteries indignes de toi! Avouons que j'y ai travaillé avec la passion. Je n'aime point la peinture raisonnable; il faut, je le vois, que mon esprit brouillon s'agite, défasse, essaye de cent manières, avant d'arriver au but dont le besoin me travaille dans chaque chose. Il y a un vieux levain, un

(1) Dans la correspondance du maitre comme dans son journal, on trouve les traces de son noble désintéressement, de son culte passionné pour l'art : « Nous vivons, mon bon ami, dans un temps de décourage-
« ment, écrit-il à Félix Guillemardet en 1821. Il faut de la vertu pour y
« faire un Dieu du Beau uniquement. Eh bien, plus on le déserte, plus
« je l'adore. Je finirai par croire qu'il n'y a au monde de vrai que nos
« illusions. » (*Corresp.*, t. I, p 73.)

fond tout noir à contenter. Si je ne me suis pas agité comme un serpent dans la main d'une pythonisse, je suis froid; il faut le reconnaître et s'y soumettre, et c'est un grand bonheur. Tout ce que j'ai fait de bien a été fait ainsi.

Recueille-toi profondément devant ta peinture et ne pense qu'au Dante. C'est ceci que j'ai toujours senti en moi!

Dimanche 9 *mai*. — Déjà le 9 ! Quelle rapidité !

J'ai été vers huit heures à l'atelier. Ne trouvant pas Pierret, j'ai été déjeuner au café Voltaire. J'étais passé chez Comairas, lui emprunter les Pinelli.

Je me suis senti un désir de peintures du siècle. La vie de Napoléon fourmille de motifs.

— J'ai lu des vers d'un M. Belmontet (1), qui, pleins de sottises et de romantique, n'en ont que plus, peut-être, mis en jeu mon imagination.

— Mon tableau prend une tournure différente. Le sombre remplace le décousu qui y régnait. J'ai travaillé à l'homme au milieu, assis, d'après Pierret. Je change d'exécution.

— Sorti de l'atelier à sept heures et demie. Dîner chez un traiteur nouveau pour moi; puis chez la cousine.

Hie · samedi 8. — Déjeuné avec Fielding et Soulier; puis chez Dimier, pour voir ses antiquités : quatre

(1) Delacroix veut sans doute parler d'un recueil élégiaque, *les Tristes*, que M. de Belmontet fit paraître en 1824.

vases d'albâtre magnifique et d'une belle exécution ; un sarcophage fort original : se souvenir du caractère des pieds de deux statues égyptiennes assises, qu'on prétend de la plus haute antiquité.

— Puis chez Couturier. — A l'atelier : Pierret y était. J'ai fait la veste de l'homme du milieu et fait détacher en clair sur elle l'homme couché sur le devant, ce qui change notablement en mieux.

— Dîné avec Pierret. Ce soir, une petite promenade par les Tuileries, jusque chez moi. Rentré à onze heures et demie.

— La sérénade de Paër (1) est ce qui m'a frappé davantage.

Lundi 10 *mai*. — A l'atelier de bonne heure. J'y ai déjeuné. Retravaillé un peu, d'après Pierret, à la jambe du cheval, à l'aquarelle du mameluk qui tient le cheval par la bride. Fielding venu un instant.
— Dîné rue Monsieur-le-Prince. Été prendre Pierret,

(1) *Ferdinand Paër*, compositeur et pianiste, aujourd'hui bien oublié, jouissait à cette époque d'une grande réputation. Il naquit à Parme, en 1774, et mourut en 1839. A quatorze ans, il fit représenter à Venise l'opéra de *Circé*. Il séjourna à Padoue, Milan, Florence, Naples, Rome et Bologne, et y composa de nombreux ouvrages avec cette facilité qui caractérisait les musiciens de l'École italienne. Emmené en France, en 1806, par Napoléon, il dirigea à plusieurs reprises le Théâtre-Italien. Ses principaux ouvrages sont : *la Clémence de Titus, Cinna, Idoménée, la Griselda, l'Oriflamme, la Prise de Jéricho*. En 1838, Delacroix, qui se présentait à l'Institut, écrivait à Alfred de Musset : « Avez-vous la possibilité de me faire recommander à Paër, pour l'élection prochaine à l'Institut? Si cela ne vous engage pas trop, ni ne vous dérange, je vous demanderai le même service que l'année dernière; mais surtout ne vous gênez pas, si vos rapports ne sont plus les mêmes. » (*Corresp.*, t. I, p. 235.)

pour aller chez Smith, qui n'est pas organisé. J'ai lu en partie chez lui le *Giaour*. Il faut en faire une suite.

— Promenade aux Tuileries. — Pris la lithographie de Gros. — Chez M. Guillemardet : Louis va bien; en descendant, Félix et Caroline rentraient. Ils ont été dans mon atelier...

— Idées :... faire le *Giaour*.

Rapporté de chez Félix le dessin que je lui ai fait.

Mardi 11 *mai*. — Il arrivera donc un temps où je ne serai plus agité de pensées et d'émotions et de désirs de poésie et d'épanchements de toute espèce. Pauvre Géricault! je l'ai vu descendre dans une étroite demeure, où il n'y a plus même de rêves; et cependant je ne peux le croire.

Que je voudrais être poète! Mais au moins, produis avec la peinture! fais-la naïve et osée... Que de choses à faire! Fais de la gravure, si la peinture te manque, et de grands tableaux. La vie de Napoléon est l'apogée de notre siècle pour tous les arts.

Mais il faut se lever matin. La peinture, je me le suis dit mille fois, a ses faveurs, qui lui sont propres à elle seule. Le poète est bien riche.

— Rappelle, pour t'enflammer éternellement, certains passages de Byron; ils me vont bien.

La fin de la *Fiancée d'Abydos*.

La *Mort de Sélim*, son corps roulé par les vagues et cette main surtout, cette main soulevée par le flot qui vient mourir sur le rivage. Cela est bien sublime

et n'est qu'à lui. Je sens ces choses-là comme la peinture les comporte.

La *Mort d'Hassan,* dans le *Giaour.* Le Giaour contemplant sa victime et les imprécations du musulman contre le meurtrier d'Hassan.

La description du palais désert d'Hassan.

Les vautours aiguisent leur bec avant le combat. Les étreintes des guerriers qui se saisissent; en faire un qui expire en mordant le bras de son ennemi.

Les imprécations de Mazeppa (1) contre ceux qui l'ont attaché à son coursier, avec le château renversé dans ses fondements.

— J'ai lu ce matin au café Desmons un morceau couronné à la Société des bonnes lettres. Dialogue entre Fouché, Bonaparte et Carnot : il y a de belles choses, mais aussi des chefs-d'œuvre dans le genre niais.

— Travaillé chez Fielding à son *Macbeth.* A l'atelier vers midi. Commencé le *Combat d'Hassan et du Giaour* (2).

(1) Voir *Catalogue Robaut,* n° 1493.

(2) Delacroix a repris plusieurs fois ce sujet. En voici les principales variantes. Le tableau dont il est ici question parut au Salon de 1827. Il a appartenu à Alexandre Dumas père, et aujourd'hui appartient à M. Mahler. (Voir *Catalogue Moreau.*)

Une lithographie différant absolument du premier tableau parut aussi vers 1827. Une nouvelle toile, datée de 1835, fut exposée au Salon de 1835, à l'Exposition universelle de 1855 et à celle du Pavillon de Flore, 1878. — Vente Collot, 1850, achetée 4,600 francs; vente Laurent Richard, 1878, retirée à 27,000 francs; appartient maintenant au baron Gérard. Une troisième toile fut signée en 1856. (Voir *Catalogue Robaut,* n°* 202, 203, 600, 601 et 1293.)

— Dîné. Rouget à cinq heures. — Trouvé là Julien. Promené une heure avec lui. — Leblond à sept heures. — Dufresne n'est pas venu. — M. Rivière (1) y est venu.

— Je lisais ce matin cette anecdote. Un officier anglais, dans la guerre d'Amérique, se trouvant aux avant-postes, vit venir un officier américain occupé d'observer, qui paraissait si distrait qu'il n'en fut pas aperçu, quoiqu'il en fût à une distance très petite. Il le couche en joue, mais arrêté par l'idée affreuse de tirer sur un homme comme sur une cible, il retint son doigt prêt à faire partir la détente. L'Américain pique des deux et s'enfuit... C'était Washington!

Mercredi 12. — A l'atelier à neuf heures. Déjeuné au café D... — Chez Soulier après. Soulier est venu avec M. Andrews.

— Cogniet est venu vers trois heures passées; il m'a paru fort content de ma peinture. Il lui semblait voir, disait-il, mon ancien tableau commencé. Et puis combien ce pauvre Géricault aimerait cette peinture!... La vieille, bouche grande ouverte, ni exagération dans les yeux; l'intention des jeunes gens du coin; naïf et touchant. Il semblait étonné

(1) Ce *M. Rivière* était un ami intime de Delacroix; car, dans une lettre à Pierret datée de Londres en 1825, il dit : « Si tu vois M. Rivière, pour qui tu sais que nous avons tous deux beaucoup d'amitié, dis-lui mille choses de ma part et que ses jugements sur ce pays-ci sont bien justes pour moi. » (*Corresp.*, t. I, p. 104.)

qu'on fît à présent de telle sorte de peinture, etc. Il m'a bien plu comme de juste.

Dîné à six heures et demie rue de la Harpe. *Fielding is come there and we are returned together at his home. I was then very sleepy and slept a little bit on the bed of Soulier while he was abed.* Rentré à dix heures.

Samedi 15 mai, dans la journée. — Ce qui fait les hommes de génie ou plutôt ce qu'ils font, ce ne sont pas les idées neuves, c'est cette idée, qui les possède, que ce qui a été dit ne l'a pas encore été assez. — Jeudi, j'ai été chez mon oncle à son atelier ; j'ai dîné avec lui, ma tante était ici. Ils m'ont invité pour la campagne aujourd'hui.

Le soir, étant assise et serrée près de moi, elle me faisait essayer des gants.

Hier, vendredi 14. — Duponchel (1) venu vers dix heures à l'atelier. Resté après jusqu'à cinq heures pour les costumes de *Bothwell* (2). Attendu vainement au Luxembourg avec lui et Leblond, pour la partie au *Moulin de beurre*.

— Dîné ensemble. Profonde tristesse et découragement, toute la soirée.

(1) *Duponchel,* ancien directeur de l'Opéra, né à Paris vers 1795, mort en 1868. Deux fois il dirigea l'Académie de musique, de 1835 à 1843, puis de 1847 à 1849. Delacroix l'avait connu à Londres en 1825, et il écrivait à Pierret : « Il est pour moi la boussole de la mode, comme on peut penser. » (*Corresp.*, t. I, p. 106.)

(2) *Bothwell,* drame en cinq actes, en prose, par M. A. Empis, représenté pour la première fois sur le Théâtre-Français, le 23 juin 1824.

— En lisant la notice sur lord Byron, au commencement du volume, ce matin, j'ai senti encore se réveiller en moi cet insatiable désir de produire. Puis-je dire que ce serait le bonheur pour moi? Au moins me le semble-t-il. Heureux poète et plus heureux encore d'avoir une langue qui se plie à ses fantaisies! Au reste, le français est sublime, mais il faudrait avoir livré à ce Protée rebelle bien des combats, avant de le dompter.

Ce qui fait le tourment de mon âme, c'est sa solitude. Plus la mienne se répand avec les amis et les habitudes ou les plaisirs journaliers, plus il me semble qu'elle m'échappe et se retire dans sa forteresse. Le poète qui vit dans la solitude, mais qui produit beaucoup, est celui qui jouit de ces trésors que nous portons dans notre sein, mais qui se dérobent à nous quand nous nous donnons aux autres. Quand on se livre tout entier à son âme, elle s'ouvre tout à vous, et c'est alors que la capricieuse vous permet le plus grand des bonheurs, celui dont parle la notice, celui inaperçu peut-être de lord Byron et de Rousseau, de la montrer sous mille formes, d'en faire part aux autres, de s'étudier soi-même, de se peindre continuellement dans ses ouvrages. Je ne parle pas des gens médiocres. Mais quelle est cette rage, non pas seulement de composer, mais de se faire imprimer, outre le bonheur des éloges? C'est d'aller à toutes les âmes qui peuvent comprendre la vôtre; et il arrive que toutes les

âmes se retrouvent dans votre peinture. Que fait même le suffrage des amis? C'est tout simple qu'ils vous comprennent, ou plutôt que vous importe? Mais c'est de vivre dans l'esprit des autres qui vous enivre. Quoi de si désolant? me dirai-je. Tu peux ajouter une âme de plus à celles qui ont vu la nature d'une façon qui leur est propre. Ce qu'ont peint toutes les âmes est neuf par elles, et tu les peindrais encore neuves! Ils ont peint leur âme, en peignant les choses, et ton âme te demande aussi son tour. Et pourquoi regimber contre son ordre? Est-ce que sa demande est plus ridicule que l'envie du sommeil que te demandent tes membres, quand ils sont fatigués et toute ta physique nature? S'ils n'ont pas fait assez pour toi, ils n'ont pas non plus fait assez pour les autres. Ceux même qui croient que tout a été dit et trouvé, te salueront comme nouveau, et fermeront encore la porte après toi. Ils diront encore que tout a été dit. De même que l'homme, dans la faiblesse de l'âge, qui croit que la nature dégénère, aussi les hommes d'un esprit vulgaire et qui n'ont rien à dire sur ce qui a déjà été dit, pensent-ils que la nature a permis à quelques-uns et seulement dans le commencement, de dire des choses nouvelles et qui frappent. Ce qu'il y avait à dire dans le temps de ces esprits immortels, frappait aussi tous les regards de leurs contemporains, et pas un grand nombre, pour cela, n'a été tenté de saisir le nouveau, de s'inscrire à la hâte, pour dérober à la postérité la moisson à recueil-

lir. La nouveauté est dans l'esprit qui crée, et non pas dans la nature qui est peinte. La modestie de celui qui écrit l'empêche toujours de se placer parmi les grands esprits dont il parle. Il s'adresse toujours, comme on pense, à une de ces lumières, s'il en est que la nature..., etc.

...Toi qui sais qu'il y a toujours du neuf, montre-le-leur dans ce qu'ils ont méconnu... Fais leur croire qu'ils n'avaient jamais entendu parler du rossignol et du spectacle de la vaste mer, et de tout ce que leurs grossiers organes ne s'entendent à sentir, que quand on a pris la peine de sentir pour eux d'abord. Que la langue ne t'embarrasse pas ; si tu cultives ton âme, elle trouvera jour pour se montrer ; elle se fera un langage qui vaudra bien les hémistiches de celui-ci et la prose de celui-là. Quoi! vous êtes original, dites-vous, et cependant votre verve ne s'allume qu'à la lecture de Byron ou du Dante, etc.! Cette fièvre, vous la prenez pour la puissance de produire, ce n'est plutôt qu'un besoin d'imiter... Eh! non, c'est qu'ils n'ont pas dit la centième partie de ce qu'il y a à dire ; c'est qu'avec une seule des choses qu'ils effleurent, il y a plus de matières aux génies nouveaux qu'il n'y a (1). et que la nature a mis en dépôt dans les grandes imaginations futures, plus de nouveautés à dire sur ses créations, qu'elle n'a créé de choses.

(1) Manque dans le manuscrit.

Mais que ferai-je? il ne m'est pas permis de fa[ire]
une tragédie; la loi des unités s'y oppose...
poème?

Mardi 18 mai. — Penses-tu que Byron eût f[ait]
au milieu du tourbillon ses scènes énergiques? q[ue]
Dante fût environné de distractions, quand son â[me]
voyageait parmi les ombres?... Sans elle, rien! sa[ns]
suite, rien de productif!

Des travaux interrompus sans cesse; et la se[ule]
cause en est dans la fréquentation de beaucoup [de]
gens.

Le samedi 15. Parti à deux heures avec Riesen[er,]
ma tante, Henry, Léon et Rouget.

Le lendemain dimanche 16. Exercé dans la ma[ti-]
née à sauter et à lancer des bâtons. — Prome[né]
dans les bois. — Expliqué du *Child-Harold* avec [ma]
tante.

Le lundi. Parti à sept heures environ. Vu D[e-]
fresne à l'atelier. Tracé quelque peu.

Jeudi 20 mai. — Aujourd'hui à l'atelier; trouvé [le]
fond. — Dimier venu de bonne heure. J'étais m[al]
disposé de l'estomac et de la tête.

— Dîné avec ces messieurs, au *Moulin de beur[re.]*
J'y étais aussi assez mal disposé.

— La soirée au café. Agréable. Bonnes causeri[es]
de l'Italien.

Hier mercredi, à l'atelier. Rien fait de bon.

Vendredi 28 *mai*. — J'ai passé toute la soirée avec Dufresne, qui part pour la campagne. J'ai la tête si remplie de choses à cette occasion que je n'en peux retrouver aucune.

— Je reprends depuis quelques jours avec entrain mon tableau. J'ai travaillé aujourd'hui à l'ajustement de la femme morte.

— Rien de bien remarquable ces derniers jours : vu Dimier mardi, il partait le lendemain.

— Qu'au moins tu admires les grandes vertus, si tu n'es pas assez ferme pour être toi-même vraiment vertueux ! Dufresne dit qu'il est capable de dévouement pour toutes les grandes choses, etc..., mais qu'il en voit le vide, que ce n'est rien au fond. J'éprouve le contraire... J'y rends hommage, mais je suis trop faible pour les faire. Mon affaire est tout autre.

Samedi 29. — Travaillé à la draperie de la vieille femme.

— Le soir, rejoint Félix et Pierret au Palais-Royal. Vu Mme X***. Désirs.

Lundi 31. — Ce soir au *Barbier* à l'Odéon; c'est fort satisfaisant. J'étais près d'un vieux monsieur qui a vu Grétry, Voltaire, Diderot, Rousseau, etc. Il a vu Voltaire dans un certain salon, disant aux femmes des galanteries comme on les lui connaît. « Je vois en vous, disait-il en s'en allant, un siècle qui commence ; en moi, c'en est un qui finit : c'est le siècle

de Voltaire. » On voit que le modeste philosophe prenait d'avance, pour la postérité, la peine de nommer son siècle. Il fut mené par un de ses amis déjeuner avec Jean-Jacques, rue Platrière... ils sortirent ensemble. Aux Tuileries, des enfants jouaient à la balle : « Voilà, disait Rousseau, comme je veux qu'on exerce Émile », et choses semblables. Mais la balle d'un enfant vint heurter la jambe du philosophe, qui entra en colère, et poursuivit l'enfant de son bâton, quittant brusquement ses deux amis.

— Travaillé peu aujourd'hui et à la vieille. — Hier, dîné avec Leblond.

Mardi 1ᵉʳ juin. — Chez Leblond. — Dufresne n'est point parti : je le verrai ces jours-ci, peut-être demain. Il a amené le docteur Bailly (1).

— J'ai travaillé beaucoup l'homme nu couché, d'après Pierret.

— Soulier revenu de sa campagne.

— Le docteur Bailly : l'œil doux et le maintien réservé. En rentrant, je me vis dans la glace, et je me fis presque peur de la méchanceté de mes traits... C'est pourtant lui qui doit porter dans mon âme un fatal flambeau qui, semblable aux cierges des morts, n'éclaire que les funérailles de ce qui y reste de sublime.

(1) Sans doute le docteur *Joseph Bailly*, né en 1779, mort en 1832, qui fit les campagnes du Consulat et de l'Empire, et publia des ouvrages appréciés.

Amant des Muses, qui voue à leur culte ton sang le plus pur, redemande à ces..... divinités cet œil vif et brillant de la jeunesse, cette allégresse d'un esprit peu préoccupé. Ces chastes sœurs ont été pires que des courtisanes; leurs perfides jouissances sont plus mensongères que la coupe de la volupté. C'est ton âme qui a énervé tes feux, tes vingt-cinq ans sans jeunesse, ton ardeur sans vigueur; ton imagination embrasse tout, et tu n'as pas la mémoire d'un simple marchand. La vraie science du philosophe devrait consister à jouir de tout. Nous nous appliquons au contraire à disséquer et détruire tout ce qui est bon en soi, ne fût-ce qu'illusion... mais vertueuse. La nature nous donne cette vie comme un jouet à un faible enfant. Nous voulons voir comme tout cela joue; nous brisons tout. Il nous reste entre les mains et à nos yeux ouverts trop tard et stupides, des débris stériles, des éléments qui ne décomposent rien. Le bien est si simple! Il faut se donner tant de mal pour le détruire par des sophismes! Et quand tout ce bien et ce beau ne seraient qu'un vernis sublime, qu'une écorce, pour nous aider à supporter le reste, qui peut nier qu'il n'existe au moins comme cela? Singuliers hommes qui ne se laissent pas charmer par une belle peinture, parce que l'envers est un bois mangé des vers! Tout n'est pas bien; mais tout ne peut pas être mal, ou plutôt par cela, tout est bien.

Qui a commis une action d'égoïste sans se la reprocher?

Vendredi 4 juin, matin. — Je vis en société avec un corps, compagnon muet, exigeant et éternel; c'est lui qui constate cette individualité qui est le sceau de la faiblesse de notre race. Il sait que, si elle est libre, c'est pour qu'elle soit esclave, mais la faible qu'elle est! elle s'oublie dans sa prison. Elle n'entrevoit que bien rarement l'azur de sa céleste patrie.

Oh! triste destinée! désirer sans fin mon élargissement, esprit que je suis, logé dans un mesquin vase d'argile. Tu bornes l'exercice de ta force à t'y tourmenter en cent manières. Il me semble que ce pourrait être l'organisation qui modifierait l'âme : elle est plus universelle. Qu'elle passe par le cerveau comme par un laminoir qui la martèle et la travaille, au coin de notre plate nature physique!... mais quel poids insupportable que celui de ce cadavre vivant! Au lieu de s'élancer vers des objets de désirs qu'elle ne peut étreindre, même point définir, elle passe l'éclair de la vie à souffrir des sottises où la pousse son tyran. C'est par une mauvaise plaisanterie, sans doute, que le ciel nous a permis d'assister au spectacle du monde par cette ridicule fenêtre : sa lorgnette gauchie et terne, plus ou moins, mais toujours dans un sens, gâte tous les jugements de l'autre, dont la bonne foi naturelle se corrompt, et qui produit souvent d'horribles fruits! Je veux bien de cette façon croire à vos influences et à vos bosses..., mais ce sera pour m'en désoler toujours. Qu'est-ce que c'est que l'âme et l'intelligence séparées? Le plaisir de

donner des noms et de classer est fatal à ces savants. Ils vont toujours trop loin et gâtent leur affaire aux yeux des indolents d'un esprit juste, qui croient que la nature est un voile impénétrable. Je sais bien que pour s'entendre, il faut nommer les choses ; mais dès lors, elles sont spécifiées, elles qui ne sont ni espèces constantes, ni (1).

— Hier vu Dufresne le matin. — Travaillé au *Turc à cheval* et à la *vieille*. — Le soir chez Leblond.

Dimanche 6. — Leblond venu à l'atelier. — Dîné chez Scheffer avec Soulier et lui. Bonne soirée et promenade avec Soulier.

Nous avions rencontré avant-hier soir Dufresne, qui a dû partir ce matin pour la campagne.

— Franklin. Ne pas oublier d'acheter la *Science du bonhomme Richard*.

— Quelle sera ma destinée ?... Sans fortune et sans dispositions propres à rien acquérir : beaucoup trop indolent, quand il s'agit de se remuer à cet effet, quoique inquiet, par intervalles, sur la fin de tout cela. Quand on a du bien, on ne sent pas le plaisir d'en avoir ; quand on n'en a pas, on manque des jouissances que le bien procure. Mais tant que mon imagination sera mon tourment et mon plaisir à la fois, qu'importe le bien ou non ? C'est une inquiétude, mais ce n'est pas la plus forte.

(1) La suite manque dans le manuscrit.

Sitôt qu'un homme est éclairé, son premier devoir est d'être honnête et ferme : il a beau s'étourdir, il y a quelque chose en lui de vertueux qui veut être obéi et satisfait. Quelle penses-tu qu'ait été la vie des hommes qui se sont élevés au-dessus du vulgaire? Un combat continu (1). Lutte contre la paresse qui leur est commune avec l'homme vulgaire, quand il s'agit d'écrire, s'il est écrivain; parce que son génie lui demande à être manifesté, et ce n'est pas par ce vain orgueil d'être célèbre seulement qu'il lui obéit, c'est par conscience. Que ceux qui travaillent froidement se taisent... Mais sait-on ce que c'est que le travail sous la dictée de l'inspiration? Quelles craintes! Quelles transes de réveiller ce lion qui sommeille, dont les rugissements ébranlent tout votre être!... Mais pour en revenir, il faut être ferme, simple et vrai.

Il n'y a pas de mérite à être vrai, quand on l'est naturellement, ou plutôt, quand on ne peut pas ne pas l'être; c'est un don comme d'être poète ou musicien; mais il y a du courage à l'être à force de réflexions, si ce n'est pas une sorte d'orgueil, comme celui qui s'est dit : « Je suis laid » et qui dit aux

(1) Cette idée de *lutte* qu'on retrouvera, d'ailleurs, à maintes reprises dans son Journal, n'était que le corollaire, la conséquence de l'opinion que professait le maitre sur la *méchanceté naturelle de l'homme* : « Je me souviens fort bien, disait-il parfois, que quand j'étais enfant, j'étais un monstre. La connaissance du devoir ne s'acquiert que très lentement, et ce n'est que par la douleur, le châtiment et par l'exercice progressif de la raison que l'homme diminue peu à peu sa méchanceté naturelle. » (BAUDELAIRE, *L'œuvre et la vie d'Eugène Delacroix. — Art romantique.*)

autres : « Je suis laid », pour qu'on n'ait pas l'air de l'avoir découvert avant lui.

Dufresne est vrai, je pense, parce qu'il a fait le tour du cercle; il a dû commencer par être affecté, quand il n'était qu'à demi éclairé. Il est vrai, parce qu'il voit la sottise de ne pas l'être. Il avait, je suppose, toujours assez d'esprit pour chercher à déguiser des faiblesses. A présent, il préfère ne pas les avoir, et il s'en accusera de meilleur cœur, pensant à peine les avoir, qu'il ne prenait soin de les cacher quand il les sentait en lui. Je n'ai pas encore avec lui cette candeur et cette sérénité que je me trouve avec ceux dont j'ai l'habitude; je ne suis pas assez son ami encore pour être d'un avis tout à fait opposé au sien, ou pour écouter négligemment ou ne pas au moins feindre d'avoir attention quand il me parle. Si je consulte et que je cherche le fond, peut-être y a-t-il, — et c'est sûr, — cette crainte de passer pour un homme de moindre esprit, si je ne pense pas comme lui. Sottise ridicule! Quand tu serais sûr de lui en imposer, est-il rien de plus dur qu'une contenance incessamment mensongère? C'est un homme après tout, et respecte-toi avant tout. C'est se respecter qu'être sans voile et franc.

Mardi 8 juin. — Travaillé beaucoup : la femme, le cheval, tout ce coin, les deux enfants. Édouard venu et très satisfait. — Leblond le soir. — Henry a chanté et nous a fait plaisir.

— Hier lundi, j'ai dîné chez M. Guillemardet.
— *Bélisaire.*

Mercredi 9 juin. — La Laure m'a amené une admirable Adeline de seize ans, grande, bien faite et d'une tête charmante. Je ferai son portrait et m'en promets; j'y pense...

— J'ai été voir le dessin de Gros, chez Laugier (1); on ne peut plus aimable.

M'a fait moins d'impression que celle du tableau; c'est un contraste singulier avec la chaleur réelle qui est dans tant de choses, que la froideur générale d'exécution; un peu plat. Puis, point d'individualité; du dessin dans les parties, mais l'idée... Un peu atelier... Draperies arrangées, effet connu; le noir sur le devant, etc. Mais c'est égal, je n'en suis pas trop découragé.

Mais il est bien important de faire toujours une esquisse.

Dimanche 13 juin. — Rien de bien remarquable aujourd'hui. — Jeudi soir chez Leblond. — Aujourd'hui, travaillé toute la journée à copier deux dessins. J'avance beaucoup mon tableau. — Dîner avec Soulier et Fielding. — Commencé mon aquatinte. Chez Fielding et Soulier, le matin.

(1) *Jean-Nicolas Laugier,* graveur français, qui attacha son nom à la reproduction d'un grand nombre d'œuvres des principaux peintres de cette époque, David, Gros, Prud'hon, Gérard, Coignet, etc.

— A l'atelier, travaillé au coin à gauche, surtout l'homme couché. Oté le blanc qu'il avait autour de la tête.

— Le soir chez M. de Conflans : il était seul. Café de la Rotonde.

— Reçu un billet de la Laure; très drôle.

— En sortant vers huit heures, le soir, de la maison, rencontré la jolie grande ouvrière. Je l'ai suivie jusqu'à la rue de Grenelle, en délibérant toujours sur ce qu'il y avait à faire et malheureux presque d'avoir une occasion. Je suis toujours comme ça. J'ai trouvé, après, toutes sortes de moyens à employer pour l'aborder, et quand il était temps, je m'opposais les difficultés les plus ridicules. Mes résolutions s'évanouissent toujours en présence de l'action. J'aurais besoin d'une maîtresse pour mater la chair d'habitude. J'en suis fort tourmenté et soutiens à mon atelier de magnanimes combats. Je souhaite quelquefois l'arrivée de la première femme venue. Fasse le ciel que vienne Laure demain! Et puis, quand il m'en tombe quelqu'une, je suis presque fâché, je voudrais n'avoir pas à agir; c'est là mon cancer. Prendre un parti ou sortir de ma paresse. Quand j'attends un modèle, toutes les fois, même quand j'étais le plus pressé, j'étais enchanté quand l'heure se passait, et je frémissais quand je l'entendais mettre la main à la clef. Quand je sors d'un endroit où je suis le moins du monde mal à mon aise, j'avoue qu'il y a un moment de délices extrêmes dans le

sentiment de ma liberté dans laquelle je me réinstalle. Mais il y a des moments de tristesse et d'ennui, qui sont bien faits pour éprouver rudement ; ce matin, je l'éprouvais à mon atelier. Je n'ai pas assez d'activité à la manière de tout le monde pour m'en tirer, en m'occupant de quelque chose. Tant que l'inspiration n'y est pas, je m'ennuie. Il y a des gens qui, pour échapper à l'ennui, savent se donner une tâche et l'accomplir.

— Je pensais aujourd'hui qu'à travers tous nos petits mots, j'aime beaucoup Soulier : je le connais et il me connaît. J'aime beaucoup Leblond. J'aime beaucoup aussi mon bon vieux frère, je le connais bien ; je voudrais être plus riche, pour lui faire quelque plaisir de temps en temps. Il faut que je lui écrive.

Mardi 15 juin. — Travaillé à la vieille femme, à ses brodequins. — Prévost l'après-midi. — Le soir, Leblond. — Thil venu le matin. Il préfère ma peinture à celle de Géricault : je les aime beaucoup toutes deux.

A Prévost (modèle)........................ 2 fr. 50.

Jeudi 17 juin. — Fielding le matin. — La planche. A midi l'atelier. — La dame des Italiens est venue. Beaucoup ému. — Perpignan est venu et M. Rivière.

— Été aux Italiens avec Fielding. — Ricciardi.

Mlle Mombelli (1) et Marie. La dame y était. *I am very fond of this pretty lady. I was looking at her incessantly.*

— Il faut absolument composer, à mesure qu'ils me viennent, tous les sujets intéressants. Je sais, par expérience, que je ne peux en tirer parti, quand c'est pour les exécuter au moment.

A Marie Aubry (modèle)...................... 2 fr.

Vendredi 18. — Le matin, chez Fielding, — et ma planche au Musée. A l'atelier, mon fond. Fedel venu.

— Aux Français. La belle Mme Biez. *Pierre de Portugal*, et les *Plaideurs sans procès* (2).

Samedi 19. — Avec Pierret et Fielding, à Montfaucon.

Vu Cogniet et le tableau de Géricault. Vu les *Constable*. C'était trop de choses dans un jour. Ce Constable me fait un grand bien.

Revenu vers cinq heures. — J'ai été deux heures à mon atelier. Grand manque de sexe. Je suis tout à fait abandonné.

(1) *Esther Mombelli*, cantatrice italienne, qui obtint de 1823 à 1826 un immense succès au Théâtre-Italien ; elle épousa le comte Gritti en 1827 et renonça ensuite définitivement au théâtre.
(2) *Pierre de Portugal*, tragédie en cinq actes et en vers, de *Lucien Arnault*, représentée pour la première fois au Théâtre-Français le 21 octobre 1823.
Les Plaideurs sans procès, comédie en trois actes et en vers, d'*Étienne*, représentée pour la première fois au Théâtre-Français le 29 octobre 1821.

« Puis-je espérer, belle dame, de vous voir jeudi…? et me pardonnez-vous de n'avoir pas été chez vous? J'ose me flatter que vous ne serez pas aussi sévère que vous le disiez, et que vous n'aurez pas la barbarie de passer devant la porte jaune sans entrer. J'imagine que ce serait après midi, comme l'autre fois. Si ce n'est pas trop présumer encore, je me permettrais de vous demander un peu plus de temps. »

Un combat s'élève : l'enverrai-je ou non?

Dimanche 20 juin. — La journée chez Fielding. — Achevé ma planche. — Dîné ensemble chez Tautin.

Lundi 21 juin. — Porté ma planche chez l'imprimeur. Ébauché les deux chevaux morts. — Vu Mayer (1). — Ils veulent tous plus d'effet : c'est tout simple.

— Désappointé aux Français. J'avais un billet pour *Bothwell,* mais daté du 19.

Vendredi 25 juin. — Été, chez Dorcy, voir les études de Géricault. — Chez Cogniet. — Revu les Constable, etc.

— A Montfaucon. Dîné par là.

(1) *Mayer*, peintre, demeuré inconnu. Delacroix écrivait de Londres en 1825 : « J'ai rencontré Mayer qui gagne de l'argent, beaucoup, avec des portraits. » (*Corresp.*, t. 1, p. 106.)

Samedi 26. — Parti pour Frépillon (1) avec Henry, Riesener, Léon et ses camarades. Resté jusqu'à lundi matin.

Mardi 29 juin. — Malade. Presque toute la journée à l'atelier ; le soir, Leblond.

Mercredi 30 juin. — Chez M. Auguste (2). Vu d'admirables peintures d'après les maîtres : costumes, chevaux surtout, admirables... comme Géricault était loin d'en faire.

Il serait très avantageux d'avoir de ces chevaux et de les copier, ainsi que les costumes grecs et persans, indiens, etc.

— Vu aussi chez lui de la peinture d'après Haydon (3) : très grand talent. Mais, comme disait très bien Édouard, absence d'un style bien ferme à lui, dessin à la West. J'oubliais les belles études de M. Auguste, d'après les marbres d'Elgin (4). Hay-

(1) *Frépillon*, près Saint-Leu-Taverny. C'est là que Riesener, l'oncle de Delacroix, passait l'été.

(2) Dans une note de la *Correspondance de Delacroix*, M. Burty écrit : « Ce M. Auguste, — c'est ainsi que le désignaient toujours ses « contemporains, — avait obtenu le second grand prix de sculpture et « était parti pour Rome en même temps que Ingres. Il devint un riche « dilettante, qui mettait ses collections d'armes et de costumes orientaux « à la disposition des artistes romantiques. Il signala le premier à Géri- « cault et à Delacroix l'intérêt capital des marbres du Parthénon, « recueillis par lord Elgin et exhibés à Londres. »
(V. le livre de M. Ernest Chesneau : *Peintres et statuaires romantiques*, p. 70 à 73.)

(3) *Haydon*, peintre anglais, né en 1786, mort en 1846. Il fut l'élève de Fuessli. Il a laissé de curieux Mémoires.

(4) Il s'agit ici de la célèbre collection de sculptures en marbre que

don a passé un temps considérable à les copier; il ne lui en est rien resté... Les belles cuisses d'homme et de femmes! Quelle beauté sans enflure! incorrections qui ne se remarquent pas.

— Le soir avec Fielding. Pris du thé, rue de la Paix.

Mercredi 7 juillet. — Aujourd'hui, M. Auguste est venu à l'atelier : il est fort charmé de ma peinture; ses éloges m'ont ranimé. Le temps s'avance. J'irai demain chez lui chercher des costumes.

— Passé la soirée avec Pierret. — Hier Leblond. — J'ai vu Édouard qui est malade et qui m'inquiète.

Jeudi 8 juillet. — Le matin chez Scheffer. — Rencontré Cogniet chez M. de Forbin (1). — Chez M. Auguste, chercher les costumes. — M. de Forbin venu à mon atelier avec Granet (2). — Zélie, etc. — Le soir, Pierret. — Vu Édouard, le soir, qui part; il a meilleure mine, cela me charme.

Samedi 17 juillet. — Aujourd'hui, Gassies (3)

lord *Elgin* rapporta d'Athènes en 1814 et qui fut déposée au British Museum.

(1) *Comte de Forbin*, peintre et archéologue français, né en 1777, mort en 1841. Il fut élève de David. Nommé sous la Restauration directeur des Musées nationaux, il réorganisa le musée du Louvre, dépouillé pendant l'invasion d'un grand nombre de ses chefs-d'œuvre; il l'enrichit notamment de l'*Enlèvement des Sabines* et du *Naufrage de la Méduse*.

(2) *Granet*, peintre, né à Aix en 1775. Il fut protégé durant toute sa carrière par le comte de Forbin, aux tableaux duquel il collabora, dit-on.

(3) *Gassies*, peintre, né à Bordeaux en 1786, mort en 1831, élève de Vincent et de David. Il fit de la peinture d'histoire, de marines et de paysage.

venu à mon atelier avec M. d'Houdetot (1). — Hier, Drolling. — Aujourd'hui, *Moïse* avec Pierret et Fielding.

Dimanche 18 juillet. — Quitté l'atelier de bonne heure. — Dîné avec Henry et promené avec lui le soir, et revenu par Asnières.

Lundi 19 juillet. — Comairas venu le matin. — J'ai avancé beaucoup, quoique je ne sois resté que jusqu'à quatre heures.

Mardi 20 juillet. — Le matin, chez Soulier et Fielding. — M. de Forbin, qui m'a traité avec toute la bonté imaginable. — Gassies et M. d'Houdetot. Sa peinture m'a fait le plus grand effet : y penser.
— Leblond. Assez bonne petite soirée... Parlé de pêche, de chasse, de Walter Scott, etc.
— Penser beaucoup au dessin et au style de M. d'Houdetot. Faire beaucoup d'esquisses et se donner le temps : c'est en cela surtout que j'ai besoin de faire des progrès. C'est à ce propos qu'il faut avoir de belles gravures du Poussin et les étudier. La grande affaire, c'est d'éviter cette infernale commodité de la brosse. Rends plutôt la matière difficile

(1) *D'Houdetot*, administrateur et homme politique, né en 1778, mort en 1859. Il cultiva avec un certain succès la peinture, qu'il avait apprise sous Regnault et Louis David, et devint en 1841 membre libre de l'Académie des Beaux-Arts.

à travailler comme du marbre : ce serait tout à fait neuf... Rendre la matière rebelle pour la vaincre avec patience.

19 août. — Vu M. Gérard (1) au Musée. Éloges les plus flatteurs. Il m'invite à venir dîner demain à sa campagne.

— Le soir, chez Soulier avec Leblond et Pierret.

— Déjeuné aujourd'hui avec Horace Vernet et Scheffer. Appris un grand principe d'Horace Vernet : *finir une chose quand on la tient.* Seul moyen de faire beaucoup.

Lundi 4 octobre. — Revu la Galerie des maîtres. — Fait des études au manège et dîné avec M. Auguste. A propos d'un de ses superbes croquis d'après les tombeaux napolitains, il parle du caractère neuf qu'on pourrait donner aux sujets saints, en s'inspirant des mosaïques du temps de Constantin.

(1) L'opinion flatteuse de *Gérard* avait été très sensible à Delacroix. Gérard avait été frappé des débuts du jeune peintre; on lui prête ce mot : « C'est un homme qui court sur les toits. » Mais, comme dit Baudelaire, « pour courir sur les toits, il faut avoir la tête solide », et cette apparente critique n'était en réalité que le voile dont il couvrait l'étonnement que lui avaient inspiré ses admirables débuts. En 1837, Delacroix posa sa candidature au fauteuil de Gérard : « Je vous prie, écrivait-il au président, de vouloir bien faire agréer, par la classe des Beaux-Arts, ma candidature à la place vacante dans son sein par la mort de M. Gérard. En mettant sous ses yeux les titres sur lesquels je pourrais fonder mes prétentions à l'honneur que je sollicite, je ne puis me dissimuler leur peu d'importance, surtout dans cette occasion où la perte d'un maître aussi éminent que M. Gérard laisse dans l'École française un vide qui ne sera pas comblé de longtemps. » (*Corresp.*, t. I, p. 215.)

Vu chez lui le dessin d'Ingres, d'après son bas-relief et sa composition de *Saint Pierre délivré de prison,* etc.

Mardi 5 octobre. — Passé la journée chez M. de Conflans, à Montmorency. Promenade dans la forêt, etc., et le soir revenu avec Félix. La dame entre nous deux et Leblond.

— Reçu ce soir une lettre de Soulier.

1825

Sans date (1). — L'envie a noirci chaque feuillet de son histoire. Pendant que les Tartufe et les Basile de l'Angleterre se liguaient contre lui, il déposait la lyre à laquelle il devait sa renommée, il saisissait l'épée de Pélopidas et prodiguait en faveur des Hellènes ses travaux, ses fatigues, ses veilles, sa santé, sa fortune et enfin sa vie. — Ses ennemis ont été nombreux : mais voici son tombeau. La haine expire, l'envie pardonne. L'avenir juste va le ranger au nombre de ces hommes que des passions, le trop

(1) Le journal subit ici une interruption de plusieurs années, soit que Delacroix eût alors cessé de prendre ses notes journalières, soit que les petits cahiers où il inscrivait ses impressions aient disparu ; cette dernière hypothèse nous paraît la plus vraisemblable.

Sur cette période de sa vie (1825-1832) il n'a été retrouvé, en fait de document intime, qu'un petit album rouge que Delacroix portait sur lui dans son voyage en Angleterre (1826) et qui contient des croquis de paysages.

On y lit aussi ces courtes réflexions inspirées par la vie et la mort de *lord Byron*, pour qui Delacroix eut toujours une admiration passionnée. L'idée qu'il exprime sur le malheur réservé aux grands hommes lui tenait au cœur, car il l'a développée à plusieurs reprises ; il remarque quelque part que « les grands hommes ont une vie plus traversée et plus misérable que les autres ».

d'activité ont condamnés au malheur en leur donnant le génie. On dirait qu'il s'est voulu peindre dans ses vers : le malheur, voilà le partage de ces grands hommes. Telle est la récompense de leurs pensées élevées, et de ce grand sacrifice qu'ils consomment, lorsque, réunissant pour ainsi dire en des paroles harmonieuses la sensibilité de leurs organes, la délicatesse de leurs idées, leur force, leur âme, leurs passions, leur sang, leur vie, ils donnent à leurs semblables de grandes leçons et d'immortelles voluptés.

1830

Sans date. — Ordinairement, le point d'interruption de la composition, c'est-à-dire la manière dont tranche le groupe de devant avec les figures plus éloignées, doit être sombre et fait mieux au bord qu'éclairé ; encore par la raison que les devants doivent autant que possible se détacher en sombre par les bords. Jusqu'ici, je crois ce principe le plus fécond pour le clair-obscur.

Le Corrège ne me paraît pas aussi complet dans le clair-obscur que Véronèse et Rubens ; il détache trop souvent des membres très clairs sur un fond sombre ; ce qui fait bien sur un fond sombre, c'est alors des parties entièrement reflétées.

Mercredi 14 mai. — Article sur Michel-Ange (1). Heureux homme ! il a pétri le marbre et animé la

(1) Cet article parut dans la *Revue de Paris* en 1830. Delacroix avait inscrit en tête de son étude ce fragment des poésies du grand artiste qui peint si exactement la hauteur et la fierté d'âme qu'il admirait en lui par-dessus toutes choses : « J'ai du moins cette joie, au milieu de mes cha-
« grins, que personne ne lit sur mon visage ni mes ennuis ni mes désirs.
« Je ne crains pas plus l'envie que je ne prise les vaines louanges de la
« foule ignorante... et je marche solitaire dans les routes non frayées. »

toile, etc. Mais qu'importe après tout, si la nature vous a donné, dans quelque genre que ce soit, d'animer, de faire vivre! Quel bonheur de rendre la vie, l'âme!

— Chacun des plans, dans l'ombre, ou plutôt dans tout effet de demi-teinte, doit avoir chacun son reflet particulier; par exemple, tous les plans qui regardent le ciel, bleuâtres; tous ceux qui sont tournés vers la terre, chauds, etc., et changer soigneusement, à mesure qu'ils tournent. Les plans de côté reflétés verts ou gris.

Dans Véronèse, le linge froid dans l'ombre, chaud dans le clair.

Quand il y a beaucoup de figures, qu'elles aient bien l'air de se correspondre comme grandeur, suivant le plan où elles sont.

La pâleur dans les reflets indique, plus que le reste, la pâleur, ou de la maladie, ou de la mort.

Burnet (1) dit que Rubens entoure ordinairement la masse de lumière de l'ombre, et ne se sert de vigueur dans le clair que pour lier. Sa lumière est composée de teintes fraîches, délicates, etc. Au contraire, dans les ombres des teintes très chaudes qui sont de l'essence ordinaire du reflet et ajoutent ainsi à l'effet du clair-obscur. Il n'y met surtout pas de noir.

Mettre dans l'ombre des tons feuille morte (Van Dyck), bruns, opposés au rouge.

La *Femme au bain* : pour les chairs, teinte locale

(1) *John Burnet*, graveur et peintre anglais, né en 1784, mort en 1862; auteur d'un grand nombre de planches remarquables.

plate; pour les clairs, de *rouge de Venise* et blanc, dans laquelle, suivant l'endroit des clairs, *jaune de Naples* et *blanc*, de *jaune de Naples, blanc* et *noir pêche*, de *blanc* et *noir pêche*. Les ombres préparées avec tons de reflets orangés les plus chauds et des tons gris d'ombre par places, tels que *blanc, jaune Naples* et *terre d'ombre,* etc.

Un grand avantage de composer toujours les mêmes tons est pour la facilité de retoucher et de rentrer dans ce qu'on a fait.

Il y a beaucoup d'académique dans Rubens, surtout dans son exécution, surtout dans son ombre systématiquement peu empâtée et marquant beaucoup au bord.

Le Titien est bien plus simple sous ce rapport, ainsi que Murillo.

Mai. — Tu es triste, tu te ranges toi-même dans le cercle pénible de la sérénité.....

— L'or ne se trouve guère dans ces terrains riants et fertiles qui portent de paisibles moissons et de gras pâturages : il se trouve dans les entrailles des rochers terribles qui effrayent le voyageur.

— Repaire des *tigres* et des *oiseaux sauvages;* les oiseaux sauvages y effrayent les voyageurs de leurs cris sauvages, et le tigre, qui cache dans leurs cavernes les fruits de ses amours, en écarte le.....(1).

(1) Le reste manque dans le manuscrit.

1832

VOYAGE AU MAROC

Tanger, 26 janvier (1). — Chez le pacha.
L'entrée du château : le corps de garde dans la cour, la façade, la ruelle entre deux murailles. Au bout sous l'espèce de voûte, des hommes assis se détachant en brun sur un peu de ciel (2).

(1) Delacroix fit ce voyage au Maroc en compagnie du comte de Mornay, ambassadeur de France près l'empereur Muley-Abd-Ehr-Rhaman. Dans sa correspondance, il décrit ainsi son arrivée à Tanger : « A
« neuf heures, nous avons jeté l'ancre devant Tanger. J'ai joui avec bien
« du plaisir de l'aspect de cette ville africaine. Ç'a été bien autre chose,
« quand, après les signaux d'usage, le consul est arrivé à bord dans un
« canot qui était monté par une vingtaine de marabouts noirs, jaunes,
« verts, qui se sont mis à grimper comme des chats dans tout le bâti-
« ment et ont osé se mêler à nous. Je ne pouvais détacher mes yeux de
« ces singuliers visiteurs. » (*Corresp.*, t. I, p. 173.)

(2) Il nous paraît indispensable, pour expliquer le décousu de ces notes rapides sur le Maroc, d'indiquer de quelle manière Delacroix les prenait. Le petit cahier dans lequel elles se trouvent et qui fut légué à M. le professeur Charcot par M. Burty, contient, en regard de presque toutes, des croquis et des esquisses qui en sont pour ainsi dire l'illustration, si bien qu'elles forment un tout en quelque sorte inséparable.
Le soin minutieux avec lequel Delacroix note les moindres détails du voyage, costumes, paysages, physionomies, attitudes, montre à quel degré l'artiste poussait cet esprit d'observation pénétrante qu'on retrouve dans son œuvre.

Arrivé sur la terrasse ; trois fenêtres avec balustrade en bois, porte moresque de côté par où venaient les soldats et les domestiques.

Avant, la rangée de soldats sous la treille : cafetan jaune, variété de coiffures ; bonnet pointu sans turban, surtout en haut sur la terrasse.

Le bel homme à manches vertes.

L'esclave mulâtre qui versait le thé, à cafetan jaune et burnous attaché par derrière, turban. Le vieux qui a donné la rose, avec haïjck et cafetan bleu foncé.

Le pacha avec ses deux haïjcks ou capuchons, de plus le burnous. Tous les trois sur un matelas blanc, avec un coussin carré long couvert d'indienne. Un petit coussin long en arlequin, un autre en crin, de divers dessins ; bouts de pieds nus, encrier de corne, diverses petites choses semées.

L'administrateur de la douane (1), appuyé sur son coude, le bras nu, si je m'en souviens : haïjck très ample sur la tête, turban blanc au-dessus, étoffe amarante qui pendait sur la poitrine, le capuchon non mis, les jambes croisées. Nous l'avions rencontré sur une mule grise en montant. La jambe se voyait beaucoup ; un peu de la culotte de couleur ; selle couverte par devant et par derrière d'une étoffe écarlate. Une bande rouge faisait le tour de la croupe du cheval en pendant. La bride rouge de même ou, plutôt, le

(1) *Sidi Taieb Bias* ou *Diaz*, Marocain, administrateur de la douane de Tanger, et chargé par le gouvernement du Maroc de traiter avec le comte de Mornay.

poitrail. Un More conduisait le cheval par la bride.

Le plafond seul était peint, et les côtés du pilastre intérieurement en faïence. Dans la niche du pacha c'était un plafond rayonnant, etc...; dans l'avant-chambre des petites poutres peintes.

Le troisième personnage était le fils du pacha : deux haïcks sur la tête, ou plutôt deux tours du même, à ce que je suppose; burnous bleu foncé sur la poitrine laissant voir un peu de blanc. Pieds, tête énorme, gras de figure, air stupide.

Le bel homme à manches vertes, chemise de dessus en basin. Pieds nus devant le pacha.

Le jardin partagé par des allées couvertes de treilles. Orangers couverts de fruits et grands, des fruits tombés par terre; entouré de hautes murailles.

Entré dans tous les détours du vieux palais. Cour de marbre, fontaine au milieu; chapiteaux d'un mauvais composite; l'attique des pierres toute simple : délabrement complet.

Les plafonds des niches et même des petites salles sont remplis de sculptures peintes comme la rose d'une mandoline.

Les colonnes du tour de la cour sont en marbre blanc et la cour pavée de même.

Remarqué, en retournant vers un bel escalier à droite, un bel homme qui nous suivait, l'air dédaigneux.

Sorti par la salle où le pacha est censé rendre la justice. A gauche de la porte du fond par où nous y

sommes entrés, une sorte de tambour en planches de deux pieds et demi de hauteur environ, et allant depuis la porte jusqu'à l'angle, sur lequel s'assied le pacha. Le long des murs, dans les intervalles des pilastres qui vont à la voûte, des avances de pierre pour servir de sièges. Les soldats sans fusils nous attendaient à la porte sur deux rangées aboutissant au corps de garde par lequel nous étions entrés.

Vu une Juive très bien (1) ressemblant à Mme R...

Nègre, que Mornay m'a fait remarquer; il m'a semblé avoir une manière particulière de porter le haïjck.

Vu de côté la mosquée en allant chez un des consuls. Un Maure se lavait les pieds dans la fontaine qui est au milieu; un autre se lavait accroupi sur le bord (2).

29 janvier (3). — Vue ravissante en descendant le long des remparts, la mer ensuite. Cactus et aloès énormes. Clôture de cannes; taches d'herbes brunes sur le sable.

(1) « Les Juives sont admirables, écrivait Delacroix à Pierret, le « 25 janvier; je crains qu'il ne soit difficile d'en faire autre chose que « de les peindre : ce sont des perles d'Éden. » (*Corresp.*, t. I, p. 174.)

(2) A propos des paysages si nouveaux pour lui et des traits de mœurs qui le frappaient, l'artiste écrivait, toujours à Pierret : « Je viens de « parcourir la ville, je suis tout étourdi de tout ce que j'ai vu. Je ne « veux pas laisser partir le courrier, qui va tout à l'heure à Gibraltar, « sans te faire part de mon étonnement de toutes les choses que j'ai « vues. » (*Corresp.*, t. I, p. 174.)

(3) Ce qui suit semble avoir été écrit le soir d'une promenade dans la campagne.

En revenant, le contraste des cannes jaunes et sèches avec la verdure du reste. Les montagnes plus rapprochées d'un vert brun, tachées d'arbustes nains noirâtres. Cabanes.

La scène des chevaux qui se battent (1). D'abord ils se sont dressés et battus avec un acharnement qui me faisait frémir pour ces messieurs, mais vraiment admirable pour la peinture. J'ai vu là, j'en suis certain, tout ce que Gros et Rubens ont pu imaginer de plus fantastique et de plus léger. Ensuite le gris a passé sa tête sur le cou de l'autre. Pendant un temps infini, impossible de lui faire lâcher prise. Mornay est parvenu à descendre. Pendant qu'il le tenait par la bride, le noir a rué furieusement. L'autre le mordait toujours par derrière avec acharnement. Dans tout ce

(1) Cette scène, qui avait vivement frappé l'imagination de Delacroix et dont on retrouve la description dans la *Correspondance* (t. I, p. 176), a sans doute inspiré le tableau connu sous le nom de *Rencontre de cavaliers maures*, qui fut refusé au Salon de 1834. Le catalogue Robaut en donne la description suivante : « Les chevaux se heurtent, et l'un
« d'eux se dresse sous le choc en même temps que sous l'effort de son
« cavalier pour l'arrêter. Dans ce mouvement la puissante silhouette du
« cheval bai brun s'enlève sur un fond de collines qu'éclairent les
« fumées d'un combat et les clartés opalines d'un ciel gris très doux où
« passent des bleus de turquoise. Sur ce premier groupe se découpe le
« profil allongé, élégant du cheval gris-blanc, dont le poil soyeux et fin
« laisse passer comme des lueurs roses la transparence de la peau. Le
« geste des cavaliers, celui surtout de l'homme dont on n'aperçoit que
« la tête et le poing, est d'une audace de vérité extraordinaire, dont on ne
« retrouve l'exemple que dans Rubens, et c'est à Rubens aussi que fait
« penser l'éclatante variété des rouges que Delacroix s'est plu à multi-
« plier dans cette précieuse composition, étincelante et joyeuse comme
« l'œuvre d'un peintre coloriste, vivante comme l'œuvre d'un grand
« dessinateur du mouvement, solide et forte comme l'œuvre d'un maître
« statuaire. » (Voir *Catalogue Robaut*.)

conflit, le consul est tombé. Ensuite laissé tous deux ; allant sans se lâcher du côté de la rivière, y tombant tous deux et le combat continuant et en même temps cherchant à en sortir ; les jambes trébuchent dans la vase et sur le bord, tout sales et luisants, les crins mouillés. A force de coups, le gris lâche prise et va vers le milieu de l'eau, le noir en sort, etc.... De l'autre côté, le soldat tâchant de se retrousser pour retirer l'autre.

La dispute du soldat avec le groom. Sublime avec son tas de draperie, l'air d'une vieille femme et pourtant quelque chose de martial.

En revenant, superbes paysages à droite, les montagnes d'Espagne du ton le plus suave, la mer bleu vert foncé comme une figue, les haies jaunes par le haut à cause des cannes, vertes en bas par les aloès.

Le cheval blanc entravé qui voulait sauter sur un des nôtres.

Sur la plage, près de rentrer, rencontré les fils du kaïd, tous sur des mules. L'aîné, son burnous bleu foncé ; haïjck à peu près comme notre soldat, mais bien propre ; cafetan jaune serin. Un des jeunes enfants tout en blanc, avec une espèce de cordon qui suspendait probablement une arme.

30 janvier. — Visite au consul anglais et suédois. Le jardin de M. de Laporte (1). Tombeau dans la campagne.

(1) *M. de Laporte* était alors consul général de France au Maroc.

31 janvier. — Dessiné le Maure du consul sarde.
— Pluie. — En allant chez le consul anglais, remarqué un marchand assez propre dans sa boutique; le plancher et le tour garnis de nattes blanches avec des pots et marchandises seulement d'un côté.

2 février, jeudi. — Dessiné la fille de Jacob en femme maure (1). — Sortie vers quatre heures. Un Maure à tête très remarquable qui avait un turban blanc par-dessus le haïck. Tête des Maures de Rubens, narines et lèvres un peu grosses, yeux hardis. — Remarqué les canons rouillés.

Le vieux Juif dans sa boutique en redescendant à la maison (*Gérard Dow*) (2). — Femme avec les talons et, je pense, les pieds peints en jaune.

Vendredi 4 février. — Dessiné après déjeuner d'après le Maure du consul sarde.

Sorti vers deux heures; été voir le consul de Danemark; passé devant l'école.

Incinctus, gens qui ne sont pas guerriers. *Cinctus* ou *accinctus*, militaires. Cette distinction qui existait chez les anciens se trouve ici. La *gélabia*, costume

(1) La plupart des dessins indiqués dans le journal se retrouvent dans l'album d'aquarelles que le maître offrit au comte de Mornay, au retour du voyage, aquarelles qui, mises en vente le 19 mars 1877, produisirent un total de 17,235 francs. (Voir *Catalogue Robaut*.)

(2) Delacroix ressentait la plus vive admiration pour les maîtres hollandais. Le souvenir de *Gérard Dow*, évoqué par une scène marocaine, est curieux à noter ici.

du peuple, des marchands, des enfants. Je me rappelle cette *gélabia*, costume exactement antique, dans une petite figure du Musée : capuchon, etc. Le bonnet est le bonnet phrygien.

Le palimpseste est la planche sur laquelle écrivent les enfants à l'école. L'enseignement mutuel est originaire de ces pays. Dans les moments de détresse, les enfants vont en bande portant cette planche sur la tête. Elle est enduite d'une espèce de glaise sur laquelle ils écrivent avec une encre particulière. On efface, je crois, en mouillant, et en faisant sécher au soleil.

Porte du consul danois.

Vu dans le quartier des Juifs des intérieurs remarquables en passant. Une Juive se détachant d'une manière vive ; calotte rouge, draperie blanche, robe noire.

C'est le premier jour du Rhamadan. Au moment du lever de la lune, le jour étant encore, ils ont tiré des coups de fusil, etc.; ce soir ils font un bruit de tambours et de cornets à bouquin infernal.

Samedi 5 février. — Dans le jardin du consul suédois, après déjeuner; chez Abraham, à midi. Remarqué, en passant devant la porte de sa sœur, deux petites Juives accroupies sur un tapis dans la cour. En entrant chez lui, toute sa famille (1) dans l'espèce

(1) Ce groupe inspira sans doute une aquarelle qui figura au Salon de 1833 sous ce titre : *Une famille juive.*

de petite niche et le balcon au-dessus avec la porte d'escalier. La femme au balcon, joli motif.

11 février. — Muley-Soliman avait cinquante-quatre enfants. Il abdique nonobstant en faveur de Muley-Abd-Ehr-Rhaman, son neveu, reconnaissant à ses enfants peu de capacité.

Dimanche 12 février. — Dessiné la Juive Dititia avec le costume d'Algérienne (1).

Été ensuite au jardin de Danemark. Le chemin charmant. Les tombeaux au milieu des aloès et des iris (Ægyptiaca). La pureté de l'air. Mornay aussi frappé que moi de la beauté de cette nature.

Les tentes blanches sur tous les objets sombres. Les amandiers en fleur. Le lilas de Perse. Grand arbre. Le beau cheval blanc sous les orangers. Intérieur de la cour de la petite maison.

En sortant, les orangers noirs et jaunes à travers

(1) Delacroix se plaint dans la *Correspondance* de la difficulté qu'il éprouve à dessiner d'après nature : « Je m'insinue petit à petit dans « les façons du pays, de manière à arriver à dessiner à mon aise bien de « ces figures de Mores. Leurs préjugés sont très grands contre le bel art « de la peinture, mais quelques pièces d'argent, par-ci par-là, arrangent « leurs scrupules. » Il écrit encore de Mequinez, le 2 avril : « Je « vous ai mandé dans ma première lettre que nous avions eu l'audience « de l'empereur. A partir de ce moment nous étions censés avoir la per- « mission de nous promener par la ville; mais c'est une permission dont « moi seul j'ai profité entre mes compagnons de voyage, attendu que « l'habit et la figure de chrétien sont en antipathie à ces gens-ci, au « point qu'il faut toujours être escorté de soldats, ce qui n'a pas « empêché deux ou trois querelles qui pouvaient être fort désagréables « à cause de notre position d'envoyés. » (*Corresp.*, t. I, p. 175 et 184.)

la porte de la petite cour. En nous en allant, la petite maison blanche dans l'ombre au milieu des orangers sombres. Le cheval à travers les arbres.

Dîner à la maison avec les consuls. Le soir, M. Rico a chanté des airs espagnols. Le Midi seul produit de pareilles émotions.

Indisposé et resté seul le soir. Rêverie délicieuse au clair de lune dans le jardin.

Mercredi 15 *février*. — Sorti avec M. Hay (1). Vu le muezzin appelant du haut de la mosquée.

— L'école des petits garçons. Tous des planches avec écriture arabe. Le mot *table de la loi,* et toutes les indications antiques sur la manière d'écrire montrent que c'étaient des tables de bois. Les encriers et les pantoufles devant la porte.

Mardi 21 *février*. — La noce juive (2). Les Maures

(1) M. *Hay,* consul général et chargé d'affaires d'Angleterre.

(2) Cette scène inspira à Delacroix l'admirable toile qui figure au musée du Louvre sous le titre : *Noce juive dans le Maroc.* Voici le texte explicatif fourni par Delacroix au livret du Salon de 1841 : « Les « Maures et les Juifs sont confondus. La mariée est enfermée dans les « appartements intérieurs, tandis qu'on se réjouit dans le reste de la « maison. Des Maures de distinction donnent de l'argent pour des musi- « ciens qui jouent de leurs instruments et chantent sans discontinuer le « jour et la nuit ; les femmes sont les seules qui prennent part à la danse, « ce qu'elles font tour à tour, et aux applaudissements de l'assemblée. » Ce tableau avait été commandé au maître par le marquis Maison, qui n'en fut pas satisfait et trouva trop élevé le prix de 2,000 francs que Delacroix lui en demandait. Il fut acheté 1,500 francs par le duc d'Orléans, qui le donna au musée du Luxembourg. De là il passa au Louvre. (Voir *Catalogue Robaut.*)

et les Juifs à l'entrée. Les deux musiciens. Le violon, le pouce en l'air, le dessous de l'autre main très ombré, clair derrière, le haïjck sur la tête, transparent par endroits ; manches blanches, l'ombre au fond. Le violon ; assis sur ses talons et la gélabia. Noir entre les deux en bas. Le fourreau de la guitare sur le genou du joueur ; très foncé vers la ceinture, gilet rouge, agréments bruns, bleu derrière le cou. Ombre portée du bras gauche qui vient en face, sur le haïjck sur le genou. Manches de chemise retroussées de manière à laisser voir jusqu'au biceps ; boiserie verte ; à côté verrue sur le cou, nez court.

A côté du violon, femme juive jolie ; gilet, manches, or et amarante. Elle se détache moitié sur la porte, moitié sur le mur. Plus sur le devant, une plus vieille avec beaucoup de blanc qui la cache presque entièrement. Les ombres très reflétées, blanc dans les ombres.

Un pilier se détachant en sombre sur le devant. Les femmes à gauche étagées comme des pots de fleurs. Le blanc et l'or dominent et leurs mouchoirs jaunes. Enfants par terre sur le devant.

A côté du guitariste, le Juif qui joue du tambour de basque. Sa figure se détache en ombre et cache une partie de la main du guitariste. Le dessous de la tête se détache sur le mur. Un bout de gélabia sous le guitariste. Devant lui, les jambes croisées, le jeune Juif qui tient l'assiette. Vêtement gris. Appuyé sur son épaule un jeune enfant juif de dix ans environ.

Contre la porte de l'escalier, Prisciada ; mouchoir violâtre sur la tête et sous le cou. Des Juifs assis sur les marches ; vus à moitié sur la porte, éclairés très vivement sur le nez, un tout debout dans l'escalier ; ombre portée reflétée et se détachant sur le mur, reflet clair jaune.

En haut, les Juives qui se penchent. Une à gauche, nu-tête, très brune, se détachant sur le mur éclairé du soleil. Dans le coin, le vieux Maure à la barbe de travers : haïjck pelucheux, turban placé bas sur le front, barbe grise sur le haïjck blanc. L'autre Maure, nez plus court, très mâle, turban saillant. Un pied hors de la pantoufle, gilet de marin et manches *idem*.

Par terre, sur le devant, le vieux Juif jouant du tambour de basque ; un vieux mouchoir sur la tête ; on voit la calotte noire. Gélabia déchirée ; on voit l'habit déchiré vers le cou.

Les femmes dans l'ombre près de la porte, très reflétées.

21 *février, le soir*. — En sortant pour aller à la noce juive, les marchands dans leur boutique. Les lampes les unes au mur, le plus souvent pendues en avant à une corde, des pots sur une planche, des *palancos*. Ils prennent le beurre avec les mains et le mettent sur une feuille. En entrant dans la rue à droite, il y en avait un dont la lampe était cachée par un morceau de toile qui pendait de l'auvent.

Avant le dîner, en allant au jardin de Suède, les

fusils pendus et le fourreau pendu à côté; grande cruche à côté.

Le soir, toilette de la Juive. La forme de la mitre. Les cris des vieilles. La figure peinte, les jeunes mariées qui tenaient la chandelle pendant qu'on la parait. Le voile lancé sur la figure. Les filles sur le lit, debout.

Dans la journée, les nouvelles mariées contre le mur, leur proche parent en guise de chaperon. La mariée descendue du lit. Ses compagnes restées dessus. Le voile rouge. Les nouvelles mariées quand elles arrivaient dans leur haïjck. Les beaux yeux.

La venue des parents. Torches de cire; les deux flambeaux peints de différentes couleurs. Tumulte. Figures éclairées. Maures confondus. La Juive tenue par les deux côtés; un par derrière soutient la mitre.

En chemin, les Espagnols regardant par la fenêtre. Deux Juives ou Mauresques sur des terrasses se détachant sur le noir du ciel. — Donné à la fille de M. Hay le dessin de femme maure assise. — Les vieux Maures montés sur les pierres du chemin. Les lanternes. Les soldats avec des bâtons. Le jeune Juif qui tenait deux ou plusieurs flambeaux, la flamme lui montant dans la bouche.

Chez Abraham, les trois Juifs jouant aux cartes. — Femmes près de la porte de la ville, vendant oranges, branches de noisettes. Chapeaux de paille. — Paysans tête nue, accroupis avec leurs pots de lait.

Vendredi 2 mars. — Promenade avec M. Hay. Dîné chez lui.

Le pied de côté dans l'étrier quelquefois.

Le drapeau dans son étui, et planté devant la tente.

La plaine, et la tribu rangée fuyant vers le sud. — Devant, demi-douzaine de cavaliers dans la fumée. Un homme plus en avant : burnous bleu très foncé.

— En avant, nous tournant le dos, la ligne de nos soldats précédée du kaïd et des drapeaux.

La course de cinq ou six cavaliers. — Le jeune homme tête nue, cafetan vert pisseux. — Le presque nègre, bonnet pointu, cafetan bleu.

Les hommes éclairés sur le bord de côté. L'ombre des objets blancs très reflétée en bleu. Le rouge des selles et du turban presque noir.

Au passage du gué, les hommes grimpant, le cheval blanc de côté.

5 mars 1832. — 1ᵉʳ jour. *Ahïn-El-Daliah.* Parti à une heure de Tanger (1).

L'arrivée au campement. Montagnes sauvages et noires à droite, le soleil au-dessus. Marchant dans des broussailles de palmiers nains et des pierres; toute la tribu rangée à gauche, couronnant la hau-

(1) « Nous partons après-demain pour Mequinez, où est l'empereur, « écrit Delacroix à Fr. Villot; il nous fera toutes sortes de galanteries « mauresques pour notre réception, courses de chevaux, coups de « fusil, etc. La saison nous favorise, nous avons craint les pluies, mais « il paraît que le plus fort est passé. » (*Corresp.*, t. I, p. 179.)

teur; plus loin en suivant, les cavaliers sur le ciel; les tentes plus loin.

Promenade dans le camp le soir, contraste des vêtements blancs sur le fond.

L'iman le soir appelant à la prière.

6 mars. — A *Garbia.*

Parti vers 7 ou 8 heures, monté une colline, le soleil à gauche; montagnes très découpées les unes derrière les autres sur un ciel pur.

Trouvé diverses tribus. Coups de fusil en sautant en l'air, traversé une montagne (Lac-lao) très pittoresque. Pierres. Je me suis arrêté un moment.

— Hommes sous des arbres près d'une fontaine; hommes à travers les broussailles.

Très belle vue au haut de la montagne, demi-heure avant le campement; la mer à droite et le cap Spartel.

Courses de poudre dans la plaine avant la rivière. Les deux hommes qui se sont choqués : celui dont le cheval a touché du cul par terre. Un surtout à cafetan bleu noir et fourreau de fusil en sautoir; plus tard un homme à cafetan bleu de ciel.

La tribu nous suivant; désordre, poussière; précédé de la cavalerie. Courses de poudre : les chevaux dans la poussière, le soleil derrière. Les bras retroussés dans l'élan (1).

(1) Il s'agit ici de ces *fantasias* qui ont tenté le pinceau de tous les peintres qui visitèrent l'Orient. Cette première scène lui inspira une

A notre descente de Lac-lao, à gauche, prés très verts; montagné verte; dans le fond, montagne bleu cru.

Au camp. Les soldats courant en confusion, le fusil sur l'épaule, devant la tente du pacha et se rangeant en ligne. Le pacha.

Les soldats venant, par quatre ou cinq, devant la tente du général de la cavalerie et s'inclinant. Ensuite tous en rang recevant par petits pelotons les ordres; les autres se mettant accroupis en attendant leur tour.

Les tribus allant rendre hommage au pacha et menant des provisions.

7 mars. — A *Teleta deï Rissana.*

La plaine terminée par des oliviers très grands sur la colline. Nous avions déjeuné au bord de la rivière Aïacha.

— Homme au cafetan noir. Haïjck sur la tête noué sous le bras.

— Homme qui raccommodait quelque chose à sa selle : turban sans calotte, burnous noir drapé derrière en Romain, bottes très hautes, pièce jaune au talon ; burnous sur la tête attaché par une corde; boutons à sa robe blanche.

aquarelle qui devait figurer à la vente *Mornay*. Le catalogue Robaut la décrit ainsi : « Au premier plan, un peloton de cavaliers lancés au galop, « à demi enveloppés de fumée; celui du milieu sur un cheval gris « brandit son fusil; au second plan à droite, la porte de la ville avec « d'autres cavaliers; au fond, des montagnes d'un bleu léger. »

— Nègre turban rouge et blanc.

— Les cinq lièvres pris dans la plaine.

— La rencontre avec l'autre pacha. Damas sur la croupe du pacha. Musique à cheval.

— La prière près de la tente du commandant.

— Les gens qui portent le plat de couscoussou dans un tapis; moutons.

— Homme nu, et arrangeant son haïjck près du tombeau du saint.

— Arbres près d'un petit tas de pierres. Montagnes vertes avec terre jaune dans la distance.

— Passé la soirée avec Abou dans notre tente. Conversation sur les champs. La boîte à musique qui ne s'arrêtait point. Envie de rire.

Jeudi 8. — *Alcassar-El-Kebir.*

Pluie en partant. Monté une colline et entré dans un joli bois de chênes verts; entré dans la plaine où l'armée de D. Sébastien a été défaite (1).

Traversé la rivière; déjeuné. Jeu de poudre dans la plaine. — Montagne dans la demi-teinte.

Avant d'arriver à Alcassar, population, musique, jeux de poudre sans fin. Le frère du pacha donnant des coups de bâton et de sabre. Un homme perce la foule des soldats et vient tirer à notre nez. Il est saisi

(1) L'armée portugaise, qui, en 1758, venait à la conquête du Maroc sous les ordres de son roi, le chevaleresque Sébastien, livra en effet bataille à Abd-el-Melek dans cette plaine connue sous le nom d'*Alcaçarquivir*. Sébastien y perdit la bataille et la vie.

par Abou par le turban défait. Sa fureur. On l'entraîne, on le couche plus loin. Mon effroi. Nous courons; le sabre était déjà tiré...

Sur le haut de la colline à gauche, étendards variés; dessins sur des fonds variés, rouge, bleu, vert, jaune, blanc; autres avec les fantassins bariolés.

— Les grandes trompettes à notre entrée à Alcassar.

Vendredi 9 mars. — Campé à *Fouhouarat.*
Parti tard du campement d'Alcassar. Pluie. Entrée à Alcassar pour le traverser. Foule, soldats frappant à grands coups de courroies; rues horribles; toits pointus. Cigognes sur toutes les maisons, sur le haut des mosquées; elles paraissaient très grandes pour les constructions. Tout en briques. Juives aux lucarnes.

Traversé dans un grand passage garni de hideuses boutiques, couvert en cannes mal assemblées.

Arrivés au bord de la rivière. Grands arbres (oliviers) au bord. Descente dangereuse.

Au milieu de la rivière, coups de fusil de l'un et de l'autre côté. Arrivés à l'autre bord, traversé pendant plus de vingt minutes une haie de tireurs assez menaçante. Coups de fusil aux pieds de nos chevaux. Homme à demi nu.

Arrivée du père du pacha, burnous violet, charmante tournure; petite bande de cachemire au-dessus de son turban. Cheval gris.

Déjeuné dans les montagnes près d'une source. Pluie battante.

Trouvé l'autre pacha dans une plaine. Courses. Coups de fusil. Canaille.

— Homme renversé sur le dos et son cheval par-dessus lui. Relevé à moitié mort; remonté à cheval un instant après.

— Voracité des Maures; le soir, Abraham nous le contait dans la tente.

Samedi 10 *mars.* — *El-Arba de Sidi Eisa Bellasen.*

Malade la nuit précédente. Nous avons été incertains si nous resterions à cause du temps. Les Juifs ne voulaient pas partir. Le soleil a paru.

Traversé la rivière Emda qui serpente en trois.

Fait une visite à Ben-Abou. Il avait un habit de drap blanc.

Il nous a dit que l'empereur courait quelquefois la poudre, avec vingt ou trente cavaliers qu'il désigne. Leurs chevaux passent la nuit en plein air, pluie, chaleur, et n'en sont que meilleurs. Il a mis des aromates dans le thé.

— L'homme qui a couru dans cette grande plaine avant d'arriver; son bras découvert jusqu'à l'épaule et sa cuisse également découverte.

— Avant la rivière, dans une course, la selle du commandant de l'escorte du pacha a tourné; il a perdu son turban.

Nous avons rencontré un autre second du pacha de la province.

Il fait un vent très froid, le ciel pur. — Nous sommes dans la province d'El-Garb, divisée en deux gouvernements.

— Des enfants nous ont jeté des pierres. On a envoyé arrêter le village. Ils n'en seront peut-être pas quittes pour cinquante piastres. Probablement les deux vaches données le soir à Mornay venaient de là.

Dimanche 11 mars. — A la rivière Sébou, au passage de El-Aïtem (1).

Depuis trois jours nous sommes suivis par un shérif de Fez, ami de Bias, qui veut absolument avoir un cadeau.

Quand les Maures veulent obtenir quelque chose, comme une grâce, de manière à n'être pas refusés, ils vont porter près de votre tente un mouton, même un bœuf comme présent, et l'égorgent en manière de sacrifice, et pour constater l'offrande. On est lié très fort par l'espèce d'obligation que cette action impose.

Le jour que nous avons campé à Alcassar, on est

(1) Le paysage de la rivière Sébou inspira une toile exposée au Salon de 1859, ainsi décrite dans le catalogue Robaut : « Six Marocains se « baignent à l'un des tournants du fleuve peu profond. Au premier plan « à gauche débouche un cavalier qui va faire rafraîchir son cheval. Tout « auprès un baigneur étendu se repose. Sur l'autre rive, un cheval « conduit par la bride a déjà le pied dans l'eau. »

venu tuer trois moutons, l'un à la tente de Bias, le second à celle du caïd, le troisième à la nôtre, pour obtenir la grâce d'un homme accusé d'assassinat. Bias s'intéresse à l'affaire.

En attendant, il n'a été question toute la soirée, ce jour-là, que d'un pauvre Juif qui avait été bâtonné pour de l'eau-de-vie qu'il avait refusé de livrer à Lopez, l'agent français à Laroche, lequel devait probablement la donner au frère du caïd dans la tente de qui nous avons été le soir. On n'a voulu le relâcher que moyennant quatre piastres et dix onces pour le donneur de coups.

Le pacha et son frère avaient toujours un homme de chaque côté du cheval, marchant à côté et qui prennent le fusil quand ils viennent de courir.

Je n'ai pas parlé à Alcassar de la visite au pacha dans sa tente. La selle à sa droite, son sabre sur son matelas blanc, couvertures; un homme à ses pieds dormant enveloppé dans un burnous noué par derrière.

— Presque toujours le derrière de la selle est dans l'ombre à cause des vêtements.

Le second du pacha n'ayant pas de bottes avait mis à une de ses jambes le fourreau de son fusil, un mouchoir à l'autre; ils ont presque tous la jambe blessée par l'étrier.

Beau temps, rien de remarquable.

— Les hommes avec le fourreau du fusil sur la tête.

— Les chevaux se roulant au bord de la rivière.

— Le cheval blanc dans une course qui a glissé et a fait un écart. Le cheval ferré à froid, la corne coupée par devant.

Lundi 12 mars. — Sur les bords du fleuve Sébou.

Passé le matin le Sébou. — Embarquement ridicule. Les chevaux se sauvant et roués de coups pour entrer dans les barques. Hommes nus chassant les chevaux devant eux.

Bias nous a dit en traversant avec nous qu'on ne faisait pas de ponts afin d'arrêter plus facilement les voleurs et de recevoir les taxes et d'arrêter les séditieux. C'est lui qui disait que le monde était divisé en deux, la *Barbarie* et *le reste.*

Hommes appuyés contre la barque et la poussant. Vieux soldat avec son cafetan bleu seulement.

Spectateurs sur le bord, les jambes pendantes. Lévriers, chevaux se roulant par terre.

Ennui extrême en attendant. Embarqué seulement vers une heure. Route le long du fleuve. Près d'arriver, jeux de poudre très beaux.

Homme en cafetan jaune d'or.

Le caïd ; turban à la mamelouk. — Son bourreau.

Un des chefs dans une course étant arrivé jusqu'à nous, Abou s'est mis au devant de lui et l'homme lui a déchiré un peu son manteau. Arrivé au campement, Abou a déchiré en pièces son manteau, voulant plutôt le brûler que de permettre que qui que ce

soit pût en profiter. On lui a aussi cassé sa pipe. Il était furieux et intraitable pour les soldats.

— Le soir, après un dîner gai, descendu solitairement près des bords du fleuve Sébou. Beau clair de lune.

Mardi 13 *mars*. — A *Sidi-Kassem.*
Soleil très ardent. Route dans une plaine immense.

Mercredi 14 *mars*. — *Zar Hône*.
Parti par un beau soleil du matin. Côtoyé d'abord la petite rivière. Les figures éclairées de côté par le soleil levant. Montagnes nettes sur le fond blanc; des étoffes et couleurs très vives.

Entré dans un défilé dans la montagne. Hommes et enfants en haïck et nus en dessous. Marabouts.

Descendu à travers des rochers plats jusqu'au bord d'un ruisseau et déjeuné.

Continué dans des défilés, mais plus larges, dans des sentiers au bord de fossés profonds. Parlé du voyage en Perse.

Vu une femme qui apportait à boire au commandant; elle avait des agrafes.

Arrivés dans une plaine et vu de loin Zar Hône. Descendu au bord d'une jolie rivière. Les bords couverts de petits lauriers. Continué sur le flanc de la montagne au milieu des pierres et des ruines. En approchant de Zar Hône, vu des laboureurs; la charrue. La fontaine vue de loin.

Jeudi 15 mars. — *Meknez.*

Parti matin, beau temps. La ville de Zar Hône avec ses fumées ; les montagnes à l'horizon à droite, à moitié couvertes de nuages. Entré dans les montagnes et, après quelque chemin, découvert la grande vallée dans laquelle est Meknez.

Arrêté après avoir passé une petite rivière. C'est la même que nous avons passé la veille et qui serpente. Lauriers roses.

Rencontré des cavaliers qui ont couru la poudre ; restés au grand soleil assez de temps.

Meknez était à notre gauche, et de loin nous voyons à droite en avant la garde de l'empereur sur une colline. Au bas de nous, dans la plaine, ils ont couru la poudre.

Traversé un ruisseau rapide au milieu de la confusion. Le pacha de Meknez et le chef du Mischoar étaient déjà venus à notre rencontre. Nous avons grimpé la colline. Rencontré le porteur de paroles de l'empereur, mulâtre affreux à traits mesquins : très beau burnous blanc, bonnet pointu sans turban, pantoufles jaunes et éperons dorés ; ceinture violette brodée d'or, porte-cartouches très brodé, la bride du cheval violet et or. Courses de la garde noire, bonnets sans turban. Très beau coup d'œil en regardant derrière nous cette quantité de figures bigarrées ou noires ; le blanc des vêtements terne sur le fond.

Ennuyeuse promenade, marchant derrière les dra-

Carnet du Voyage au Maroc.

(Fac-similé d'une page.)

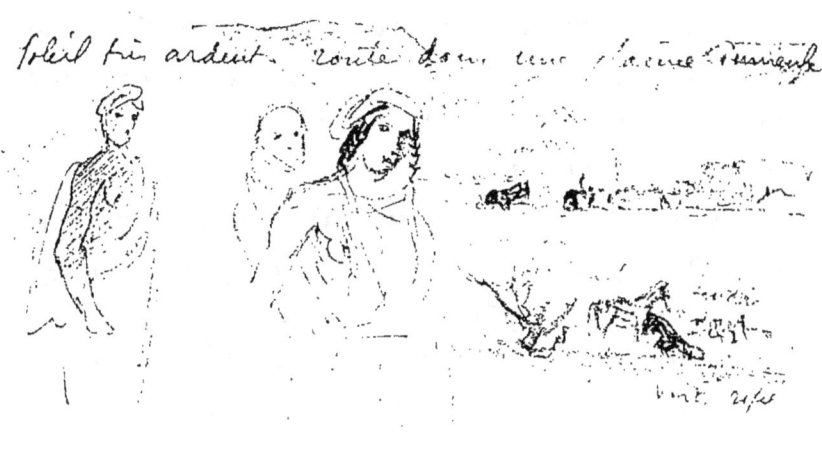

peaux, précédés de la musique. Courses continuelles à notre gauche; à droite coups de fusil de l'infanterie. De temps en temps nous arrivions à des cercles formés d'hommes assis, qui se levaient à notre approche et nous tiraient au nez.

Un des ancêtres de l'empereur actuel devait faire prolonger jusqu'à Maroc la muraille qui passe des deux côtés sur le pont.

Vaches blanches sur toute cette colline. Figures de toute espèce, le blanc dominant toujours.

— Bel effet en montant, les drapeaux se détachant en terne sur l'azur le plus pur du ciel.

Une vingtaine de drapeaux à peu près passés le long du tombeau d'un saint. Palmier auprès. Bâti en briques. Porte de la ville très haute. Porcelaines variées, etc. Une fois entré à gauche, les cavaliers et les tentes sur les remparts.

— Entrée de la ville (1). Les drapeaux inclinés sous la porte.

Dans l'intérieur de la porte, foule immense. La grande porte colossale.

Devant nous une rue. A gauche une longue et large place, et rangée en demi-cercle devant nous, l'infanterie, qui a fait feu; la cavalerie derrière les fan-

(1) « Notre entrée ici à Méquinez a été d'une beauté extrême, et c'est
« un plaisir qu'on peut fort bien souhaiter de n'éprouver qu'une fois
« dans sa vie. Tout ce qui nous est arrivé ce jour-là n'était que le com-
« plément de ce à quoi nous avait préparé la route. A chaque instant on
« rencontrait de nouvelles tribus armées qui faisaient une dépense de
« poudre effroyable, pour fêter notre arrivée. » (*Corresp.*, t. I, p. 180.)

tassins. Populace derrière sur des tertres et sur les maisons.

Fait le tour de quelques remparts avant de rentrer. En passant par une porte, palmiers gigantesques à droite ; avant d'entrer dans une autre porte, côtoyé un rempart. Femmes en grand nombre sur un tertre à droite et criant.

Jeudi 22 *mars.* — Audience de l'empereur.

Vers neuf ou dix heures, partis à cheval précédés du caïd sur sa mule, de quelques petits soldats à pied et suivis de ceux qui portaient les présents. Passé devant une mosquée, beau minaret qu'on voit de la maison. Une petite fenêtre avec une boiserie.

Traversé un passage couvert par des cannes comme à Alcassar. Maisons plus hautes qu'à Tanger.

Arrivé sur la place en face la grande porte. Foule à laquelle on donnait des coups de corde et de bâton. Plaques de porte en fer garnies de clous.

Entré dans une seconde cour après être descendu de cheval et passé entre une haie de soldats ; à gauche, grande esplanade où il y avait des tentes et des soldats avec des chevaux attachés.

Entré plus avant après avoir attendu et arrivé dans une grande place où nous devions voir le roi.

De la porte mesquine et sans ornements sont sortis d'abord à de courts intervalles de petits détachements de huit ou dix soldats noirs en bonnet pointu qui se sont rangés à gauche et à droite. Puis deux

hommes portant des lances. Puis le roi, qui s'est avancé vers nous et s'est arrêté très près (1). Grande ressemblance avec Louis-Philippe, plus jeune, barbe épaisse, médiocrement brun. Burnous fin et presque fermé par devant. Haïck par-dessous sur le haut de la poitrine et couvrant presque entièrement les cuisses et les jambes. Chapelet blanc à soies bleues autour du bras droit qu'on voyait très peu. Étriers d'argent. Pantoufles jaunes non chaussées par derrière. Harnachement et selle rosâtre et or. Cheval gris, crinière coupée en brosse. Parasol à manche de bois non peint; une petite boule d'or au bout; rouge en dessus et à compartiment, dessous rouge et vert (2).

(1) Dans une lettre à Pierret du 23 mars, Delacroix décrit ainsi l'audience de l'Empereur : « Il nous a accordé une faveur qu'il n'accorde « jamais à personne, celle de visiter ses appartements intérieurs, jar- « dins, etc... Tout cela est on ne peut plus curieux. Il reçoit son « monde à cheval, lui seul, toute sa garde pied à terre. Il sort brusque- « ment d'une porte et vient à vous avec un parasol derrière lui. Il est « assez bel homme. Il ressemble beaucoup à notre roi : de plus la barbe « et plus de jeunesse. Il a de quarante-cinq à cinquante ans. » (*Corresp.*, t. I, p. 183.)

(2) La *Réception de l'empereur Abd-Ehr-Rhaman* est une des plus belles toiles de Delacroix : elle se trouve au musée de Toulouse. — A propos des audaces de coloriste qui effrayaient le public au Salon de 1845, Baudelaire écrivait : « Voilà le tableau dont nous voulions « parler tout à l'heure, quand nous affirmions que M. Delacroix avait « progressé dans la science de l'harmonie. En effet, déploya-t-on « jamais en aucun temps une pareille coquetterie musicale? Véronèse « fut-il jamais plus féerique? Vit-on jamais chanter sur une toile de « plus capricieuses mélodies? Un plus prodigieux accord de tons nou- « veaux, inconnus, délicats, charmants? Nous en appelons à la bonne « foi de quiconque connaît son vieux Louvre. Qu'on cite un tableau de « grand coloriste où la couleur ait autant d'esprit que dans celui de « M. Delacroix. Nous savons que nous serons compris d'un petit « nombre, mais cela nous suffit. Ce tableau est si harmonieux malgré la

Après avoir répondu les compliments d'usage et être resté plus qu'il n'est ordinaire dans ces réceptions, il a ordonné à Muchtar de prendre la lettre du roi des Français et nous a accordé la faveur inouïe de visiter quelques-uns de ses appartements. Il a tourné bride, après nous avoir fait un signe d'adieu, et il s'est perdu dans la foule à droite avec la musique.

La voiture qui était partie après lui était couverte en drap vert, traînée par une mule caparaçonnée de rouge, les roues dorées. Hommes qui l'éventaient avec des mouchoirs blancs longs comme des turbans.

Entré par la même porte ; là, remonté à cheval. Passé une porte qui menait à une espèce de rue entre deux grands murs bordés d'une haie de soldats de part et d'autre.

Descendu de cheval devant une petite porte à laquelle on a frappé quelque temps. Nous sommes entrés bientôt dans une cour de marbre avec une vasque versant de l'eau au milieu ; en haut, petits volets peints. Traversé quelques petites pièces avec des jeunes enfants, nègres pour la plupart et médiocrement vêtus. Sortis sur une terrasse d'un jardin. Portes délabrées, peintures usées. Trouvé un petit

« splendeur de tons qu'il en est gris comme la nature, gris comme
« l'atmosphère de l'été, quand le soleil étend comme un crépuscule de
« poussière tremblante sur chaque objet. Aussi ne l'aperçoit-on pas du
« premier coup : ses voisins l'assomment. La composition est excellente,
« elle a quelque chose d'inattendu, parce qu'elle est vraie et naturelle. »
— *P. S.* « On dit qu'il y a des éloges qui compromettent, et que mieux
« vaut un sage ennemi... Nous ne croyons pas, nous, qu'on puisse com-
« promettre le génie en l'expliquant. »

kiosque en bois non peint, une espèce de canapé bambou en menuiserie, avec une espèce de matelas roulé. A gauche rentrés par une porte mieux peinte. Très belle cour, avec fontaine au milieu; au fond porte verte, rouge et or; les murs en faïence à hauteur d'homme. Les deux faces donnant entrée dans des chambres avec péristyles de colonnes; peintures charmantes dans l'intérieur et à la voûte; faïence jusqu'à une certaine hauteur; à droite lit un peu à l'anglaise, à gauche matelas ou lit par terre, très propre et très blanc; dans l'angle à droite, psyché. Deux lits par terre. Joli tapis vers le fond. — Sur le devant natte jusqu'à l'entrée. Vu, de cette chambre, Abou et un ou deux autres appuyés contre le mur près de la porte d'entrée. — Filet au-dessus de la cour.

Dans la chambre en face, lit de brocart à l'européenne; point d'autres meubles. Portière en drap relevée à moitié; à gauche de la petite porte dans la cour rouge et vert, espèce de renfoncement avec une espèce de paysage ou miroir. — Des armoires peintes dans la chambre, dans l'ombre.

Dans le kiosque du jardin auquel on arrive par une espèce de treille portée de côté par des piliers verts et rouges. Autre jardin, jet d'eau devant une espèce de baraque en bois, dont la peinture était dégradée, dans laquelle il y avait un fauteuil bas et couvert, devant un bassin en brique à fleur de terre, devant lequel ils nous ont arrêtés pour jouir de notre admiration.

Le général en chef de la cavalerie, accroupi devant la porte des écuries. De cette porte-là en se retournant, bel effet; le bas des murs blanchis.

Là nous retrouvâmes nos chevaux et la troupe encore sous les armes, puis nous fûmes dans un autre jardin plus agreste. Sortis par l'endroit où on met au vert les chevaux de l'empereur; soldats et peuple nous accompagnent. L'enfant à la chemise pittoresque.

Vendredi 23 *mars.* — Sorti pour la première fois. La porte avec boiseries au-dessus.

Espèce de marché de fruits secs, poteries, cabanes en cannes adossées aux murs de la ville. Séparations en cannes dans les boutiques comme les treillages de jardins. Homme à l'ombre d'un chiffon sur deux bâtons. Porte fermée pour la prière. Hommes battant le mur de tapis en criant en mesure à un signal de l'un d'eux chaque fois.

Entré dans la juiverie. — Acheté des petits objets en cuivre. L'enfant à qui je donnais la main; l'homme qui a passé entre nous deux. — Au bazar; ceinture.

Samedi 24. — Sorti pour aller à la juiverie. Homme en cafetan rouge dans le marché qui y conduit. Autre marchand de friture. Le portier de la juiverie en rouge.

Entré chez l'ami d'Abraham. Juifs sur les terrasses se détachant sur un ciel légèrement nuageux et azuré à la Paul Véronèse. — La jeune petite femme est

entrée, a baisé les mains à nous tous. Les Maures mangeaient. Table peinte.

Le jeu des Juifs chez la mariée; l'un d'eux était au milieu, un pied sur une vieille pantoufle et allongeant des coups de pied à ceux qu'il pouvait atteindre et qui lui donnaient d'affreux coups de poing.

On laisse, hiver comme été, les chevaux du roi en plein air; seulement, pendant une quarantaine de jours des plus rigoureux, on leur met une couverture.

Muchtar, à qui on avait envoyé parmi ses présents une pièce de casimir blanc, en a envoyé hier chercher encore une aune, parce qu'il a compté sur deux habits.

L'empereur se fait apporter les présents destinés à ses ministres et choisit ce qui est à sa convenance.

Le 30, l'empereur nous a envoyé des *musiciens juifs de Mogador* (1). C'est tout ce qu'il y a de mieux dans l'empire; Abou est venu les entendre. Il a pris un petit papier dans son turban pour écrire nos noms. Mon nom ne lui a pas donné peu de peine à prononcer.

Cimetière juif.

Abraham nous disait que les maçons élevaient en général les murs sans cordeau entièrement d'instinct; que tel ouvrier était incapable de refaire une chose qu'il avait faite avant.

1ᵉʳ *avril.* — Le matin, la cour où sont les autruches;

(1) Tableau exposé au Salon de 1847.

une d'elles a reçu un coup de corne de l'antilope; embarras pour empêcher le sang de couler.

Sorti vers une heure. La porte de la ville au delà de la mosquée en sortant de la maison. Autre porte dans la rue.

Enfant avec des fleurs au bout de sa natte de cheveux.

Arrivé dans le marché, dans le passage obscur. Musulmans accroupis, éclairés vivement. Homme dans sa boutique, cannes derrière, couteau pendu.

Homme assis à gauche, cafetan orange, haïjck en désordre, qu'il rajustait. Noir nu et rajustant son haïjck.

Vue de la mosquée. Campagne, parties de murs peintes en jaune; le bas en général est blanc, très propre à détacher les figures. — Petite mosquée peinte en jaune.

Chez le Juif qui m'a conduit sur les terrasses (1).

Femme assise brodant un habit de femme chez le chef des Juifs; très vives couleurs de robes à la figure se détachant sur le mur blanc, l'enfant auprès.

(1) Delacroix avait senti que toute la poésie intime, tout le charme mystérieux de l'existence orientale résidait dans ces deux parties de la maison moresque : le *patio* ou cour intérieure et la *terrasse :* aussi s'efforçait-il, malgré les difficultés que crée la jalousie des musulmans, d'y pénétrer pour y peindre : « J'ai passé la plupart du temps dans un ennui « extrême, écrit-il de Méquinez le 2 avril, à cause qu'il m'était impossible « de dessiner ostensiblement d'après nature, même une masure. Même « de marcher sur la terrasse, vous expose à des pierres ou à des coups « de fusil. La jalousie des Mores est extrême, et c'est sur les terrasses « que les femmes vont ordinairement prendre le frais ou se voir entre « elles. » (*Corresp.*, t. I, p. 185.)

La maison ruinée des Portugais. Vue du haut de la terrasse.

Autre côté. — Porte de la ville, murailles du quartier des Juifs.

Fontaine avant d'arriver à la grande place. Grande maison à gauche sur la grande place.

Corps de garde intérieur. — Intérieur de la cour. — Porte dégradée par en bas; tombeau de saint en descendant; créneaux dentelés. — La rue en montant; les hommes blancs sur les murs.

2 avril. — Biaz nous a envoyé demander une feuille de papier pour donner la réponse de l'empereur (1).

5 avril. — Parti de Meknez vers onze heures. La veille, travaillé beaucoup. — Grandes arcades contre le mur à gauche entre deux portes; la même porte, en se retournant sur la grande place garnie de tôle.

Belle vallée à droite, à perte de vue.

Passé un pont moresque. Peintures effacées, la ville dans le fond.

Porte du marché pendant que nous marchandions

(1) « Je ne vous parle pas de toutes les choses curieuses que je vois. Cela finit par sembler naturel à un Parisien logé dans un palais moresque, garni de faïences et de mosaïques. Voici un trait du pays : hier, le premier ministre qui traite avec Mornay, a *envoyé demander une feuille de papier pour nous donner la réponse de l'empereur.* » (*Corresp.*, t. I, p. 185.)

du tabac. Ciel un peu nuageux. — Maison de Juifs, escalier. — Porte des marchands.

Plants d'oliviers. — Repassé la petite rivière aux lauriers-roses en deux endroits. Elle serpente beaucoup. Les femmes qui voyageaient courbées sur leurs chevaux ; celle qui était isolée du côté de la route pour nous laisser passer, un noir tenant le cheval. — Les enfants à cheval devant le père. — Les oliviers à droite et montant la montagne qui mène à Derhôon. En arrivant à Derhôon, le cheval de M. Desgranges (1); vingt des soldats se mirent sur lui, on a cherché à l'enlacer avec des cordes; enfin les deux pieds de derrière pris, il cherchait à mordre. — Vu des tentes noires placées circulairement.

6 avril. — Au fleuve Sébou.

Traversé beaucoup de montagnes; grandes places jaunes, blanches, violettes de fleurs; le lieu où nous avons campé au bord du fleuve. Dans la journée, pendant que nous étions reposés avant d'arriver, rencontré un courrier qui nous apportait des lettres de France. Plaisir très vif.

7 avril. — *A Reddat.*

Passé le Sébou. Monté sur mon cheval, côtoyé le Sébou, eau fort agréable; tentes à gauche, douars. Passage du Sébou. L'autruche.

(1) **Antoine-Jérôme Desgranges**, interprète du Roi, accompagnait en cette qualité le comte de Mornay dans son ambassade.

A cheval et entré après déjeuner dans de belles montagnes. Descendu dans une superbe vallée avec beaucoup de très beaux arbres. Oliviers sur des rochers gris.

Passé la rivière de Wharrah, peu profonde; très gros crapaud; grande chaleur ensuite avant d'arriver au campement dans un bel endroit nommé Reddat, montagnes dans le lointain. Sorti le soir après le coucher du soleil. Vue mélancolique de cette plaine immense et inhabitée. Cris des grenouilles et autres animaux. Les musulmans faisaient leur prière en même temps.

Le soir, la querelle des domestiques.

8 avril. — **A *Emda*.**

Journée fatigante, ciel couvert et temps nerveux; traversé beau et fertile pays, beaucoup de douars et tentes. Fleurs sans nombre de mille espèces formant les tapis les plus diaprés. Reposé et dormi auprès d'un creux d'eau.

Rencontré le matin un autre pacha qui allait à ses affaires avec des soldats; nous avons eu au premier voyage son second qui était ici. La bride de son cheval couverte d'acier. — Abou a dîné avec nous.

9 avril. — **A *Alcassar-El-Kebir* (1).**

(1) Aquarelle. De l'année 1839 date un tableau variante. Le catalogue Robaut le décrit ainsi : « La grande tente au centre est rayée bleu et « blanc; le pavillon français flotte au-dessus. Au second plan une foule; « des montagnes dans le fond. »

Montagnes, côtoyé un endroit où nous avions déjeuné au premier voyage dans un creux auprès d'une fontaine. Genêts odorants, montagnes bleues dans le fond. Quand nous avons découvert Alcassar, nous avons aperçu des soldats de Tanger campés au loin; ils vont à Maroc. Ils étaient en ligne; les nôtres en ont fait autant; courses de poudre. Les chefs et soldats sont venus revoir leur chef, baisant leur main après avoir pris l'autre. Des soldats baisaient le genou.

Le lait offert par les femmes; un bâton avec un mouchoir blanc; d'abord le lait aux porte-drapeau qui ont trempé le bout du doigt; ensuite au caïd et aux soldats.

Les enfants qui vont à la rencontre du caïd et lui baisaient le genou.

Le sabre dans la route; se faire expliquer par Abraham.

10 avril. — Monté le cheval de M. Desgranges. Beau pays, montagnes très bleues, violettes à droite; montagnes violettes le matin et le soir, bleues dans la journée; tapis de fleurs jaunes, violettes avant d'arriver à la rivière de Wad-el-Maghazin.

Passé la rivière et déjeuné dans les mêmes broussailles; entré dans la grande plaine où a été défait D. Sébastien; à droite, très belles montagnes bleues; à gauche, plaines à perte de vue, tapis de fleurs blancs, jaune clair, jaune foncé, violet.

Entré dans une forêt charmante de lièges; lointain à gauche, fleurs. Descendu et remonté avant d'arriver au marché de Teleta deï Rissana où nous avions couché en venant; petits lataniers sur la hauteur à gauche.

Repassé à l'entrée de la vallée étroite et tortueuse appelée le col du Chameau; journée longue et fatigante.

11 *avril.* — *Aḧin-El-Daliah.*
Monté le cheval de Caddour, le mien étant malade; revu les beaux oliviers sur le penchant d'une colline, observé les ombres que forment les étriers et les pieds, ombre toujours dessinant le contour de la cuisse et de la jambe en dessous. L'étrier sortant sans qu'on voie les courroies. L'étrier et l'agrafe du poitrail très blanc sans brillants, cheval gris, bride à la tête, velours blanc usé.

Masser les personnages en brun, quitte à éclaircir pour les détacher.

Déjeuné où nous avions déjeuné en venant au bord d'un ruisseau. En continuant, soldats à gauche se détachant sur le ciel, les hommes demi-teints, couleur charmante, les noirs, figures de chevaux bruns très marquées.

Selle avec poire à poudre, poitrail au pommeau, fourreau du fusil vert, tête de Michel-Ange. Couverture blanche.

Les femmes qui sont venues présenter le lait aux drapeaux et au caïd.

Repassé à l'endroit où nous avions campé la deuxième fois en venant, où la population avait commencé à paraître menaçante. Arrivé sur le haut, on voit le cap Spartel, la mer en descendant.

Vaste plaine marécageuse, très détrempée au premier voyage, très sèche à présent.

Drapeaux. Hommes éclairés par derrière, burnous transparent autour de la tête, de même que le pan qui couvrait le fusil.

Repassé une petite rivière très bourbeuse. C'est dans cet endroit que nous avons vu courir la poudre pour la première fois au premier voyage.

Commencé à monter la montagne où est la forêt de lièges. Source charmante à droite qui serpente depuis le haut, fleurs en profusion, rochers isolés comme des constructions à gauche. Harnais rouge en montant et pierres.

Vue superbe en se retournant.

Le lendemain 12 avril. — Partis d'Ahïn-El-Daliah avec le fils du pacha, escorté de chaque côté de deux hommes portant le fusil. Le sac de cheval passé au cou. L'infanterie le met quelquefois ainsi.

A moitié route, des femmes et des hommes ont mis devant lui un sabre; se faire expliquer par Abraham.

Plus près de la ville, les enfants sont venus complimenter Abou, qui les interrogeait et leur donnait de l'argent.

Tanger. — *Après le retour de Meknez.*

Chez Abraham avec MM. de Praslin et d'Orsonville. — La fille avec un simple fichu sur la tête et sa toilette. — Les nègres qui sont venus danser au consulat et par la ville. Femme devant eux couverte d'un haïck et portant un bâton avec un mouchoir au bout pour quêter. — Un accès de fièvre vers le 16 avril. — Le 20, promenade. Ma première sortie avec M. D... et M. Freyssinet à la Marine. Noir qui baignait un cheval noir ; le nègre aussi noir et aussi luisant.

Tanger, 28 avril. — Hier 27 avril, il est passé sous nos fenêtres une procession avec musique, tambours et hautbois. C'était un jeune garçon qui avait complété ses études premières et qu'on promenait en cérémonie ; il était entouré de ses camarades qui chantaient et de ses parents et maîtres. On sortait des boutiques et des maisons pour le complimenter. Lui était enveloppé dans un burnous.

Dans les occasions de détresse, les enfants sortent avec leurs tablettes d'école et les portent avec solennité. Ces tablettes sont en bois, enduites de terre glaise ; on écrit avec des roseaux et une sorte de sépia qui peut s'effacer facilement. Ce peuple est tout antique (1). Cette vie extérieure et ces maisons fermées

(1) Delacroix écrivait à Pierret le 29 février, peu de temps après son arrivée : « Imagine, mon ami, ce que c'est que de voir, couchés au « soleil, se promenant dans les rues, raccommodant des savates, des

soigneusement : les femmes retirées. — L'autre jour querelle des marins qui ont voulu entrer dans une maison maure. Un nègre leur a jeté sa savate au nez.

Abou, le général qui nous a conduits, était l'autre jour assis sur le pas même de la porte; il y avait sur le banc notre garçon de cuisine. Il n'a fait que s'incliner un peu de côté pour nous laisser passer. Il y a quelque chose de républicain dans ce sans-façon. Les grands de l'endroit vont se mettre dans un coin de la rue accroupis au soleil et causent ensemble ; on se juche dans quelque boutique de marchands. Ces gens-ci ont un certain nombre, et un petit nombre, de cas prévus ou possibles, quelques impôts, quelque punition dans une circonstance donnée; mais tout cela sans l'ennui et le détail continus dont nous accablent nos polices modernes. L'habitude et l'usage antique règlent tout. Le même rend grâces à Dieu de sa mauvaise nourriture et de son mauvais manteau. Il se trouve trop heureux encore de les avoir.

Certains usages antiques et vulgaires ont de la ma-

« personnages consulaires, des Catons, des Brutus, auxquels il ne
« manque même pas l'air dédaigneux que devaient avoir les maîtres du
« monde; ces gens-ci ne possèdent qu'une couverture dans laquelle ils
« marchent, dorment, et sont enterrés, et ils ont l'air aussi satisfait que
« Cicéron devait l'être de sa chaise curule. Je te le dis, vous ne pourrez
« jamais croire à ce que je rapporterai, parce que ce sera bien loin de la
« vérité et de la noblesse de ces natures. *L'antique n'a rien de plus*
« *beau.* » *(Corresp.,* t. 1, p. 178.) Delacroix parlant de l'Afrique, un jour,
disait à Th. Silvestre qui l'a rapporté dans son livre : *les Artistes vivants :*
« L'aspect de cette contrée restera toujours dans mes yeux; les hommes
« de cette forte race s'agiteront toujours, tant que je vivrai, dans ma
« mémoire. C'est en eux que j'ai vraiment *retrouvé la beauté antique.* »

jesté qui manque chez nous dans les circonstances les plus graves : l'usage des femmes d'aller le vendredi sur les tombeaux avec des rameaux qu'on vend au marché, les fiançailles avec la musique, les présents portés derrière les parents, le couscoussou, les sacs de blé sur les mules et sur les ânes, un bœuf, des étoffes sur des coussins.

Ils doivent concevoir difficilement l'esprit brouillon des chrétiens et leur inquiétude qui les porte aux nouveautés. Nous nous apercevons de mille choses qui manquent à ces gens-ci. Leur ignorance fait leur calme et leur bonheur; nous-mêmes sommes-nous à bout de ce qu'une civilisation plus avancée peut produire.

Ils sont plus près de la nature de mille manières : leurs habits, la forme de leurs souliers. Aussi la beauté s'unit à tout ce qu'ils font. Nous autres, dans nos corsets, nos souliers étroits, nos gaines ridicules, nous faisons pitié. La grâce se venge de notre science.

VOYAGE EN ESPAGNE

Le 16 mai au soir, après une ennuyeuse quarantaine de sept jours, obtenu l'entrée à Cadix; joie extrême.

Les montagnes à l'opposé de la baie très distinctes et de belle couleur. En approchant, les maisons de Cadix blanches et dorées sur un beau ciel bleu.

Cadix, vendredi 18 *mai*. — Minuit sonne aux Franciscains. Singulière émotion dans ce pays si étrange. Ce clair de lune; ces tours blanches aux rayons de la lune.

Il y a dans ma chambre deux gravures de Debucourt : les *Visites* et l'*Orange* ; à l'une d'elles est inscrit : *Publié le* 1^{er} *jour du dix-neuvième siècle;* cela me fait souvenir que j'étais déjà du monde! Que de temps depuis ma première jeunesse!

Promené le soir; rencontré, chez M. Carmen, la signora *Maria Josefa*.

M. Gros Chamelier a dîné avec nous. C'est un homme de l'extérieur le plus doux qui n'a bu que de l'eau à son dîner. Comme il refusait de fumer au dessert, il nous a dit simplement que sa modération était une affaire de régime ; il y a plusieurs années, il en fumait trois ou quatre douzaines par jour, il buvait cinquante bouteilles d'eau-de-vie, et ne comptait pas les bouteilles de vin. Il y a quelque temps, malgré son régime, il s'est laissé aller à boire de la bière, il en a bu six ou huit bouteilles en moins de rien. Cet homme a été de même pour les femmes, avec lesquelles il a fait les plus grands excès. Il y a quelque chose de pur Hoffman dans ce caractère.

Singulière organisation de cet homme, qui a joui de toutes choses et à l'extrême. Il m'a dit que la privation du cigare lui avait plus coûté que tout le reste. Il rêvait continuellement qu'il était retourné à son ancienne habitude, qu'il se reprochait beaucoup

d'avoir manqué à son régime et qu'il s'éveillait alors très content de lui. Quelle vie de jouissances a donc menée cet homme! Ce vin et surtout ce tabac étaient pour lui d'une volupté indicible.

Vers quatre heures, au couvent des Augustins avec M. Angrand. Escaliers garnis de faïences. Le chœur des frères en haut de l'église et la pièce longue auparavant, avec tableaux ; même dans les mauvais portraits qui tapissent les cloîtres, influence de la belle école espagnole (1).

Samedi 19 *mai*. — Au couvent des Capucins. Le Père gardien en nous montrant son jardin nous dit de prendre des fleurs, sinon pour nous, au moins pour les dames. Il ne pensait pas que le jardin du couvent fût digne de notre visite, attendu que le vent avait *gâté les pois*.

En entrant, cour carrée très simple, images sur les murs et l'église à droite en face. La Vierge de Murillo : les joues parfaitement peintes et les yeux célestes.

(1) De tous les maîtres de l'École espagnole, Goya paraît être celui qui le frappa le plus. De secrets rapports de tempérament existaient entre ces deux maîtres si essentiellement modernes : Goya et Delacroix : un même amour de la couleur, un même sens du côté dramatique de la vie, une même fougue de composition. Les admirables eaux-fortes du peintre espagnol l'attiraient par-dessus tout; il y retrouvait, idéalisée par le génie fantaisiste du grand artiste, l'image de ces mœurs si exceptionnelles, à propos desquelles il écrivait : « Ç'a été une des sensa-
« tions de plaisir les plus vives que celle de me trouver, sortant de
« France, transporté, sans avoir touché terre ailleurs, dans ce pays
« pittoresque; de voir leurs maisons, ces manteaux que portent les plus
« grands gueux et jusqu'aux enfants des mendiants. Tout Goya palpitait
« autour de moi. » (*Corresp.*, t. I, p. 172.)

L'église très obscure. La sacristie; armoires de bois noirâtre, bancs, le petit jardin du Père gardien. — Le chœur derrière, corridor en continuant. Tableau de squelette couché à droite de la porte du corridor de l'infirmerie. Corridors à perte de vue, escaliers; cartes de géographie sur les murs. Petite sculpture d'une *Pietà* incrustée dans le mur au-dessous d'une petite peinture d'un moine en extase en joignant les mains et contemplant le crucifix. — Cloître en bas, peintures au-dessus de chaque arceau; *la Mort au milieu des richesses de la terre;* le jardin.

Dimanche 20 *mai.* — Le matin, au couvent des Dominicains; l'église très belle. — La cathédrale en ruine sans être achevée. Soleil du diable.

Séville, mercredi 23 *mai.* — Rapports avec les Maures (1). — Grandes portes partout; compartiments des plafonds et menuiserie. — Les jardins, chaussée en briques bordée de faïence, la terre plus bas. Murs crénelés; énormes clefs.

Alcala. — La nuit : la lune sur l'eau mélancolique; le cri des grenouilles; la chapelle gothique moresque avant d'entrer dans la ville près de l'aqueduc.

Séville. — Le matin, la cathédrale : magnifique

(1) Delacroix écrivait à Pierret, au moment de son retour d'Espagne : « J'ai retrouvé en Espagne tout ce que j'avais laissé chez les Mores. « Rien n'y est changé que la religion; le fanatisme, du reste, y est le « même... Des églises et toute une civilisation comme il y a trois « cents ans. » (*Corresp.*, t. I, p. 186.)

obscurité ; le Christ en haut sur le damas rouge ; la grande grille qui entoure le maître-autel ; le derrière de l'autel avec petites fenêtres et entrée d'un souterrain.

Arcades sur les maisons. La femme couchée à la porte de l'église : bras bruns sur le noir de la mantille et le brun de la robe. Caractère singulier venant de ce qu'on ne voit presque pas de blanc portant autour de la tête.

Promenade le soir ; terrasse qui me rappelle mon enfance à Montpellier (1).

Bords du Guadalquivir.

Le capucin en chaire ; fenêtres couvertes avec de la toile et des draperies de couleur.

Vendredi 25 mai. — M. Baron est venu me prendre de bonne heure. Monté sur la tour la *Giralda*, point de marches. Ses environs ressemblent à ceux de Paris ; dîné avec MM. Startley et Muller, et avec eux en voiture voir la Cartuja. Beau Zurbaran dans la sacristie, beaux tombeaux, arcanum derrière l'autel, cimetière, orangers. — Cour moresque, tableaux sur les murs et faïences avec bancs de faïence.

A midi, dessiné la signora Dolorès. — Avant aux

(1) Delacroix fait ici allusion à sa toute première jeunesse, avant le commencement de ses études au lycée Louis-le-Grand : c'est là un ordre de souvenirs qui ne revient pas fréquemment dans le journal. Il est rare qu'il se reporte à ses années de première jeunesse, surtout à ses années de collège qui conservent un si grand charme pour certains, mais qui semblent lui avoir été pénibles.

Capucines; sur leurs armes, les cinq plaies de Jésus, celle du milieu plus grande, et deux bras, l'un nu ; beaux Murillos ; entre autres, le saint avec la mitre et la robe noire donnant l'aumône. Le chapeau rose à une madone.

Le soir au cimetière.

En revenant des Capucines, longé les murailles; double enceinte, — une plus basse en avant à six ou huit pieds environ.

Le soir chez M. Williams. — Mélancolica; guitare. — En revenant, le soldat qui pinçait de la guitare devant le corps de garde. — Courts instants d'émotions diverses dans la soirée : la musique, etc... Le matin, dans la sacristie de la cathédrale, deux saintes de Goya.

Les chevaux conduits en troupe sur le pont, les hommes avec habits de peaux de mouton et culottes : cela ferait un tableau.

Le réfectoire des Chartreux (1). — L'évêque ; chapeau vert.

Samedi 26. — *Alcazar :* Superbe style moresque

(1) La Chartreuse de Séville inspira à Delacroix trois dessins et une composition. Le premier de ces dessins représente une cour de cloître, au bas de laquelle il écrivit : « Chartreuse de Séville, 25 mars : vendredi. » Le second et le troisième représentent l'intérieur de deux salles du même couvent. — Delacroix y remarqua en outre un religieux, assis dans une stalle en bois sculpté, qui le frappa par son attitude béate, car non seulement il en fit un dessin, mais encore il s'en inspira et donna la même pose au « *fils de Christophe Colomb malade au couvent de Sainte-Marie de Robida* ». (Voir *Catalogue Robaut.*)

différent des monuments d'Afrique. Le jardin remarquable et la galerie suspendue qui l'entoure en partie ; achevé l'étude de la mantille chez M. Williams.

Le fameux Romero, matador et professeur de tauromachie, ne faisait presque pas de mouvements pour éviter le taureau. Il savait l'amener devant le roi pour le tuer, et après lui avoir porté le coup, il se retournait à l'instant même pour saluer sans regarder derrière lui.

Le fameux Pepillo, très célèbre matador, fut tué à Madrid par un taureau ; il fut pris dans le côté par la corne ; il essaya vainement de se dégager en se soulevant de ses bras sur la tête même de l'animal qui le portait tout autour de l'arène et lentement de sorte que la corne entrait plus avant à chaque instant; il le porta ainsi suspendu et déjà mort... Romero était inconsolable de n'avoir pas été présent; il était persuadé qu'il l'aurait dégagé.

Dimanche 27. — Chez M. Williams le soir.

Danseurs : la petite qui levait la jambe, la plus grande très gracieuse. Au commencement de la soirée, ennui. Mme Forde, la sœur de M. Williams, m'a expliqué les paroles de l'air qu'elle m'a donné. Les danseurs m'ont expliqué les castagnettes. La jolie enfant qui se plaçait entre les jambes de M. D.

Mme Forde; adieu à l'anglaise... Coquette; j'y avais été le jour sans la trouver...; j'avais erré dans les rues en amant espagnol; rues couvertes de toiles.

Avant, dessiné dans une grande salle, près la cathédrale.

Diné chez M. Startley et été au couvent de Saint-Jérôme avec ces messieurs ; le fameux Cevallos (1) y est. — Saint Jérôme de Torrigiani (2).

Lundi 28. — A la *casa di Pilata* (3). Escalier superbe, faïence partout, jardin moresque.

Adieux à M. Williams et à sa famille, je ne puis quitter, probablement pour toujours, ces excellentes gens ; seul un instant avec lui ; son émotion.

Le bateau ; départ. — La dame en officier. — Bords du Guadalquivir, triste nuit. — Solitude au milieu de ces étrangers jouant aux cartes dans le sombre et incommode entrepont. — La dame qui retrousse son bras pour me montrer sa blessure.

Réveil désagréable et débarquement à Sanlucar.

Revenu en *calessin* avec la servante de l'hôtel de Cadix. — Pays désert ; l'homme à cheval avec sa couverture passée au cou.

(1) *Pierre Cevallos*, homme d'État espagnol, né en 1764, mort en 1840, fut un des agents les plus actifs de la junte espagnole et contribua puissamment à soutenir la résistance contre Napoléon dans la Péninsule. Après avoir joui d'une grande influence à la cour de Ferdinand VII, il semble résulter de ce passage qu'il s'était retiré à la fin de sa vie dans le couvent de Saint-Jérôme, à Séville.

(2) *Torrigiani,* sculpteur florentin, contemporain de Michel-Ange, né en 1472, mort en 1522 à Séville. La statue de saint Jérôme, que mentionne ici Delacroix, est une œuvre des plus remarquables, qui se trouve actuellement au musée de Séville.

(3) *La maison de Pilate* est un des plus beaux exemplaires et des mieux conservés du style moresque qui soient à Séville.

1834

Sans date (1). — Coucher de soleil. Ciel bleu, jaune clair près du soleil et les nuages voisins du soleil en une masse un peu molle, et supérieurement des flocons laineux; lesquels, jaune clair du côté du soleil, et du reste, gris de perle jaunâtre poussière. S'élevant davantage plus loin du soleil, gris de perle moins jaune et laissant entrevoir le ciel qui paraît d'un bel azur, quoique clair; les nuages d'en haut éclairés par-ci par-là sur le bord, comme si un léger voile couvrait le reste, laissant apercevoir leur brillant.

— *Léda* (2). Son étonnement naïf en voyant le cygne se jouer dans son sein, autour de ses belles

(1) Ces notes ont été vraisemblablement prises à Valmont, au mois de septembre 1834.

(2) On trouve ici l'idée première de l'une des trois peintures décoratives que Delacroix exécuta cette même année à Valmont. Ces fresques, *Léda, Anacréon, Bacchus* occupent des dessus de porte dans le corridor du premier étage de la propriété de M. Bornot. (Voir *Catalogue Robaut*, n°ˢ 384 et 545.)

épaules nues et de ses cuisses éclatantes de blancheur. Un sentiment nouveau s'éveille dans son esprit troublé ; elle cache à ses compagnes son mystérieux amour. Je ne sais quoi de divin rayonne dans la blancheur de l'oiseau dont le col entoure mollement ses membres délicats et dont le bec amoureux et téméraire ose effleurer ses charmes les plus secrets. La jeune beauté troublée d'abord et cherchant à se rassurer en pensant que ce n'est qu'un oiseau. Ses transports n'ont pas de témoins. Couchée sous un ombrage frais au bord des ruisseaux qui réfléchissent ses beaux membres nus et dont le cristal effleure le bout de ses pieds, elle demande aux vents l'objet de son ardeur, qu'elle n'ose rappeler.

Sans date. — Sur l'autorité, les traditions, les exemples des maîtres. Ils ne sont pas moins dangereux qu'ils ne sont utiles ; ils égarent ou intimident les artistes ; ils arment les critiques d'arguments terribles contre toute originalité.

— C'est un singulier moyen d'encourager les arts que de donner permission aux mauvais ou médiocres artistes d'exposer *trois* tableaux et d'interdire aux gens de talent d'en exposer *quatre*.

1840

Sans date. — En tout objet la première chose à saisir pour le rendre avec le dessin, c'est le contraste des lignes principales. Avant de poser le crayon sur le papier, en être bien frappé. Dans Girodet, par exemple, cela se trouve bien en partie dans son ouvrage, parce qu'à force d'être tendu sur le modèle, il a attrapé à tort et à travers quelque chose de sa grâce, mais cela s'y trouve comme par hasard. Il ne reconnaissait pas le principe en l'appliquant. X...(1) me paraît le seul qui l'ait compris et exécuté. C'est là tout le secret de son dessin. Le plus difficile est comme lui de l'appliquer au corps entier. Ingres l'a trouvé dans des détails des mains, etc. Sans artifices pour aider l'œil, il serait impossible d'y arriver, tel que de prolonger une ligne, etc., dessiner souvent à la vitre (2). Tous les

(1) Sur le manuscrit on ne peut distinguer le nom, qui a été soigneusement biffé à l'encre après coup.

(2) Ce procédé est fort ancien : *Léonard de Vinci, Albert Dürer* et tant d'autres s'en sont servis eux-mêmes très souvent. Voici en quoi il consiste : on prend un crayon gras, et on ferme un œil en tenant l'autre ouvert contre une planchette mobile et fixe à volonté, trouée à diverses

autres peintres, sans en excepter Michel-Ange et Raphaël, ont dessiné d'instinct, de fougue, et ont trouvé la grâce à force d'en être frappés dans la nature; mais ils ne connaissaient pas le secret de X... (1) : la justesse de l'œil. Ce n'est pas au moment de l'exécution qu'il faut se bander à l'étude avec des mesures, des aplombs, etc; il faut de longue main avoir cette justesse qui, en présence de la nature, aidera de soi-même le besoin impétueux de la rendre. Wilkie (2) aussi a le secret. Dans les portraits, *indispensable*. Quand par exemple on a fait des ensembles avec cette connaissance de cause, qu'on sait pour ainsi dire les lignes par cœur, on pourrait en quelque sorte les reproduire géométriquement sur le tableau. Portraits de femme surtout ; il est nécessaire de commencer par la grâce de l'ensemble. Si vous commencez par les détails, vous serez toujours lourd. Témoin, ayez à dessiner un cheval fin, si vous vous laissez

hauteurs, et placée à une certaine distance d'une vitre. A travers l'ouverture, on regarde la partie du paysage que l'on a devant soi et on n'a plus qu'à calquer les lignes telles qu'on les voit à travers la vitre. Au lieu d'un crayon gras, qu'on ne connaissait peut-être pas jadis, on pouvait se servir d'une plume et d'encre.

(1) Ici le même nom aussi soigneusement biffé.

(2) Delacroix écrivait de Londres en 1825 : « J'ai été chez M. Wil-
« kie, et je ne l'apprécie que depuis ce moment. Ses tableaux achevés
« m'avaient déplu, et dans le fait ses ébauches et ses esquisses sont
« au-dessus de tous les éloges. Comme tous les peintres de tous les âges
« et de tous les pays, il gâte régulièrement ce qu'il fait de beau. » —
Et encore : « J'ai vu chez Wilkie une esquisse de *Knox le puritain*
« *prêchant devant Marie Stuart*. Je ne peux t'exprimer combien c'est
« beau, mais je crains qu'il ne la gâte; c'est une manie fatale. » (*Corresp.*,
t. I, p. 100 et 103.)

aller aux détails, votre contour ne sera jamais assez accusé.

— On a remarqué à Tripoli que les enfants provenant de noirs et de femmes blanches ne vivaient pas. Les enfants des Mameluks étaient dans le même cas. Avoir une idée des races.

Sans date. — Bien distinguer les différents plans en les circonscrivant respectivement; les classer chacun dans l'ordre où ils se présentent au jour, discerner avant de peindre ceux qui sont de même valeur. Ainsi, par exemple, dans un dessin sur papier coloré, faire serpenter les luisants avec le blanc; puis les lumières faites encore avec du blanc, mais moins vif; ensuite celles des demi-teintes que l'on ménage avec le papier, ensuite une première demi-teinte avec le crayon, etc. Quand sur le bord d'un plan que vous avez bien établi, vous avez un peu plus de clair qu'au centre, vous prononcez d'autant plus son méplat ou sa saillie. C'est là surtout le secret du modelé. On aura beau mettre du noir, on n'aura pas de modelé. Il s'ensuit qu'avec très peu de chose on peut modeler.

1843

16 *décembre*. — Le poète se sauve par la succession des images, le peintre par leur simultanéité. Exemple : j'ai sous les yeux des oiseaux qui se baignent dans une petite flaque d'eau formée par la pluie, sur le plomb qui recouvre la saillie plate d'un toit ; je vois à la fois une foule de choses que le poète ne peut pas même mentionner, loin de les décrire, sous peine d'être fatigant et d'entasser des volumes, pour ne rendre encore qu'imparfaitement.

Notez que je ne prends qu'un instant : l'oiseau se plonge dans l'eau ; je vois sa couleur, le dessous argenté de ses petites ailes, sa forme légère, les gouttes d'eau qu'il fait voler au soleil, etc... Ici est l'impuissance de l'art du poète ; il faut que de toutes ces impressions il choisisse la plus frappante pour me faire imaginer toutes les autres.

Je n'ai parlé que de ce qui touche immédiatement au petit oiseau ou ce qui est lui ; je passe sous silence la douce impression du soleil naissant, les nuages qui se peignent dans ce petit lac comme dans un miroir, l'impression de la verdure qui est aux environs, les

jeux des autres oiseaux attirés près de là, ou qui volent et s'enfuient à tire-d'aile, après avoir rafraîchi leurs plumes et trempé leur bec dans cette parcelle d'eau. Et tous les gestes gracieux, au milieu de ces ébats, ces ailes frémissantes, le petit corps dont le plumage se hérisse, cette petite tête élevée en l'air, après s'être humectée, mille autres détails, que je vois encore en imagination, si ce n'est en réalité.

Et encore, en décrivant tout ceci (1).....

Sans date. — Il y a des lignes (2) qui sont des monstres : la droite, la serpentine régulière, surtout deux parallèles. Quand l'homme les établit, les éléments les rongent. Les mousses, les accidents rompent les lignes droites de ses monuments. Une ligne toute seule n'a pas de signification ; il en faut une seconde pour lui donner de l'expression. Grande loi. Exemple : dans les accords de la musique une note n'a pas d'expression, deux ensemble font un tout, expriment une idée.

Chez les anciens, les lignes rigoureuses corrigées par la main de l'ouvrier. Comparer des arcs antiques avec ceux de Percier et Fontaine (3)... Jamais de

(1) La suite manque dans le manuscrit.
(2) Cette question de la ligne, du rôle de la ligne et de la couleur se trouvera reprise et longuement développée dans les dernières années du journal : on y pourra voir, comme un plaidoyer en faveur de son art, une défense de toute son œuvre.
(3) *Percier,* architecte, né à Paris en 1764, mort en 1838, et *Fontaine,* architecte, né à Paris en 1762, mort en 1853. Tous deux étaient élèves de *Peyre,* l'architecte du Roi, et remportèrent le grand prix de

parallèles dans la nature, soit droites, soit courbes.

Il serait intéressant de vérifier si les lignes régulières ne sont que dans le cerveau de l'homme. Les animaux ne les reproduisent pas dans leurs constructions, ou plutôt dans les ébauches de régularité que présentent leurs ouvrages, comme le cocon, l'alvéole. Y a-t-il un passage qui conduit de la matière inerte à l'intelligence humaine, laquelle conçoit des lignes parfaitement géométriques?

Combien d'animaux en revanche qui travaillent avec acharnement à détruire la régularité! L'hirondelle suspend son nid sous les saphites du palais, le ver trace son chemin capricieux dans la poutre. De là le charme des choses anciennes et ruinées. Ce qu'on appelle le vernis du temps : la ruine rapproche l'objet de la nature.

— Combien de livres qu'on ne lit pas parce qu'ils veulent être des livres (1)! Le trop d'étendue, de longueur fatigue. Rien n'est plus important pour l'écrivain que cette proportion. Comme, contrairement au peintre, il présente ses idées successivement, une mauvaise division, trop de détails fatiguent la conception. Au reste, la prédominance de l'inspiration ne comporte pas l'absence de tout génie de combinaison, de même que la prédominance de la combi-

Rome. C'est en Italie que commença entre les deux artistes cette intimité profonde qui les réunit pour ainsi dire en une seule personnalité.

(1) A rapprocher de ce passage celui où il dit : « Montaigne écrit à bâtons rompus; ce sont les ouvrages les plus intéressants. »

naison n'explique pas l'absence complète de l'inspiration. Alexandre procédait, selon l'expression de Bossuet, par grandes et impétueuses saillies. Il chérissait les poètes et n'avait que de l'estime pour les philosophes. César chérissait les philosophes et n'avait que de l'estime pour les poètes. Tous les deux sont parvenus au faîte de la gloire, le premier par l'inspiration étayée de la combinaison, le second par la combinaison étayée de l'inspiration. Alexandre fut grand surtout par l'âme et César par l'esprit.

— « ...Le vrai mérite d'un bon prince est d'avoir un attachement sincère au bien public, d'aimer sa patrie et la gloire. Je dis la gloire, car l'heureux instinct qui anime les hommes du désir d'une bonne réputation est le vrai principe d'une action héroïque; c'est le nerf de l'âme qui la réveille de la léthargie pour la porter aux entreprises utiles, nécessaires et louables. » (FRÉDÉRIC.)

— « L'homme supérieur vit en paix avec tous les hommes, sans toutefois agir absolument de même. L'homme vulgaire agit absolument de même, sans toutefois s'accorder avec eux. Le premier est facilement servi et difficilement satisfait; l'autre, au contraire, est facilement satisfait et difficilement servi. » (CONFUCIUS.)

1844

Sans date. — Article sur les Expositions annuelles; sur les inconvénients d'exposer dans les anciennes galeries.

— Des accidents qui peuvent résulter pour les tableaux anciens.

— Autre article sur les vocations multiples des artistes anciens; voir les Notes pendant mon voyage avec Villot, et lui en demander d'autres.

— Dialogues sur la peinture. Cette forme, quoique vieille, est peut-être la meilleure pour sauver la monotonie et donner du piquant. Elle permet aussi les suspensions, les réflexions de toute sorte, les descriptions, les allusions aux choses les plus variées; elle peut servir aussi par le contraste des caractères des interlocuteurs.

— Comparaison entre Puget (1) et Michel-Ange

(1) Delacroix revint sur cette idée dans un éloquent article publié cette même année 1844 dans les *Beaux-Arts,* à propos du groupe d'*Andromède,* de Puget. « Nous reviendrons à l'objet principal de cette note, « à l'Andromède qui subit un martyre dont souffrent tous les amis des « arts, puisqu'elle doit périr et disparaitre finalement... Le grand sculp-

(peut venir à propos du dessin de Michel-Ange). Extraire et citer le jugement de M. Émeric-David (1) dans les Éphémérides, *in extenso*. Cet article pourrait être une apologie de l'art français et une comparaison du mérite de nos maîtres avec ceux de l'Italie surtout, d'où émane, suivant les critiques, toute beauté : Lesueur, son caractère, sa naïveté angélique ; Poussin et sa gravité; Lebrun, quoique inférieur, peut se comparer aux successeurs des Carrache; n'a pas, à la vérité, le nerf de ceux-ci et la naïve imitation des Guerchin, mais bien supérieur aux Cortone (2), aux Solimène (3).

— Description de l'esquisse en marbre de l'*Alexandre sur Bucéphale*.

— Revoir l'ouvrage de Cochin (4) sur la composition des artistes français et étrangers.

21 juin. — *De l'abus de l'esprit chez les Fran-*

« teur, harcelé de son vivant par les envieuses passions des artistes ses
« rivaux, méconnu et délaissé par les grands et les ministres, sera-t-il
« encore longtemps poursuivi dans ses ouvrages dont le nombre est si
« borné à Paris ? »

(1) *Émeric-David*, archéologue et critique, né en 1755, mort en 1839, s'est fait une place très haute dans l'histoire de l'art français.

(2) *Pietro Berettini*, dit *Pietro de Cortone*, peintre italien, né en 1596, mort en 1669. On voit de lui au Louvre la *Réconciliation de Jacob et d'Esaü*, la *Nativité de la Vierge*, et *Sainte Catherine*.

(3) *Francesco Solimena*, peintre italien, né en 1657, mort en 1747. Le musée du Louvre possède de cet artiste un *Héliodore chassé du temple*, et *Adam et Ève épiés par Satan*.

(4) *Charles-Nicolas Cochin*, dessinateur et graveur de grand mérite, né en 1715, mort en 1790. Il écrivit sur les arts différents mémoires e des ouvrages appréciés qui dénotent chez cet artiste un rare esprit critique et une précision de jugement remarquable

çais. Ils en mettent partout dans leurs ouvrages, ou plutôt ils veulent qu'on sente partout l'auteur, et que l'auteur soit homme d'esprit et entendu à tout; de là ces personnages de roman ou de comédie qui ne parlent pas suivant leurs caractères, ces raisonnements sans fin étalant de la supériorité, de l'érudition, etc.; dans les arts de même. Le peintre pense moins à exprimer son sujet qu'à faire briller son habileté, son adresse; de là, la belle exécution, la touche savante, le morceau supérieurement rendu... Eh! malheureux! pendant que j'admire ton adresse, mon cœur se glace et mon imagination reploie ses ailes (1).

Les vrais grands maîtres ne procèdent pas ainsi.

(1) Ces sensations et ces sentiments d'un véritable artiste en présence de la nature, ce dédain pour les peintres qui, préoccupés surtout d'une exécution habile et savante, ne peuvent s'émouvoir et restent toujours froids, se retrouvent exactement dans un fragment inédit d'une très curieuse lettre écrite en 1853 par un paysagiste de grand mérite, ami de Delacroix, *Constant Dutilleux* :

« Paysagistes !... Qu'a de commun votre occupation avec l'émotion que j'éprouve ? Admire qui veut votre ligne, votre coup de brosse, votre habileté, si c'est ma tête et mon esprit que vous voulez occuper, je vous l'accorde : Bravo! cela est parfaitement fait. Je ne chercherai même point d'où cela vient; je ne constaterai pas même la paternité. Je regarde bien de la mosaïque, pourquoi ne jetterais-je point les yeux sur ce que vous faites ? » ... Toute belle facture a son mérite, qu'elle s'applique à un meuble ou à une pierre précieuse; quant à mon cœur, à mon âme, à ce qui fait l'essence et le fond de mon être, rien, rien pour vous. Je conserve ce précieux trésor pour la nature d'abord, et ensuite pour ceux qui, comme moi, l'auront contemplée avec la vraie béatitude et qui, tout bonnement et naïvement, auront répété quelques phrases, quelques mots qu'ils auront pu lire et épeler dans ce grand livre qu'on ne peut ouvrir qu'avec son cœur... »

On voit qu'une même flamme animait alors les artistes de cette période si brillante de l'École française.

Non, sans doute, ils ne sont pas dépourvus du charme de l'exécution, tout au contraire, mais ce n'est pas cette exécution stérile, matérielle, qui ne peut inspirer d'autre estime que celle qu'on a pour un tour de force. — Paul Véronèse — l'Antique. — C'est qu'il faut une véritable abnégation de vanité pour oser être simple, si toutefois on est de force à l'être; la preuve, même dans les grands maîtres, c'est qu'ils commencent presque toujours par l'abus que je signale; dans la jeunesse, où toutes leurs qualités les étouffent, ils donnent la préférence à l'enflure, à l'esprit... ils veulent briller plus que toucher, ils veulent qu'on admire l'auteur dans ses personnages; ils se croient plats, quand ils ne sont que clairs ou touchants.

— Les auteurs modernes n'ont jamais tant parlé du duel que depuis qu'on ne se bat plus. C'est le ressort principal de leurs narrations, ils donnent à leurs héros une bravoure indomptable; il semble que s'ils peignaient des poltrons, le lecteur aurait mauvaise idée de la vaillance de l'auteur.

Les héros de lord Byron sont tous des matamores, des espèces de mannequins, dont on chercherait en vain les types dans la nature.

Ce genre faux a produit mille imitations malheureuses.

Rien n'est plus facile cependant que d'imaginer une espèce d'être complètement idéal, que l'on décore à plaisir de toutes les qualités ou de tous les

vices extraordinaires qui semblent être l'apanage des natures puissantes.

22 septembre — Il serait plus raisonnable de dire que ces hommes en qui le génie se trouvait uni à une grande faiblesse de constitution, ont senti de bonne heure qu'ils ne pouvaient mener de front l'étude et la vie agitée et voluptueuse comme le commun des hommes organisés à l'ordinaire, et que la modération dont ils ont été conduits à user pour se conserver, a été pour eux l'équivalent de la santé, et a même fini, chez plusieurs, par faire triompher leur tempérament débile, sans parler des charmes de l'étude qui offre des compensations.

— *Muley-abd-el-Rhaman* (1), sultan du Maroc, sortant de son palais, entouré de sa garde, de ses principaux officiers et de ses ministres.

— *Contre la rhétorique.* La préface d'*Obermann* et le livre lui-même. — Un peu de rhétorique dans cette préface, celle, bien entendu, qui n'est pas de Senancour (2).

(1) Ce tableau était un des cinq envois que Delacroix fit au Salon de 1845. (Voir *Catalogue Robaut*, n° 927.) A ce propos, il écrivit au critique Thoré, qui avait été un de ses premiers et de ses plus fervents admirateurs, ce curieux billet : « J'ai envoyé, cher monsieur, cinq « tableaux... Mettons-nous *en prière à présent, pour que messieurs* « *du jury laissent passer mon bagage.* Je crois qu'il serait bon de n'y « pas faire allusion d'avance, de peur que par mauvaise humeur ils ne « réalisent cette crainte. » (*Corresp.*, t. I, p. 301.)

(2) Étienne Pivert de Senancour, écrivain moraliste né à Paris en 1770, mort en 1846. Rêveur sans illusions, athée et fataliste, il écrivit un cer-

La rhétorique se trouve partout : elle gâte les tableaux comme les livres. Ce qui fait la différence entre les livres des gens de lettres et ceux des hommes qui écrivent seulement parce qu'ils ont quelque chose à dire, c'est que dans ces derniers la rhétorique est absente; elle empoisonne, au contraire, les meilleures inspirations des premiers.

A propos de cette même préface de George Sand, pourquoi ne me satisfait-elle pas? D'abord, à cause de ce brin de rhétorique qui mêle à la chose même une manière ornée ou recherchée de l'exprimer. Peut-être, si l'auteur s'était moins occupé à faire un morceau d'éloquence et se fût davantage mis la tête dans les mains et bien en face de ses propres sentiments, il m'eût représenté une partie des miens? J'admire ce qu'il dit, mais il ne me représente pas mes sentiments.

Autre question. N'est-ce pas le côté le plus désolant de cet ouvrage humain que cet incomplet dans l'expression des sentiments, dans l'impression qui résulte de la lecture d'un livre? Il n'y a que la nature qui fasse des choses entières. En lisant cette préface, je me disais : Pourquoi ce point de vue, et pour-

tain nombre d'ouvrages, fruits de ses tristes méditations et de son esprit chagrin. *Obermann* avait été publié pour la première fois en 1804. Une deuxième édition parut en 1833, avec une préface de Sainte-Beuve, et une troisième un peu plus tard avec une préface de *George Sand*, à laquelle Delacroix fait ici allusion. Voici, d'ailleurs, comment Sainte-Beuve appréciait le talent de Senancour : « C'est à la fois un psychologiste ardent, un lamentable élégiaque des douleurs humaines et un peintre magnifique de la réalité. »

quoi pas tel autre, ou pourquoi pas tous deux, ou pourquoi pas tout ce qui peut être dit sur la matière? Une idée dont on part, en vous conduisant à une autre idée, vous écarte entièrement du point de vue d'ensemble primitif, c'est-à-dire de cette impression générale qu'on conçoit d'un objet. Je compare, pour m'expliquer mieux, la situation d'un auteur qui se prépare à peindre une situation, à exposer un système, à faire un morceau de critique, à celle d'un homme qui, du haut d'une éminence, aperçoit devant lui une vaste contrée remplie de bois, de ruisseaux, de prairies, d'habitations, de montagnes. S'il entreprend d'en donner une idée détaillée et qu'il entre dans un des chemins qui s'offriront devant lui, il arrivera ou à des chaumières, ou à des forêts, ou à quelques parties seulement de ce vaste paysage. Il n'en verra plus et négligera souvent les principales et les plus intéressantes, pour s'être mal engagé dès le début... Mais, me dira-t-on, quel remède voyez-vous à cela? Je n'en vois point, et il n'en est point. Les ouvrages qui nous semblent les plus complets ne sont que des boutades. Le point de vue qu'on avait au commencement, et duquel tout le reste va découler, vous a peut-être frappé par son aspect le plus mesquin et le moins intéressant! La verve par occasion ou la persistance à fouiller dans un sol infertile nous fera trouver des passages spéciaux ou vraiment beaux, mais vous n'avez, encore une fois, fait au lecteur qu'une communication imparfaite. Vous

rougirez peut-être plus tard, en revoyant votre ouvrage et en méditant, dans de meilleures dispositions, ce qui était votre sujet, de voir combien ce sujet vous a échappé.

— *Sardanapale* (1).

Linge de la femme sur le devant : sur un ton local, *gris blanc. Terre de Cassel* ou *noir de pêche*, etc. — Ombres avec *bitume, cobalt, blanc* et *ocre d'or*.

Base de la demi-teinte des chairs, *terre de Cassel et blanc*.

Demi-teinte jaune de la chair, *ocre et vert émeraude.*

Ajouter aux tons d'ombre habituels sur la palette : *Vermillon* et *ocre d'or.*

Ocre et *vert émeraude, laque et jaune*, ou *jaune indien* et *laque* pour frottis ou repiqués.

Laque brûlée et blanc, demi-teinte de chair.

Ébaucher les chairs *dans l'ombre* avec tons chauds, tels que *terre Sienne brûlée, laque jaune* et *jaune indien*, et revenir avec des *verts*, tels que *ocre et vert émeraude.*

De même les clairs avec tons chauds, *ocre et blanc, vermillon, laque jaune*, etc. ; et revenir avec des *violets* tels que *terre de Cassel et blanc, laque brûlée et blanc.*

Ne pas craindre, quand le ton de chair est devenu

(1) Ce tableau, *la Mort de Sardanapale,* exécuté en 1844, n'est que la réduction sans variante du tableau peint en 1827. (Voir *Catalogue Robaut*, n° 791.)

I. 14.

trop blanc par l'addition de tons froids, *de remettre franchement les tons chauds du dessous*, pour les mêler de nouveau.

— Si on considérait la vie comme un simple prêt, on serait moins exigeant.

Nous ne possédons réellement rien ; tout nous traverse, la richesse, etc.

— A qui ai-je prêté le portrait de Fielding (1) ?

— On n'est jamais long, quand on dit exactement tout ce qu'on a voulu dire. Si vous devenez concis, en supprimant un *qui* ou un *que*, mais que vous deveniez obscur ou embarrassé, quel but aurez-vous atteint ? Assurément, ce ne sera pas celui de l'art d'écrire, qui est avant tout de se faire comprendre.

Il faut toujours supposer que ce que vous avez à dire est intéressant ; car s'il n'en était pas ainsi, peu importe que vous soyez long ou concis.

Les ouvrages d'Hugo (2) ressemblent au brouillon

(1) Voir *Catalogue Robaut*, n° 60.
(2) Le génie de *Victor Hugo* était peu sympathique à Delacroix. Plus loin, dans son Journal, il porte un jugement sévère, qui pourrait même paraître injuste, sur le style du poète. Victor Hugo, d'ailleurs, ne l'aimait pas davantage. Il ne pouvait supporter que l'opinion publique, qui plus tard « devait faire à Delacroix une gloire parallèle à la sienne », accouplât leurs deux noms. Il appelait ses créations féminines *des grenouilles*, et si l'on s'en rapporte à une très curieuse plaquette intitulée : *Victor Hugo en Zélande*, publiée par Charles Hugo, on y verra que le poète reconnaissait au peintre « toutes les qualités, moins une, *la beauté*. » La vérité est qu'ils étaient de génie trop dissemblable pour pouvoir se comprendre, et que les critiques du temps, en unissant leurs noms, commettaient une de ces grossières erreurs dont ils étaient coutumiers.

d'un homme qui a du talent : il dit tout ce qui lui vient.

— *Sur la fausseté du système moderne dans les romans.* C'est-à-dire cette manie de trompe-l'œil dans les descriptions de lieux, de costumes, qui ne donne au premier abord un air de vérité que pour rendre plus fausse ensuite l'impression de l'ouvrage, quand les caractères sont faux, quand les personnages parlent mal à propos et sans fin, et surtout quand la fable ajustée pour les amener et les faire agir ne présente que le tissu vulgaire ou mélodramatique de toutes les combinaisons usitées pour faire de l'effet. Ils sont comme les enfants, quand ils imitent la représentation des pièces de théâtre. Ils figurent une action telle quelle, c'est-à-dire absurde le plus souvent, avec des décorations formées de vraies branches d'arbres, qui représentent des arbres, etc.

Pour arriver à satisfaire l'esprit, après avoir décrit le théâtre de l'action ou l'extérieur des personnages comme le font Balzac et les autres, il faudrait des miracles de vérité dans la peinture des caractères et dans les discours qu'on prête aux personnages ; le moindre mot sentant l'emphase, la moindre prolixité dans l'expression des sentiments, détruisent tout l'effet de ces préambules, en apparence si naturels.

« M. Victor Hugo, disait Baudelaire, est un grand poète sculptural qui a l'œil fermé à la *spiritualité*. » Rien ne peut mieux que cette brève observation faire toucher du doigt la cause de l'incompréhension de Victor Hugo en ce qui concerne les femmes de Delacroix !

Quand Gil Blas dit que le seigneur *** était un grand écuyer sec et maigre avec des manières précautionneuses, il ne s'amuse pas à me dire comment étaient ses yeux, son habit dans tous ses détails, ou s'il manque un de ces détails, il y en a un qui est tellement caractéristique, qu'il peint tout le personnage, à ce point que les peintures accessoires qu'on ajouterait à celles-là ne produiraient d'autre effet que d'empêcher l'esprit de saisir nettement le trait qui donne la physionomie.

INSPIRATION. — TALENT. — (*Pour le Dictionnaire.*)

Le vulgaire croit que le talent doit toujours être égal à lui-même et qu'il se lève tous les matins comme le soleil, reposé et rafraîchi, prêt à tirer du même magasin, toujours ouvert, toujours plein, toujours abondant, des trésors nouveaux à verser sur ceux de la veille ; il ignore que, semblable à toutes les choses mortelles, il a un cours d'accroissement et de dépérissement, qu'indépendamment de cette carrière qu'il fournit, comme tout ce qui respire (à savoir : de commencer faiblement, de s'accroître, de paraître dans toute sa force et de s'éteindre par degrés), il subit toutes les intermittences de la santé, de la maladie, de la disposition de l'âme, de sa gaieté ou de sa tristesse. En outre, il est sujet à s'égarer dans le plein exercice de sa force ; il s'engage souvent dans des routes trompeuses ; il lui faut alors

beaucoup de temps pour en revenir au point d'où il était parti, et souvent il ne s'y retrouve plus le même. Semblable à la chair périssable, à la vie faible et attaquable par tous les côtés de toutes les créatures, laquelle est obligée de résister à mille influences destructives, et qui demandent ou un continuel exercice ou des soins incessants, pour n'être pas dévoré par cet univers qui pèse sur nous, le talent est obligé de veiller constamment sur lui-même, de combattre, de se tenir perpétuellement en haleine, en présence des obstacles au milieu desquels s'exerce sa singulière puissance. L'adversité et la prospérité sont des écueils également à craindre. Le trop grand succès tend à l'énerver, comme l'insuccès le décourage. Plusieurs hommes de talent n'ont eu qu'une lueur, qui s'est éteinte aussitôt que montée. Cette lueur éclate quelquefois dès leur apparition et disparaît ensuite pour toujours. D'autres, faibles et chancelants, ou diffus, ou monotones en commençant, ont jeté, après une longue carrière presque obscure, un éclat incomparable, tels que Cervantès ; Lewis (1), après avoir fait le *Moine*, n'a plus rien fait qui vaille. Il en est qui n'ont pas subi d'éclipse, etc...

(1) *Lewis*, romancier anglais, né à Londres, en 1773, mort en 1818. Il fut l'ami de Walter Scott, dont il encouragea les débuts, et de Byron, à qui il fit connaître la littérature allemande. Son plus célèbre roman, *le Moine*, est une œuvre de jeunesse où il a entassé tout ce que pouvaient lui suggérer une imagination exaltée et maladive, l'effervescence de l'âge et la lecture des ballades allemandes, des romans mystérieux, fantastiques, effrayants, alors à la mode. Comme poète, Lewis déploya un talent exquis de versification dans des Ballades imitées de Bürger.

— Le principal attribut du génie est de coordonner, de composer, d'assembler les rapports, de les voir plus justes et plus étendus.

— Très belle opposition à un homme d'une carnation chaude et jaunâtre : chemise blanc jaune, vêtement rouge, cire à cacheter ; manteau orange terre de Sienne brûlée.

Sans date. — Le *Marché d'Arabes* dont j'ai commencé une aquarelle en très large.

Soleil couchant, poudreux au fond, etc., dont il y a un bon dessin à la plume.

Les *Acteurs de Tanger.*

Le *Kaïd goûtant le lait que lui offrent les paysans*: un bon dessin à la plume.

Juliette sur le lit, la chambre pleine des parents et des amis, nourrice, etc.

Juives de Tanger. (Mlle Mars.)

Berlichingen arrivant chez les Bohémiens, jeunes filles, etc.; pour M. Colet.

La *Femme capricieuse* et *Marphise.*

Weislingen enlevé.

Juives de Tanger.

Le *Jardin de Méquinez*, la fontaine, etc.

Le *Pacha de Laroche* en route vu par derrière, matin : son bourreau ; cavaliers du fond.

Juives de Méquinez. Petit croquis avec lavis ; porte de cour, devant laquelle elles sont assises.

Juifs de Méquinez. Chez eux, éclairés par la porte.

La Cour de M. Marcussen.

L'antichambre qui y conduit : obscur.

La chambre en haut, chez M. Bell ; on voit la cour par une fenêtre en fer à cheval.

Juives à Tanger, s'appuyant sur le bord des terrasses pour regarder dans la rue.

La *Scène du Courban,* la porte de Tanger ; les marabouts montés sur le monument de la prière ; les cavaliers, etc.

Le *Nègre de Tombouctou dansant* au milieu de la famille d'Abraham.

Cuisine de Méquinez. Figures.

Le *Barbier de Méquinez,* dans le passage de l'entrée de la cour de notre maison.

Bain mauresque.

Les hommes couchés, après le bain, s'habillant et se peignant.

Les différents cafés à Oran.

Fontaine dans une rue à Alger.

Parmi les prisonniers qu'il délivre, après avoir massacré la garde, Amadis trouve une jeune personne couverte de haillons et attachée à un poteau. Dès qu'il l'eut délivrée, elle embrassa ses genoux.

Le Connétable de Bourbon et la Conscience.

Le *Jeune Clifford* portant le corps de son père.

Voir dans Ovide *Énée changé en dieu,* au bord de la mer, je crois, avec une divinité qui le lave des souillures mortelles.

Trajan donne audience à tous les peuples de l'Em-

pire romain : diversité prodigieuse des présents qu'ils apportent;... animaux.

Le corps de *Léandre* pleuré et porté dans les flots par les Néréides.

Sujet dans *Lara* : un chevalier portant le corps d'une femme enveloppée (1).

Sans date. — Pour nettoyer un tableau, moyen de M. Morelli : frotter d'huile de noix ; laisser un jour entier, ensuite enlever l'huile et achever avec de la mie de pain, pour l'enlever tout à fait.

— Le mari doit protection à sa femme, la femme obéissance à son mari. La discussion s'engagea sur le mot « Obéissance ».

Ce mot-là est bon pour Paris surtout, où les femmes se croient en droit de faire ce qu'elles veulent. Les femmes ne s'occupent que de plaisir et de toilette. Si on ne vieillissait pas, je ne voudrais pas de femme. Ne devrait-on pas ajouter que la femme n'est pas maîtresse de voir quelqu'un qui ne plaît pas à son mari? Les femmes ont toujours ce mot à la bouche : « Vous voulez m'empêcher de voir qui il me plaît. »

L'adultère, qui dans le Code civil est un mot immense, n'est par le fait qu'une galanterie, une affaire de bal masqué.

(1) Eugène Delacroix mit plus tard à profit cette même idée pour l'un des tympans décoratifs de l'Hôtel de ville : *Hercule ramène Alceste du fond des enfers.* (Voir *Catalogue Robaut*, n° 1161.)

Les femmes ont besoin d'être contenues dans ce temps-ci : elles vont où elles veulent ; elles font ce qu'elles veulent ; elles ont trop d'autorité. Il y a plus de femmes qui outragent leurs maris que de maris qui outragent leurs femmes.

Il faut un frein aux femmes, qui sont adultères pour des clinquants, des vers ; Apollon, etc., les Muses...

1846

Sans date. — Toute licence étant donnée au poète pour l'unité de temps et de lieu, le système de Shakespeare est sans doute le plus naturel, car chez lui, les faits se succèdent comme dans l'histoire : les personnages annoncés, préparés ou non, entrent en scène au moment où ils sont nécessaires, n'y paraissent que quelques minutes s'il le faut, et sont supprimés par la même raison qui les a fait amener, c'est-à-dire par le besoin de l'action. Voilà bien la manière dont les choses se passent dans la nature, mais est-ce là l'art? On pourrait dire que le système français, au contraire, a enjambé par-dessus les conditions nécessaires à l'art, et que pour être fidèle à ces conditions, il a renoncé à être naturel. Le système français est évidemment le résultat de combinaisons très ingénieuses, pour donner à l'impression plus de nerf, plus d'unité, c'est-à-dire quelque chose de plus artiste; mais il en résulte que chez les plus grands maîtres, ces moyens sont petits et puérils, et nuisent, à leur manière, à l'impression, par la nécessité de ressorts artificiels, de préparations, etc... Ainsi ce système amène la

régularité et une sorte de froide symétrie plutôt que l'unité. Shakespeare a au moins celle d'une vaste campagne remplie d'objets confus, il est vrai, où l'œil hésitera peut-être, au milieu de l'entassement des détails, à saisir un ensemble, mais néanmoins cet ensemble doit ressortir enfin, parce que les circonstances principales, grâce à la force de son génie, s'emparent fortement de l'esprit.

Qu'un temple grec, parfaitement proportionné dans toutes ses parties, saisisse l'imagination et la satisfasse complètement, rien de plus facile à concevoir, le thème de l'architecte est bien autrement simple que celui d'un poète dramatique : il n'y a là ni l'imprévu des événements, ni les caractères excentriques, ni les mouvements ondoyants des passions, pour compliquer de mille manières les effets à produire et la manière de les exprimer : je ne serais pourtant pas éloigné de croire que les inventeurs de l'Unité de temps et de lieu ne se soient figuré qu'au moyen de certaines règles, ils pourraient introduire dans une composition dramatique quelque chose de la simplicité d'impression que l'esprit ressent à la vue d'un temple grec. Rien ne serait plus absurde, d'après ce que je viens de dire de l'immense différence.

24 avril. — J'ai vu hier soir le *Déserteur*, de Sedaine : voici un genre qui semble bien près de la perfection de l'art dramatique, si ce n'est la perfection même. Il était encore réservé aux Français de modifier

eux-mêmes le système grandiose, mais artificiel, de leurs grands génies, de Corneille, de Racine, de Voltaire. L'amour outré du naturel ou plutôt le naturel porté à l'extrême dans des détails accessoires, comme dans les drames de Diderot, de Sedaine, etc., n'empêche pas cette forme d'être un progrès réel : elle laisse une latitude immense pour le développement des caractères et des faits, puisqu'elle permet les changements de lieux et aussi de grands intervalles entre les actes; et cependant la loi de progression dans l'intérêt, l'art avec lequel les faits et les caractères concourent à augmenter l'effet moral, y est bien supérieur à celui des plus belles tragédies de Shakespeare : on n'y trouve pas ces entrées et ces sorties éternelles, ces changements de décoration, pour apprendre un mot qui se dit à cent lieues de là, cette foule de personnages secondaires, au milieu desquels l'attention se fatigue, en un mot cette absence d'art. Ce sont de magnifiques morceaux, des colonnes, des statues même; mais on est réduit à faire soi-même en imagination le travail destiné à les recomposer et à en ordonner l'ensemble. Il n'y a pas de drame de deuxième et même de troisième ordre, en France, qui ne soit bien supérieur, comme intérêt, aux ouvrages étrangers : cela tient à cet art, à ce choix dans les moyens d'effet, qui est encore une invention française.

La belle idée d'un Gœthe, avec tout son génie, si c'en est un, d'aller recommencer Shakespeare trois

cents ans après !... La belle nouveauté que ces drames remplis de hors-d'œuvre, de descriptions inutiles, et si loin, au demeurant, de Shakespeare, par la création des caractères et la force des situations. En suivant le système français des tragédies, il eût été impossible de produire l'effet de la dernière scène du *Déserteur*, par exemple. Ce changement de lieu de cinq minutes, pour montrer la scène où le déserteur est prêt à subir son arrêt, fait frémir, malgré l'attente où l'on est de voir arriver la grâce. Voilà un effet que nul récit ne pourrait suppléer. Gœthe ou tel autre de cette école eût mis cette scène sans doute, mais nous en aurait montré vingt autres auparavant et d'un médiocre intérêt. Il n'aurait pas manqué de mettre en action la jeune fille demandant au roi la grâce de son amant : il eût peut-être trouvé que c'était introduire de la variété dans l'action. Il n'est même peut-être pas possible, avec ce système, de supprimer grand'chose dans le fait matériel; sans cela, il n'y a plus de proportion entre les faits que l'on montre aux spectateurs et ceux qu'on ne fait que raconter. Ainsi ces sortes de pièces ne marchent que par saccades : c'est comme dans le roulis où vous n'avancez que tout à fait penché d'un seul côté, ou tout à fait penché de l'autre; de là, fatigue, ennui pour le spectateur, forcé de s'atteler à la machine de l'auteur et de suer avec lui, pour se tirer de toutes ces évolutions de contrées et de personnages. Il est clair que, dans un drame anglais ou allemand, la dernière scène du

Déserteur, où le théâtre change, pour produire un grand effet, venant après vingt ou trente changements d'un moindre intérêt, doit trouver le spectateur plus froid, plus difficile à remuer. Ce fait, dans le génie de Goethe, de n'avoir su tirer aucun parti de l'avancement de l'art à son époque, de l'avoir plutôt fait rétrograder aux puérilités des drames espagnols et anglais, le classe parmi les esprits mesquins et entachés d'affectation. Cet homme qui se voit toujours faire, n'a pas même le sens de choisir la meilleure route, quand toutes les routes sont tracées avant lui et autour de lui, et déjà parcourues admirablement. Lord Byron, dans ses drames, a su, du moins, se préserver de cette affectation d'originalité : il reconnaissait le vice du système de Shakespeare, et, tout en étant loin de comprendre le mérite des grands tragiques français, la justesse de son esprit lui montrait néanmoins la supériorité du goût et le sens de cette forme.

25 *avril.* — Partant pour Champrosay.

— Je lis dans le *Meunier d'Angibault* (1) la scène où un jeune homme du peuple refuse la main d'une marquise, sous le prétexte de la différence de caste... Ils ne considèrent pas (les utopistes) que le *bourgeois* n'était pas autrefois une puissance ; aujourd'hui il est tout.

22 *mai.* — A propos de la pensée précédente,

(1) Roman de *George Sand* qui parut en 1846.

à savoir, cette facilité de l'enfance à imaginer, à combiner, à propos de cette puissance singulière, j'ai été conduit à cette autre idée, à cette question que je me suis faite tant de fois : Où est le point précis où notre pensée jouit de toute sa force? Voilà des enfants, Senancour et moi, s'il vous plaît, et sans doute beaucoup d'autres, qui sommes doués de facultés infiniment supérieures à celles des hommes faits. Je vois, d'un autre côté, des gens enivrés par l'opium ou le haschisch, qui arrivent à des exaltations de la pensée qui effrayent, qui ont des perceptions totalement inconnues à l'homme de sang-froid, qui planent au-dessus de l'existence et la prennent en pitié, à qui les bornes de notre imagination ordinaire paraissent comme celles d'un petit village que nous verrions perdu dans le lointain d'une plaine, quand nous sommes arrivés sur des hauteurs immenses et perdues au-dessus des nuages. D'un autre côté, nous voyons la simple inspiration journalière d'un artiste qui compose, conduire son esprit à une lucidité, à une force qui n'a rien de commun avec le simple bon sens de tous les moments, et cependant qui est-ce qui conduit et décide ordinairement tous les événements de ce monde, si ce n'est ce simple bon sens si insuffisant dans tant de cas?

On m'opposera que, pour le train ordinaire de la vie, cette lumière naturelle, exempte d'intermittences, est suffisante; mais il faudra avouer aussi que dans un nombre très considérable d'autres cir-

constances, ces hommes si raisonnablement suffisants aux exigences ordinaires de la vie, sont non seulement tout à fait insuffisants, mais peuvent être considérés comme des fous véritables (c'est ce qui fait les mauvais généraux, les mauvais médecins), et uniquement parce qu'ils sont dépourvus de la lumière supérieure... Cet homme raisonnable qui compose péniblement et avec de grands efforts de cervelle, de mauvais ouvrages, qui le rendent un objet de risée, est certainement aussi fou que celui qui se figure être *Jupiter*, ou qu'il va mettre le soleil dans sa poche; au contraire, cet homme inspiré, dont la conduite semble le plus souvent à tous ces sages vulgaires celle d'un écervelé et d'un maniaque, devient, la plume à la main, l'interprète de la vérité universelle, prête aux passions leur langage, séduit, entraîne les cœurs, et laisse des traces ineffaçables dans la mémoire des hommes. Voyez les effets de l'éloquence; voyez cette cause soutenue avec toute la raison imaginable par un homme froid et simplement doué de ce qu'on appelle le bon sens, et comparez à cette marche lente, à ces moyens ternes, ce que serait celle d'un esprit impétueux et lumineux tout à la fois, s'emparant de toutes ces ressources qui périssent dans des mains inertes, arrachant la conviction, portant le flambeau dans les entrailles de la question, forçant l'attention par le langage animé de la vérité ou de quelque chose qui en a l'air, à force de talent et de chaleur d'âme.

Comment se fait-il que dans une demi-ivresse, certains hommes, et je suis de ce nombre, acquièrent une lucidité de coup d'œil bien supérieure, dans beaucoup de cas, à celle de leur état calme? Si, dans cet état, je relis une page dans laquelle je ne voyais rien à reprendre auparavant, j'y vois à l'instant, sans hésitation, des mots choquants, de mauvaises tournures, et je les rectifie avec une extrême facilité. Dans un tableau, de même : les incorrections, les gaucheries me sautent aux yeux ; je juge ma peinture comme si j'étais un autre que moi-même.

Ainsi voilà l'enfance, où les organes, à ce qu'il semble, sont imparfaits ; voilà le preneur d'opium, qui est pour l'homme de sang-froid un vrai fou, et puis encore celui qui a déjeuné plus que d'habitude et à qui nous n'irions pas demander conseil pour une affaire importante ; voilà, dis-je, des êtres qui semblent tout à fait hors de l'état commun, qui raisonnent, qui combinent, qui devinent, qui inventent avec une puissance, une finesse, une portée infiniment supérieure à ce que l'homme simplement raisonnable peut se flatter de tirer et d'obtenir de sa cervelle rassise. Gros, dans le temps de ses beaux ouvrages, déjeunait avec du vin de Champagne, en travaillant. Hoffmann a trouvé certainement dans le punch et le vin de Bourgogne ses meilleurs contes ; quant aux musiciens, il est reconnu d'un consentement universel que le vin est leur Hippocrène...

Quel est l'homme si froid au potage qui ne s'anime

à l'entremets et n'arrive quelquefois aux fruits tout étonné lui-même, en étonnant les autres, de sa verve? M. Fox n'arrivait guère à la tribune que dans un état d'ivresse; Sheridan et quelques autres de même; il est vrai que ce sont des Anglais. Il ne faudrait pourtant pas imiter ce fameux Suisse dont me parlait je ne sais qui, lequel, voyant les bons effets d'un coup de vin pris à propos dans certains cas de maladie, était devenu un ivrogne fieffé, pour se mettre à l'abri de toute espèce de maladies. On a vu beaucoup de musiciens qui, pour conserver leur dieu, c'est-à-dire leur bouteille, avaient été trouvés morts au coin des bornes.

Boissard (1) jouait, dans l'état d'ivresse du haschisch, un morceau de violon, comme cela ne lui

(1) *Boissard* était le maître du salon où avaient lieu les séances du « Club des *Haschischins* », salon dans lequel Théophile Gautier rencontra pour la première fois Baudelaire, et où Balzac se trouvant invité refusa d'absorber la dangereuse substance. Dans la délicieuse préface des *Fleurs du mal*, Gautier parle ainsi de Boissard : « C'était un garçon des mieux doués que Boissard; il avait l'intelligence la plus ouverte; il comprenait la peinture, la poésie et la musique également bien; mais chez lui peut-être, le dilettante nuisait à l'artiste; l'admiration lui prenait trop de temps, il s'épuisait en enthousiasmes; nul doute que si la nécessité l'eût contraint de sa main de fer, il n'eût été un peintre excellent. Le succès qu'obtint au Salon son épisode de la *Retraite de Russie* en est le sûr garant. Mais, sans abandonner la peinture, il se laissa distraire par d'autres arts; il jouait du violon, organisait des quatuors, déchiffrait Bach, Beethoven, Meyerbeer et Mendelssohn, apprenait des langues, écrivait de la critique et faisait des sonnets charmants... Comme Baudelaire, amoureux des sensations rares, fussent-elles dangereuses, il voulut connaître ces « Paradis artificiels », qui plus tard vous font payer si cher leurs menteuses extases, et l'abus du haschich dut altérer sans doute cette santé si robuste et si florissante. » (Préface des *Fleurs du mal*, p. 6 et 7.)

était jamais arrivé, du consentement des gens présents.

Champrosay, 3 juillet (1). — *Extraits de Rousseau sur l'origine des langues.*

L'homme qui fait un livre s'impose l'obligation de ne pas se contredire. Il est censé avoir pesé, balancé ses idées, de manière à être conséquent avec lui-même. Au contraire, dans un livre comme celui de Montaigne, qui n'est autre chose que le tableau mouvant d'une imagination humaine, il y a tout l'intérêt du naturel et toute la vivacité d'impressions rendues, exprimées aussitôt que senties. J'écris sur Michel-Ange : je sacrifie tout à Michel-Ange. J'écris sur le Puget : ses qualités seules m'apparaissent; je ne puis rien lui comparer. Tout ce qu'on peut exiger d'un écrivain, c'est-à-dire d'un homme, c'est que la fin de la page soit conséquente avec le commencement. Le défaut de sincérité que tout homme de bonne foi trouvera à tous les livres ou à presque tous, vient de ce désir si ridicule de mettre sa pensée du moment

(1) Ici paraît pour la première fois le nom du pays où Delacroix avait sa campagne, aux environs de Paris, près de Draveil. Ce nom reparaîtra à chaque instant dans les années postérieures de son journal. Il y goûta de douces émotions de nature, si l'on en croit certaines notes de ce journal, et pourtant il écrivait au sujet du pays, en 1862 : « Champrosay
« est un village d'opéra-comique. On n'y voit que des élégantes ou des
« paysans qui ont l'air d'avoir fait leurs toilettes dans la coulisse; la
« nature elle-même y semble fardée; je suis offusqué de tous ces jardi-
« nets et de ces petites maisons arrangées par des Parisiens. Aussi,
« quand je m'y trouve, je me sens plus attiré par mon atelier que par
« les distractions du lieu. » (*Corresp.*, t. II, p. 317.)

en harmonie avec celle de la veille. « Mon ami, tu étais hier dans une disposition à voir tout bleu; aujourd'hui tu vois tout rouge, et tu te bats contre ton sentiment. » *Mentem mortalia tangunt.* Le plus beau triomphe de l'écrivain est de faire penser ceux qui peuvent penser; c'est le plus grand plaisir qu'on puisse procurer à cette dernière classe de lecteurs. Quant à la prétention d'amuser ceux qui ne pensent pas, est-il une âme noble qui consente à s'abaisser à ce rôle de proxénète de l'esprit?

Pour le peu que j'ai fait de littérature, j'ai toujours éprouvé que, contrairement à l'opinion reçue et accréditée, surtout parmi les gens de lettres, il entrait véritablement plus de mécanisme dans la composition et l'exécution littéraire que dans la composition et l'exécution en peinture. Il est bien entendu qu'ici *mécanisme* ne veut pas dire *ouvrage* de la main, mais affaire de métier, dans laquelle n'entre pour rien l'inspiration, soit dit en passant pour MM. les littérateurs, qui ne croient pas être des ouvriers, parce qu'ils ne travaillent pas avec la main. J'ajouterai même, pour ce qui me concerne, et eu égard au peu d'essais que j'ai faits en littérature, que dans les difficultés matérielles que présente la peinture, je ne connais rien qui réponde au labeur ingrat de tourner et retourner des phrases et des mots, soit pour éviter une consonance, une répétition, soit enfin pour ajouter à la pensée des mots qui n'en donnent pas une idée précise. J'ai entendu dire à tous les gens

de lettres que leur métier était diabolique, qu'il faut leur arracher leur besogne, et qu'il y avait une partie ingrate dont aucune facilité ne pouvait dispenser. Lord Byron dit : « Le besoin d'écrire bouillonne en moi comme une torture dont il faut que je me délivre, *mais ce n'est jamais un plaisir, au contraire; la composition m'est un labeur violent.* »... Je suis bien sûr que Raphaël, Rubens, Paul Véronèse, Murillo, tenant le pinceau ou le crayon, n'ont jamais rien éprouvé de semblable. Ils étaient sans doute animés d'une sorte de fièvre qui saisit les grands talents dans l'exécution, et ce n'est pas sans une agitation inquiète; mais cette inquiétude, qui est l'appréhension de ne pas être aussi sublime que le comporte leur génie, est loin d'être un tourment; c'est un aiguillon sans lequel on ne ferait rien, et qui même est le présage de la réalisation du sublime pour ces natures privilégiées. Pour un véritable peintre, les moindres accessoires présentent de l'amusement dans l'exécution, et l'inspiration anime les moindres détails.

19 *juillet.* — Voltaire dit très justement qu'une fois qu'une langue est fixée par un certain nombre de bons auteurs, il n'y a plus à la changer. La raison, dit-il, en est bien simple : c'est que si l'on change la langue indéfiniment, ces bons auteurs finissent par ne plus être compris. Cette raison est, en effet, excellente, car à supposer qu'au milieu des

innovations du langage ou à leur faveur, il s'élève de nouveaux talents, leur acquisition sera d'un médiocre intérêt, s'il faut leur sacrifier l'intelligence des anciens chefs-d'œuvre. D'ailleurs, quel besoin a-t-on d'innover dans le langage? Voyez tous ces hommes marquants de la même époque; ne semble-t-il pas que la langue se diversifie sous leur plume? Voyez dans un art voisin, la musique : ici sa langue, par force, n'est pas fixée; il est malheureusement vrai que l'invention d'un instrument nouveau, que de certaines combinaisons harmoniques qui auraient échappé aux devanciers, vont faire, je n'ose dire avancer l'art, mais changer entièrement, pour l'oreille, la signification ou l'impression de certains effets. Qu'arrive-t-il de là? C'est qu'au bout de trente ans, les chefs-d'œuvre ont vieilli, et ne causent plus d'émotion. Qu'est-ce que les modernes ont à mettre à côté des Mozart et des Cimarosa?... Et à supposer que Beethoven, Rossini et Weber, les derniers venus, ne vieillissent pas à leur tour, faut-il que nous ne les admirions qu'en négligeant les sublimes maîtres, qui non seulement sont tout aussi puissants qu'eux, mais encore ont été leurs modèles, et les ont menés où nous les voyons?

27 août. — Prêté à Villot (1) cinq dessins : le

(1) *Frédéric Villot,* peintre, né à Liège. Il fut l'un des premiers amis de Delacroix et resta lié avec lui jusqu'à la fin de sa vie. Il se distingua surtout comme aquafortiste. Il fut conservateur du Musée du Louvre, dont le catalogue fut fait sous sa direction

grand dessin du *Vitrail de Tailleboury* (1), le *Mendiant à la pluie* (2), la *Fiancée de Lammermoor* (3), et deux autres.

Prêté au Musée le tableau des *Empereurs turcs*.

17 septembre. — Prêté à Villot une aquarelle : *Le Christ au jardin des Oliviers* (4), figure seule, et le calque d'icelui.

— Un original se faisant nommer Sidi-Mohammed ben Serrour est arrivé, il y a quelque temps, à Marseille, venant du Maroc, et jouant l'homme d'importance. Le public l'a cru aussitôt chargé de quelque négociation relative au traité pendant avec le Maroc. Les autorités ont rivalisé de zèle pour l'accueillir comme un hôte distingué, le préfet l'a accablé de civilités; on lui fit les honneurs de la parade; et il se prêtait à tout cela avec une dignité insouciante et majestueuse sous laquelle on croyait entrevoir une grande profondeur diplomatique. Sur la fin de son séjour, il a donné à connaître qu'il accepterait avec plaisir un témoignage de souvenir de la part des Marseillais, et a plus particulièrement fait savoir que ce qu'il désirait était une montre. Aussitôt on a fait venir de Paris une montre de prix que le Marocain a daigné recevoir. Le lendemain, il était parti, sans

(1) Voir *Catalogue Robaut*, n°⁸ 748, 749.
(2) Voir *Catalogue Robaut*, n° 127.
(3) Voir *Catalogue Robaut*, n° 104.
(4) Voir *Catalogue Robaut*, n° 182 et additions.

qu'on sût de quel côté et sans révéler ces profondes combinaisons qui tenaient en éveil l'attention publique.

— J'établis que, en général, ce ne sont pas les plus grands poètes qui prêtent le plus à la peinture; ceux qui y prêtent le plus sont ceux qui donnent une plus grande place aux descriptions. La vérité des passions et du caractère n'y est pas nécessaire. Pourquoi l'Arioste, malgré des sujets très propres à la peinture, incite-t-il moins que Shakespeare et lord Byron, par exemple, à représenter en peinture ses sujets? Je crois que c'est, d'une part, parce que les deux Anglais, bien qu'avec quelques traits principaux qui sont frappants pour l'imagination, sont souvent ampoulés et boursouflés. L'Arioste, au contraire, peint tellement avec les moyens de son art, il abuse si peu du pittoresque, de la description interminable; on ne peut rien lui dérober. On peut prendre d'un personnage de Shakespeare l'effet frappant, l'espèce de vérité pittoresque de son personnage, et y ajouter, suivant ses facultés, un certain degré de finesse; mais l'Arioste!.....

— Les Bretons croient que le singe est l'ouvrage du diable. Celui-ci, après avoir vu l'homme, création de Dieu, croit pouvoir, à son tour, créer un être à mettre en parallèle, mais il n'arrive qu'à une créature ébauchée et hideuse, emblème de l'impuissance orgueilleuse.

— Walter Scott dit, dans une lettre écrite peu

avant sa mort, que la maladie dont il souffrait et qui l'entraîna au tombeau peu après, devait son origine à un excès de travail intellectuel. A l'occasion de sa fortune perdue, il lui arriva de travailler plus qu'il n'avait l'habitude, c'est-à-dire *sept* et *huit* heures. Il dit que quatre à cinq heures, tout au plus, de travail d'imagination sont suffisantes. On peut, dit-il, travailler au delà pour des compilations, etc.

Je crois éprouver que ce dernier me serait peut-être plus interdit que l'autre; tout travail où l'imagination n'a pas de part m'est impossible.

23 *septembre*, en revenant de Champrosay. — Voici un exemple de la difficulté qu'il y a à s'entendre en ménage et à voir de la même manière. J'ai été visiter, à peu de distance de mon logis, une maison de campagne qui est à vendre. Le propriétaire est un directeur de spectacles ou de funambules enrichi, qui a fait là, depuis quatre à cinq ans qu'il y est installé, des folies de dépense : ponts chinois, rocailles, cabinets en verre de couleur avec sofas, lac encadré proprement dans du zinc, fruits magnifiques du reste et plantations dont il n'avait encore que le désagrément, puisqu'elles sont toutes fraîches. Mon homme ayant perdu sa femme se remarie : il a soixante ans; il prend un jeune tendron de vingt ans qui n'a pas le sou, par-dessus le marché. Au bout de quatre mois, sa jeune et charmante épouse prend en dégoût la maison de campagne, et l'époux la met en vente.

Quand j'ai appris cette histoire, j'ai pensé tout de suite que le plus grand malheur de ce pauvre homme n'est pas ce qui lui est arrivé là; il n'est qu'à la préface d'une longue histoire, et les regrets qu'il donnera à ses espaliers et à ses petits appartements arrangés pour ses vieux loisirs, seront bien vite des roses en comparaison des soucis qui l'attendent.

— Constable dit que la supériorité du vert de ses prairies tient à ce qu'il est un composé d'une multitude de verts différents. Ce qui donne le défaut d'intensité et de vie à la verdure du commun des paysagistes, c'est qu'ils la font ordinairement d'une teinte uniforme.

Ce qu'il dit ici du vert des prairies, peut s'appliquer à tous les autres tons.

— *De l'importance des accessoires.* Un très petit accessoire détruira quelquefois l'effet d'un tableau : les broussailles que je voulais mettre derrière le tigre de M. Roché (1) ôtaient la simplicité et l'étendue des plaines du fond.

(1) *Roché*, architecte, à qui Delacroix avait confié l'exécution des tombeaux de sa famille, notamment le monument qu'il éleva à son frère, le général Delacroix, mort en 1845. C'est en reconnaissance de ses soins que Delacroix lui fit hommage du tableau dont il est question ici. (Voir *Catalogue Robaut*, n° 1019.) « Comme, au dernier Salon, j'avais exposé un *Lion*, qui avait généralement fait plaisir, j'ai pensé à vous envoyer une espèce de pendant à ce tableau. » (*Corresp.*, t. I, p. 328 et 329. — Lettre à M. Roché).

1847

Mardi 19 janvier. — A dix heures et demie chez Gisors (1), pour le projet de l'escalier du Luxembourg. Ensuite à la galerie retrouver M. Masson (2); il renonce de lui-même à graver le tableau. Chez Leleux (3); causé d'un projet d'exposition. Temps superbe : gelée.

— Panthéon. Coupole de Gros ; hélas! maigreur, inutilité.

(1) *Alphonse-Henri de Gisors*, architecte, né en 1796, mort en 1866, élève de Percier. Il a exécuté notamment le remaniement du palais et du jardin du Luxembourg.

(2) *Alphonse Masson*, graveur. On lui doit plusieurs portraits de Delacroix. Ce fut lui qui fut chargé par le maître de graver à l'eau-forte le *Massacre de Scio*. Il a gravé aussi un *Lion*. (Voir *Catalogue Robaut*, n° 985.)

(3) *Adolphe-Pierre Leleux*, peintre de genre, né à Paris en 1812 : il fit de la peinture sans autre guide que lui-même. Il commença par faire de la gravure, de la lithographie et des vignettes, pressé qu'il était par le besoin ; puis, après plusieurs années de luttes, exposa au Salon de 1835 *Un voyageur*, aquarelle qui fut remarquée. Il voyagea en Bretagne, d'où il rapporta des études de nature et de mœurs ; puis dans les Pyrénées aragonaises. Les événements de 1848 jetèrent Leleux dans une voie nouvelle : il donna le *Mot d'ordre*, scène de juin 1848; la *Sortie*, autre scène de Juin ; *Une patrouille de nuit à cheval*, scène de Février. Certains critiques ont voulu faire de lui un des chefs de l'École réaliste en peinture, à cause de son exactitude à reproduire la nature.

Les pendentifs de Gérard que je ne connaissais pas : la *Mort,* la *Gloire,* avec Napoléon dans ses bras, et je ne sais quel Sauvage à genoux sur le devant; la *Patrie,* une grande femme armée et environnée de crêpes près d'un tombeau, gens prosternés, une figure volante sur le tombeau, qui est la seule belle chose de tout cet ouvrage : belle tournure, beau mouvement, l'œil poché par je ne sais quel accident; la *Justice* : il m'est impossible de me rappeler la moindre chose de ce tableau. La *Mort* : une femme soutient ou frappe, on ne sait lequel, un homme encore jeune, qui cherche à se retenir à un monument dont le caractère est incertain; sa pose n'est pas mauvaise; sur le devant, autres gens prosternés incompréhensibles.

Tout cela d'une couleur affreuse : des ciels ardoise, des tons qui percent les uns avec les autres, de tous côtés. Le luisant de la peinture achève de choquer et donne une maigreur insupportable à tout cela. Un cadre doré d'un caractère peu assorti à celui du monument, prenant trop de place pour la peinture, etc.

— Ensuite chez Vimont (1), mon élève. Vu un *Prométhée,* sur son rocher, avec des nymphes qui le consolent; l'idéal manque.

De chez Vimont au Jardin des plantes, à travers un quartier que je n'ai jamais vu :... petits passages

(1) *Alexandre Vimont*, peintre, qui exposa aux Salons de 1846, de 1850 et de 1861.

occupés par des brocanteurs; toute une famille logée dans une échoppe, qui est à la fois la boutique, la cuisine, la chambre à coucher.

— Cabinet d'histoire naturelle public.

Éléphants, rhinocéros, hippopotames, animaux étranges! Rubens l'a rendu à merveille. J'ai été pénétré, en entrant dans cette collection, d'un sentiment de bonheur. A mesure que j'avançais, ce sentiment augmentait; il me semblait que mon être s'élevait au-dessus des vulgarités ou des petites idées, ou des petites inquiétudes du moment. Quelle variété prodigieuse d'animaux, et quelle variété d'espèces, de formes, de destination! A chaque instant, ce qui nous paraît la difformité à côté de ce qui nous semble la grâce. Ici les troupeaux de Neptune, les phoques, les morses, les baleines, l'immensité du poisson, à l'œil insensible, à la bouche stupidement ouverte; les crustacés, les araignées de mer, les tortues; puis la famille hideuse des serpents, le corps énorme du boa, avec sa petite tête; l'élégance de ses anneaux roulés autour de l'arbre; le hideux dragon, les lézards, les crocodiles, les caïmans, le gavial monstrueux, dont les mâchoires deviennent tout à coup effilées et terminées à l'endroit du nez par une saillie bizarre. Puis les animaux qui se rapprochent de notre nature : les innombrables cerfs, gazelles, élans, daims, chèvres, moutons, pieds fourchus, têtes cornues, cornes droites, tordues en anneaux; l'aurochs, race bovine; le bison, les droma-

daires et les chameaux ; les lamas, les cigognes qui y touchent ; enfin la girafe, celles de Levaillant, recousues, rapiécées ; mais celle de 1827 qui, après avoir fait le bonheur des badauds et brillé d'un éclat incomparable, a payé à son tour le funèbre tribut, mort aussi obscure que son entrée dans le monde avait été brillante ; elle est là toute raide et toute gauche, comme la nature l'a faite. Celles qui l'ont précédée dans ces catacombes avaient été empaillées, sans doute, par des gens qui n'avaient pas vu l'allure de l'animal pendant sa vie : on leur a redressé fièrement le col, ne pouvant imaginer la bizarre tournure de cette tête portée en avant, comme l'enseigne d'une créature vivante.

Les tigres, les panthères, les jaguars, les lions !

D'où vient le mouvement que la vue de tout cela a produit chez moi ? De ce que je suis sorti de mes idées de tous les jours qui sont tout mon monde, de ma rue qui est mon univers. Combien il est nécessaire de se secouer de temps en temps, de mettre la tête dehors, de chercher à lire dans la création, qui n'a rien de commun avec nos villes et avec les ouvrages des hommes ! Certes, cette vue rend meilleur et plus tranquille.

En sortant de là, les arbres ont eu leur part d'admiration, et ils ont été pour quelque chose dans le sentiment de plaisir que cette journée m'a donné... Je suis revenu par l'extrémité du jardin sur le quai. A pied une partie du chemin et l'autre dans les omnibus.

J'écris ceci au coin de mon feu, enchanté d'avoir été, avant de rentrer, acheter cet agenda, que je commence un jour heureux. Puissé-je continuer souvent à me rendre compte ainsi de mes impressions! J'y verrai souvent ce qu'on gagne à noter ses impressions et à les creuser, en se les rappelant.

— Statue de Buffon pas mauvaise, pas trop ridicule. Bustes des grands naturalistes français, Daubenton, Cuvier, Lacépède, etc., etc.

20 janvier. — Travaillé au tableau de *Valentin* (1); fait le fond le soir chez J...

M. Auguste m'a prêté une aquarelle, *Cheval noir*, plus deux volumes des *Souvenirs de la Terreur;* il m'a rendu *la petite galerie d'Alger* (tablette) et un portemanteau.

En rentrant le soir, j'ai trouvé la pièce de Ponsard qu'il avait pris la peine d'apporter (2).

21 janvier. — Resté chez moi toute la journée. *Le pastel du lion*, pour les inondés. Composé trois sujets: *le Christ portant sa croix*, d'après une ancienne sépia; *le Christ au jardin des Oliviers*, pour M. Ro-

(1) *Mort de Valentin*, toile datée de 1847. Salon de 1848, Exposition universelle de 1855. Vente Collot, 1852, 4,750 francs, à Mme M. Cottier, qui en a légué la nue propriété au Musée du Louvre. (Voir *Catalogue Robaut*, n° 1008.)

(2) Sans doute *Agnès de Méranie*, qui fut représentée à l'Odéon en décembre 1846, et dont le succès ne répondit pas aux espérances fondées sur l'auteur de *Lucrèce*.

ché (1); *le Christ étendu sur une pierre, reçu par les saintes femmes.*

Je lis les *Souvenirs de la Terreur*, de G. Duval (2). Les frais de mise en scène, les conversations supposées, imaginées, pour donner de la couleur et de la réalité, ôtent toute confiance. La haine systématique contre la révolution se montre trop à découvert. L'historien cependant aurait à profiter dans cette lecture, non pour les petits faits qui y sont rapportés, mais il y verrait, à travers la partialité de l'écrivain, qu'il y a fort à rabattre de l'enthousiasme et de la spontanéité dans les mouvements que l'on admire le plus à cette époque. Ce qu'on y voit des rouages subalternes réduit à la proportion de complots ce qui paraît souvent dans l'histoire l'effet du sentiment national.

22 janvier. — Commencé et avancé beaucoup le pastel représentant *le Christ aux Oliviers.*

— *Robert Bruce* (3), le soir, avec Mme de Forget.

— Quand j'irai voir le tableau de Rubens, rue Taranne, aller chez Mme Cavé (4).

(1) « Je travaille maintenant à mon petit *Christ au jardin des Oliviers,* que je fais au pastel et que je prierai Mme Roché d'accepter en souvenir de ses bontés. » (*Corresp.*, t. I, p. 329.) Voir *Catalogue Robaut,* n°° 178 et 999.

(2) *Georges Duval,* vaudevilliste français et auteur de plusieurs ouvrages sur la Révolution.

(3) *Robert Bruce,* opéra en trois actes, de Rossini, représenté à l'Opéra pour la première fois le 30 décembre 1846.

(4) *Mme Cavé,* artiste, née à Paris vers 1810; elle étudia l'aquarelle avec *Camille Roqueplan,* et exposa aux Salons de 1835 et 1836. Elle

23 janvier. — Composé le *Portement de croix.* Continué le pastel du *Christ.*

— Dans le transept de Saint-Sulpice (2), sujets qui pourraient convenir : *Assomption.* — *Ascension.* — *Moïse recevant les tables de la loi,* le peuple au bas de la montagne, les anciens à mi-chemin, en bas et groupés, en s'étageant, armée, chevaux, femmes, camp. — *Moïse sur la montagne,* tenant ses bras élevés pendant la bataille. — *Déluge.* — *Tour de Babel.* — *Apocalypse.* — *Crucifiement,* les morts ressuscitant dans le bas de la composition; soldats partageant les habits; anges dans le haut, recueillant le précieux sang et retournant au ciel. — Dans le *Portement de croix,* sur le plan en dessous du Christ, saintes femmes montant péniblement.

Penser, pour ces tableaux, à la belle exagération

avait épousé le peintre *Clément Boulanger,* sous la direction duquel elle aborda la peinture de genre. Veuve en 1842, elle épousa, quelques années après, *François Cavé,* qui fut chef de la division des Beaux-Arts. En dehors des Salons, elle se fit connaître par une *Méthode de dessin sans maître,* qui parut en 1853, et qui eut l'honneur de fixer l'attention de Delacroix. Le peintre fit sur cette méthode un rapport qui fut publié par le *Moniteur officiel* et reproduit par les journaux d'Art. Il écrivait à ce propos en 1861 : « Je suis persuadé que la simplicité de cette méthode porterait la conviction dans tous les esprits, abrégerait beaucoup nos travaux et amènerait une décision plus prompte. » Les écrits de Mme Cavé l'avaient assez frappé pour qu'à plusieurs reprises dans son Journal, on trouve des réflexions sur la technique de la peinture qui lui avaient été suggérées par elle. « Voilà la première méthode de dessin qui enseigne quelque chose » : tel était le début de l'article de Delacroix sur Mme Cavé.

(1) Au moment où une chapelle de Saint-Sulpice fut donnée à Delacroix pour la décorer, on parlait encore de lui confier le mur du transept de l'église. Ce projet fut abandonné, et la chapelle des Anges livrée à Delacroix, qui commença son travail en 1859 et ne le termina qu'en 1861.

des chevaux et des hommes de Rubens, surtout dans la *Chasse* de Soutman (1).

— *L'Ange exterminant l'armée des Assyriens.*

Quatre beaux sujets pour le transept de Saint-Sulpice seraient quant à présent :

1° Le *Portement de croix.* — Le Christ vers le milieu de la composition succombant sous le faix; sainte Véronique, etc.; en avant, les larrons montant; plus bas, la Vierge, ses amies, le peuple et soldats.

2° En pendant, la *Mise au sépulcre.* La croix en haut, avec bourreaux, soldats emportant les échelles et instruments; le corps des larrons resté sur la croix; anges versant des parfums sur la croix du Christ, ou pleurant; au milieu, le Christ porté par les hommes et suivi par les saintes femmes; le groupe descendant vers une caverne où des disciples préparent le tombeau. Hommes levant la pierre; anges tenant une torche. Le dessous de la montagne, effet de lumière, etc.

3° *Apocalypse.* — Le sujet déjà médité.

4° L'*Ange renversant l'armée des Assyriens.* — L'armée montant dans les roches; chevaux et chars renversés.

— Venu M. Wertheimber (2); il me demande la *Course d'Arabes.*

(1) *Soutman*, peintre et graveur hollandais, né en 1580, mort en 1653, élève de Rubens.
(2) Amateur dont la vente eut lieu le 7 décembre 1871.

— Le soir, chez Deforge (1). Vu Laurent Jan (2). — Chez Pierret. Villot et sa femme.

Temps magnifique. Lune. Revenu à pied très tard, avec plaisir.

— Travaillé aux *Femmes d'Alger* (3).

— Villot me parle du papier transparent pour lithographies.

24 janvier. — Le soir, chez M. Thiers. Revu d'Aragon. Quand il n'y avait plus que quelques personnes, il nous a parlé du maréchal Soult. Il nous a dit qu'il mettait au défi de lui trouver une seule action d'éclat dans sa vie. Très laborieux, etc... Au camp de Boulogne, il fut un des instruments de l'élévation à l'Empire. On ne savait comment s'y prendre. L'armée, tout attachée qu'elle était au premier Consul, le Sénat, s'y seraient probablement refusés. On eut l'idée, et je pense que ce fut le général Soult, de faire signer une pétition à un corps désorganisé de dragons, lequel, étant mis à pied et désœuvré, était tout voisin de la démoralisation qu'entraîne l'oisiveté chez les soldats. Ils signèrent la péti-

(1) Marchand de tableaux et de couleurs.
(2) *Laurent Jan* était un des journalistes les plus spirituels de cette époque.
(3) Il s'agit ici d'une variante du tableau : *Femmes d'Alger,* qui fut exposé au Salon de 1834 et qui appartient au Musée du Louvre. Le tableau dont il est question ici, et qui est mentionné au catalogue Robaut sous le titre : *Femmes d'Alger dans leur intérieur,* fut envoyé par Delacroix au Salon de 1849. La disposition des bras de la négresse n'est pas tout à fait la même que dans le tableau du Louvre. Il fait maintenant partie de la galerie Bruyas au Musée de Montpellier.

tion, qui fut présentée au Sénat comme le vœu de l'armée. Cambacérès était contre. Fouché, voulant également rentrer en grâce, se remua beaucoup. Le Sénat imita dans cette circonstance l'exemple du Sénat de Rome, dans le temps des empereurs... Ils s'empressaient de nommer à l'avance celui qu'ils voyaient sur le point de l'être par les soldats.

25 janvier. — L'influence des lignes principales est immense dans une composition.

J'ai sous les yeux les *Chasses* de Rubens; une entre autres, celle *aux lions,* gravée à l'eau-forte par Soutman, où une lionne s'élançant du fond du tableau est arrêtée par la lance d'un cavalier qui se retourne; on voit la lance plier en s'enfonçant dans le poitrail de la bête furieuse. Sur le devant, un cavalier maure renversé; son cheval, renversé également, est déjà saisi par un énorme lion, mais l'animal se retourne avec une grimace horrible vers un autre combattant étendu tout à fait par terre, qui, dans un dernier effort, enfonce dans le corps du monstre un poignard d'une largeur effrayante ; il est comme cloué à terre par une des pattes de derrière de l'animal, qui lui laboure affreusement la face en se sentant percer. Les chevaux cabrés, les crins hérissés, mille accessoires, les boucliers détachés, les brides entortillées, tout cela est fait pour frapper l'imagination, et l'exécution est admirable. Mais l'aspect est confus, l'œil ne sait où se fixer, il a le sentiment d'un affreux désordre; il

semble que l'art n'y a pas assez présidé, pour augmenter par une prudente distribution ou par des sacrifices l'effet de tant d'inventions de génie.

Au contraire, dans la *Chasse à l'hippopotame,* les détails n'offrent point le même effort d'imagination; on voit sur le devant un crocodile qui doit être assurément dans la peinture un chef-d'œuvre d'exécution; mais son action eût pu être plus intéressante. L'hippopotame, qui est le héros de l'action, est une bête informe qu'aucune exécution ne pourrait rendre supportable. L'action des chiens qui s'élancent est très énergique, mais Rubens a répété souvent cette intention. Sur la description, ce tableau semblera de tout point inférieur au précédent; cependant, par la manière dont les groupes sont disposés, ou plutôt du seul et unique groupe qui forme le tableau tout entier, l'imagination reçoit un choc, qui se renouvelle toutes les fois qu'on y jette les yeux, de même que, dans la *Chasse aux lions,* elle est toujours jetée dans la même incertitude par la dispersion de la lumière et l'incertitude des lignes.

Dans la *Chasse à l'hippopotame,* le monstre amphibie occupe le centre; cavaliers, chevaux, chiens, tous se précipitent sur lui avec fureur. La composition offre à peu près la disposition d'une croix de Saint-André, avec l'hippopotame au milieu. L'homme renversé à terre et étendu dans les roseaux sous les pattes du crocodile, prolonge par en bas une ligne de lumière qui empêche la composition d'avoir

trop d'importance dans la partie supérieure, et ce qui est d'un effet incomparable, c'est cette grande partie du ciel qui encadre le tout de deux côtés, surtout dans la partie gauche qui est entièrement nue, et donne à l'ensemble, par la simplicité de ce contraste, un mouvement, une variété, et en même temps une unité incomparables.

26 *janvier*. — Travaillé à la *Course arabe*.
Dîné chez M. Thiers. Je ne sais que dire aux gens que je rencontre chez lui, et ils ne savent que me dire. De temps en temps, on me parle peinture, en s'apercevant de l'ennui que me causent ces conversations des hommes politiques, la Chambre, etc.

Que ce genre moderne, pour le dîner, est froid et ennuyeux! Ces laquais, qui font tous les frais, en quelque sorte, et vous donnent véritablement à dîner..... Le dîner est la chose dont on s'occupe le moins : on le dépêche, comme on s'acquitte d'une désagréable fonction. Plus de cordialité, de bonhomie. Ces verreries si fragiles..... luxe sot! Je ne puis toucher à mon verre sans le renverser et jeter sur la nappe la moitié de ce qu'il contient. Je me suis échappé aussitôt que j'ai pu.

La princesse Demidoff y est venue. M. de Rémusat y dînait; c'est un homme charmant, mais après bonjour et bonsoir, je ne sais que lui dire.

27 *janvier*. — Travaillé aux *Arabes en course*.

— Le soir, été voir Labbé, puis Leblond. Garcia (1) y était.

Parlé de l'opinion de Diderot sur le comédien. Il prétend que le comédien, tout en se possédant, doit être passionné. Je lui soutiens que tout se passe dans l'imagination. Diderot, en refusant toute sensibilité à l'acteur, ne dit pas assez que l'imagination y supplée. Ce que j'ai entendu dire à Talma explique assez bien les deux effets combinés de l'espèce d'inspiration nécessaire au comédien et de l'empire qu'il doit en même temps conserver sur lui-même. Il disait être en scène parfaitement le maître de diriger son inspiration et de se juger, tout en ayant l'air de se livrer; mais il ajoutait que si, dans ce moment, on était venu lui annoncer que sa maison était en feu, il n'eût pu s'arracher à la situation : c'est le fait de tout homme en train d'un travail qui occupe toutes ses facultés, mais dont l'âme n'est pas, pour cela, bouleversée par une émotion.

Garcia, en défendant le parti de la sensibilité et de la vraie passion, pense à sa sœur, la Malibran. Il nous a dit, comme preuve de son grand talent de comédienne, qu'elle ne savait jamais comment elle jouerait. Ainsi, dans le *Roméo*, quand elle arrive au tombeau de

(1) *Manuel Garcia*, musicien français, fils du célèbre chanteur *Manuel Garcia*. Formé par son père à l'enseignement du chant, il s'y consacra lui-même exclusivement, et fut attaché vers 1835 au Conservatoire de Paris. Ses sœurs, *Marie* et *Pauline Garcia*, se sont toutes deux rendues célèbres comme cantatrices, la première (morte en 1836 à Bruxelles) sous le nom de *Mme Malibran*, la seconde sous le nom de *Mme Viardot*.

Juliette, tantôt elle s'arrêtait, en entrant, contre un pilier, dans un abattement douloureux, tantôt elle se prosternait en sanglotant, devant la pierre, etc. ; elle arrivait ainsi à des effets très énergiques et qui semblaient très vrais, mais il lui arrivait aussi d'être exagérée et déplacée, par conséquent insupportable. Je ne me rappelle pas l'avoir jamais vue *noble*. Quand elle arrivait le plus près du sublime, ce n'était jamais que celui que peut atteindre une bourgeoise ; en un mot, elle manquait complètement d'idéal. Elle était comme les jeunes gens qui ont du talent, mais dont l'âge plus bouillant et l'inexpérience leur persuadent toujours qu'ils n'en feront jamais assez ; il semblait qu'elle cherchât toujours des effets nouveaux dans une situation. Si l'on s'engage dans cette voie, on n'a jamais fini : ce n'est jamais celle du talent consommé ; une fois ses études faites et le point trouvé, il ne s'en départ plus..... C'était le propre du talent de la Pasta. C'est ainsi qu'ont fait Rubens, Raphaël, tous les grands compositeurs. Outre qu'avec l'autre méthode, l'esprit se trouve toujours dans une perpétuelle incertitude, la vie se passerait en essais sur un seul sujet. Quand la Malibran avait fini sa soirée, elle était épuisée : la fatigue morale se joignait à la fatigue physique, et son frère convient qu'elle n'eût pu vivre longtemps ainsi.

Je lui dis que Garcia, son père, était un grand comédien, constamment le même, dans tous ses rôles, malgré son inspiration apparente. Il lui avait

vu, pour l'*Othello,* étudier une grimace devant la glace; la sensibilité ne procéderait pas ainsi.

Garcia nous contait encore que la Malibran était embarrassée de l'effet qu'elle devait chercher pour le moment où l'arrivée imprévue de son père suspend les transports de sa joie, quand elle vient d'apprendre qu'Othello est vivant. Elle consultait à cet égard Mme Naldi, la femme du Naldi qui périt par l'explosion d'une marmite, et mère de Mme de Sparre (1). Cette femme avait été une excellente actrice; elle lui dit qu'ayant à jouer le rôle de Galatée dans *Pygmalion,* et ayant conservé pendant tout le temps nécessaire une immobilité tout à fait étonnante, elle avait produit le plus grand effet, au moment où elle fait le premier mouvement qui semble l'étincelle de la vie.

La Malibran, dans *Marie Stuart,* est amenée devant sa rivale Élisabeth par Leicester, qui la conjure de s'humilier devant sa rivale. Elle y consent enfin, et, s'agenouillant complètement, elle implore tout de bon; mais outrée de l'inflexible rigueur d'Élisabeth, elle se relevait avec impétuosité et se livrait

(1) *Giuseppe Naldi,* chanteur italien, né en 1765, mort en 1820 à Paris. Après de grands succès en Angleterre, il débuta en 1819 sur la scène des Italiens, à Paris; mais l'année suivante un terrible accident vint mettre fin à sa carrière. Une marmite de récente invention, et dont la soupape avait été trop fortement fixée, éclata en morceaux dans une expérience, et Naldi, atteint par les débris, fut tué net.

Sa fille et son élève, Mlle Naldi, avait débuté également en 1819 au théâtre Italien et partagé la vogue de la Pasta. Elle quitta la scène en 1823 pour épouser le comte de Sparre, et depuis cette époque elle ne s'est plus fait entendre que dans les salons.

à une fureur qui faisait, disait-il, le plus grand effet. Elle mettait en lambeaux son mouchoir et jusqu'à ses gants; voilà encore de ces effets auxquels un grand artiste ne descendra jamais. Ce sont ceux-là qui ravissent les loges et font à ceux qui se les permettent une réputation éphémère.

Le talent de l'acteur a cela de fâcheux qu'il est impossible, après sa mort, d'établir aucune comparaison entre lui et les rivaux qui lui disputaient les applaudissements de son vivant. La postérité ne connaît d'un acteur que la réputation que lui ont faite ses contemporains, et pour nos descendants, la Malibran sera mise sur la même ligne que la Pasta, et peut-être lui sera-t-elle préférée, si on tient compte des éloges outrés de ses contemporains. Garcia, en parlant de cette dernière, la classait dans les talents froids et compassés, *plastiques*, disait-il. Ce plastique, c'était l'idéal qu'il eût dû dire. A Milan, elle avait créé la *Norma* avec un éclat extraordinaire; on ne disait plus la *Pasta*, mais la *Norma;* Mme Malibran arrive, elle veut débuter par ce rôle; cet enfantillage lui réussit. Le public, partagé d'abord, la mit aux nues, et la *Pasta* fut oubliée. C'était la Malibran qui était devenue la *Norma*, et je n'ai pas de peine à le croire. Les gens de peu d'élévation, et point difficiles en matière de goût, et c'est malheureusement le plus grand nombre, préféreront toujours les talents de la nature de celui de la Malibran.

Si le peintre ne laissait rien de lui-même, et qu'on

fût obligé de le juger, comme l'acteur, sur la foi des gens de son temps, combien les réputations seraient différentes de ce que la postérité les fait! Que de noms obscurs aujourd'hui ont dû, dans leur temps, jeter d'éclat, grâce au caprice de la mode et au mauvais goût des contemporains! Heureusement que, toute fragile qu'elle est, la peinture, et à son défaut la gravure, conserve et met sous les yeux de la postérité les pièces du procès, et permet de remettre à sa place l'homme éminent peu estimé du sot public passager, qui ne s'attache qu'au clinquant et à l'écorce du vrai.

Je ne crois pas qu'on puisse établir une similitude satisfaisante entre l'exécution de l'acteur et celle du peintre. Le premier a eu son moment d'inspiration violente et presque passionnée, dans lequel il a pu se mettre, toujours par l'imagination, à la place du personnage; mais une fois ses effets fixés, il doit, à chaque représentation, devenir de plus en plus froid, en rendant ses effets. Il ne fait en quelque sorte que donner chaque soir une épreuve nouvelle de sa conception première, et plus il s'éloigne du moment où son idéal, encore mal débrouillé, peut lui apparaître encore avec quelque confusion, plus il s'approche de la perfection : il calque, pour ainsi dire. Le peintre a bien cette première vue passionnée sur son sujet, mais cet essai de lui-même est plus informe que celui du comédien. Plus il aura de talent, plus le calme de l'étude ajoutera de beautés, non pas en se conformant

le plus exactement possible à sa première idée, mais en la secondant par la chaleur de son exécution.

L'exécution, dans le peintre, doit toujours tenir de l'improvisation, et c'est en ceci qu'est la différence capitale avec celle du comédien. L'exécution du peintre ne sera belle qu'à la condition qu'il se sera réservé de s'abandonner un peu.

— Travaillé aux *Arabes en course* (1) et au *Valentin*.

28 *janvier*. — Que la nature musicale est rare chez les Français !

— Travaillé au *Valentin* et à la copie du petit portrait de mon neveu.

— Éclairs, tonnerre vers quatre heures, avec grêle violente.

— Dîner chez Mme Marliani (2); elle va passer un mois dans le Midi. J'ai revu chez elle Poirel, avec lequel je me suis plu. Chopin y était; il m'a parlé de son nouveau traitement par le massage; cela serait bien heureux. Le soir, un M. Ameilher a joué d'une guitare bizarre, qu'il a fait faire, suivant ses idées particulières. Il n'en tire pas, à mon avis, le parti nécessaire pour faire de l'effet, il joue trop faiblement. C'est la manière de tous les guitaristes de ne faire que de petits trilles, etc.

(1) Voir *Catalogue Robaut*, n° 468.
(2) Delacroix avait connu la *comtesse Marliani* chez George Sand. Son mari, le comte Marliani, compositeur et professeur de chant, fit représenter au théâtre Italien plusieurs opéras, notamment le *Bravo*.

— Revenu avec Petetin (1), qui m'a parlé économie et placement d'argent. Il m'a dit qu'il est surprenant combien en peu de temps avec ces deux moyens, bien entendus, on peut augmenter sa fortune.

29 janvier. — Fatigué de ma soirée d'hier. Leleux et Hédouin (2) sont venus me voir.

Il est probable qu'en faisant souvent sans modèle, quelque heureuse que soit la conception, on n'arrive pas à ces effets frappants qui sont obtenus simplement dans les grands maîtres, uniquement parce qu'ils ont rendu naïvement un effet de la nature, même ordinaire. Au reste, ce sera toujours l'écueil; les effets à la Prud'hon, à la Corrège, ne seront jamais ceux à la Rubens, par exemple. Dans le petit *saint Martin,* de Van Dyck, copié par Géricault, la composition est très ordinaire, cependant l'effet de ce cheval et de ce cavalier est immense. Il est très probable que cet effet est dû à ce que le motif a été vu sur nature par l'artiste. Mon petit Grec (le *Comte Palatiano*) a le même accent (3).

On pourrait dire que, par le procédé contraire, on arrive à des effets plus tendres et plus pénétrants, s'ils n'ont pas cet air frappant et magistral qui emporte

(1) *Anselme Petetin,* administrateur et publiciste. Il fut successivement préfet et directeur de l'Imprimerie nationale.
(2) *Edmond Hédouin,* peintre et graveur, élève de Célestin Nanteuil et de Paul Delaroche. Il s'est surtout consacré au paysage et aux sujets de genre. Il fut chargé d'exécuter les peintures décoratives dans la galerie des fêtes au Palais-Royal.
(3) Voir le *Catalogue Robaut,* n° 170.

tout de suite l'admiration. Le cheval blanc de *saint Benoît,* de Rubens, semble une chose tout à fait idéale et fait un effet bien puissant.

— Dîné chez Mme de Forget.

31 *janvier.* — Travaillé aux *Femmes d'Alger.*
— Le soir, chez J... Elle a vu Vieillard (1) ; il est toujours inconsolable.

Elle me donne un article de Gautier, sur le Luxembourg, qui est par-dessus les toits.

2 *février.* — Le matin chez Müller. — Chez Gaultron (2). — Dupré et Rousseau venus dans la journée ; ils m'ont répété beaucoup d'arguments en faveur de la fameuse société ; mais j'avais pris mon parti, et leur ai déclaré ma complète aversion pour le projet.

Que faire après une journée, ou plutôt une matinée pareille? La sortie le matin et puis la venue de ces deux parleurs, au moment où j'eusse pu retrouver quelque disposition au travail, m'ont complètement abattu jusqu'au soir.

3 *février.* — Müller (3) m'a rendu ma visite prestement ; l'aplomb de ce jeune coq est remarquable.

(1) Ami de Delacroix.
(2) *Gaultron,* peintre, élève de Delacroix.
Delacroix avait ouvert, en 1838, un atelier rue Neuve-Guillemin, où il réunissait ses élèves. En 1846, l'atelier avait été transféré de l'autre côté de la Seine, rue Neuve-Broda.
(3) *Louis Müller,* peintre, né en 1815, élève de Gros et de Coignet. Il remplaça Hippolyte Flandrin à l'Institut en 1864.

J'avais critiqué certaines parties de ses tableaux avec une réserve extrême; je ne puis m'empêcher en général de le faire, et je n'aime pas à affliger. Chez moi, il m'a paru tout à son aise : « Ceci est bien, ceci me déplaît. » Telles étaient les formes de son discours.

Hédouin est furieux. Il m'a parlé de l'extrême confiance en lui-même de Couture (1). C'est assez le cachet de cette école, dans laquelle Müller se confond; l'autre cachet, c'est cet éternel blanc partout et cette lumière, qui semble faite avec de la farine.

J'ai effacé, sur ce que m'ont dit ces messieurs, la fenêtre du fond des *Marocains endormis* (2).

— Henry m'apprend l'accouchement de sa sœur Claire.

— Travaillé aux *Arabes en course* : l'obscurité me force d'y renoncer.

(1) Le nom de *Couture* (1815-1879) paraît ici pour la première fois, mais on l'y retrouvera plus loin. L'extrême suffisance du peintre des *Romains de la décadence*, qui le poussa à abandonner plusieurs fois le pinceau pour la plume, le servit bien mal en ce qui concerne Delacroix, car il écrivit sur lui en 1867 un article que nous nous dispenserons de qualifier, mais à propos duquel M. Paul Mantz a dit très justement qu'il « *dépassait les limites du comique ordinaire* ». Nous recommandons particulièrement aux curieux d'art, et à tous ceux qui voudraient se convaincre du danger que court un spécialiste à sortir du domaine de sa spécialité, cet article trop peu connu dans lequel il est dit à propos d'Eugène Delacroix : « Intelligent et insuffisant tout ensemble, la médiocrité de son faire lui constitue une fausse originalité... Là où beaucoup de gens croient voir des créations nouvelles, moi, je ne vois que des efforts malheureux. » (*Revue libérale*, 10 avril 1867, p. 70 et 76.) L'article est de 1867, postérieur par conséquent aux magnifiques études dans lesquelles les Baudelaire, les Saint-Victor, les Gautier avaient proclamé le génie de Delacroix. Couture a-t-il voulu se singulariser? Nous hésitons à croire qu'il ait réellement pensé ce qu'il a écrit!...

(2) Voir *Catalogue Robaut*, n° 1015.

Je commence alors à ébaucher le *Christ au tombeau* (toile de 100), le ciel seulement (1).

Rivet (2) est arrivé à quatre heures. J'ai été heureux de le voir, et sa prévenance m'a charmé. Nous avons été bientôt comme autrefois. Je le trouve changé, et ce changement m'afflige. Il est très satisfait de mon article sur Prud'hon (3).

Resté le soir chez moi. Situation d'esprit mélancolique, si je puis dire, et point triste. Les diverses personnes que j'ai vues aujourd'hui ont causé sans doute cet état.

J'ai fait d'amères réflexions sur la profession d'artiste ; cet isolement, ce sacrifice de presque tous les sentiments qui animent le commun des hommes.

4 février. — Au moment de partir pour la Chambre des députés, M. Clément de Ris (4) est venu : aimable jeune homme. Laurent Jan est survenu ; j'ai frémi en le voyant ramasser le gant aussitôt, sur quelques

(1) Voir *Catalogue Robaut*, n° 1034.

(2) « Le baron *Charles Rivet*, qui de nos jours a attaché son nom à la fondation de la troisième république, demeura un des fidèles amis de cœur de Delacroix. Celui-ci, dans un premier testament que lui fit déchirer sa gouvernante, Jenny Le Guillou, l'avait désigné comme son légataire universel. C'était un homme de grand sens et de mœurs aimables. Il avait été plus que camarade d'atelier de Bonington : il l'avait obligé avec infiniment de délicatesse dans son année de début et de gêne. » (Note de Ph. Burty dans la *Correspondance* de Delacroix, t. I, p. 127.)

(3) Cet article sur Prud'hon, qui avait paru dans la *Revue des Deux Mondes* du 1ᵉʳ novembre 1846, est un des plus intéressants du volume qui contient les écrits de Delacroix. (EUGÈNE DELACROIX, *Sa vie et ses œuvres.*)

(4) Le comte *L. Clément de Ris*, critique d'art, auteur d'ouvrages appréciés, qui devint conservateur du Musée de Versailles.

mots de l'interlocuteur qui, heureusement, est parti peu après. Laurent n'est pas resté non plus.

Arrivé à la Chambre à onze heures et demie. Vu, en arrivant, les voussures de Vernet (1); il y a un volume à écrire sur l'affreuse décadence que cet ouvrage montre dans l'art du dix-neuvième siècle. Je ne parle pas seulement du mauvais goût et de la mesquine exécution des figures coloriées, mais les grisailles et ornements sont déplorables. Dans le dernier village, et du temps de Vanloo, elles eussent encore paru détestables.

J'ai revu avec plaisir mon hémicycle (2); j'ai vu tout

(1) Ces voussures se trouvent au plafond d'une grande salle des Pas perdus, au palais du Corps législatif.

(2) Les peintures décoratives de la bibliothèque du Palais-Bourbon furent commencées par E. Delacroix en 1838 et terminées en 1847. Elles se composent de deux hémicycles et de cinq coupoles divisées chacune en quatre pendentifs. Les deux hémicycles sont peints sur le mur enduit d'une préparation à la cire ; ils représentent : le premier, *Orphée apportant la civilisation à la Grèce* (côté de la cour du Palais-Bourbon); le second, *Attila ramenant la barbarie sur l'Italie ravagée* (côté de la Seine). Les coupoles sont peintes à l'huile sur toile marouflée sur enduit; chaque coupole se compose de quatre pendentifs et comprend par conséquent quatre sujets, que le maître a choisis dans un même ordre d'idées : 1° la *Poésie* ; 2° la *Théologie* ; 3° la *Législation* ; 4° la *Philosophie* ; 5° les *Sciences*. Enfin, à l'intersection desdits pendentifs, se trouvent de grands mascarons, que Delacroix a imaginés d'après des types rencontrés un peu partout sur son passage, et principalement parmi les travailleurs des champs.

Première coupole : 1° *Alexandre et les poèmes d'Homère* ; 2° *L'éducation d'Achille* ; 3° *Ovide chez les Barbares* ; 4° *Hésiode et la Muse*.

Deuxième coupole : 1° *Adam et Ève* ; 2° *La captivité à Babylone* ; 3° *La mort de saint Jean-Baptiste* ; 4° *La drachme du tribut*.

Troisième coupole : 1° *Numa et Égérie* ; 2° *Lycurgue consulte la Pythie* ; 3° *Démosthène harangue les flots de la mer* ; 4° *Cicéron accuse Verrès*.

Quatrième coupole : 1° *Hérodote interroge les traditions des Mages* ;

de suite ce qu'il fallait pour rétablir l'effet ; le seul changement de la draperie de l'Orphée a donné de la vigueur au tout.

Quel dommage que l'expérience arrive tout juste à l'âge où les forces s'en vont ! C'est une cruelle dérision de la nature que ce don du talent, qui n'arrive jamais qu'à force de temps et d'études qui usent la vigueur nécessaire à l'exécution.

— J'ai observé dans l'omnibus, à mon retour, l'effet de la demi-teinte dans les chevaux, comme les bais, les noirs, enfin à peau luisante : il faut les masser, comme le reste, avec un ton local, qui tient le milieu entre le luisant et le ton chaud coloré ; sur cette préparation il suffit d'un glacis chaud et transparent pour le changement de plan de la partie ombrée ou reflétée, et sur les sommités de ce même ton de demi-teinte, les luisants se marquent avec des tons clairs et froids. Dans le cheval bai, cela est très remarquable.

5 février. — J'ai passé toute la journée à me

2° *Les bergers chaldéens inventeurs de l'astronomie ;* 3° *Sénèque se fait ouvrir les veines ;* 4° *Socrate et son démon.*

Cinquième coupole : 1° *La mort de Pline l'Ancien ;* 2° *Aristote décrit les animaux que lui envoie Alexandre ;* 3° *Hippocrate refuse les présents du roi de Perse ;* 4° *Archimède tué par le soldat.*

Pour bien juger de toute cette suite de peintures décoratives, il est absolument utile de circuler sur la galerie saillante qui contourne cette magnifique salle.

Delacroix avait déjà exécuté des peintures décoratives au Palais-Bourbon, en 1833, par l'entremise de M. Thiers ; il fut chargé de décorer le Salon du Roi qu'il acheva en cinq ans et qui lui fut payé la modeste somme de 30,000 francs. (Voir *Catalogue Robaut*, n°s 892 à 917.)

reposer et à lire dans ma chambre. Commencé *Monte-Cristo* : c'est fort amusant, sauf cependant les immenses dialogues qui remplissent les pages ; mais, quand on a lu cela, on n'a rien lu...

Après dîner, chez Pierret, où j'ai trouvé le jeune Soulié (1). Pierret est toujours malade de son point de côté. Ensuite chez Alberthe (2) ; sa fille est alitée.

— Voici des titres d'ouvrages à avoir, que j'ai pris chez elle :

Moyen infaillible de conserver sa vue en bon état, jusqu'à une extrême vieillesse, traduit de l'allemand de M. G.-J. Beer, docteur en médecine de l'Université de Vienne.

Ifland : *l'Art de prolonger la vie.*

Confucius (dans le genre de *Marc-Aurèle*).

Marc-Aurèle, ancienne édition, traduite par Dacier.

L'Homme de cour, de Balthazar Gracian (3), traduit par Amelot de la Houssaye (4).

— Chez Pierret, nous avons parlé des facéties et coq-à-l'âne de M. de C...

— Je disais qu'en littérature, la première impres-

(1) Il s'agit probablement ici de M. *Eudore Soulié*, qui appartenait à l'administration des Musées, et qui mourut conservateur du Musée de Versailles.

(2) Petite-cousine de Delacroix.

(3) *Balthazar Gracian*, Jésuite espagnol, né en 1584, mort en 1658, est l'auteur d'un certain nombre d'œuvres littéraires, notamment un *Traité de rhétorique* et des allégories pleines de métaphores.

(4) *Amelot de la Houssaye*, né en 1634, mort en 1706, s'est fait connaître par quelques traductions estimées, notamment celle du *Prince*, de Machiavel.

sion est la plus forte; comme preuve, les Mémoires de Casanova, qui m'ont fait un effet immense, quand je les ai lus pour la première fois dans l'édition écourtée, en 1829. J'ai eu occasion depuis d'en parcourir des passages de l'édition plus complète, et j'ai éprouvé une impression différente.

Le jeune Soulié me dit que M. Niel (1), ayant lu le *Neveu de Rameau* (2), dans la traduction française faite d'après celle que Gœthe avait faite en allemand, le préférait à l'original; nul doute que ce ne soit l'effet de cette vive impression de certaines formes sur l'esprit qui, sur le même objet, n'en peut plus recevoir de semblables.

(Je relis ceci en 1857. — Je relis les Mémoires de Casanova, pendant ma maladie, je les trouve plus adorables que jamais; donc ils sont bons.)

6 février. — Peu de travail, le matin. L'après-midi, ébauché entièrement les figures du *Christ au tombeau.* — Dîné et passé la soirée avec J....

Planet (3) est venu à quatre heures; il a paru très

(1) *M. Niel,* bibliothécaire au ministère de l'intérieur, était un homme des plus distingués, très brillant causeur, d'un esprit très fin et très délicat, et grand amateur de crayons du seizième siècle. Il publia avec son propre texte le beau recueil de *Portraits historiques,* d'après les crayons de *Dumoustier, Clouet* et autres, gravés par *Riffaut.*

(2) Le texte exact du *Neveu de Rameau* vient d'être publié récemment par MM. Monval et Thoinan, qui ont retrouvé le manuscrit original, écrit de la main même de Diderot.

(3) *Planet,* de Toulouse, peintre, élève de Delacroix. M. Lassalle-Bordes prétend que Planet fit dans l'atelier de Delacroix les quatre pendentifs suivants, qui font partie de la décoration de la voûte de la biblio-

frappé de mon ébauche; il eût voulu la voir en grand. L'admiration sincère qu'il me montre me fait grand plaisir; il est de ceux qui me réconcilient avec moi-même. Que le ciel le lui rende! Le pauvre garçon manque tout à fait de confiance, et c'est dommage, car il montre des qualités supérieures.

7 février. — Malaise. Je n'ai rien fait de toute la journée.

Ce bon Fleury (1) est venu me voir avec un diable d'enfant qui touchait à tout. Il m'a donné sa recette pour imprimer les panneaux, cartons ou toiles : colle de peau et blanc d'Espagne, appliqués à la brosse et unis au papier de verre.

Le soir, quand je me délassais après le bain, que j'avais fait venir avant dîner, Riesener est venu. Resté

thèque, à la Chambre des députés : *Aristote décrit les animaux que lui envoie Alexandre; Lycurgue consulte la Pythie; Démosthène harangue les flots de la mer; La drachme du tribut.* (*Correspondance*, t. II. p. IX.)

Cette assertion de M. Lassalle-Bordes ne doit être accueillie, croyons-nous, qu'avec une extrême réserve, car son témoignage, en maintes circonstances, n'a pas rencontré partout un crédit absolu. Néanmoins, en admettant qu'il ne se soit point trompé en ce qui concerne Planet, on doit affirmer hardiment que ce dernier n'aurait, en tout cas, exécuté que des agrandissements des esquisses arrêtées du maître, et l'on sait combien d'études dessinées sur nature et autres accompagnaient ces peintures de moindre dimension qu'il remettait à ses élèves préparateurs, en ayant soin de ne rien livrer sans avoir donné lui-même les dernières touches portant bien la marque de sa maîtrise.

(1) Probablement *Joseph-Nicolas-Robert Fleury*, dit *Robert-Fleury*. Le diable d'enfant dont il est question ici doit être son fils, *Tony Robert-Fleury*.

D'autre part, Delacroix veut peut-être parler de *Léon Fleury*, un paysagiste qui eut son heure de célébrité et dont il y a quelques études au château de Compiègne et dans divers musées (1804-1858).

une partie de la soirée : il m'a conté que Scheffer avait réuni les membres de la future société et s'était prononcé pour un système tellement exclusif, que peu s'en est fallu qu'il n'exclût tout le monde. Il a consterné l'auditoire.

Riesener me parle toujours de ses projets admirables de travail et de procédés propres à les faciliter.

8 février. — Excellente journée.

J'ai débuté par aller voir, rue Taranne, le tableau de *Saint Just,* de Rubens; admirable peinture. Les deux figures des assistants, de son gros dessin, mais d'une franchise de clair-obscur et de couleur qui n'appartient qu'à l'homme qui ne cherche pas, et qui a mis sous les pieds les folles recherches et les exigences plus sottes encore.

Puis à la Chambre des députés. Travaillé à la femme portant le petit enfant, et l'enfant par terre; puis à l'homme couché au-dessus du Centaure (1); je crois que j'ai fort avancé. Séance très longue. Revenu sans fatigue.

Pour compléter la journée, j'apprends en rentrant que Mme Sand est de retour et me l'a envoyé dire. Je suis heureux de la revoir.

Resté chez moi le soir; j'ai eu tort. La journée du lendemain s'en est ressentie. J'aurais dû faire quelques pas dehors. L'air seul contribue peut-être à

(1) Grand hémicycle d'*Orphée.*

accélérer la circulation; aussi, le lendemain, je n'ai rien fait. L'estomac dérangé commande en maître, mais en maître bien indigne de régner, car il remplit mal ses fonctions, et arrête tout le reste.

9 *février.* — Donc mal disposé.

— Venu Demay (1). Pendant qu'il y était, M. Haussoullier (2). Tous les jeunes gens de cette école d'Ingres ont quelque chose de pédant; il semble qu'il y ait déjà un très grand mérite de leur part à s'être rangé du parti de la *peinture sérieuse :* c'est un des mots du *parti.* Je disais à Demay qu'une foule de gens de talent n'avaient rien fait qui vaille, à cause de cette foule de partis pris qu'on s'impose ou que le préjugé du moment vous impose. Ainsi, par exemple, de cette fameuse *beauté,* qui est, au dire de tout le monde, le but des arts; si c'est l'unique but, que deviennent les gens qui, comme Rubens, Rembrandt, et généralement toutes les natures du Nord, préfèrent d'autres qualités? Demandez la pureté, la beauté, en un mot, au Puget, adieu sa verve!... Développer tout cela.
... En général, les hommes du Nord y sont moins portés; l'Italien préfère l'ornement; cela se retrouve dans la musique.

Vu *Don Juan* (3) le soir. Sensation pareille, en voyant

(1) *Jean-François Demay,* peintre, né en 1798, qui exposa aux divers Salons de 1827 à 1846.

(2) *Haussoullier,* peintre et graveur, élève de Delaroche.

(3) En 1847, *Don Juan* était chanté au théâtre Italien par *Lablache, Tagliafico, Coletti, Mario,* Mmes *Grisi, Persiani* et *Corbari.*

la pièce. Le mauvais Don Juan (l'acteur)! Est-ce l'exécution, le décousu qu'on met dans un ouvrage ancien ? Mais comme il grandit par le souvenir, et que, le lendemain, je me le suis rappelé avec bonheur! Quel chef-d'œuvre de romantisme! Et cela en 1785! L'acteur qui fait Don Juan ôte son manteau pour se battre avec le Père; à la fin, ne sachant quelle contenance tenir, il se met à genoux devant le Commandeur; je suis sûr qu'il n'y a pas deux personnes dans la salle qui s'en soient aperçues.

Je pensais à la dose d'imagination nécessaire au spectateur pour être digne d'entendre un tel ouvrage. Il me paraissait évident que presque tous les gens qui étaient là écoutaient avec distraction. Ce serait peu de chose ; mais les parties les plus faites pour frapper l'imagination ne les arrêtaient pas davantage. Il faut beaucoup d'imagination pour être saisi vivement au spectacle..... Le combat avec le Père, l'entrée du Spectre frapperont toujours un homme d'imagination ; la plus grande partie des spectateurs n'y voient rien de plus intéressant que dans le reste.

10 *février*. — Hier 9, à quatre heures, j'ai été voir Mme Sand ; elle était souffrante. Revu sa fille et son gendre futur (1).

Aujourd'hui, il était plus de midi quand je suis

(1) Il ne peut être ici question, comme on pourait le supposer, de *Clésinger*, car ce n'est qu'au mois de mai suivant que furent officiellement annoncées les fiançailles de Mlle *Solange*, fille de Mme *Sand*, avec le célèbre sculpteur. (Voir *infra*, p. 305 et 307.)

parti pour le Palais-Bourbon. Il a fait un temps affreux : neige, gelée, gâchis. Il faut aller en voiture à mon travail, et on y reste si longtemps, qu'il y a des maladies à prendre. J'ai travaillé aux hommes du milieu.

Revenu de bonne heure et resté également très longtemps en voiture. Demeuré chez moi le soir, fatigué et souffrant.

— Ton local de la nymphe debout dans l'*Orphée* (1) : *vert émeraude, vermillon* et *blanc ;* plus de *blancs* dans les clairs.

Deuxième Nymphe : *ton orangé* et *vert émeraude.*

11 février. — Je devais retourner à la Chambre. J'écrirai à Henry (2), pour suspendre jusqu'à la semaine prochaine. Le froid est trop incommode. J'ai besoin de repos.

12 février. — Mis au net la composition de *Foscari* (3).

(1) Grand hémicycle d'*Orphée.*
(2) Sans doute *Planet.*
(3) Cette toile admirable appartient à M. le duc d'Aumale. Th. Gautier en donnait la description suivante : « Le doge Foscari est obligé d'assister « à la lecture de la sentence de son fils, Jacques Foscari, torturé et banni « pour de prétendues intelligences avec les ennemis de la République... « Le doge, coiffé de son bonnet à cornes, vêtu de sa robe de brocart « d'or, est assis sur son trône au premier plan, accablé de douleur sous « sa contenance stoïque. Jacques Foscari, dont le bourreau vient de « torturer les membres, lui jette un suprême adieu et tend ses mains « brisées aux baisers de sa femme. La scène est disposée de la façon la « plus dramatique dans une de ces belles architectures que Delacroix « sait si bien construire et auxquelles il donne la profondeur d'un décor. »

Essayé avec une toile de 80 ; je crois que cela ira ainsi.

— Vu Mme Sand à quatre heures et dîné chez Piron. Don Juan avec lui. J.-J... y était.

14 *février*. — Le Beau est assurément la rencontre de toutes les convenances... Développer ceci, en se rappelant le Don Juan que j'ai vu hier.

Quelle admirable fusion de l'élégance, de l'expression, du bouffon, du terrible, du tendre, de l'ironique! chacun dans sa nature. *Cuncta fecit in pondere numero et mensura.* Chez Rossini, l'Italien l'emporte, c'est-à-dire que l'ornement domine l'expression. Dans beaucoup d'opéras de Mozart, le contraire n'a pas lieu, car il est toujours orné et élégant ; mais l'expression des sentiments tendres prend une mesure mélancolique qui ne va pas indifféremment à tous les sujets. Dans le *Don Juan*, il ne tombe pas dans cet inconvénient ; le sujet, au reste, était merveilleusement choisi, à cause de la variété des caractères : D. Anna, Ottavio, Elvira sont des caractères sérieux, les deux premiers surtout ; chez Elvira, déjà on voit une nuance moins sombre. Don Juan tour à tour bouffon, insolent, insinuant, tendre même ; la paysanne, d'une coquetterie inimitable ; Leporello, parfait d'un bout à l'autre.

Rossini ne varie pas autant les caractères.

15 *février*. — Levé en mauvaise disposition, je me suis mis à reprendre l'ébauche du *Christ au tom-*

beau (1). L'attrait que j'y ai trouvé a vaincu le malaise, mais je l'ai payé par une courbature le soir et le lendemain. Mon ébauche est très bien, elle a perdu de son mystère; c'est l'inconvénient de l'ébauche méthodique. Avec un bon dessin pour les lignes de la composition et la place des figures, on peut supprimer l'esquisse, qui devient presque un double emploi. Elle se fait sur le tableau même, au moyen du vague où on laisse les détails. Le ton local du Christ est *terre d'ombre* naturelle, *jaune de Naples* et *blanc*; là-dessus, quelques tons de *noir* et *blanc* glissés çà et là, les ombres avec un ton chaud.

Le ton local des nuances de la Vierge : un *gris* légèrement roussâtre, les clairs avec *jaune de Naples* et *noir*.

— Essayé *Foscari*, sur la toile de 80... Décidément, cela est trop noyé. J'essayerai sur toile de 60.

18 *février*. — Aujourd'hui été voir le *Christ* de Préault, à Saint-Gervais (2). J'avais été au Luxembourg auparavant pour m'informer de la cause des refus d'entrée.

19 *février*. — T... me dit très justement que le

(1) Toile de 1m,60 × 1m,30, datée de 1848, exposée au Salon la même année et à l'Exposition universelle de 1855. Ce tableau fut peint à l'origine pour le comte de Geloës, qui l'acheta 2,000 francs. Vente Faure, 1873 : 60,000 francs. Une variante du même tableau fut vendue à la vente Laurent Richard, 1873 : 29,100 francs. (Voir *Catalogue Robaut*, nos 1034 et 1035.)

(2) Ce *Christ* porte la date de 1839.

modèle rabaisse son homme. Une personne sotte vous assotit. L'homme d'imagination, dans son travail pour élever le modèle jusqu'à l'idéal qu'il a conçu, fait aussi, malgré lui, des pas vers la vulgarité qui le presse et qu'il a sous l'œil (1).

— Vu deux actes des *Huguenots*...... Où est Mozart? Où est la grâce, l'expression, l'énergie, l'inspiration et la science? le bouffon et le terrible....? Il sort de cette musique tourmentée des efforts qui surprennent, mais c'est l'éloquence d'un fiévreux, des lueurs suivies d'un chaos.

Piron m'y a donné des nouvelles de Mlle Mars, qui est bien mal.

Charles (2) très affligé.

20 février. — Les moralistes, les philosophes, j'entends les véritables, tels que Marc-Aurèle, le Christ, en ne le considérant que sous le rapport humain, n'ont jamais parlé politique. L'égalité des droits et vingt autres chimères ne les ont pas occupés, ils n'ont recommandé aux hommes que la résignation à la destinée, non pas à cet obscur *fatum* des anciens, mais à cette nécessité éternelle que personne ne peut nier, et contre laquelle les philanthropes ne prévaudront point, de se soumettre aux arrêts de la

(1) « Sans idéal, il n'y a ni peintre, ni dessin, ni couleur ; et ce qu'il y a de pis que d'en manquer, c'est d'avoir cet idéal d'emprunt que ces gens-là vont apprendre à l'école et qui ferait prendre en haine les modèles. » (*Correspondance*, t. II, p. 19.)

(2) *Comte de Mornay.*

sévère nature. Ils n'ont demandé autre chose au sage que de s'y conformer et de jouer son rôle à la place qui lui a été assignée au milieu de l'harmonie générale. La maladie, la mort, la pauvreté, les peines de l'âme, sont éternelles et tourmenteront l'humanité sous tous les régimes; la forme, démocratique ou monarchique, n'y fait rien.

— Dîné chez M. Moreau (1); revenu avec Couture : il raisonne très bien, il est surprenant... Quel regard nous avons pour caractériser les défauts les uns des autres! Tout ce qu'il m'a dit de chacun est très vrai et très fin, mais il ne tient pas compte des qualités; surtout il ne voit et n'analyse, comme tous les autres, que des *qualités d'exécution*. Il me dit, et je le crois bien, qu'il se sent surtout propre à faire d'après nature. Il fait, dit-il, des études préparatoires, pour apprendre par cœur, en quelque sorte, le morceau qu'il veut peindre et s'y met ensuite avec chaleur : ce moyen est excellent à son point de vue. Je lui ai dit comment Géricault se servait du modèle, c'est-à-dire librement, et cependant faisant poser rigoureusement. Nous nous sommes récriés l'un et l'autre sur son immense talent!

Quelle force que celle qu'une grande nature tire d'elle-même! Nouvel argument contre la sottise qu'il y a à y résister et à se modeler sur autrui.

(1) Collectionneur; il fut propriétaire de la *Barque de don Juan*. (Voir *Catalogue Robaut*, n° 707.) Mme Moreau a donné ce tableau au Musée du Louvre après la mort de son mari.

21 *février*. — Aujourd'hui, fermé ma porte par excès d'ennui des visiteurs.

Repris les *Comédiens arabes* (1) de bonne heure, à cause du concert de Franchomme (2), où je devais aller à deux heures. En y allant, trouvé Mme Sand, qui m'a fait achever la route dans sa voiture. Je l'ai revue avec un vrai plaisir. Excellente musique. Quatuor d'Haydn, des derniers qu'il ait faits. Chopin me dit que l'expérience y a donné cette perfection que nous y admirons. Mozart, a-t-il ajouté, n'a pas eu besoin de l'expérience ; la science s'est toujours trouvée chez lui au niveau de l'inspiration. Quintettes de lui, déjà entendus chez Boissard. Le trio de *Rodolphe* de Beethoven : passages communs, à côté de sublimes beautés.

Résisté à dîner chez Mme Sand, pour rentrer et me reposer.

Le soir chez M. Thiers ; il n'y avait que Mme Dosne.

22 *février*. — Continué les *Comédiens arabes* et avancé beaucoup.

— Chez Asseline (3) à sept heures et demie, pour aller à Vincennes ; le prince paraît fort aimable (4).

(1) Voir *Catalogue Robaut*, n° 1044.

(2) *Auguste-Joseph Franchomme*, violoncelliste, né à Lille en 1809. Cet artiste des plus distingués et l'un des noms les plus considérés de l'école française, a fondé, avec l'illustre violoniste *Alard*, des matinées de quatuors dans lesquelles la musique classique était exécutée avec une étonnante perfection.

(3) *Asseline*, secrétaire des commandements des princes d'Orléans.

(4) Le *duc de Montpensier*, qui, en effet, était logé et recevait à Vincennes.

Revenus de bonne heure; nous étions avec Decamps et Jadin (1). Ce dernier m'a dit que Mme D... remarquait avec mécontentement que je n'allasse pas la voir, et cela m'a beaucoup affligé. Asseline m'a présenté à sa femme : elle a l'air très simple et bon enfant.

Decamps était arrivé chez Asseline, pour aller chez le prince, avec une cravate noire fripée, à dessins, et un gilet de couleur fané; on lui a prêté une cravate blanche. J'ai intercédé, mais inutilement, pour qu'il ne fumât pas dans la voiture, en allant à Vincennes.

J'ai rencontré, chez le prince, Ch. His (2), en grand sautoir de commandeur, l'Auxerrois, mon ancien camarade, bardé d'ordres turcs; j'y ai vu Boulanger (3), L'Haridon (4), qui m'a l'air d'un fort aimable garçon.

23 février. — Travaillé aux *Comédiens arabes* (5). Préault (6) est venu.

(1) *Jadin*, paysagiste, né à Paris en 1805, fut élève de Hersent et s'attacha, dès ses débuts, aux sujets de chasse et à la peinture de nature morte. Il fréquenta plus tard l'atelier d'Abel de Pujol, et aborda le paysage. Il voyagea en Italie en 1835, et peignit à son retour un grand nombre de toiles pour la galerie du duc d'Orléans.
(2) *Charles His*, publiciste, né en 1772, mort en 1851. D'abord attaché à la rédaction du *Moniteur*, puis proscrit, il se fit soldat après le 13 vendémiaire. En 1811, il entra à la direction de la librairie, où il resta attaché jusqu'en 1848.
(3) *Louis Boulanger* (1806-1867), peintre, élève de A. Deveria.
(4) *Octave Penguilly L'Haridon* (1811-1872), peintre, élève de Charlet, exposa au Salon de 1847 *Le tripot* qu'on a revu au Musée du Luxembourg. Ancien élève de l'École Polytechnique, officier d'artillerie distingué, il fut nommé en 1854 conservateur du Musée d'artillerie, dont il rédigea le Catalogue.
(5) Salon de 1848. Appartient au Musée de Tours. (Voir *Catalogue Robaut*, n° 1044.)
(6) *Auguste Préault*, statuaire, élève de David d'Angers.

Chez Alberthe, le soir; petite réunion. Je l'ai revue avec grand plaisir, cette chère amie; elle était rajeunie dans sa toilette et a été infatigable toute la soirée; sa fille aussi était très bien, elle danse avec grâce, surtout l'insipide polka. Vu M. de Lyonne et M. de la Baume. Cet homme ne vieillit pas.

Mareste (1) nous cite la lettre de Sophie Arnould au ministre Lucien : « Citoyen Ministre, j'ai allumé beaucoup de feux dans ma vie, je n'ai pas un fagot à mettre dans le mien; le fait est que je meurs de faim. » *Signé :* « Une vieille actrice qui n'est pas de votre temps. »

« Mlle de Châteauvieux,... Mlle de Châteauneuf... Qu'est-ce, lui disait-on, que toutes ces demoiselles-là? » Elle répondit : « Autant de châteaux branlants! »

Au plus fort de la Terreur, Mlle Clairon (2) était retirée à Saint-Germain, et dans le dernier besoin. Un soir, on heurte violemment à sa porte; elle ouvre après quelques hésitations; un homme vêtu en charbonnier se présente : c'était son camarade Larive, qui dépose un sac contenant du riz ou de la farine et s'en va sans mot dire.

24 février. — Travaillé aux *Arabes comédiens.*

(1) Le *baron de Mareste,* ami de jeunesse de Stendhal, et plus tard de Mérimée. C'était un homme aimable, très répandu dans les salons.

(2) *Claire-Hippolyte-Josèphe Legris de la Tude,* dite *Mlle Clairon,* célèbre tragédienne, née en 1723, morte en 1803.

Le soir, chez M. le duc de Nemours : vu Pelletan (1), qui m'a fait des éloges de mon plafond, Philarète (2), Rivet. Désordre en sortant.

25 février. — Chez Mme de Forget, le soir. Mme Henri m'a joué d'infâme musique moderne, entre autres, comme régal, les deux morceaux que les voisines du jardin ont écorchés tout l'été.

26 février. — Dauzats (3) m'avait prévenu la veille que Mme la duchesse d'Orléans irait à l'Exposition de la rue Saint-Lazare et désirait m'y voir. Elle a été fort aimable pour moi.

En sortant, j'ai été rejoindre Villot, qui était venu le matin à une Exposition, rue Grange-Batelière : un Titien magnifique, *Lucrèce et Tarquin*, et la *Vierge*, de Raphaël, *levant le voile*... Gaucherie et magnificence du Titien! Admirable balancement des lignes de Raphaël! Je me suis aperçu tout à fait de ce jour que c'est sans doute à cela qu'il doit sa

(1) *Eugène Pelletan,* écrivain et homme politique, né en 1813, mort en 1884. Il débuta dans la littérature en 1837 par des articeles critiques dans différents journaux et devint bientôt rédacteur de la *Presse.* Là, sous le pseudonyme d'*Un inconnu,* il publia sur la philosophie, l'histoire, la poésie, les arts, des articles qui furent très remarqués à cette époque.

(2) *Philarète Chasles.*

(3) *Adrien Dauzats,* peintre, né à Bordeaux en 1803, mort en 1868 : il fit de l'aquarelle et de la lithographie, et fut un des artistes attachés par le baron Taylor à la grande publication des *Voyages pittoresques et romantiques dans l'ancienne France.* Il entreprit alors dans le midi de la France une série d'excursions artistiques qui l'ont conduit plus tard en Espagne, en Portugal, en Égypte, en Orient. Il peignit surtout des paysages, ainsi que des sujets de genre et d'intérieur.

plus grande beauté. Hardiesses et incorrections que lui fait faire le besoin d'obéir à son style et à l'habitude de sa main. Exécution vue à la loupe : à petits coups de pinceau.

27 février. — Lassalle (1), puis Arnoux (2), sont venus. Ce dernier cherche à se caser, après le naufrage de l'époque. J'ai écrit à Buloz (3) pour lui.

Grenier (4) est venu faire une étude au pastel d'après le *Marc-Aurèle*. Nous avons parlé de Mozart et de Beethoven; il trouve dans ce dernier cette verve de misanthropie et de désespoir, surtout une peinture de la nature, qui n'est pas à ce degré chez les autres; nous lui comparons Shakespeare. Il me fait l'honneur de me ranger dans la classe de ces sauvages contemplateurs de la nature humaine. Il faut avouer que, mal-

(1) *Émile Lassalle*, peintre, élève de Delacroix. Il faisait partie des élèves que Delacroix avait réunis dans son atelier de la rue Neuve-Guillemin. Il se distingua surtout comme lithographe; il exécuta une grande lithographie d'après la *Médée* de Delacroix. « C'est un homme que j'aime « beaucoup, écrivait Delacroix à propos de lui, et qui avait entrepris « avec beaucoup d'ardeur cet ouvrage... Je pense que, comme moi, vous « serez surpris de certaines parties, où le caractère est très bien rendu. »

(2) *Arnoux*, peintre et homme de lettres, a rendu compte, à plusieurs reprises, et dans des termes élogieux, des expositions de Delacroix. Celui-ci, de son côté, le recommanda chaleureusemnt en 1858 à M. Michaux, chef des services d'art à la Ville : « Je prends la liberté de vous « recommander M. Arnoux, dont les travaux sur les arts sont bien con- « nus, et qui a entrepris des études sur les monuments de Paris, leurs « tableaux et leurs statues... J'ai compté sur votre extrême complaisance « pour aider le travail remarquable d'un homme de talent pour qui j'ai « beaucoup d'affection. » (*Correspondance*, t. II, p. 135. Note de Burty.)

(3) *François Buloz*, directeur de la *Revue des Deux Mondes*.

(4) Un des élèves de Delacroix qui fréquentaient son atelier transporté depuis 1846 de l'autre côté de la Seine, rue Neuve-Breda.

gré sa céleste perfection, Mozart n'ouvre pas cet horizon-là à l'esprit. Cela viendrait-il de ce que Beethoven est le dernier venu? Je crois qu'on peut dire qu'il a vraiment reflété davantage le caractère moderne des arts, tourné à l'expression de la mélancolie et de ce qu'à tort ou à raison on appelle romantisme; cependant, *Don Juan* est plein de ce sentiment.

Dîné chez Mme de Forget et passé la soirée avec elle. Elle souffre encore, et je voudrais bien la voir se soigner mieux.

Rêvé de Mme de L... Décidément il ne se passe presque pas de nuit que je ne la voie ou que je ne sois heureux près d'elle, et je la néglige bien sottement : c'est un être charmant!

28 février. — Tracé au blanc le *Foscari* et couvert la toile avec grisaille, noir de pêche et blanc; ce serait une assez bonne préparation pour éviter les tons roses et roux. La grande copie de *Saint Benoît* (1), que j'ai faite ainsi, a une fraîcheur difficile à obtenir par un autre moyen; ma composition me paraît offrir des difficultés de perspective, que je n'attendais pas.

En somme, journée mal employée, quoique je n'aie pas été interrompu.

Gaultron est venu un seul moment pour l'affaire de Bordeaux (2).

(1) D'après Rubens. (Voir *Catalogue Robaut*, n° 736.)
(2) Sans doute l'achèvement des travaux du tombeau de son frère, le général Delacroix.

Dîné chez M. Thiers; j'éprouve pour lui la même amitié et le même ennui dans son salon.

A dix heures avec d'Aragon chez Mme Sand; il nous parle d'un ouvrage très intéressant, traduit par un M. Cazalis : *La douloureuse Passion de N. S.*, par la Sœur Catherine Emmerich, extatique allemande. Lire cela. Ce sont des détails très singuliers sur la Passion, qui sont révélés à cette fille.

1er mars. — *L'Afrique vaincue*, nos soldats se jetant à la mer pour en prendre possession.

— *La bataille d'Isly* traitée poétiquement.

— *L'Égypte soumise au génie de Bonaparte*, etc.

— Je me suis mis, après mon déjeuner, à reprendre le *Christ au tombeau* (1). C'est la troisième séance d'ébauche; et, malgré un peu de malaise au milieu de la journée, je l'ai remonté vigoureusement et mis en état d'attendre une quatrième reprise.

Je suis satisfait de cette ébauche, mais comment conserver, en ajoutant des détails, cette impression d'ensemble qui résulte des masses très simples? La plupart des peintres, et j'ai fait ainsi autrefois, commencent par les détails et donnent l'effet à la fin.

Quel que soit le chagrin que l'on éprouve à voir l'impression de simplicité d'une belle ébauche disparaître à mesure qu'on y ajoute des détails, il reste encore beaucoup plus de cette impression que vous

(1) Ce tableau fut peint à l'origine pour le *comte de Geloës*.

ne parviendrez à en mettre quand vous avez procédé d'une façon inverse.

— Projeté toute la journée d'aller m'enterrer dans une loge en haut, au *Mariage secret*. Après dîner, le courage m'a manqué, et je suis resté lisant *Monte-Cristo*, qui ne m'a pas préservé du sommeil.

2 mars. — Le ton des rochers du fond, dans le *Christ au tombeau*.

Clairs ; *terre d'ombre* et *blanc* à côté de *jaune de Naples* et *noir* ; ce dernier ton ôte la teinte rose.

Autres clairs dorés exprimant de l'herbe : le ton d'*ocre jaune* et *noir*, modifié en sombre ou en clair.

Ombre : *terre d'ombre* et *terre verte brûlée*.

La *terre verte naturelle* se mêle également à tous les tons ci-dessus, suivant le besoin.

— Ce matin, s'est présenté un modèle qui m'a rappelé la nature de la pauvre Mme Vieillard (c'est Mme Labarre, rue Vivienne, 38 *bis*). Elle n'est pas bien et a cependant quelque chose de piquant ; c'est une nature originale.

Dufays est venu ; puis Colin (1). Le premier des deux est frappé de la nécessité d'une révolution ; l'immoralité générale le frappe, il croit à l'avènement d'un état de choses où les coquins seront tenus en bride par les honnêtes gens.

(1) *Alexandre Colin*, peintre d'histoire, élève de Girodet-Trioson, né en 1798, mort en 1875. Le portrait de Delacroix qui figure en tête de ce volume fut exécuté par Alexandre Colin vers 1827 ou 1830.

Le jeune Knepfler est venu me montrer des esquisses et compositions.

— Mal disposé. J'ai essayé, très tard, de travailler au fond du *Christ*. Retravaillé les montagnes.

Un des grands avantages de l'ébauche par le ton et l'effet, sans inquiétude des détails, c'est qu'on est forcément amené à ne mettre que ceux qui sont absolument nécessaires. Commençant ici par finir les fonds, je les ai faits le plus simples possible, pour ne pas paraître surchargés, à côté des masses simples que présentent encore les figures. Réciproquement, quand j'achèverai les figures, la simplicité des fonds me permettra, me forcera même de n'y mettre que ce qu'il faut absolument. Ce serait bien le cas, une fois l'ébauche amenée à ce point, de faire autant que possible chaque morceau, en s'abstenant d'avancer le tableau en entier : je suppose toujours que l'effet et le ton sont trouvés partout. Je dis donc que la figure qu'on s'attacherait à finir parmi toutes les autres qui ne sont que massées, conserverait forcément de la simplicité dans les détails, pour ne pas la faire trop jurer avec les voisines, qui ne seraient qu'à l'ébauche. Il est évident que si, le tableau arrivé par l'ébauche à un état satisfaisant pour l'esprit, comme lignes, couleur et effet, on continue à travailler jusqu'au bout dans le même sens, c'est-à-dire en ébauchant toujours en quelque sorte, on perd en grande partie le bénéfice de cette grande simplicité d'impression qu'on a trouvée dans le principe; l'œil s'accoutume aux détails

qui se sont introduits de proche en proche dans chacune des figures et dans toutes en même temps; le tableau ne semble jamais fini. Premier inconvénient: les détails étouffent les masses; deuxième inconvénient : le travail devient beaucoup plus long.

— Bornot (1) le soir.

3 mars. — Ce mercredi, repris les rochers du fond du *Christ* et achevé l'ébauche de la *Madeleine* (2) : la figure nue du devant. Je regrette que cette ébauche manque un peu d'empâtement. Le temps lisse incroyablement les tableaux; ma *Sibylle* (3) me paraissait déjà toute rentrée en quelque sorte dans la toile. C'est une chose à observer avec soin.

— Vu les *Puritains* (4) le mardi soir, avec Mme de Forget. Cette musique m'a fait grand plaisir. Le clair de lune de la fin est magnifique, comme ceux que fait le décorateur au théâtre. Ce sont des teintes très simples, je pense, du noir, du bleu et peut-être de la terre d'ombre, seulement bien entendu de plans, les uns

(1) *Bornot*, cousin de Delacroix, qui, à la mort de M. *Bataille*, devint propriétaire de l'abbaye de Valmont, aux environs de Fécamp. Delacroix y fit de nombreuses études et notamment de délicieuses aquarelles ; il y a même reconstitué des vitraux anciens de sa composition, en rapprochant des débris trouvés en décombres.

(2) Voir *Catalogue Robaut*, n°s 920 et 921.

(3) La *Sibylle au rameau d'or* fut envoyée par Delacroix au Salon de 1845. « Cette Sibylle avait les yeux ardents, la bouche hautaine, le geste noble, la souple allure de mademoiselle Rachel, que Delacroix admirait passionnément. » (Voir *Catalogue Robaut*, n° 918.)

(4) Les *Puritains d'Écosse*, opéra de Bellini, représenté au théâtre Italien en 1835. Ce fut le dernier ouvrage de Bellini.

sur les autres. La terrasse qui figure le dessus des remparts, ton très simple, avec rehauts très vifs de blanc, figurant les intervalles du mortier dans les pierres. La détrempe prête admirablement à cette simplicité d'effets, les teintes ne se mêlant pas comme dans l'huile. Sur le ciel très simplement peint, il y a plusieurs tours ou bâtiments crénelés, se détachant les uns sur les autres par la seule intensité du ton, les reflets bien marqués, et il suffit de quelques touches de blanc à peine modifié, pour toucher les clairs.

4 mars. — Ce matin, Villot venu; je l'ai vu avec plaisir.

M. Geoffroy, de la part de Buloz. Villot ne lève jamais le siège, quand vient un étranger; c'est incroyable d'indiscrétion.

— Retourné à la Chambre et pris la résolution de faire mon ménage de peintre moi-même; je m'en suis fort bien tiré et j'y gagnerai de la liberté. C'était la onzième fois que j'y retournais, et le tableau est déjà bien avancé. Travaillé surtout à l'*Orphée*.

Ces ébauches avec le ton et la masse seule sont vraiment admirables pour ce genre de travaux sur parties comme des têtes, par exemple, préparées par une seule tache à peine modelée. Quand les tons sont justes, les traits se dessinent comme d'eux-mêmes. Ce tableau prend de la grandeur et de la simplicité; je crois que c'est ce que j'ai fait de mieux dans le genre.

— Le soir, un instant chez Leblond, qui était venu après sa maladie.

Vieillard est venu aussi pendant la journée. J'ai bien regretté d'être absent.

5 *mars*. — Hier, en travaillant l'enfant qui est près de la femme de gauche dans l'*Orphée*, je me souvins de ces petites touches multipliées faites avec le pinceau et comme dans une miniature, dans la *Vierge* de Raphaël, que j'ai vue rue Grange-Batelière, avec Villot. Dans ces objets où l'on sacrifie au style avant tout, le beau pinceau libre et fier de Vanloo ne mène qu'à des à peu près. Le style ne peut résulter que d'une grande recherche, et la belle brosse est forcée de s'arrêter quand la touche est heureuse.

Tâcher de voir au Musée les grandes gouaches du Corrège : je crois qu'elles sont faites à très petites touches.

— Arnoux sort d'ici ce matin. Nous parlions des artistes qui se trouvent dans la position d'écrire sur leurs confrères, et il me rapporte le mot d'un M. Gabriel, vaudevilliste, qui dit à ce sujet : « On ne peut à la fois tenir les étrivières et montrer son derrière. »

— Je reçois une invitation pour dîner lundi chez le duc de Montpensier. Fatigue.

— Arnoux est venu me trouver ce matin; il n'est pas agréé pour le Salon, à la Revue (1).

(1) La *Revue des Deux Mondes.*

— Été à la Chambre. Travaillé avec un entrain médiocre, mais néanmoins avancé beaucoup.

— Le soir, fatigué et humeur affreuse ; je suis resté chez moi. En vérité, je ne suis pas assez reconnaissant de ce que le ciel fait pour moi. Dans ces moments de fatigue, je crois tout perdu.

— Reçu en rentrant une lettre de Mme R..., avec un bon de 300 francs payable le 15 ; elle m'écrit aussi pour me demander comment il faut placer les fenêtres de son atelier, que je n'ai jamais vu.

6 *mars*. — Reposé par ma nuit.

Rentré dans mon atelier, j'y ai retrouvé de la bonne humeur ; je regarde les *Chasses* de Rubens : celle de l'hippopotame, qui est la plus féroce, est celle que je préfère. J'aime son emphase, j'aime ses formes outrées et lâchées. Je les adore de tout mon mépris pour les sucrées et les poupées qui se pâment aux peintures à la mode et à la musique de M. Verdi.

Mme Leblond, avant-hier, ne pouvait rien comprendre à mon admiration pour les deux charmants dessins de Prud'hon qu'a son mari.

— Mme G*** me demande un dessin pour une loterie et m'a assuré de son amitié.

— J'écris enfin à M. Roché (1).

— J'ai fait quelques croquis d'après les *Chasses* de Rubens ; il y a autant à apprendre dans ses exagéra-

(1) M. *Roché* habitait à Bordeaux.

tions et dans ses formes boursouflées que dans des imitations exactes.

— Dîné chez Mme de Forget. Revu M. Cayrac et sa fille, qui a fait un peu de musique.

7 mars. — Pierret est arrivé vers une heure et demie, comme j'allais m'habiller pour aller au Conservatoire.

Arrivé et entendu le premier morceau, seul dans la loge; Mme Sand n'arrivait pas. Elle est venue juste pour entendre le morceau d'Onslow(1), morceau fort ennuyeux. En général, ce concert ne m'a pas ravi; un morceau de piano et basse seulement, de Beethoven, m'a plu médiocrement, et un quatuor de Mozart a conclu. J'ai dit à Mme Sand, au retour chez elle, que Beethoven nous remue davantage, parce qu'il est l'homme de notre temps : il est romantique au suprême degré. Dîné avec elle : elle a été fort aimable; nous devions aller ensemble voir le Luxembourg et la Chambre des députés.

D'Arpentigny venu le soir et rentré très tard.

La vue du *Jugement de Pâris,* de Raphaël, dans une épreuve affreusement usée, m'apparaît sous un jour nouveau, depuis que j'ai admiré, dans la *Vierge au voile,* de la rue Grange-Batelière, son admirable entente des lignes. Cet intérêt, mis à tout, est aussi une qualité qui efface complètement tout ce qu'on

(1) *Georges Onslow,* compositeur français, né en 1784, mort en 1852, auteur de symphonies et de musique de chambre.

voit après. Il n'y faut même pas trop penser, de peur de jeter tout par les fenêtres.

Est-ce que l'espèce de froideur que j'ai toujours sentie pour le Titien ne viendrait pas de l'ignorance presque constante où il est relativement au charme des lignes?

8 mars. — Repris l'*Othello* toute la journée; il est très avancé. A cinq heures, parti pour Vincennes. Dîné chez le Prince, en passant par chez M. Delessert (1). Dîné entre deux hommes qui m'étaient inconnus; mon voisin de droite est un vieux major d'artillerie, qui est à moitié sourd, par l'effet du canon, sans doute. Nous avons causé néanmoins. Vu Spontini, auquel j'ai été présenté (2).

9 mars. — Hoffmann a fait un article sur Walter Scott. M. Dufays est venu ce matin et me le dit entre autres choses. Voilà qu'il me demande une recommandation auprès de Buloz. Je lui ai dit que je venais de parler pour Arnoux. Hoffmann, m'a-t-il dit, ayant lu les premiers ouvrages de Walter Scott, en fut très frappé; il se regardait comme incapable de ce beau calme, et peut-être ne se savait-il pas gré des qualités tout opposées qui forment son talent.

Paresse extrême et lassitude de la veille.

(1) M. *Delessert* était alors préfet de police.
(2) L'auteur de la *Vestale* était né en 1779. Sa santé était en 1847 déjà fort ébranlée. Il mourut le 24 janvier 1851.

Monte-Cristo me prend une partie de la journée.

10 mars. — Hésitation jusqu'à midi et demi. Je suis allé à la Chambre à cette heure et j'ai travaillé raisonnablement : les hommes à la charrue, la femme et les bœufs.

J'apprends, à mon retour, que mon vieux maître d'écriture Werdet est passé pour me voir. J'ai été heureux de ce souvenir.

Je reçois une lettre pour le convoi de la fille unique de Barye : ce malheureux va se trouver bien triste et bien seul.

11 mars. — Villot le matin. Il me parle des exécutions du jury.

Au convoi de la fille de Barye. Il ne s'y trouvait aucun des artistes ses amis que je vois ordinairement avec lui. A l'église sont venus Zimmermann, Dubufe, Brascassat, que je voyais pour la première fois : petite figure noire et rechignée. De l'église, chez Vieillard, que j'ai trouvé au lit; il souffre d'un rhume. Il est toujours inconsolable. Nous avons beaucoup causé de l'éternelle question du progrès que nous entendons si diversement. Je lui ai parlé de *Marc-Aurèle;* c'est le seul livre où il ait puisé quelque consolation depuis son malheur. Je lui ai cité le malheur de Barye, plus seul encore que lui ; d'abord c'est sa fille, ensuite il a certainement moins d'amis. Son caractère réservé, pour ne pas dire plus, écarte l'épanchement. Je lui ai

dit qu'à tout bien considérer, la religion expliquait mieux que tous les systèmes la destinée de l'homme, c'est-à-dire la résignation. *Marc-Aurèle* n'est pas autre chose.

— Vu Perpignan pour toucher. Il m'a parlé de l'usine de Monceau comme placement.

Le dernier actionnaire restant de la première classe sur la tontine Lafarge a trente mille francs de rente; il a cent ans. C'est un peu tard pour en jouir beaucoup.

— Rentré chez moi, et reparti à deux ou trois heures, pour aller chez M. Delessert. Trouvé Colet dans l'omnibus (1); il ne paraît pas ébloui par la gloire de Rossini; il me dit qu'il n'était pas assez savant, etc... Vu M. Delessert, M. de Rémusat. M. Delessert venu; il nous a parlé de la fin de son frère. J'ai vu avec grand plaisir le *Samson tournant la meule,* de Decamps : c'est du génie (2).

Revenu par le froid le plus glacial, malgré le soleil.

— Après mon dîner, j'ai été chez Mme de Forget; c'était son jeudi. Larrey (3) et Gervais sont venus; David (4)... Comme j'allais partir, il m'a fait des

(1) *Colet*, compositeur, professeur au Conservatoire.

(2) L'opinion de Delacroix sur *Decamps* paraît avoir varié. En 1862, il écrivait à M. Moreau : « Depuis que j'ai eu le plaisir de vous voir, la « figure de Decamps a grandi dans mon estime. Après l'exposition des « ouvrages en partie ébauchés qui ont formé sa dernière vente, j'ai été « véritablement enthousiasmé par plusieurs de ces compositions. »

(3) Le *baron Larrey*, agrégé de l'École de médecine de Paris, était alors chirurgien en chef de l'hôpital du Gros-Caillou.

(4) Sans doute *Charles-Louis-Jules David*, helléniste et administrateur, fils du célèbre peintre *Louis David*.

compliments sur ma coupole (1), mais ces compliments-là ne signifient rien.

— Perpignan m'avait raconté l'anecdote du vieux Thomas Paw, qui a vécu cent quarante ans. Un homme qui désirait le voir rencontra un vieillard décrépit qui se lamentait, et qui lui dit qu'il venait d'être battu par son père, pour n'avoir pas salué son grand-père, lequel était Paw.

Il dit très justement que les émotions usent la vie autant que les excès ; il me cite une femme qui avait expressément défendu qu'on lui racontât le moindre événement capable d'impressionner.

J'éprouve, du reste, combien je suis fatigué de parler avec action, même de prêter une attention soutenue à la pensée d'un autre.

12 mars. — Journée de fainéantise complète... J'ai essayé, au milieu de la journée, de me mettre au *Valentin* : j'ai été obligé de l'abandonner ; je suis retombé sur *Monte-Cristo*.

Après mon dîner, chez Mme Sand. Il fait une neige affreuse, et c'est en pataugeant que j'ai gagné la rue Saint-Lazare.

Le bon petit Chopin (2) nous a fait un peu de musi-

(1) La coupole d'*Orphée*, à la Chambre des députés.

(2) Delacroix avait pour le génie de *Chopin* une admiration enthousiaste. Chaque fois que le nom du musicien revient dans le Journal, c'est toujours avec les épithètes les plus louangeuses. Il le fréquentait assidûment, et l'un de ses plus grands plaisirs était de l'entendre exécuter soit ses propres œuvres, soit la musique de Beethoven. Dans le livre si

que... Quel charmant génie ! M. Clésinger, sculpteur, était présent; il me cause une impression peu favorable. Après son départ, d'Arpentigny m'a commencé son apologie dans le sens de mon impression.

13 *mars*. — Lacroix Gaspard (1) venu un instant. Il m'a beaucoup loué du dessin de mon *Christ* de la rue Saint-Louis. C'est la première fois qu'on m'en fait compliment.

Hier, Clésinger m'a parlé d'une statue de lui qu'il ne doutait pas que je n'aimasse beaucoup, à cause de la couleur qu'il y a mise. La couleur étant, à ce qu'il paraît, mon lot exclusif, il faut que j'en trouve dans la sculpture, pour qu'elle me plaise, ou seulement pour que je la comprenne...!

— Repris le *Valentin*.

— Mme de Forget est venue me chercher pour dîner, et à neuf heures j'ai été chez M. Moreau; Couture y était.

brillant et si curieux comme style qu'il consacra à la mémoire du célèbre artiste, après avoir décrit l'assemblée composée de H. Heine, Meyerbeer, Ad. Nourrit, Hiller, Nimceviez, G. Sand, *Liszt* s'exprime ainsi sur Delacroix : « Eugène Delacroix restait silencieux et absorbé devant les apparitions qui remplissaient l'air, et dont nous croyions entendre les frôlements. Se demandait-il quelle palette, quels pinceaux, quelle toile il aurait à prendre pour leur donner la vie de son art? Se demandait-il si c'est une toile filée par Arachné, un pinceau fait des cils d'une fée, et une palette couverte des vapeurs de l'arc-en-ciel qu'il lui faudrait découvrir? » La mort prématurée de Chopin causa à Delacroix une tristesse profonde, dont on trouve la trace dans sa *Correspondance* et dans son *Journal*.

(1) *Gaspard-Jean Lacroix*, peintre de paysage, élève de Corot, né à Turin en 1810.

14 *mars*. — Gaspard Lacroix est venu me prendre, et nous avons été chez Corot. Il prétend, comme quelques autres qui n'ont peut-être pas tort, que, malgré mon désir de systématiser, l'instinct m'emportera toujours.

Corot est un véritable artiste. Il faut voir un peintre chez lui pour avoir une idée de son mérite. J'ai revu là et apprécié tout autrement des tableaux que j'avais vus au Musée, et qui m'avaient frappé médiocrement. Son grand *Baptême du Christ* plein de beautés naïves; ses *arbres* sont superbes. Je lui ai parlé de celui que j'ai à faire dans l'*Orphée*. Il m'a dit d'aller un peu devant moi, et en me livrant à ce qui viendrait; c'est ainsi qu'il fait la plupart du temps... Il n'admet pas qu'on puisse faire beau en se donnant des peines infinies. Titien, Raphaël, Rubens, etc., ont fait facilement. Ils ne faisaient à la vérité que ce qu'ils savaient bien; seulement leur registre était plus étendu que celui de tel autre qui ne fait que des paysages ou des fleurs, par exemple. Nonobstant cette facilité, il y a toutefois le travail indispensable. Corot creuse beaucoup sur un objet. Les idées lui viennent, et il ajoute en travaillant; c'est la bonne manière.

— Chez M. Thiers, le soir.

Je suis rentré souffrant et dans une humeur affreuse, après une courte promenade sur le boulevard. Ce Paris est affreux! que cette tristesse est cruelle!... Pourquoi ne pas voir les biens que le

ciel m'a accordés?... L'hypocondrie offusque tout.

15 *mars*. — Grenier venu à la Chambre. Il est venu me joindre. Après avoir servi d'enclume, je vais, selon lui, servir de marteau.

Le *Sénèque* est une de ses préférences; il aime le *Socrate* pour la couleur.

C'était la quatorzième fois!... J'ai peu travaillé, à cause de cette interruption; j'ai pris le groupe des déesses en l'air.

— Ensuite chez Mlle Mars; elle était mourante (1). Je l'ai vue : c'était la mort!

— Rentré fatigué, et chez Leblond le soir. Il m'a montré des aquarelles du temps de nos soirées; j'ai été étonné de celles de Soulier; elles font toutes une impression sur l'imagination bien supérieure à celle que font les Fielding, etc.

16 *mars*. — Peu disposé ce matin.!

J... venue dans la journée, en sortant du Salon; mes tableaux n'y font pas mal. Elle est sortie à la vue de Vieillard; il venait de l'Exposition des Artistes, rue Saint-Lazare. La tête de *Cléopâtre* admirée par lui et par M. Lefebvre (2), qui trouvait que c'était la seule qui eût cette force... Et d'où vient qu'ils ne voyaient pas cela il y a dix ans? Il faut donc que la mode se mêle de tout!...

(1) Mlle *Mars* mourut en effet le 20 mars 1847.
(2) *Charles Lefebvre*, peintre, élève de Gros et d'Abel de Pujol.

M. Van Isaker (1) venu me demander quels étaient ceux de mes tableaux à vendre : le *Christ*, l'*Odalisque* lui convenaient. Je lui ai montré les *Femmes d'Alger* et le *Lion* en train avec le *Chasseur mort*; il me prend les premiers pour quinze cents francs; l'autre pour huit cents francs.

Le prévenir quand j'aurai achevé.

Je voulais le soir retourner chez Mlle Mars et aller chez Asseline, mais j'ai préféré me reposer et me suis couché de bonne heure.

— Grenier me dit que le ton qui est violet dans la partie supérieure du tableau des *Marocains endormis* aurait fait également la lumière de la lampe, étant orangé. Je crois qu'il a raison, témoin le terrain dans l'*Othello* (2), qui était violâtre et que j'ai massé d'un ton orangé. L'observer dans le *Valentin*.

17 mars. — Travaillé à la Chambre. J'ai éprouvé combien ce lieu est malsain; j'y suis trop resté.

Mlle Mars, en sortant. La pauvre femme est toujours dans le même état.

Malade ce soir et la journée suivante.

Grenier venu le matin; il m'a donné des nouvelles du Salon.

Lacroix venu ensuite pour me donner l'adresse

(1) Amateur belge.
(2) *Othello*, toile de 0^m,50 × 0^m,60, qui parut au Salon de 1849. — Vente M. J..., 1852 : 510 francs; 1858 : 730 francs. — Vente Arosa, 1858 : 1,300 francs. — Vente Marmontel, 1868 : 12,000 francs. (Voir *Catalogue Robaut*, n° 1079.)

d'un maître de dessin, pour des gens qui m'ont été adressés par Mme Babut.

18 *mars*. — Je devais aller le soir chez Bertin (1), j'y ai renoncé ; mal d'oreille, joint au mal de gorge.

Sorti vers quatre heures ; cette promenade, au lieu de me disposer favorablement, a fait le contraire.

19 *mars*. — Chez J..., vers midi et demi ; elle allait sortir avec Mme de Querelles. Elles ont un peu modifié leurs arrangements, et nous sommes sortis ensemble vers trois heures. Elles m'ont mené chez M. Barbier (2) ; j'y ai vu Mme Robelleau ; je suis rentré chez moi, en passant chez Mme Sand, que je n'ai pas trouvée.

Resté le soir et souffrant.

20 *mars*. — Resté toute la journée chez moi lire le *Chevalier de Maison-Rouge,* de Dumas, très amusant et très superficiel. Toujours du mélodrame.

21 *mars*. — Écrit à Mme Babut et à M. Thiers, pour m'excuser de ne pas dîner avec lui ; nous partons ce matin.

27 *mars*. — Parti de Champrosay à quatre heures

(1) *Armand Bertin,* directeur du *Journal des Débats* depuis 1841, date de la mort de son père.

(2) M. *Barbier* était le beau-père de *Frédéric Villot,* qui fut, nous l'avons déjà dit, un des amis les plus intimes de Delacroix.

et demie. Le matin, promenade charmante : pris par la petite rue qui longe le parc de M. Barbier, puis un sentier à gauche; continué sur le côté de la colline jusqu'à la petite fontaine, où je me suis assis. Station charmante, que je ferai souvent, si je puis, jusqu'à la mare aux grenouilles, et revenu par la plaine, avec beaucoup de chaleur.

M. Barbier est venu dans la journée.

28 *mars*. — Dîné chez Bornot. Vu là un dernier cousin Berryer, Gaultron, Riesener et sa femme.

29 *mars*. — Dîné chez J... Hier, repris *le Lion et l'Homme mort,* et remis dans un état qui me donne envie de l'achever.

Le lendemain, repris les *Femmes d'Alger* (1), la négresse et le rideau qu'elle soulève.

30 *mars*. — Aux Italiens avec Mme de Forget pour la clôture : le premier acte du *Mariage secret;* deuxième de *Nabucho;* deuxième et troisième d'*Othello* (2).

Le *Mariage* m'a paru plus divin que jamais; c'était la perfection... il fallait bien descendre... mais quelle chute jusqu'à *Nabucho!* Je m'en suis allé avant la fin.

(1) Voir *Catalogue Robaut,* n° 1077.
(2) *Il matrimonio segreto,* opéra bouffe en deux actes, de Cimarosa.— *Nabuchodonosor,* ou, par abréviation, *Nabucho,* opéra de Verdi. — *Othello,* opéra de Rossini.

31 *mars.* — Chez Mme Sand le soir. Convenus d'aller le lendemain au Luxembourg.

Depuis mon retour de la campagne, je ne travaille pas, excepté les deux premiers jours; je suis pris d'une lassitude ou fièvre, vers deux heures.

1*er avril.* — A onze heures, avec Mme Sand et Chopin au Luxembourg. Nous avons vu ensemble la galerie, après avoir vu la coupole. Ils m'ont ramené, et je suis rentré chez moi vers trois heures. Revenu dîner avec eux. Le soir, elle allait chez Clésinger; elle m'a proposé d'y aller, mais j'étais très fatigué, et suis rentré.

2 *avril.* — Au Conservatoire le soir avec Mme de Forget. Symphonie de Mendelssohn qui m'a excessivement ennuyé, sauf un *presto*. — Un des beaux morceaux de Cherubini, de la *Messe de Louis XVI*. — Fini par une symphonie de Mozart, qui m'a ravi.

La fatigue et la chaleur étaient excessives; et il est arrivé ce que je n'ai jamais éprouvé là, que non seulement ce dernier morceau m'a paru ravissant de tous points, mais il me semblait que ma fatigue fût suspendue en l'écoutant. Cette perfection, ce complet, ces nuances légères, tout cela doit bien dissiper les musiciens qui ont de l'âme et du goût.

Elle m'a ramené dans sa voiture.

3 *avril.* — Je suis sorti de bonne heure pour aller

voir Gautier (1). Je l'ai beaucoup remercié de son article splendide fait avant-hier, et qui m'a fait grand plaisir; Wey (2) y était.

Il m'a donné l'idée (Gautier) de faire une exposition particulière de tous ceux de mes tableaux que je pourrais réunir.... Il pense que je peux faire cela, sans sentir le charlatan, et que cela rapporterait de l'argent.

— Chez M. de Morny. J'ai vu là un luxe comme je ne l'avais vu encore nulle part. Ses tableaux y font beaucoup mieux. Il a un Watteau magnifique; j'ai été frappé de l'admirable artifice de cette peinture. La Flandre et Venise y sont réunies, mais la vue de

(1) L'article auquel Delacroix fait allusion parut dans la *Presse* du 1ᵉʳ avril 1847. Théophile Gautier s'y exprimait ainsi : « Quelle variété, quel talent toujours original et renouvelé sans cesse; comme il est bien, sans tomber dans le détail des circonstances, l'expression et le résumé de son temps! Comme toutes les passions, tous les rêves, toutes les fièvres qui ont agité ce siècle ont traversé sa tête et fait battre son cœur! Personne n'a fait de la peinture plus véritablement moderne qu'Eugène Delacroix... C'est là un artiste dans la force du mot! Il est l'égal des plus grands de ce temps-ci, et pourrait les combattre chacun dans sa spécialité. »

Théophile Gautier avait toujours été le fidèle et l'ardent défenseur du génie de Delacroix. Il l'avait soutenu alors que tous ou presque tous l'attaquaient. Peut-être le peintre ne sut-il pas assez de gré au critique de ce que celui-ci avait fait pour lui; plus tard ses relations avec Gautier se refroidiront; il lui reprochera de n'être pas assez « philosophe » dans sa critique et de faire des tableaux lui-même, à propos des tableaux dont il parle. Si nous en croyons les personnes dignes de foi qui les ont connus tous deux et les ont observés dans leurs rapports, il faudrait attribuer ce refroidissement à l'horreur que Delacroix professait pour le genre bohème et débraillé, dont Théophile Gautier avait été l'un des plus illustres champions.

(2) *Francis-Alphonse Wey*, littérateur français, né en 1812. Comme écrivain et comme philologue, il occupa une place importante parmi les littérateurs de cette époque.

quelques Ruysdaël, surtout un effet de neige et une marine toute simple où on ne voit presque que la mer par un temps triste, avec une ou deux barques, m'ont paru le comble de l'art, parce qu'il y est caché tout à fait. Cette simplicité étonnante atténue l'effet du Watteau et du Rubens; ils sont trop artistes. Avoir sous les yeux de semblables peintures dans sa chambre, serait la jouissance la plus douce.

Chez Mornay.

— Chez Mme Delessert, par le quai, où j'ai acheté le *Lion* de Denon (1), ne l'ayant point trouvé chez Maindron (2). J'ai été reçu en son absence par sa vieille mère, qui m'a montré son groupe. Ce petit jardin a quelque chose d'agréable; il est peuplé des infortunées statues dont le malheureux artiste ne sait que faire. Atelier froid et humide; cet entassement de plâtres, de moules, etc.

Il est revenu et a été sensible à ma visite; son groupe en marbre qu'il a chez lui, depuis quelques années, sans le vendre; le bloc seul a coûté 3,000 francs.

— Le soir chez Mme Sand. Arago (3) m'a parlé du projet qu'il retourne avec Dupré, pour vendre avan-

(1) *Baron Denon* (1747-1825), graveur, fut directeur général des musées impériaux et membre de l'Institut.

(2) *Hippolyte Maindron*, sculpteur, né en 1801, élève de David d'Angers. Il appartient au petit groupe des sculpteurs romantiques dont les représentants les plus connus sont *Barye, Préault, Antonin Moyne*.

(3) *Alfred Arago*, artiste peintre, second fils de *François Arago*, né en 1816. Il devint inspecteur général des Beaux-Arts.

tageusement nos peintures et nous passer des marchands.

4 avril. — Donné à Lenoble 1,000 francs pour acheter des chemins de fer de Lyon, plus 2,000 francs pour mettre chez Laffitte.

— M. Dufays, 150 francs, qu'il me demande pour deux mois.

— Demander à Lenoble où en sont les actions sur Lyon qu'il m'a achetées il y a quelques mois.

— M. Dufays, le matin; Arnoux ensuite, qui a paru très froid en sa présence, malgré la coquetterie de l'autre.

— Journée nulle, et le même malaise.

— Le soir, avec Mme de Forget, au Conservatoire : La *Symphonie pastorale* — *Agnus* de Mozart — Ouverture entortillée de *Léonore* par Beethoven (1), et *Credo* du *Sacre* de Cherubini, bruyant et peu touchant.

— Pierret venu après dîner. J'ai été fâché de le renvoyer pour m'habiller. Quand je le trouve un peu moins désagréable, je me fonds et le crois redevenu comme autrefois. Il est réconcilié avec le *Christ* de la rue Saint-Louis et il l'admire en entier.

5 avril. — Chez Mme de Rubempré (2) le soir;

(1) *Léonore*, opéra en trois actes, de Beethoven, qui, réduit en deux actes, prit le titre définitif de *Fidelio*.

(2) Il s'agit ici sans doute de cette Mme *Alberte de Rubempre*, qui fut une des femmes les plus brillantes des salons de la Restauration, que

et puis chez Mme Sand, qui part demain; j'ai un rhume de cerveau, pris hier, qui m'anéantit.

6 avril. — Je voulais aller chez Asseline; mon rhume me retient. Dans la journée, mis sur un panneau et ébauché en grisaille *Saint Sébastien à terre et les Saintes femmes* (1).

7 avril. — Travaillé quelque peu à l'esquisse des *Bergers chaldéens,* que j'achève un peu d'après le pastel (2), qui m'avait servi. J'ai été forcé de l'interrompre.

Dîné chez Pierret; Soulier y était. Villot y est venu. Rentré fatigué.

23 avril. — Sorti un peu vers midi et demi, pour aller chez M. Thiers; mais le froid et la fatigue m'ont fait rentrer.

— Le soir, Villot est venu me tenir compagnie. Il me dit que le Titien, à la fin de sa vie, disait qu'il commençait à apprendre le métier.

Il y a dans les châteaux de l'État de Venise beaucoup de fresques de Paul Véronèse.

Stendhal désigne sous le nom de Mme Azur dans ses *Souvenirs d'égotisme,* qu'il aima, dit-il, « d'un amour frénétique », et au sujet de laquelle il écrivait, ce qui n'était pas un médiocre éloge sous sa plume : « C'est une des Françaises les moins poupées que j'aie rencontrées. » (Stendhal, *Souvenirs d'égotisme,* p. 14, 15.)

(1) Voir *Catalogue Robaut,* n° 1353.
(2) Voir *Catalogue Robaut,* n°° 880 et 881.

Le Tintoret travaillait extrêmement à dessiner en dehors de ses tableaux; il a copié des centaines de fois certaines têtes de Vitellius, dessins de Michel-Ange.

24 avril. — Scheffer venu le matin.

— En parcourant dans la journée le livre des *Emblèmes* de Bocchi (1), je retrouve encore une foule de choses ravissantes d'élégance à étudier. J'essaye avant dîner, mais la fatigue me prend; je ne suis pas encore remis.

25 avril. — Lassalle venu ce matin : il me prévient peu en faveur d'Arnoux.

Riesener venu, et Boissard; puis Mme Beaufils, qui m'a fort fatigué avec son insistance pour me faire promettre d'aller chez elle cet automne.

Riesener dit une chose très juste, à propos de l'enthousiasme exagéré que peuvent inspirer les peintures de Michel-Ange. Je lui parlais de ce que m'avait dit Corot, de la supériorité prodigieuse de ces ouvrages; Riesener dit très bien que le gigantesque, l'enflure, et même la monotonie que comportent de tels objets, écrasent nécessairement ce qu'on peut mettre à côté. L'Antique mis à côté des idoles indiennes ou byzantines se rétrécit et semble terre à terre...; à

(1) Le livre des *Emblèmes* (*Symbolicæ quæstiones*, *Bononiæ*, 1555), par *Achille Bocchi*, littérateur italien, né en 1488, mort en 1562, à Bologne.

plus forte raison, des peintures comme celles de Lesueur et même de Paul Véronèse. Il a raison de prétendre que cela ne doit pas déconcerter, et que chaque chose est bien à sa place.

— Dans la journée, chez Mme Delessert. Elle était au lit ; j'ai eu beaucoup de plaisir à la revoir, malgré son indisposition, qui, je le crois, n'est pas dangereuse.

Revenu sans trouver de fiacre, et forcé de prendre l'omnibus.

— Rendu ce même jour à Villot et à lui renvoyé par la femme de ménage un cadre contenant des pastels, costumes vénitiens; une petite toile, *idem*, peinte à l'huile ; une feuille de croquis, aquarelle de la salle du Palais ducal, et une esquisse sur carton, d'après un tableau de Rubens qui est à Nantes.

26 avril. — Reçu une lettre de V..., qui m'a fait plaisir et montré, par cette prévenance, qu'il était sous l'empire du même sentiment que moi.

— Vers une heure, chez Villot, à son atelier, et bonne après-midi; je suis revenu assez gaillardement.

— Le soir, Pierret est venu passer une partie de la soirée. En somme, bonne journée.

Il me parle de sa soirée chez Champmartin, où Dumas a démontré la faiblesse de Racine, la nullité de Boileau, le manque absolu de mélancolie chez les écrivains du prétendu grand siècle. J'en ai entrepris l'apologie.

Dumas ne tarit pas sur cette place publique

banale, sur ce vestibule de palais, où tout se passe chez nos tragiques et dans Molière. Ils veulent de l'art sans convention préalable. Ces prétendues invraisemblances ne choquaient personne; mais ce qui choque horriblement, c'est, dans leurs ouvrages, ce mélange d'un vrai à outrance que les arts repoussent, avec les sentiments, les caractères ou les situations les plus fausses et les plus outrées... Pourquoi ne trouvent-ils pas qu'une gravure ou qu'un dessin ne représente rien, parce qu'il y manque la couleur?... S'ils avaient été sculpteurs, ils auraient peint les statues et les auraient fait marcher par des ressorts, et ils se seraient crus beaucoup plus près de la vérité.

27 avril. — Barroilhet(1) venu : il a envie du *Lion et l'Homme,* justement parce que je ne peux le lui donner. Il voudrait quelque chose dans ce genre; je l'ai accompagné jusque chez lui, en allant vers midi chez J.... J'y ai fait un petit second déjeuner, et ai été ramené vers deux heures.

Revu une dernière fois le portrait de *Joséphine* de Prud'hon(2). Ravissant, ravissant génie! Cette poitrine avec ses incorrections, ces bras, cette tête, cette

(1) *Barroilhet,* le célèbre chanteur, qui remporta tant de succès sur les scènes italiennes et à l'Opéra, était un amateur de tableaux modernes; on l'a vu réunir et vendre à plusieurs reprises des collections importantes. Delacroix a peint une étude d'après cet artiste en costume turc, tout en rouge et en pied. (Voir *Catalogue Robaut,* n° 173.)

(2) Portrait de *Joséphine* assise sur le gazon du parterre de la Malmaison.

robe parsemée de petits points d'or, tout cela est divin. La grisaille est très apparente et reparaît presque partout.

— Carrier (1) était venu ce matin ; il m'a beaucoup parlé de Prud'hon. Il préférait beaucoup Gros à David. — Reçu une lettre de Grzimala (2) le soir, qui me demande la *Barque*.

28 avril. — Malaise le matin.

Sorti vers une heure pour voir M. Thiers ; il était sorti, ou ne recevait pas.

Vers trois heures, Grzimala et son comte polonais ; ensuite M. de Geloës (3), qui venait me demander le *Christ* ou le *Bateau*. Entré dans mon atelier, il me demande le *Christ au tombeau* (4), et nous convenons de 2,000 francs, sans la bordure.

29 avril. — Prêté à Vieillard la *Révolution* de Michelet ; il m'a rendu la *Mare au diable*.

Hédouin et Leleux venus ce matin ; ils vont en Afrique.

Mornay et Vieillard dans la journée ; ils se sont encore rencontrés.

(1) *Carrier*, peintre miniaturiste (1800-1875), l'un des exécuteurs testamentaires de Delacroix.

(2) Le comte *Grzimala* était un amateur distingué, très épris du talent de Delacroix. Il se rendit acquéreur de plusieurs de ses œuvres.

(3) Le *comte de Geloës* se rendit en effet acquéreur du beau tableau *Le Christ au tombeau*, qui porte la date de 1848.

(4) Voir *Catalogue Robaut*, n° 1034.

30 avril. — J'essaye de travailler et j'éprouve toujours cette irritation intérieure; il faut de la patience.

Vers trois heures j'ai été chez Mme Delessert : je l'ai trouvée changée. Je suis parti avec elle : elle m'a déposé chez Souty (1), où j'ai été voir le tableau de *Susanne*, attribué à Rubens. C'est un Jordaens des plus caractérisés et un magnifique tableau.

On voit là quelques tableaux modernes, qui font une triste figure à côté du flamand. Ce qui attriste dans toutes ces malheureuses toiles, c'est l'absence absolue de caractère; on voit dans chacun celui qu'ils ont voulu se donner, mais rien ne porte un cachet; il faut en excepter l'*Allée d'arbres*, de Rousseau, qui est une œuvre excellente dans beaucoup de parties; le bas est parfait; le haut est d'une obscurité qui doit tenir à quelques changements; le tableau tombe par écailles. — Il y a un tableau de Cottreau (2), déplorable : la tête d'un certain sultan qui rit est l'ouvrage du plus sot des hommes, et il s'en faut bien que l'auteur soit cela. Pourquoi a-t-il choisi une profession dans laquelle son esprit lui est inutile?

Le Jordaëns est un chef-d'œuvre d'imitation, mais d'imitation large et bien entendue, comme peinture. Voici un homme qui fait bien ce qu'il est propre à faire!... Que les organisations sont diverses! Cette

(1) *Souty*, marchand de couleurs, de toiles et de cadres.
(2) *Cottreau* ou *Cottereau*, favori de la petite cour d'Arenenberg, était un peintre de second ordre; mais le prince président le nomma inspecteur général des Beaux-Arts, poste qu'il remplit jusqu'à sa mort. Il eut pour successeur *Alfred Arago*.

absence complète d'idéal choque malgré la perfection de la peinture : la tête de cette femme est d'une vulgarité de traits et d'expression qui passe toute idée. Comment ne s'est-il pas senti le besoin de rendre le côté poétique de ce sujet, autrement qu'avec les admirables oppositions de couleur qui en font le chef-d'œuvre?... La brutalité de ces vieillards, le chaste effroi de la femme honnête, ses formes délicates, qu'il semble que l'œil lui-même ne dût point voir, tout cela eût été chez Prud'hon, chez Lesueur, chez Raphaël; ici elle a l'air d'intelligence avec eux et il n'y a d'animé chez eux que l'admirable couleur de leurs têtes, de leurs mains, de leurs draperies. Cette peinture est la plus grande preuve possible de l'impossibilité de réunir d'une manière supérieure la vérité du dessin et de la couleur à la grandeur, à la poésie, au charme. J'ai d'abord été renversé par la force et la science de cette peinture, et j'ai vu qu'il m'était également impossible de peindre aussi vigoureusement et d'imaginer aussi pauvrement; j'ai besoin de la couleur, j'en ai un besoin égal, mais elle a pour moi un autre but; je me suis donc réconcilié avec moi-même, après avoir reçu d'abord l'impression d'une admirable qualité qui m'est refusée; ce rendu, cette précision sont à mille lieues de moi, ou plutôt j'en suis à mille lieues; cette peinture ne m'a pas saisi, comme beaucoup de belles peintures. Un Rubens m'eût ému davantage; mais quelle différence entre ces deux hommes! Rubens, à travers ses couleurs crues et ses grosses

formes, arrive à un idéal des plus puissants. La force, la véhémence, l'éclat le dispensent de la grâce et du charme.

1ᵉʳ mai. — Été chez J... vers midi; nous avons été promener au bois de Boulogne, après avoir passé une matinée charmante.

2 mai. — Je ne me sens pas encore en train de travailler.

— Martin (1), ancien élève, sot parfait, revient d'Italie, tout bouffi de ce qu'il a vu, et encore plus sot à raison de cela.

— Journée insipide sans travail, et nullité complète.

— Après dîner, chez Pierret par le temps le plus froid; revenu assez tard et à pied, ce en quoi j'ai eu tort, car je me suis fatigué.

— Planet était venu le matin; je lui ai promis une étude pour la mansarde qu'il fait maintenant.

— Mme Marliani venue dans la journée; elle est toujours au même point avec son mari. Elle me parle de Clésinger comme d'un prétendant pour Solange (2); cette idée ne m'était pas venue.

3 mai. — Resté au lit jusqu'à onze heures.

(1) *Martin-Delestre* (1823-1858) n'exposa que sous le nom de *Delestre*.

(2) *Solange* était la fille de Mme *Sand*.

Grenier est venu pour m'acheter le *Naufrage :* c'est trop tard. Il voulait l'emporter dans sa retraite, à la campagne, pour en jouir.

Dufays ensuite; j'ai tort de dire si librement mon avis avec des gens qui ne sont pas mes amis.

Le docteur Laugier (1) ensuite. Je lui ai parlé varicocèle; il est d'avis d'un bandage particulier. Je vois que tous mes petits maux sont, suivant lui, objets inhérents à ma constitution, et avec lesquels il faut vivre.

— *Femme nue et debout :* la Mort s'apprête à la saisir.

— *Femme qui se peigne* (2) : la Mort apprête son râteau.

— *Adam et Ève :* les Maux et la Mort en perspective, au moment où ils vont manger le fruit, ou plutôt groupés sur les branches fatales et sur le point de fondre sur l'humanité.

— Chez Jacquet (3) : le petit *Faune,* un pied environ. La *Vénus* grecque, trois pieds. Bas-relief : *Combat d'Hercule et d'Apollon. Minerve au serpent,* bas-relief.

— Sorti dans la journée; passé voir un dessin de

(1) *Stanislas Laugier,* chirurgien, né en 1798, mort en 1872. Professeur de clinique chirurgicale à la Faculté de médecine, membre de l'Académie de médecine, de la Société de chirurgie et de l'Académie des sciences. Laugier était un savant fort estimé.

(2) On connaît de Delacroix une *Jeune femme qui se peigne;* derrière la toilette, *Méphisto.* (Voir *Catalogue Robaut,* n° 1165.)

(3) Peut-être un marchand de curiosités.

Lacroix (1) chez Aubry (2). Revenu chez moi par le boulevard.

— Le soir, sorti pour aller chez Leblond ; il sortait. Fatigué de ces deux courses.

4 mai. — Malaise dans le milieu de la journée, qui ressemble à de la fièvre. Je crois qu'elle revient un peu à l'heure qu'elle venait dans le commencement. Je me suis endormi vers deux ou trois heures, et l'état fiévreux était complètement passé.

Aubry était venu le matin. Ce que j'ai vu hier chez lui est fort triste pour l'avenir de notre école. Le Boucher et le Vanloo sont les grands hommes sur lesquels elle a les yeux, pour suivre leurs traces ; mais il y avait chez ces hommes un véritable savoir mêlé à leur mauvais goût. Une niaise adresse de la main est le but suprême.

— Il est venu me chercher à cinq heures et demie, et j'y ai dîné : bonne et douce soirée.

— Je vois dans la presse l'annonce du mariage de Solange ; cette précipitation est incroyable !

5 mai. — Resté au lit jusqu'à dix heures et demie. Villot m'a trouvé au lit ; j'ai eu du plaisir à le voir.

Nous avons parlé des horribles ennuis de la vie. Chacun fait bonne contenance, mais chacun est dévoré... Il rencontre l'autre jour Colet, qui se

(1) *Gaspard-Jean Lacroix.*
(2) *Aubry*, marchand de tableaux.

montre joyeux de le voir et de causer avec lui, mais il le quitte bientôt et lui dit avec accablement : « Je rentre chez moi... Et pourquoi, et comment cela se peut-il autrement? »

De là nous passons à la nécessité de s'occuper pour échapper passagèrement au sentiment de nos maux. Il a remarqué que les vieillards n'éprouvent pas autant ce besoin. Il me cite M. Barbier, père de sa femme, et M. Robelleau. Ces deux hommes lisent très peu. Ils vivent avec leurs souvenirs, et l'ennui ne les gagne pas. Il me rappelle que Bataille (1), qui était désœuvré comme eux, en apparence, ne se plaignait jamais du poids du temps.

— Le soir, entré à Notre-Dame de Lorette. Entendu de la musique.

Ensuite chez Leblond; Garcia y était. Il m'a chanté un superbe air de Cimarosa, du *Sacrifice d'Abraham*. Mme Leblond m'a chanté quelque chose et m'a fait plaisir.

Je n'ai dans la tête qu'accords de Cimarosa. Quel génie varié, souple et élégant! Décidément, il est plus dramatique que Mozart.

6 *mai*. — Chez Villot vers une heure et resté à son atelier jusqu'à cinq heures et demie.

Vu de l'anatomie; il y a à faire avec ses fragments

(1) *Nicolas-Auguste Bataille*, cousin de Delacroix, ancien officier d'état-major, propriétaire de l'abbaye de Valmont, qu'il légua en mourant à M. Bornot.

de Chaudet (1) et son ouvrage gravé de l'anatomie de Gamelin (2), peintre de Toulouse en 1779. J'ai même ébauché un Père du désert couché, auquel un corbeau apporte du pain.

J'ai trouvé du plaisir dans ces heures passées avec lui. Peu ou prou d'amitié est une bonne chose.

— Sujets : *La Mort planant sur un champ de bataille :* des squelettes.

La Mort dans sa caverne, qui entend la trompette du jugement dernier.

7 mai. — Reçu une lettre de Mme Sand... La pauvre amie m'écrit la lettre la plus aimable, et son cœur a du chagrin.

— J'ai été voir la figure de Clésinger. Hélas! je crois que Planche a raison : c'est du daguerréotype en sculpture, sauf une exécution vraiment très habile du marbre. Ce qui le prouve, c'est la faiblesse de ses autres morceaux : nulle proportion, etc. Le défaut d'intelligence comme lignes, dans sa figure; on ne la voit entière de nulle part.

— J'ai vu le Salon très agréablement, sans rencontrer qui que ce soit. Le tableau de Couture m'a fait

(1) *Antoine-Denis Chaudet,* statuaire et peintre, né en 1763, mort en 1810. Il avait étudié en Italie les chefs-d'œuvre de l'antiquité et de la Renaissance, et devint un des artistes les plus éminents de la nouvelle école, dont David était le chef. Il fut membre de l'Académie des beaux-arts.

(2) *Jacques Gamelin,* peintre, né en 1739 à Carcassonne, mort en 1803. Grand prix de peinture, élève de l'École de Rome, il devint professeur à l'Académie de Toulouse.

plaisir (1); c'est un homme très complet dans son genre. Ce qui lui manque, je crois qu'il ne l'acquerra jamais; en revanche, il est bien maître de ce qu'il sait. Son portrait de femme m'a plu.

J'ai vu mes tableaux sans trop de déplaisir, surtout les *Musiciens juifs* et le *Bateau* (2). Le *Christ* (3) ne m'a pas trop déplu.

Resté le soir, fatigué, mais point souffrant du tout.

8 mai. — Dîné chez Mme de Forget. — Repris le *Christ au tombeau* dans la journée.

9 mai. — Chez Mme Marliani le soir. Elle m'apprend la maladie de Chopin. Le pauvre enfant est malade depuis huit jours, et très gravement. Il va un peu mieux à présent.

D'Arpentigny a recommencé ses antiennes sur Clésinger. Nous sommes revenus côte à côte une partie du chemin.

10 mai. — Été le matin chez Chopin, sans être reçu.

Travaillé dans la soirée au *Christ* et à la figure du devant.

(1) *Les Romains de la décadence* furent exposés au Salon de 1847 et valurent à l'artiste une médaille de première classe et la croix de la Légion d'honneur.
(2) Voir *Catalogue Robaut*, n° 1010.
(3) Voir *Catalogue Robaut*, n° 996.

11 *mai*. — Lessore (1) venu le matin. — Chez Chopin vers onze heures.

Retrouvé chez moi R... avec ses portefeuilles que j'ai vus avec plaisir, mais avec encore plus de fatigue. Mornay y assistait aussi. Il me demande de lui faire un petit tableau au sujet de la scène qui suit la bataille de Coutras : *Henri IV dans sa maison*, etc.

— Dîné avec J... Elle m'a conduit vers neuf heures chez Chopin ; j'y suis resté jusqu'à minuit passé ; Mlle de R... y était, et son ami Herbaut.

12 *mai*. — Vu M. Boileux (2), de Blois. Est venu me demander avec empressement mes *Juifs* du Salon pour un amateur de son pays ; c'est un peu tard.

J'avais mille choses à faire avant mon départ pour Champrosay : le mauvais temps, la paresse me font remettre.

Vers trois heures, je réponds à Mme Sand, hélas !

Lu les *Mousquetaires* jusqu'à cette heure-là ; fort amusé.

M. L. Ménard (3) : l'avertir de la terminaison des peintures à la Chambre des députés.

1) *Émile-Aubert Lessore*, peintre paysagiste, qui exposa à Paris de 1831 (2ᵉ médaille) à 1869. Il passa les dernières années de sa vie en Angleterre, où il travailla beaucoup à décorer des vases pour les grands porcelainiers de Londres.

(2) *Boileux*, magistrat et jurisconsulte, qui était alors juge au tribunal Blois.

(3) *Louis Ménard*, critique d'art, et frère du peintre *René Ménard*, est mort professeur à l'école des Arts décoratifs.

Champrosay, lundi 22 mai. — Le matin, assis dans la forêt. — Je pensais à ces charmantes allégories du Moyen Age et de la Renaissance, ces cités de Dieu, ces élysées lumineux, peuplés de figures gracieuses, etc... N'est-ce pas la tendance d'époques dans lesquelles les croyances aux puissances supérieures ont conservé toute leur force? L'âme s'élançait sans cesse des trivialités ou des misères de la vie réelle dans des demeures imaginaires que l'on embellissait de tout ce qui manquait autour de soi.

C'est aussi celles d'époques malheureuses où des puissances redoutables pèsent sur les hommes et compriment les élans de l'imagination. La nature, qui n'a pas été vaincue par le génie de l'homme à ces époques, augmentant les besoins matériels, fait trouver la vie plus dure et fait rêver avec plus d'énergie à un bien-être inconnu. De notre temps, au contraire, les jouissances sont plus communes, l'habitation meilleure, les distances plus facilement franchies. Le désir poétisait donc alors comme toujours l'existence des malheureux mortels, condamnés à dédaigner ce qu'ils possèdent.

Les actes n'étaient occupés qu'à élever l'âme au-dessus de la matière. De nos jours c'est tout le contraire. On ne cherche plus à nous amuser qu'avec le spectacle de nos misères dont nous devrions être avides de détourner les yeux. Le protestantisme d'abord a disposé à ce changement. Il a dépeuplé le ciel et les églises. Les peuples d'un génie positif l'ont

embrassé avec ardeur. Le bonheur matériel est donc le seul pour les modernes. La révolution a achevé de nous fixer à la glèbe de l'intérêt et de la jouissance physique. Elle a aboli toute espèce de croyance : au lieu de cet appui naturel que cherche une créature aussi faible que l'homme dans une force surnaturelle, elle lui a présenté des mots abstraits : la raison, la justice, l'égalité, le droit. Une association de brigands se régit aussi bien par ces mots-là que peut le faire une société moralement organisée. Ils n'ont rien de commun avec la bonté, la tendresse, la charité, le dévouement. Les bandits observent les uns avec les autres une justice, une raison qui les fait se préférer avant tout, une certaine égalité dans le partage de leurs rapines qui leur semble justice exercée sur des riches insolents ou sur des heureux qui leur semblent l'être à leurs dépens. Il n'est pas besoin d'y regarder de bien près pour voir que la société actuelle se gouverne à peu près d'après les mêmes principes et en en faisant la même interprétation.

Je ne sais si le monde a vu encore un pareil spectacle, celui de l'égoïsme remplaçant toutes les vertus qui étaient regardées comme la sauvegarde des sociétés.

— Revenu de Champrosay, le soir, où j'étais depuis le jeudi 13.

23 mai. — Chez J... le matin. Temps affreux de chaleur. Le soir, resté chez moi tout abattu.

25 mai. — Repris le *Christ.*

26 mai. — Travaillé avec ardeur, quoique peu de moments. — *Femmes d'Alger.* — Composé un *Intérieur d'Oran* avec figures. — La *Femme qui se lave les pieds*, paysage de Tanger.

— Chez Pierret le soir. Parlé du départ de son fils.

— Villot venu le matin : je l'ai trouvé changé.

— Reçu de M. Labello, pour le comte Tyszkiewiez, 500 francs pour le *Canot naufragé* (1).

— Chopin venu dans la journée; il repart vendredi pour Ville-d'Avray.

27 mai. — Travaillé avec plaisir aux *Femmes d'Alger* : la femme du devant.

— Dîné chez Chabrier avec M. Poinsot, Rayer, David, Vieillard.

Bonne journée, soirée charmante : conversation toujours intéressante. Le génie, l'esprit, la finesse, la simplicité, la raison, le sens, tout ce qui est si rare. Il adore Voltaire, c'est tout simple; je lui ai trouvé des idées justes sur tout.

5 juin. — Dîné avec Vieillard chez Mme de Forget. — Le matin, Planet est venu avec M. Martens,

1) Le comte *Eustache Tyszkiewiez*, archéologue polonais, et l'un des plus célèbres antiquaires de notre époque, acheta en effet ce tableau qui avait figuré au Salon de 1847 avec les *Musiciens juifs*. (Voir *Catalogue Robaut*, n° 1010.)

pour daguerréotyper la *Cléopâtre* (1). Petite réussite.

6 juin. — Petit livre de croquis, avec crayon qui ne s'use pas, chez Ricois, rue des Petits-Augustins.

7 juin. — Au Père-Lachaise, avec Jenny (2), pour arranger les tombes et voir l'ouvrage de David. Commencé, à partir de ce jour, l'arrangement avec le jardinier susdit, pour entretenir, moyennant vingt francs par an, les tombeaux de ma mère, etc., puis autre arrangement avec lui pour recreuser l'inscription de ma mère et nettoyer la pierre.

8 juin. — Varcollier (3). — Cavé (4). — Nilson. — Scheffer. — Delessert.

9 juin. — Chez la plupart des hommes, l'intelligence est un terrain qui demeure en friche presque

(1) Voir *Catalogue Robaut*, n° 691.
(2) On retrouvera de nombreuses fois, dans le cours du Journal, le nom de *Jenny* ou *Jeanne Le Guillou*. Elle était la gouvernante de Delacroix. M. Burty a écrit à propos d'elle : « C'était une paysanne des « environs de Brest, douée d'instincts délicats. Quelquefois, dans l'atelier, « elle disait spontanément, en face d'un croquis ou d'une peinture : « Monsieur, je trouve cela très bien. Cette Jenny s'y connaît, s'écriait « Delacroix ravi! Eh bien, je vous le donne. Et il écrivait son nom au « revers. De là à renouveler l'anecdote de la servante de Molière, la « distance est grande. Malheureusement, vers la fin, malade, soupçon- « neuse, elle fit le vide autour de son maître, qui ne pouvait se passer de « ses soins. » (*Correspondance*, t. I, p. v. Note de Burty.)
(3) *Varcollier*, alors chef de la division des beaux-arts à la préfecture de la Seine.
(4) *François Cavé*, inspecteur des beaux-arts, qui avait épousé Mme *Élisabeth Blavot*, veuve de *Clément Boulanger*. (Voir *supra*, p. 240 et 241.)

toute la vie. On a droit de s'étonner en voyant une foule de gens stupides ou au moins médiocres, qui ne semblent vivre que pour végéter, que Dieu ait donné à ses créatures la raison, la faculté d'imaginer, de comparer, de combiner, etc., pour produire si peu de fruits. La paresse, l'ignorance, la situation où le hasard les jette, changent presque tous les hommes en instruments passifs des circonstances. Nous ne connaissons jamais ce que nous pouvons obtenir de nous-mêmes. La paresse est sans doute le plus grand ennemi du développement de nos facultés. Le *Connais-toi toi-même* serait donc l'axiome fondamental de toute société, où chacun de ses membres ferait exactement son rôle et le remplirait dans toute son étendue.

13 juin. — Mannequin à 350 francs, chez Lefranc, rue du Four-Saint-Germain, 23.

— Dîné avec Villot et Pierret.

— Chez Villot vers trois heures et retouché le cuivre des *Arabes d'Oran* (1).

14 juin. — Travaillé à la Chambre. Ébauché le groupe des Barbares du devant (2).

15 juin. — A Neuilly. Revenu avec Laurent Jan.

« ...Une pareille manière d'écrire qui transporte

(1) Voir *Catalogue Robaut*, n° 462.
(2) Hémicycle d'*Attila*, partie de droite.

dans le style l'abandon familier ou cynique de la conversation (*le style de Michelet, les mots de polisson, etc.*) est blâmable à plus d'un titre, car elle dénote chez l'auteur qui se la permet non moins de prétention que d'impuissance. Il se propose en effet de trancher sur les autres écrivains par l'audace de ses expressions, la bigarrure de ses couleurs, l'allure débraillée de ses phrases ; et pourquoi ne pas prouver plutôt la force, en acceptant toutes les conditions, en se jouant en maître de toutes les difficultés de l'art d'écrire? *C'est dans l'accord des qualités individuelles avec les lois générales du beau et du bon, qu'éclate la véritable originalité.* » (LERMINIER, *Sur Michelet, Lamartine. — Revue des Deux Mondes,* 15 juin 1847.)

17 juin. — Dîné chez Leblond avec Halévy, Adam, Duponchel, Garcia, Guasco, etc. Halévy m'invite pour mercredi.

20 juin. — Chez Boissard. Reprise de la musique. Roberetti n'étant pas d'abord arrivé, trio de Beethoven. Puis Mozart a fait tous les frais jusqu'à la fin. Je l'ai trouvé plus varié, plus sublime, plus plein de ressources que jamais.

J'ai beaucoup remarqué, en présence du tableau de Boissard représentant un *Christ,* le dessus de porte de son atelier. Ces peintures, quoique médiocres, sont une excellente leçon, que je lui appliquais à l'instant même, de ce principe, qui veut

qu'un objet, même très clair, s'enlève presque toujours en brun sur un objet plus brun. Elles mériteraient pour cela qu'on en fît des esquisses.

— Je suis en très bonne santé depuis quelque temps et vais très souvent à la Chambre.

25 *juin*. — Ce jour, probablement à l'heure de mon dîner, est venu Grzimala. Il m'a dit sur ma peinture des choses qui m'ont plu, entre autres : l'*idée* le frappant toujours plus que la *convention* de la peinture ; de plus, tous les tableaux présentent quelque chose de ridicule qui tient à des modes, etc. Il ne trouve jamais cela dans les miens. Aurait-il vraiment raison ? Pourrait-on inférer de là que moins l'élément transitoire qui contribue le plus souvent au succès actuel se mêle aux ouvrages, plus ils ont la condition de durée et de grandeur ?... Développer ceci.

27 *juin*. — Travaillé à la Chambre. Fait les deux cavaliers (1).

Dans la journée chez Roberetti, et le soir dîné avec Leblond, Garcia, Guasco, Ronconi (2).

28 *juin*. — Dîné chez Pierret avec Soulier, que je

(1) Au premier plan de l'hémicycle d'*Attila*.
(2) *Ronconi*, célèbre baryton italien, qui obtint de grands succès à Londres et à Paris, et qui fut nommé en 1848 directeur du théâtre Italien.

n'ai pas vu depuis un an au moins. Sa vue m'a fait beaucoup de plaisir.

— L'Académie des sciences morales et politiques remet au concours la question suivante :

Rechercher quelle influence les progrès et le goût du bien-être matériel exercent sur la moralité du peuple. — Le prix est de 1,500 francs.

29 juin. — Travaillé à la Chambre et dîné chez moi avec Soulier, Villot, Pierret. Bonne soirée.

J'ai mis quelque ordre dans mes croquis aujourd'hui et hier.

— Repris du goût pour *l'allégorie de la gloire*. *Ugolin* (1), etc. — Saint-Marcel (2) venu dans la journée.

30 juin. — Triqueti (3) venu dans la journée. Nous devons aller lundi chez le duc de Montpensier.

Mme de Forget venue me prendre vers quatre heures et demie pour aller à Monceaux; nous nous sommes promenés, après dîner, aux Champs-Élysées. Vu son ancienne pension sur le quai (4) et la

(1) Delacroix l'avait vendu 1,200 francs à M. Tesse, qui le revendit peu après 3,000 francs.

(2) *Saint-Marcel*, un des élèves de Delacroix, qui fréquentait son atelier. Né vers 1815, mort vers 1890, à Fontainebleau. Saint-Marcel fut un très remarquable dessinateur et peintre paysagiste. Delacroix lui a emprunté parfois des études de figures d'après nature pour les dessiner à son tour suivant son propre sentiment.

(3) *Baron de Triqueti*, peintre et sculpteur, né en 1802, mort en 1874. Son œuvre est importante et remarquable.

(4) Le quai du Cours-la-Reine.

maison de Riesener; elle est encore pleine de maçons.

1ᵉʳ *juillet.* — A la Chambre le matin. — Séance chez Chopin à trois heures. Il a été divin. On lui a exécuté son trio, puis il l'a exécuté lui-même et de main de maître.

— Grzimala nous a fait dîner avec une petite femme de sa connaissance, qui va aux Eaux-Bonnes.

9 *juin.* — Travaillé au *Christ au tombeau.*
— A Passy, vers trois heures et demie. Mme Delessert part lundi pour Plombières; je l'avais revue à Vincennes, à la soirée du Prince, deux ou trois jours auparavant. C'est en revenant de cette course à Passy que j'ai rencontré Scheffer jeune, rue Blanche, qui m'a fait une plaisanterie au sujet d'une rose que j'avais à la main.

10 *juin.* — Le cousin Delacroix (1) venu dans la journée : sa vue m'a fait plaisir. Il passe ici une huitaine. Chopin est venu pendant qu'il y était.

Fait la *Madeleine* dans le tableau susdit.

Se rappeler l'effet simple de la tête : elle était ébauchée d'un ton très gris et éteint. J'étais incertain si je la mettrais dans l'ombre davantage, ou si je mettrais des clairs plus vifs : j'ai légèrement pro-

(1) Le cousin *Delacroix* habitait à Ante, près Sainte-Menehould. Il est l'auteur de divers ouvrages de poésie.

noncé ces derniers sur cette masse, et il a suffi de colorer avec des tons chauds et reflétés toute la partie ombrée; et, quoique le clair et l'ombre soient presque de même valeur, les tons froids de l'un et chauds de l'autre suffisent à accentuer le tout. Nous disions avec Villot, le lendemain, qu'il faut bien peu de chose pour faire de l'effet de cette manière. En plein air surtout, cet effet est des plus frappants; Paul Véronèse lui doit une grande partie de son admirable simplicité.

Un principe que Villot regarde comme le plus fécond, c'est celui de faire détacher les objets un peu foncés sur ceux qui sont derrière, par la masse de l'objet et dans l'ébauche par le ton local établi dès le principe. Je n'en comprends pas l'application autant que lui. A rechercher.

Véronèse doit aussi beaucoup de sa simplicité à l'absence de détails qui lui permet l'établissement du ton local, dès le commencement. La détrempe l'a forcé presque à cette simplicité. La simplicité dans les draperies en donne singulièrement à tout le reste. Le contour vigoureux qu'il trace à propos autour de ses figures contribue à compléter l'effet de la simplicité de ses oppositions d'ombre et de lumière, et achève et relève le tout.

Paul Véronèse n'affiche pas, comme Titien, par exemple, la prétention de faire un chef-d'œuvre à chaque tableau. Cette habileté à ne pas *faire trop* partout, cette insouciance apparente des détails qui

donne tant de simplicité est due à l'habitude de la décoration. On est forcé dans ce genre de laisser beaucoup de parties sacrifiées.

Il faut appliquer surtout à la représentation des natures jeunes ce principe du peu de différence de valeur des ombres par rapport aux clairs. Il est à remarquer que plus le sujet est jeune, plus la transparence de la peau établit cet effet.

11 juillet. — Remarquer combien la prétendue civilisation émousse les sentiments naturels. Hector dit à Ajax, livre VII, en cessant le combat : « Déjà la nuit est avancée, et nous devons tous obéir à la nuit, qui met un terme aux travaux des hommes. »

20 juillet. — Jour de mon départ pour Champrosay, où je vais passer plus de quinze jours. Reçu le matin même la lettre où Mme Sand me parle de sa querelle avec sa fille.

Chopin venu le matin, comme je déjeunais après être rentré du Musée où j'avais reçu la commande de la copie du *Corps de garde* (1). Il m'a parlé de la lettre qu'il a reçue; mais il me l'a lue presque tout entière depuis mon retour. Il faut convenir qu'elle est atroce. Les cruelles passions, l'impatience longtemps comprimée s'y font jour; et, par un contraste qui serait plaisant, s'il ne s'agissait d'un si

(1) Toile exposée au Salon de 1847. Appartient au duc d'Aumale. (Voir *Catalogue Robaut*, n°⁸ 492 et 105.)

triste sujet, l'auteur prend de temps en temps la place de la femme et se répand en tirades qui semblent empruntées à un roman ou à une homélie philosophique.

— Le matin au Louvre, chez M. de Cailleux (1), qui m'a demandé la répétition du *Corps de garde* (2).

— Je me suis occupé pendant ce séjour de *Lara*, *Saint Sébastien* et *Arabes jouant aux échecs* (3).

— Vieillard venu me surprendre un jour avant dîner. Nous avons passé un bon après-dîner.

30 juillet. — Revenu à Paris ce jour-là et retourné le soir.

12 août. — Vu au ministère la *Sainte Anne*, de Riesener.

24 août. — Donné à Lenoble 4,000 francs pour acheter trois actions de canaux et faire le versement des actions du Nord.

28 août. — Travaillé à la Chambre. Mornay venu me voir; je l'ai invité à dîner pour demain.

(1) *M. de Cailleux*, ancien directeur des Musées. C'est lui qui, après avoir vu l'esquisse des *Croisés à Constantinople*, s'efforça de faire comprendre à Delacroix que le Roi désirait un tableau « qui n'eût pas l'air d'être un Delacroix ». (Notes de Riesener. Voir Introduction à la *Correspondance*, p. XXIII.)

(2) Toile de 0m,51 × 0m,65, exposée au Salon de 1848. Appartient à Mme Delessert. Une variante est datée de 1858 (toile de 0m,62 × 0m,50.)

(3) Voir *Catalogue Robaut*, passim.

Villot est arrivé après son départ, vers cinq heures ; je l'ai retenu à dîner.

29 août. — Refait la tête du *Christ.*
Mornay et Piron sont venus dîner avec moi.

30 août. — Travaillé à la Chambre. Resté le soir.

31 août. — Travaillé à la copie du *Corps de garde.*
— Repris la petite *Lélia* et une ancienne esquisse de *Médée* (1) que j'ai métamorphosée.
— Dîné chez Mme de Forget. Revenu le soir par la rue du Houssaye, de la Victoire.

1ᵉʳ septembre. — Sur les distances à Londres, j'écrivais à Vieillard :

« Car c'est par lieues qu'il faut compter ; cette disproportion seule entre l'immensité du lieu que ces gens-là habitent et l'exiguïté naturelle des proportions humaines me les fait déclarer ennemis de la vraie civilisation qui rapproche les hommes, de cette civilisation attique qui faisait le Parthénon grand comme une de nos maisons et qui renfermait tant d'intelligence, de vie, de force, de grandeur dans les limites étroites de frontière qui font sourire notre

(1) L'esquisse (0ᵐ,45 × 0ᵐ,37) est de l'année 1838. Le tableau est de la même année (2ᵐ,60 × 1ᵐ,65). Il fut exposé au Salon de 1838 et à l'Exposition universelle de 1855. Appartient au Musée de Lille.
Une nouvelle toile fut achevée en 1860, et fut exposée à la vente posthume de Delacroix.

barbarie si étriquée dans ses immenses États. »
— Travaillé à la Chambre.

2 septembre. — Travaillé à la Chambre.

Je ne sortirai pas, je crois, de cet *Attila* et de son cheval.

— Fait route dans l'omnibus avec deux religieuses : cet habit m'a imposé au milieu de la corruption générale, de l'abandon de tout principe moral; j'ai aimé la vue de cet habit qui impose au moins à celui ou celle qui le porte le respect absolu, du moins en apparence, des vertus, du dévouement, du respect de soi et des autres.

— Mornay venu dans la journée.

— Je n'ai pas eu le courage de sortir le soir et me suis couché de bonne heure.

5 septembre. — Travaillé dans la journée à rajeunir une petite esquisse de *Mater dolorosa* faite alors pour M. D...

Le soir, chez Mme Marliani. Le pauvre Enrico est bien mal. Il y avait là une femme aimable, Mme de Barrère, qui parle bien de tout, sans sentir la pédante.

— Leroux (1) a décidément trouvé le grand mot, sinon la chose, pour sauver l'humanité et la tirer du bourbier : « L'homme est né libre », dit-il, après

(1) *Pierre Leroux.*

Rousseau. Jamais on n'a proféré une pareille sottise, quelque philosophe qu'on puisse être.

Voilà le début de la philosophie chez ces messieurs. Est-il dans la création un être plus *esclave* que n'est l'homme ? La faiblesse, les besoins, le font dépendre des éléments et de ses semblables. C'est encore peu des objets extérieurs. Les passions qu'il trouve chez lui sont les tyrans les plus cruels qu'il ait à combattre, et on peut ajouter que leur résister, c'est résister à sa nature même. Il ne veut pas non plus de la hiérarchie en quoi que ce soit ; c'est en quoi il trouve surtout le christianisme odieux ; c'est, à mon sens, ce qui en fait la morale par excellence : soumission à la loi de la nature, résignation aux douleurs humaines, c'est le dernier mot de toute raison (et partant soumission à la loi écrite, divine ou humaine).

13 septembre. — A Versailles ; j'y ai repris la fièvre.

17 septembre. — Sorti pour aller voir Mme Marliani ; arrivé près de chez elle, la fatigue m'a forcé de revenir en voiture.

18 septembre. — M. Laurens (1) venu ce matin ; il me vante beaucoup Mendelssohn.

(1) Il est difficile de savoir si Delacroix veut parler ici de *Joseph-Bonaventure Laurens*, littérateur et compositeur français, né en 1801, ou de son jeune frère *Jules Laurens*, peintre lithographe et graveur, né

La peinture est le métier le plus long et le plus difficile : il lui faut l'érudition comme au compositeur, mais il lui faut aussi l'exécution comme au violon.

19 septembre. — Je vois dans les peintres des prosateurs et des poètes. La rime les entrave; le tour indispensable aux vers et qui leur donne tant de vigueur est l'analogue de la symétrie cachée, du balancement en même temps savant et inspiré qui règle les rencontres ou l'écartement des lignes, les taches, les rappels de couleur, etc. Ce thème est facile à démontrer, seulement il faut des organes plus actifs et une sensibilité plus grande pour distinguer la faute, la discordance, le faux rapport dans des lignes et des couleurs, que pour s'apercevoir qu'une rime est inexacte et l'hémistiche gauchement ou mal suspendu ; mais la beauté des vers ne consiste pas dans l'exactitude à obéir aux règles dont l'inobservation saute aux yeux des plus ignorants : elle réside dans mille harmonies et convenances cachées, qui font la force poétique et qui vont à l'imagination ; de même que l'heureux choix des formes et leur rapport bien entendu agissent sur l'imagination dans l'art de la peinture. Les *Thermopyles* de David sont de la prose mâle et vigoureuse, j'en conviens. Poussin ne réveille presque jamais d'idée par

à Carpentras en 1825 ; car le compositeur s'occupait beaucoup de peinture, et le peintre, de musique. Jules Laurens, qui était entré en 1844 à l'École des beaux-arts, se fixa ensuite définitivement à Carpentras.

d'autres moyens que la pantomime plus ou moins expressive de ses figures. Ses paysages ont quelque chose de plus ordonné, mais le plus souvent chez lui comme chez les peintres que j'appelle des prosateurs, le hasard a l'air d'avoir assemblé les tons et agencé les lignes de la composition. L'idée poétique ou expressive ne vous frappe pas au premier coup d'œil.

20 *septembre*. — Essayer de prendre du chocolat avec du café : deux ou trois cuillerées de café dans une tasse de chocolat comme à l'ordinaire.

22 *septembre*. — Aujourd'hui, j'ai été me promener à l'église Saint-Denis ; j'ai revu auparavant le groupe du Puget.

24 *septembre*. — Lenoble emporte quatorze actions de Lyon et six du Nord pour faire les versements. Comme les actions seront dorénavant au porteur, il les fera conserver sous mon nom, dans la caisse de l'agent de change.

25 *septembre*. — *Les Nymphes de la mer détellent les coursiers du Soleil.*

26 *septembre*. — M. Cournault (1) me dit avoir vu à Alger un ouvrier, qui taillait des morceaux de cuir ou

(1) *Cournault* fut un des légataires de Delacroix,

d'étoffe pour des ornements, regardant avec grande attention un bouquet de fleurs pour le guider. Ils ne doivent probablement qu'à l'observation de la nature l'harmonie qu'ils savent mettre dans les couleurs. Les Orientaux ont toujours eu ce goût; il ne paraît pas que les Grecs et les Romains l'aient eu au même degré, à en juger par ce qui reste de leurs peintures.

— Mlle de Rosier venue. Chopin ensuite.

2 octobre. — Prêté à Soulier petite esquisse, d'après Rubens, de la vie de Marie de Médicis, *la Paix mettant le feu à des armes*... des monstres sur le devant, la Reine dans le fond entrant dans le temple de Janus.

5 octobre. — Prêté à Villot le numéro de la Revue où est l'article de Gautier sur Töpffer.

— Villot venu me voir; nous avons parlé du procédé de la figure de l'*Italie* (1).

J'ai été reprendre mon travail pour la première fois, depuis le 12 septembre. Je suis satisfait de l'effet de cette figure. Toute la journée, j'ai été occupé, et très agréablement, d'idées et de projets de peintures relatives à cela. J'ai peint en quelques instants la petite figure de l'homme tombé en avant percé d'une flèche.

(1) Hémicycle d'*Attila.*

Il faudrait faire ainsi des tableaux esquisses qui auraient la liberté et la franchise du croquis. Les petits tableaux m'énervent, m'ennuient; de même les tableaux de chevalet, même grands, faits dans l'atelier; on s'épuise à les gâter. Il faudrait mettre dans de grandes toiles, comme Cournault me disait qu'était la *Bataille d'Ivry* de Rubens, à Florence, tout le feu que l'on ne met d'ordinaire que sur des murailles.

La manière appliquée à la figure de l'*Italie* est très propre pour faire des figures dont la forme serait aussi rendue que l'imagination le désire, sans cesser d'être colorées, etc.

La *manière de Prud'hon* s'est faite en vue de ce besoin de revenir sans cesse, *sans manquer à la franchise*. Avec les moyens ordinaires, il faut toujours gâter une chose pour en obtenir une autre; Rubens est *lâché* dans ses Naïades, pour ne pas perdre sa lumière et sa couleur. *Dans le portrait de même* : si l'on veut arriver à une extrême force d'expression et de caractère, la franchise de la touche disparaît, et avec elle la lumière et la couleur. On obtiendrait des résultats très prompts et jamais de fatigue. On peut toujours reprendre, puisque le résultat est presque infaillible.

La cire m'a beaucoup servi pour cette figure, afin de faire sécher promptement et revenir à chaque instant sur la forme. Le *vernis copal* peut remplir cet objet; on pourrait y mêler de la cire.

Ce qui donne tant de finesse et d'éclat à la peinture

sur papier blanc, c'est sans doute cette transparence qui tient à la nature essentiellement blanche du papier... L'éclat des Van Eyck et ensuite de Rubens tient beaucoup sans doute au blanc de leurs panneaux.

Il est probable que les premiers Vénitiens peignirent sur des fonds très blancs; leurs chairs brunes ne semblent que de simples glacis laqueux sur un fond qui transparaît toujours. Ainsi, non seulement les chairs, mais les fonds, les terrains, les arbres, sont glacés sur fond blanc, dans les premiers flamands, par exemple. Se rappeler dans la *Nymphe endormie* (1) que j'ai commencée ces jours-ci, et à laquelle j'ai travaillé devant Soulier et Pierret, aujourd'hui dimanche, quel a été l'effet du rocher, derrière la figure et le terrain, ainsi que le fond de forêt, après que je l'eus glacé de *laques jaunes* et de *vert màlachite*, etc., sur une préparation *blanche* que j'avais remise sur l'ancien affreux rocher de *terre d'ombre,* etc.

Dans les anciens tableaux flamands sur panneaux et faits de la sorte en glacis, l'aspect roussâtre est manifeste. La difficulté consiste donc à trouver une convenable compensation de gris, pour balancer le jaunissement et l'ardent des teintes.

J'avais eu une idée de tout cela dans l'esquisse que j'ai faite, il y a quelque dix ans, de *Femmes enlevées*

(1) Voir même sujet, *Catalogue Robaut*, n° 789.

par des hommes à cheval (1), d'après une estampe de Rubens; comme elles sont, il n'y manque que quelque gris. Il n'est même pas possible que les fonds, les draperies ne participent entièrement à l'exécution des chairs, quand on les exécute par glacis sur des fonds blancs. Le disparate est insupportable d'une autre manière. Il me semblait, après avoir modelé cette *Nymphe* avec du *blanc pur,* que le fond qui était derrière, fond de rochers faits avec des tons opaques comme dans une peinture ébauchée dans le système de la demi-teinte locale, n'était pas le fond qui convenait, mais qu'il fallait un ton clair de draperies ou de murailles : j'ai donc couvert de *blanc* ce rocher ; et quand ensuite je me suis avisé d'en faire un autre rocher avec des tons aussi transparents que possible, la chair a pu s'accorder avec cet accessoire ; mais il m'a fallu repeindre de même la draperie, le terrain et le fond de forêt.

6 octobre. — La *Desdémone,* la *Femme à la rivière,* la *Lélia* (2) feront mieux ainsi (en petite dimension). Quant aux autres, la plus grande dimension sera le mieux.

— Le charme particulier de l'aquarelle, auprès de

(1) Delacroix fait sans doute allusion ici au tableau de Rubens qui se trouve à la Pinacothèque de Munich et qui est connu sous le nom d'*Enlèvement des filles de Leucippe.*

(2) Delacroix avait écrit lui-même à l'encre sur le bois du châssis de ce tableau : **Lélia dans la caverne du moine, devant le corps de son amant** (George Sand). (Voir *Catalogue Robaut,* nᵒˢ 1032, 1033.)

laquelle toute peinture à l'huile paraît toujours rousse et pisseuse, tient à cette transparence continuelle du papier ; la preuve, c'est qu'elle perd de cette qualité quand on gouache quelque peu ; elle la perd entièrement dans une gouache. Les peintures flamandes primitives ont beaucoup de ce charme : l'emploi de l'essence y contribue en éloignant l'huile.

8 octobre. — Se rappeler l'impression d'un tableau de Jacquand (1), que j'ai vu un de ces jours à côté d'un tableau de Diaz, chez Durand-Ruel. Dans le premier, l'imitation minutieuse d'après nature des moindres objets, sécheresse, gaucherie ; dans l'autre, où tout est sorti de l'imagination du peintre, mais où les souvenirs sont fidèles, la vie, la grâce, l'abondance.

Le tableau de Jacquand représentait des moines de l'Inquisition, montrant l'entrée d'une espèce de trou à une femme assise à terre et qu'ils semblaient menacer. Le dos de cette femme était enfoncé dans la muraille, qui était derrière elle, etc. ; on eût dit ce tableau fait par un homme incapable du moindre souvenir des objets, et pour lequel le détail qu'il a sous les yeux est le seul qui puisse le frapper.

9 octobre. — J'ai vu avec Mme de Forget, chez

(1) *Jacquand*, peintre, né à Lyon en 1805. Il fit d'abord de la peinture historique, puis se livra à la peinture de genre et exécuta de nombreux tableaux, commandés par la liste civile ou acquis par les amateurs.

Maigret, un papier de Chine pour tenture. Il nous a dit qu'aucun art, chez nous, ne pouvait approcher de la solidité de leurs couleurs. Il a essayé de raccorder une partie du fond qui est devenu horrible en peu de temps. Ce papier est très bon marché relativement; tous ces charmants oiseaux sont faits à la main, et, nous a-t-il dit, la totalité des ornements, ce sont des bambous blanchâtres, rehaussés d'argent, qui courent sur tout le champ qui est rose, parfaitement uni; le tout semé d'oiseaux, de papillons, etc., d'une perfection qui ne tire pas son charme de l'exactitude minutieuse, de l'imitation, comme nous faisons toujours dans nos ornements, au contraire; c'était pour le port et la grâce de la pose et le contraste des tons, tout l'animal, mais le tout fait avec un esprit qui avait choisi et résumé l'objet de manière à en faire un ornement à la manière des animaux dans les monuments et manuscrits égyptiens.

14 *octobre*. — Parti pour Champrosay.

15 *octobre*. — Vieillard est venu passer une partie de la journée avec moi. Le cher ami paraît mieux de son voyage en Angleterre. Il m'a conté l'anecdote de l'officier des hussards anglais, qui entend dire que le tabac réussirait bien à Ceylan. Il profite aussitôt de quatre mois de congé pour s'embarquer, aller faire sa plantation, et revenir.

28 octobre. — Revenu de Champrosay, où j'ai eu presque constamment le plus beau temps du monde.

29 octobre. — Lenoble m'a apporté les quatorze actions du chemin de fer de Lyon qu'il a dû placer dans la caisse de l'agent de change, M. Gavet, attendu qu'elles sont au porteur (1).

2 novembre. — Prêté à M. Lessore onze feuilles de dessins d'anatomie, partie contre épreuves, dessins à la plume, etc. (Rendus.)
Prêté à Villot des calques de faïences d'Alger.

14 décembre. — *Élie s'étant enfui dans le désert* pour fuir la colère de Jézabel et résolu à se laisser mourir de faim, est réveillé par un ange qui lui apporte un pain et de l'eau, en lui enjoignant de prendre courage et de se nourrir. (*Bible*, p. 241.)

— *Abigaïl vient apaiser David* par des présents comme il s'apprêtait à tirer vengeance de Nabal, son mari. (*Bible*, p. 189.)

— *Saint Étienne* (2), après son supplice, *recueilli par les saintes femmes et des disciples.*

15 décembre. — *Alexandre faisant violence à la Pythie.*

(1) *M. Gavet*, agent de change, a épousé la fille aînée de M. Bornot.
(2) Ce tableau ne fut terminé qu'en 1859. Il fut caricaturé par Cham, et acheté par le Musée d'Arras 4,000 francs. (Voir *Catalogue Robaut*.)

— *Énée suivant la Sibylle, qui le précède avec le rameau d'or*, ferait bien pour petits sujets accessoires dans une grande décoration comme l'escalier de la Chambre des députés.

— *L'Encan de Pertinax*. Il vend la cour de Commode, choses et hommes, esclaves, parasites, vases, statues, etc. Lui, sévère, préside.

— Voir la préface de *Raison et folie*.

— Deux *emblèmes de la Force persévérante*.

— *Les Nymphes de la mer détellent les chevaux du Soleil*.

1849

6 janvier (1). — *A M. Jame, à Lyon.*

« Monsieur, je vous avais confié au mois de mai de l'année dernière, pour trois ou quatre mois, mon tableau de la *Liberté de* 1830 (2). J'avais résisté, à plusieurs reprises, à vos offres, préférant renoncer à ce qu'elles présentaient d'avantageux aux inconvénients nombreux d'un déplacement pour un ouvrage déjà ancien et nécessitant une foule d'opérations toujours dangereuses, telles que clouer et déclouer plusieurs fois la toile, la rouler, l'emballer, la transporter, etc.... J'ai cédé, avec le désir de vous obliger personnellement, et pressé également par le consentement de M. Ch. Blanc (3), votre ami ; vous deviez,

(1) Les notes relatives à 1848 n'ont malheureusement pas été retrouvées.

(2) Toile exposée au Salon de 1831 et à l'Exposition universelle de 1855. Appartient au Musée du Louvre.

(3) Les relations de l'artiste et du critique n'avaient pas toujours été excellentes. *Charles Blanc* avait été long à admettre le dessin de Delacroix. A la fin pourtant il s'était rendu ; les admirables peintures décoratives du Palais-Bourbon avaient triomphé de sa mauvaise grâce, si bien qu'il écrivait à propos d'elles : « Sur toutes ces compositions plane le génie
« d'un incomparable coloriste : le dessin, le choix des formes et des dra-

dans la quinzaine qui a suivi la remise du tableau, me compter une somme de mille francs, *quel que fût le résultat de votre entreprise.* Vous ne vous êtes pas acquitté de cet engagement. Dans l'entrevue que j'ai eue avec vous, environ un mois après, vous m'avez assuré que cette somme allait m'être comptée, et cependant cette nouvelle promesse est restée sans effet. J'ai attribué à la difficulté du moment le retard que j'éprouvais, mais j'attendais au moins que vous me tiendriez au courant de ce que vous comptiez faire à cet égard. Je n'ai reçu de vous aucune nouvelle, ni en ce qui concerne l'engagement que vous aviez contracté relativement à la somme promise, ni même au sujet du sort du tableau dont je n'avais entendu, en aucune manière, me priver pendant un si long espace de temps. Huit mois se sont écoulés, et je suis sur tous ces points dans la même ignorance.

« Je désire donc, Monsieur, que vous ayez l'obligeance de me renvoyer au plus tôt le tableau dont j'ai appris indirectement que vous n'avez pas tiré parti comme vous le pensiez. J'ose attendre de vous que vous fassiez prendre tous les soins nécessaires, pour qu'il soit emballé et expédié avec toutes les précautions convenables. Je vous avais prié de faire consolider la caisse pour le retour; elle en a le plus

« peries, l'intervention des accessoires, la place que chaque objet devra
« occuper sur le théâtre du tableau, tout cela est subordonné au triomphe
« de la couleur. » Et encore ceci : « Du reste, le dessin de Delacroix
« n'est pas ce que l'on croit généralement et ce que nous avions cru
« nous-même. » (Journal *le Temps* du 5 mai 1881.)

grand besoin, la route devant être plus longue et plus difficile dans cette saison. Comme vous êtes à Lyon, à ce que je crois, vous pourrez surveiller les précautions que je vous demande, car je vous avoue aussi qu'après la promesse que vous m'aviez faite également au mois de mai de suivre le tableau à son départ, et d'assister, de votre personne, à sa mise en état pour l'Exposition, j'avais été fort désappointé que cette opération n'ait pas été faite comme vous me l'aviez assuré, c'est-à-dire en votre présence.

« Veuillez, Monsieur, m'écrire un mot à ce sujet. Vous voudriez bien adresser le tableau directement à M. le directeur du Musée du Louvre; cela évitera de le retendre, détendre et retendre plusieurs fois.

« J'espère donc, dans cette circonstance, dans l'obligeance que je réclame de vous, et vous prie de recevoir l'assurance de ma considération. »

14 janvier. — Rendez-vous au Palais-Royal à midi, avec la commission, pour visiter les lieux pour l'Exposition. ... Dévastation dégoûtante, galeries transformées en magasin d'équipement. Caisse d'escompte établie avec bureaux, etc. Club avec tribune,... l'odeur de la pipe et de la caserne, etc. Ensuite aux Tuileries pour le même objet : le même spectacle affligeant, à cela près que le palais ne contient plus d'hôtes du genre de ceux que nous avions trouvés au Palais-Royal; mais partout les traces de la dégradation, de la puanteur. Le lit de l'ex-Roi

porte encore les matelas et les couvertures qui lui ont servi, ainsi qu'à la Reine. Dans le théâtre, était un monceau de débris de meubles brisés, d'écrins forcés, d'armoires enfoncées, et partout les portraits mis en pièces, à l'exception toutefois de ceux du prince de Joinville; d'où vient cette préférence? Il est difficile de s'en rendre compte.

Je devais, en sortant, aller chez J...; j'étais trop fatigué et suis rentré chez moi.

24 janvier. — A la commission à neuf heures. Bonne journée.

— Vu Mornay chez lui.

29 janvier. — Alertes dès le matin pour la révolte de la garde mobile.

— Le soir, été voir Chopin; je suis resté avec lui jusqu'à dix heures. Cher homme! Nous avons parlé de Mme Sand (1), de cette bizarre destinée, de ce

(1) Le nom de *George Sand* revient assez souvent dans le cours du Journal; les relations entre elle et Delacroix furent assez suivies pour qu'il paraisse intéressant de rappeler ici le jugement qu'elle portait sur Delacroix dans une lettre au critique Th. Silvestre : « Il y a vingt ans
« que je suis liée avec lui, et par conséquent heureuse de pouvoir dire
« qu'on doit le louer sans réserve, parce que rien dans la vie de l'homme
« n'est au-dessous de la mission si largement remplie du maître; et je
« n'ai probablement rien à vous apprendre sur la constante noblesse de
« son caractère et l'honorable fidélité de ses amitiés. Il jouit également
« des diverses faces du Beau par les côtés multiples de son intelligence.
« Delacroix, vous pouvez l'affirmer, est un artiste complet. Il goûte, il
« comprend la musique d'une manière si supérieure, qu'il eût été pro-
« bablement un grand musicien, s'il n'eût pas choisi d'être un grand
« peintre. Il n'est pas moins bon juge en littérature, et peu d'esprits sont

composé de qualités et de vices. C'était à propos de ses Mémoires. Il me disait qu'il lui serait impossible de les écrire. Elle a oublié tout cela; elle a des éclairs de sensibilité et oublie vite. Elle a pleuré son vieil ami Pierret et n'y a plus pensé. Je lui disais que je lui voyais à l'avance une vieillesse malheureuse. Il ne le pense pas... Sa conscience ne lui reproche rien de ce que lui reprochent ses amis. Elle a une bonne santé qui peut se soutenir : une seule chose l'affecterait profondément, ce serait la perte de Maurice, ou qu'il tournât mal.

Quant à Chopin, la souffrance l'empêche de s'intéresser à rien, et à plus forte raison au travail. Je lui ai dit que l'âge et les agitations du jour ne tarderaient pas à me refroidir aussi. Il m'a dit qu'il m'estimait de force à résister. « Vous jouissez, a-t-il dit, de votre talent dans une sorte de sécurité qui est un privilège rare, et qui vaut bien la recherche fiévreuse de la réputation. »

— Désappointement le soir : j'avais dîné chez Mme de Forget avec l'intention d'aller le soir chez Rivet; on nous envoie deux stalles des Italiens, pour l'*Italiana*. Nous arrivons et nous avons l'*Elisire* (1).

« aussi ornés et aussi nets que le sien. Si son bras et sa vue venaient à se
« fatiguer, il *pourrait encore dicter, dans une très belle forme, des pages*
« *qui manquent à l'histoire de l'art, et qui resteraient comme des*
« *archives à consulter pour tous les artistes de l'avenir.* » (Th. Silvestre,
Les artistes vivants.)

(1) *Italiana in Algeri*, opéra de Rossini. — *L'Elisire d'amore*, opéra de Donizetti.

Froid mortel tout le temps et peu de dédommagement dans la musique.

5 février. — M. Baudelaire (1) venu comme je me mettais à reprendre une petite figure de femme à l'orientale, couchée sur un sofa, entreprise pour Thomas (2), de la rue du Bac. Il m'a parlé des difficultés qu'éprouve Daumier à finir.

Il a sauté à Proudhon qu'il admire et qu'il dit l'idole du peuple. Ses vues me paraissent des plus modernes et tout à fait dans le progrès.

Continué la petite figure après son départ et repris les *Femmes d'Alger*.

(1) Tous les artistes connaissent les études que Baudelaire écrivit à différentes reprises sur Delacroix. Parmi ceux qui ont parlé du maître, nul mieux que Baudelaire n'était préparé à le faire, grâce à l'intuition pénétrante de son esprit critique, à son admirable sens de la modernité, surtout à cette universelle compréhension artistique, qui le rendait apte à juger toutes manifestations originales et nouvelles de Beauté. Le Salon de 1845, l'Exposition de 1846, l'Exposition universelle de 1855, lui furent autant d'occasions d'expliquer au public le génie de Delacroix. Mais ce fut surtout le Salon de 1859 qui lui inspira d'éloquentes pages sur le grand peintre. Ce Salon fut pour Delacroix, suivant l'expression de M. Burty, un véritable Waterloo, et Baudelaire lutta d'autant plus ardemment pour proclamer le génie de l'artiste que celui-ci était plus contesté. Aussi Delacroix lui écrivit-il à la suite de son article : « Comment vous remercier dignement pour cette nouvelle preuve de votre amitié? Vous venez à mon secours au moment où je me vois houspillé et vilipendé par un assez bon nombre de critiques sérieux ou soi-disant tels... Ayant eu le bonheur de vous plaire, je me console de leurs réprimandes. Vous me traitez comme on ne traite que les *grands morts ;* vous me faites rougir tout en me plaisant beaucoup : nous sommes faits comme cela. » (*Corresp.*, t. II, p. 218.) Après la mort du maître, Baudelaire fit paraître une étude intitulée : *L'œuvre et la vie d'Eugène Delacroix*, dans laquelle il réunit ses souvenirs personnels et les présenta au public sous cette forme originale et séduisante dont il avait le secret.

(2) Marchand de tableaux.

Situation d'esprit fort triste ; aujourd'hui ce sont les affaires publiques qui en sont cause; un autre jour, ce sera pour un autre sujet. Ne faut-il pas toujours combattre une idée amère?

— J'éprouve sur le tableau des *Femmes d'Alger* combien il est agréable et même nécessaire de peindre sur le vernis. Il faudrait seulement trouver un moyen de rendre le vernis de dessous inattaquable dans les opérations subséquentes de dévernissage, ou vernir d'abord sur l'ébauche avec un vernis qui ne puisse s'en aller, comme celui de Desrosiers ou de Sœhnée, je crois, ou bien faire de même pour finir.

10 *février*. — Chez Pierret le soir : beaucoup de monde. J'y ai vu Lassus (1), perdu de vue depuis longtemps.

Un imbécile nommé M..., que je n'y avais pas vu depuis longtemps, y était en toilette exacte et ganté hermétiquement. Il a l'air de se croire beau ou intéressant pour le sexe; cela lui impose la tenue. Je ne mentionne ceci que parce que, à propos de cet individu qui n'est qu'un fat, j'ai pensé à certains hommes à bonnes fortunes, qui sont les victimes de l'obligation où ils se croient d'être toujours beaux.

11 *février*. — Vers deux heures chez J...; V... y

(1) *J.-B. Antoine Lassus*, architecte, né à Paris en 1807, mort en 1857, collaborateur de Viollet-le-Duc, et inspecteur des édifices religieux de la Seine.

était. Ensuite à Passy, où je n'avais pas été depuis le 14 novembre dernier, veille de la Saint-Eugène. J'y ai revu Thiers : entrevue aigre-douce. Il a sur le cœur mon opposition à ses désirs. J'étais en train de causer, et cela aura augmenté sa mauvaise humeur. Il ne m'a pas dit de revenir le voir et s'en est allé assez brusquement. Je suis revenu par le jardin jusqu'au pont, avec M. de Valon (1) et Bocher (2). J'ai reconduit ce dernier en cabriolet jusqu'à la place de la Concorde. Il voit en noir l'avenir de l'Assemblée future. Il croit l'établissement de Napoléon plus solide que ne le pensent ses amis ; il est plus populaire que tous les gouvernants, depuis trente ans. Les idées républicaines ont plus pénétré qu'on ne semble le croire. Je crois aussi que rien de semblable à ce qui a été ne peut être ; tout est changé en France, et tout change encore. Il me faisait remarquer l'aspect terne et négligé de cette foule, bien que ce soit dimanche et qu'il fasse le temps le plus extraordinaire, car tout Paris semble dehors.

Mercredi 14 février. — Dîné chez le président du Corps législatif (3), avec Poinsot, Gay-Lussac, Thiers, Molé, Rayer, Jussieu. Vieillard et Chabrier y étaient. Le premier m'a présenté à Léon Faucher.

(1) *Vicomte de Valon*, littérateur français, mort en 1851.

(2) *Édouard Bocher*, administrateur et homme politique que les électeurs du Calvados envoyèrent en 1849 à l'Assemblée législative.

(3) *Armand Marrast* était alors président de l'Assemblée constituante, et *Léon Faucher* ministre de l'intérieur.

J'ai une longue conversation après dîner avec Jussieu, sur les fleurs, à propos de mes tableaux : *je lui ai promis d'aller le voir au printemps.* Il me montrera les serres et me fera obtenir toute permission pour l'étude.

Thiers a été très froid avec moi, et plus que je ne le pensais encore. Je commence à croire ce que Vieillard me disait lundi chez C..., qu'il a l'esprit élevé et l'âme petite. Il devrait au fond m'estimer de la résistance que je lui ai opposée dans une chose qui choquait mes sentiments... Tant pis pour lui assurément.

Je n'ai pu causer avec Poinsot (1), ni l'entendre causer. Ces hommes-là et leur sang-froid me font beaucoup d'effet. Celui-ci est un des plus remarquables qu'on puisse voir...

Le Prince a fait compliment à Ingres sur son beau tableau des *Capucins,* lequel est de Granet, et dont il est propriétaire. La figure d'Ingres était curieuse en entendant ce coq-à-l'âne.

— Chez Mme Marliani, en sortant. Elle m'a fait lire une lettre de Mme Sand. Elle s'excuse grandement dans l'affaire du mariage et ne croit pas ou feint de croire qu'elle n'a jamais pensé au Clésinger pour son compte. A la bonne heure.

— Fleury a eu l'idée qu'on imprimerait avantageu-

(1) *Louis Poinsot* (1777-1859), géomètre, membre de l'Académie des sciences, ancien pair de France. Il est célèbre par ses découvertes scientifiques et ses importants travaux.

sement la toile avec de la *pâte de papier*; il me semble effectivement que ce sera un dessous excellent, absorbant à la fois et hors d'état d'influer sur la peinture comme la céruse à laquelle il attribue la plupart des changements, surtout dans les parties qui ne sont que frottées, comme dans les ombres des Flamands. Il pense que les tableaux et toiles de maîtres étaient imprimés avec toute autre chose que la céruse : plâtre avec colle de pâte, terre de pipe, etc.

Dimanche 25 février. — Fait peu de chose... Dîné chez Bixio avec Lamartine, Mérimée, Malleville, Scribe, Meyerbeer et deux Italiens. Je me suis beaucoup amusé; je n'avais jamais été aussi longtemps avec Lamartine.

Mérimée l'a poussé au dîner sur les poésies de Pouchkine, que Lamartine prétend avoir lues, quoiqu'elles n'aient jamais été traduites par personne. Il donne le pénible spectacle d'un homme perpétuellement mystifié. Son amour-propre, qui ne semble occupé qu'à jouir de lui-même et à rappeler aux autres tout ce qui peut ramener à lui, est dans un calme parfait au milieu de cet accord tacite de tout le monde à le considérer comme une espèce de fou. Sa grosse voix a quelque chose de peu sympathique.

Le soir, Mme Menessier est venue avec sa fille; je n'avais pas causé avec elle depuis des siècles : elle ne m'a pas paru changée; j'ai causé une heure avec elle. Elle doit venir voir mes fleurs. Elle est

atteinte de *noirs*, comme moi; je vois que je ne suis pas le seul. L'âge y est pour quelque chose.

Vendredi 2 mars. — Pelletier (1), que j'ai rencontré en omnibus, en allant chercher des lunettes, m'a dit que je surmonterais la cacochymie du corps et de l'esprit en faisant de temps en temps un voyage, un séjour dans les montagnes par exemple. Il m'a parlé du Jura; j'ai pensé aux Ardennes.

Descendu à Saint-Sulpice et visité la chapelle; l'ornementation sera difficile sans dorure.

De là choisi des lunettes, et revenu à la maison de bonne heure. Au moment où je me remettais au tableau des *Hortensias*, est arrivé Dubufe pour me demander d'aller voir sa *République*. M. de Geloës survenu, puis Mornay, à qui l'on a fait des ouvertures. Enfin, vers trois heures et demie, j'ai pu travailler et j'ai donné bonne tournure au tableau.

— Le soir, sorti pour aller voir Chopin et rencontré Chenavard (2). Nous avons causé près de deux heures. Nous nous sommes abrités pendant quelque temps dans le passage qui sert de lieu d'attente aux

(1) *Laurent-Joseph Pelletier*, paysagiste, né en 1810. Son œuvre est considérable et dénote un incontestable talent. Il a beaucoup travaillé dans la forêt de Fontainebleau.

(2) *Chenavard* devait être par la suite un des plus intimes amis de Delacroix, un de ceux avec lesquels il « aimait à s'expatrier en de longues causeries ». Si sévèrement qu'il ait pu le juger comme producteur, et l'on conçoit que les théories abstruses du peintre-philosophe aient été souvent en opposition avec les idées de Delacroix, il est une chose qu'il lui a toujours reconnue, c'est l'érudition profonde, l'amour des idées, par quoi il se différenciait si nettement de la plupart des peintres.

domestiques, à l'Opéra-Comique ; il me disait que les vrais grands hommes sont toujours simples et sans affectation. C'était la suite d'une conversation dans laquelle il m'avait beaucoup parlé de Delaroche (1), pour qui il professe peu d'admiration quant au talent et même quant à l'esprit, dont on lui accorde généralement une part. Il y a effectivement dans ce caractère une contradiction remarquable : il est évident qu'il s'est composé des dehors de franchise et même... de rudesse, qui semblent contraster avec la position qu'il occupe et à laquelle sa valeur, comme artiste, n'aurait pu le conduire sans beaucoup d'adresse.

Chenavard me disait que les vrais hommes de mérite n'avaient besoin de nulle affectation et n'avaient nul rôle à jouer, pour parvenir à l'estime. Voltaire était plein de petites colères qu'il laissait échapper devant tout le monde. Il me citait des caricatures qu'un certain Hubert avait faites de lui, qui le représentaient dans toutes sortes de situations ridicules dans lesquelles il se laissait très bien surprendre. Bossuet était l'homme le plus simple, coquetant avec les vieilles dévotes, etc. On connaît l'aventure de Turenne et de la claque que lui donne son palefrenier. Une autre fois, on le vit sur le boulevard, qui était alors un lieu à peu près désert, servant d'arbitre à des joueurs de boule, à qui il prêtait sa canne pour

(1) Nous nous sommes expliqué dans notre étude sur l'opinion de Delacroix à l'égard de Paul Delaroche.

mesurer les distances, et se mettant lui-même de la partie.

Il m'a dit, en me quittant, que les hommes se divisaient en deux parties : les uns n'ont qu'une loi unique et qui est leur intérêt ; pour ceux-là, la ligne à suivre est bien simple, et ils n'ont en toutes choses qu'à suivre ce juge infaillible ; les autres ont le sentiment de la justice et l'intention de s'y conformer ; mais la plupart n'y obéissent qu'à moitié ou mieux n'y obéissent point du tout, tout en se faisant reproches ; ou bien, après avoir perdu de vue pendant quelque temps cette règle de leurs actions, y reviennent en donnant dans un excès qui leur ôte le fruit de leur conduite précédente, tout en leur laissant le blâme. Ainsi ils auront, par exemple, flatté les passions d'un protecteur dont ils attendent une faveur, et puis brusquement ils cesseront de le voir et iront jusqu'à se faire ses ennemis.

Pelletier m'avait dit le matin que, pour n'avoir rien à se reprocher, il avait mis son ambition dans sa poche. Je disais à Chenavard que je pensais qu'il était impossible de se trouver mêlé aux affaires des autres et de s'en tirer complètement honnête. « Comment voulez-vous, disait-il, qu'il en soit autrement ? Celui qui prend l'équité pour règle ne peut absolument lutter contre celui qui ne songe qu'à son intérêt : il sera toujours battu dans la carrière de l'ambition. »

Lundi 5 *mars*. — Le matin, Dubufe (1) est venu me chercher pour voir à la Chambre des députés sa *République;* il m'a ramené.

Soleil magnifique. Le temps, depuis quinze jours, et au reste pendant presque tout cet hiver, est d'une douceur extrême. Je n'en suis pas moins horriblement enrhumé, si bien que j'hésitais à aller ce soir chez Boissard.

J'y ai été cependant. La jeune somnambule pantomime devait y venir. Elle n'est venue qu'à onze heures passées, amenée par Gautier, qui avait été la chercher et l'avait trouvée couchée. Elle a une tête charmante et pleine de grâce; elle a fait à merveille les simagrées de l'*endormement*. Ses poses contournées et pleines de charme sont tout à fait faites pour les peintres.

En attendant son arrivée, j'ai été avec Meissonier (2) chez lui, voir son dessin de la *Barricade*. C'est horrible de vérité, et quoiqu'on ne puisse dire que ce ne puisse être exact, peut-être manque-t-il le je ne sais quoi qui fait un *objet d'art d'un objet odieux*. J'en dis autant de ses études sur nature; elles sont plus froides que sa composition et tracées

(1) *Claude-Marie Dubufe,* peintre, né à Paris en 1789, mort en 1864, élève de David. Sous la Restauration et la monarchie de Juillet, ses œuvres eurent une vogue prodigieuse. C'est au Salon de 1849 qu'il exposa une *République* dont il est question ici.

(2) Delacroix appréciait le talent de *Meissonier*. On lui prête ce mot : « De nous tous, c'est encore lui qui est le plus sûr de vivre. » Baudelaire s'étonnait, au contraire, de ce jugement, et se demandait comment il se pouvait faire que « l'auteur de si grandes choses jalousât presque celui qui n'excellait que dans les petites ».

du même crayon dont Watteau eût dessiné ses coquettes et ses jolies figures de bergers. Immense mérite malgré cela.

J'y vois de plus en plus, pour mon instruction et pour ma consolation, la confirmation de ce que Cogniet me disait l'année dernière, à propos de l'*Homme dévoré par un lion* (1), lorsqu'il voyait ce tableau à côté des vaches de Mlle Bonheur (2), à savoir qu'il y a dans la peinture autre chose que l'exactitude et le rendu précis d'après le modèle. J'ai éprouvé ce matin une impression analogue, mais beaucoup plus concevable, puisqu'il s'agissait d'une peinture d'un ordre tout à fait inférieur. En revenant de voir la figure de Dubufe, les peintures de mon atelier et entre autres *mon triste Marc-Aurèle* (3), *que je me suis accoutumé à dédaigner*, m'ont paru des chefs-d'œuvre. A quoi tient donc l'impression? Voici assurément: dans le dessin de Meissonier, elle était infiniment supérieure aux études d'après nature.

Fait la connaissance de Prudent (4); il imite beaucoup Chopin. J'en ai été fier pour mon pauvre grand homme mourant.

(1) Il est difficile de savoir exactement à quel tableau Delacroix fait ici allusion, car il fit en ces années 1847, 1848 et 1849 de nombreuses variantes de ce sujet. (Voir *Catalogue Robaut*, n°ˢ 1017, 1055.)

(2) Sans doute le *Labourage nivernais*.

(3) *Marc-Aurèle mourant*, exposé au Salon de 1845. La ville de Lyon acheta ce tableau à Delacroix en 1858 seulement et le paya 4,000 francs. (Voir *Catalogue Robaut*, n° 924.) Cependant le catalogue du Musée de Lyon porte la mention : « Don du gouvernement. »

(4) *Racine Gaultier*, dit *Prudent*, pianiste et compositeur français, né en 1817, mort en 1863. Il fut un très remarquable virtuose.

Mercredi 7 mars. — Préault venu le matin. Il y avait bien longtemps que je ne l'avais vu; il m'a intéressé et amusé. Il a l'air de la bienveillance, sinon les sentiments, et cela me suffit pour me séduire. Au reste, je l'aime beaucoup.

Il me disait, à propos de la *Pharsale*, que c'était une mine féconde : par exemple, *César s'arrêtant au bord du Rubicon*, l'*Évocation de la Pythonisse*, etc. Il me conseille de faire pour l'année prochaine quelque sujet terrible. Cet élément est le plus fort pour frapper tout le monde.

Jeudi 8 mars. — Le soir, Chopin. Vu chez lui un original qui est arrivé de Quimper pour l'admirer et pour le guérir; car il est ou a été médecin et a un grand mépris pour les homéopathes de toutes couleurs. C'est un amateur forcené de musique; mais son admiration se borne à peu près à Beethoven et à Chopin. Mozart ne lui paraît pas à la hauteur de ces noms-là; Cimarosa est perruque, etc.

Il faut être de Quimper pour avoir de ces idées-là, et pour les exprimer avec cet aplomb : cela passe sur le compte de la franchise bretonne... Je déteste cette espèce de caractère; cette prétendue franchise à l'aide de laquelle on débite des opinions tranchantes ou blessantes est ce qui m'est le plus antipathique. Il n'y a plus de rapports possibles entre les hommes, s'il suffit de cette franchise-là pour répondre à tout. Franchement il faut, avec cette disposition, vivre dans une

étable, où les rapports s'établissent à coups de fourche ou de cornes; voilà de la franchise que je préfère. — Le matin, chez Couder (1), pour parler du tableau de Lyon. Il est spirituel, et sa femme est fort bien. Si nous avions été francs l'un et l'autre, à la manière de mon Breton, nous nous serions battus avant la fin de la séance ; nous nous sommes, au contraire, quittés en fort bonne intelligence.

Samedi, 10 mars. — Vu Mme de Forget le soir, M. de T... le matin.

J'ai été frappé de son *Albert Dürer*, et comme je ne l'avais jamais été; j'ai remarqué, en présence de son *Saint Hubert*, de son *Adam et Ève*, que le vrai peintre est celui qui connaît toute la nature. Ainsi ses figures humaines n'ont pas chez lui plus de perfection que celles des animaux de toutes sortes, des arbres, etc. ; il fait tout au même degré, c'est-à-dire avec l'espèce de rendu que comporte l'avancement des arts à son époque. Il est un peintre instructif; tout, chez lui, est à consulter.

Vu une gravure que je ne connaissais pas, celle du *Chanoine luxurieux,* qui s'est endormi près de son poêle : le diable lui montre une femme nue, laquelle est d'un style plus élevé qu'à l'ordinaire, et l'Amour tout éclopé cherche à se grandir sur des échasses.

(1) *Louis-Charles-Auguste Couder,* peintre d'histoire, né en 1790, mort en 1873, élève de Regnault et de David. En 1838, il se présenta à l'Institut en concurrence avec Delacroix et fut élu le 28 décembre.

Il m'a montré une lettre de mon père; cela m'a fait plaisir. Ce qui m'a le plus frappé dans ses autographes est un écrit de Léonard de Vinci, sur lequel il y a des croquis où il se rend compte du système antique de *dessins par les boules* (1); il a tout découvert. Ces manuscrits sont écrits à rebours.

Onslow y est venu. La liaison intime qui est entre eux a un peu refroidi mon désir d'être invité à ses quatuors.

— En revenant, travaillé au rideau de table, au *Vase de fleurs* (2).

Dimanche 11 *mars*. — Travaillé de bonne heure au tableau des *Hortensias* et de l'*Agapanthus* (3). Je ne me suis occupé que de ce dernier.

— A une heure et demie chez Leblond, pour aller prendre sa femme à Notre-Dame de Lorette, et de là au concert Sainte-Cécile, au bénéfice du monument pour Habeneck (4) : salle immense, foule confuse et

(1) C'est ainsi que les sculpteurs opèrent pour construire leurs maquettes ou esquisses. Il n'est pas étonnant que les dessinateurs et les peintres aient employé ce procédé, qui doit remonter à la plus haute antiquité.

(2) En 1849, Delacroix exécuta, en effet, quatre magnifiques compositions représentant des fleurs et qui figurèrent à la vente posthume de son atelier. (Voir *Correspondance*, t. II, p. 13, 14 et 15.)

(3) Genre de plantes de la famille des liliacées, originaire d'Afrique et remarquable par la beauté de ses fleurs d'un bleu d'azur.

(4) *Habeneck*, violoniste, né en 1781, mort en 1849. Virtuose remarquable, chef d'orchestre hors ligne, il dirigea longtemps les orchestres de l'Opéra et du Conservatoire, et contribua à rendre populaires en France les œuvres de Beethoven.

sale, quoique le dimanche. Jamais un pareil lieu ne réunira une élite de connaisseurs.

La divine symphonie par *ton la* entendue avec bonheur, mais avec un peu de distraction, à cause du manque de recueillement de mes voisins. Le reste consacré à des virtuoses qui m'ont fatigué et ennuyé.

J'ai osé remarquer que les morceaux de Beethoven sont en général trop longs, malgré l'étonnante variété qu'il introduit dans la manière dont il fait revenir les mêmes motifs. Je ne me rappelle pas, du reste, que ce défaut me frappât autrefois dans cette symphonie; quoi qu'il en soit, il est évident que l'artiste nuit à son effet en occupant trop longtemps l'attention.

La peinture, entre autres avantages, a celui d'être plus discrète; le tableau le plus gigantesque se voit en un instant. Si les qualités de certaines parties attirent l'admiration, à la bonne heure : on peut s'y complaire plus longtemps même que sur un morceau de musique. Mais si le morceau vous paraît médiocre, il suffit de tourner la tête pour échapper à l'ennui. Le jour du concert de Prudent, l'ouverture de la *Flûte enchantée* m'a paru non seulement ravissante, mais d'une proportion parfaite. Doit-on dire qu'avec le progrès de l'instrumentation, il arrive plus naturellement au musicien la tentation d'allonger des morceaux pour amener des retours d'effets d'orchestre qu'il varie à chaque fois qu'il nous les remontre?

Il ne faut jamais compter comme un dérangement le temps donné à un concert, pourvu qu'il y ait seu-

lement un bon morceau. C'est pour l'âme la meilleure nourriture. Se préparer, sortir, être distrait même d'occupations importantes, pour aller entendre de la musique, ajoute du prix au plaisir; je trouve, dans un lieu choisi et au milieu de gens que la communauté des sentiments semble avoir réunis pour une jouissance goûtée en commun; tout cela, même l'ennui éprouvé en présence de certain morceau et par certain virtuose, ajoute à notre insu à l'effet de la belle chose. Si on était venu m'exécuter cette belle symphonie dans mon atelier, je n'en conserverais peut-être pas à cette heure le même souvenir.

Cela explique aussi comment les grands et les riches sont blasés précocement sur l'effet des plaisirs de toutes sortes. Ils arrivent dans de bonnes loges, garnies de bons tapis, retirés de manière à être le plus possible à l'abri de la distraction que donnent dans un milieu de réunion les tumultes, les dérangements occasionnés par les allants et venants, par les petits troubles de toutes sortes qui s'élèvent dans une foule et semblent devoir fatiguer l'attention. Ils ne viennent qu'au moment précis où commence le morceau important, et par une juste punition de leur peu de dévotion au beau, ils en perdent ordinairement le meilleur en arrivant trop tard. Les habitudes de la société font aussi que les conversations qu'ils ont entre eux à propos du plus frivole motif, ou la survenance de quelque importun leur ôte tout recueillement; c'est un plaisir très imparfait que d'entendre

dans une loge avec des gens du monde la plus belle musique. Le pauvre artiste assis au parterre et seul dans son coin, ou près d'un ami aussi attentif que lui, jouit seul complètement de la beauté d'un ouvrage et à raison de cela en emporte l'impression sans un mélange de souvenir ridicule.

Mardi 13 mars. — Travaillé toute la journée au rideau dans le tableau de la console. Vers la fin de la journée, à la *Desdemona*.

— Le docteur venu vers cinq heures; il m'a inquiété; il parle de petites sondes, etc..... Je suis resté au coin du feu.

— Weill (1) a emporté ce matin :

L'*Odalisque*, et m'a donné.	200 fr.
Hommes jouant aux échecs	200 »
Homme dévoré par le lion	500 »
— (Lefebvre) *Christ au pied de la croix*.	200 »
— (Thomas) *Petit Christ aux Oliviers*.	100 »
Femme turque.	100 »
— (Bouquet) *Hamlet* (Scène du rat).	100 »
— (Weill) *Berlichingen écrivant ses Mémoires*.	100 »
— (Lefebvre) Esquisse, répétition du *Christ au tombeau*.	200 »

(1) *Weill, Lefebvre, Thomas, Bouquet,* étaient des marchands de tableaux. La vente de ces *onze* tableaux ou esquisses, qui mesurent, en moyenne, 0ᵐ,40×0ᵐ,50, rapporta à Delacroix la somme totale de *deux mille* francs! (Voir *Catalogue Robaut.*)

— (Lefebvre) *Odalisque*. 150 fr.
 » *Christ à la colonne*. . . . 150 »

Mercredi 21 *mars.* — Chez Mercey (1) le soir. Grande soirée. Mon pauvre Mercey acquiert de l'importance; il a l'air d'un homme d'État. Il était meilleur garçon autrefois. Peut-être est-ce devant le monde qu'il est ainsi. Dans le tête-à-tête avec moi, il est plus simple. Mareste, que je revois avec plaisir, m'apprend qu'Alberthe est partie à Turin auprès de sa fille mourante. En voilà encore une qui mourra seule au monde.

Impression désagréable de toutes ces figures d'artistes attirés chez l'homme qui donne les travaux. J'y avais été à pied, et je pensais trouver chez elle Mme Villot; elle n'y était pas.

Je suis entré à la Madeleine, où l'on prêchait. Le prédicateur, usant d'une figure de rhétorique, a répété dix ou douze fois, en parlant du juste : *Il va en paix!... il va en paix!* « Va en paix » a été ce qu'il y a eu de plus remarquable dans son discours. Je me suis demandé quel fruit pouvait résulter des lieux communs répétés à froid par cet imbécile. Je suis obligé de reconnaître aujourd'hui que cela va avec le

(1) *Frédéric Bourgeois de Mercey*, peintre et écrivain, né en 1808, mort en 1860. A la suite de débuts heureux comme paysagiste, il entra, en 1840, comme chef de bureau des beaux-arts, au ministère de l'intérieur, et succéda, en 1853, au comte d'Houdetot, comme membre libre de l'Académie des beaux-arts. Cette même année, il devint, au ministère d'État, directeur des beaux-arts.

reste, fait partie de la discipline comme le costume, les pratiques, etc... Vive le frein !

Vendredi 30 *mars.* — Vu le soir chez Chopin l'enchanteresse Mme Potocka. Je l'avais entendue deux fois ; je n'ai guère rencontré quelque chose de plus complet... Vu Mme Kalerji... Elle a joué, mais peu sympathiquement ; en revanche, elle est vraiment fort belle, quand elle lève les yeux en jouant à la manière des Madeleines du Guide ou de Rubens.

Samedi 31 *mars.* — Le soir, vu *Athalie*, avec Mme de Forget dans la loge du président.

Rachel ne m'a pas fait plaisir dans toutes les parties. Mais comme j'ai admiré ce grand prêtre ! Quelle création ! Comme elle semblerait outrée dans un temps comme le nôtre ! et comme elle était à sa place avec cette société ordonnée et convaincue qui a vu Racine et qui l'a fait ce qu'il était ! Ce farouche enthousiaste, ce fanatique verbeux n'est guère de notre temps ; on égorge et on renverse à froid et sans conviction. Mathan, dans sa scène avec son confident, dit trop naïvement : « Je suis un coquin, je suis un être abominable. » Racine sort ici de la vérité, mais il est sublime quand Mathan, sortant tout troublé pour se soustraire aux imprécations du grand prêtre, ne sait plus où il va, et se dirige, sans savoir ce qu'il fait, du côté de ce sanctuaire qu'il a profané et dont l'existence l'importune.

Mercredi 4 avril. — Jour du dîner de Véron (1). J'étais exténué en y allant.

Je me suis ranimé et amusé. Son luxe est surprenant : des pièces tendues en soie magnifique, le plafond compris; argenterie somptueuse, musique pendant le dîner : usage, du reste, qui n'ajoute rien à la bonté du dîner et qui déroute la conversation qui en est l'assaisonnement.

Armand Bertin m'a parlé chez Véron d'un livre sur la vie de Mozart, compulsé et extrait de tout ce qui a été fait sur lui; il m'a promis de me le prêter. Ce livre est très rare, à ce qu'il paraît.

L'homme recommence toujours tout, même dans sa propre vie. Il ne peut fixer aucun progrès. Comment un peuple en fixerait-il un dans sa forme? Pour ne parler que de l'artiste, sa manière change. Il ne se rappelle plus, après quelque temps, les moyens qu'il a employés dans son exécution. Il y a plus, ceux qui ont systématisé leur manière au point de refaire toujours de même, sont ordinairement les plus inférieurs et froids nécessairement.

Dîné chez Véron avec Rachel, M. Molé, le duc d'Ossuna, général Rulhieri, Armand Bertin, M. Fould, qui était près de moi et s'est montré prévenant. Rachel est spirituelle et fort bien de toutes manières.

(1) Le docteur *Véron*, le fondateur de la *Revue de Paris*, l'ancien directeur de l'Académie de musique, l'auteur des *Mémoires d'un bourgeois de Paris*, où l'on retrouve une foule de détails intimes sur Delacroix.

Un homme né et élevé comme elle serait difficilement devenu ce qu'elle est tout naturellement. Causé le soir avec *** d'*Athalie*, etc. Il a été fort aimable.

Venu des hommes de toutes couleurs. Une madame Ugalde qui a du succès à présent, à l'Opéra-Comique, a chanté un air du *Val d'Andorre*; elle m'est peu sympathique, prononce d'une manière vulgaire et a la juiverie peinte sur la figure... Contraste avec Rachel.

Beaucoup causé musique avec Armand Bertin. Parlé de Racine et de Shakespeare. Il croit qu'on aura beau faire dans ce pays, on en reviendra toujours à ce qui a été le beau une fois pour notre nation; je crois qu'il a raison. Nous ne serons jamais shakespeariens. Les Anglais sont tout Shakespeare. Il les a presque faits tous ce qu'ils sont, en tout.

Jeudi 5 avril. — Journée d'abattement et de mauvaise santé.

Je suis sorti vers quatre heures, pour aller chez Deforge (1); j'y ai rencontré Cabat (2) et Édouard Bertin (3), que j'ai revu avec plaisir.

— Le soir chez Mme de Forget, qui m'a lu un frag-

(1) Marchand de couleurs et de tableaux.
(2) *Louis Cabat*, peintre, et l'un des bons paysagistes de notre époque.
(3) *Édouard Bertin*, fils de *Bertin* l'aîné, frère d'*Armand Bertin*, né en 1797, mort en 1871. Élève de Girodet-Trioson, il devint un paysagiste distingué. Mais, en 1854, à la mort de son frère Armand, il abandonna la peinture pour se consacrer entièrement à la direction du *Journal des Débats*.

ment du discours de Barbès (1) devant ses juges. On voit dans les discours de ces gens-là tout le faux et tout l'ampoulé qui est dans leurs pauvres et coupables têtes ; c'est bien toujours la race écrivassière, l'affreuse peste moderne qui sacrifie tranquillement un peuple à des idées de cerveau malade.

« Le but, dit-il, est tout. Sans doute le suffrage universel était quelque chose et avait installé cette Chambre, mais et cette Chambre, et le gouvernement provisoire qui l'avait précédée, sorti aussi, à ce qu'ils croient, d'une espèce de vœu général, tout cela ne lui a pas paru devoir être soutenu, bien plus, lui a semblé devoir être renversé, du moment qu'on s'écartait du but que Barbès avait fixé dans son esprit, malheureusement sans nous prévenir de ce but admirable. Il préfère donc la prison, le cachot plutôt que la douleur d'assister, sans y pouvoir rien changer, à cette déviation sacrilège de ce but suprême de l'humanité. »

Il faudra bien, bon gré, mal gré, que l'humanité finisse par suivre les sublimes aspirations de Barbès.

Dans le discours de Blanqui, quelques jours auparavant, les images prétendues poétiques à la moderne

(1) *Barbès*, qui avait pris une part active à l'insurrection du 15 mai 1848 contre la représentation nationale, avait été arrêté et traduit avec ses coaccusés devant la haute cour de Bourges, sous l'inculpation de complot tendant au renversement du gouvernement républicain. Devant la cour, Barbès parla à diverses reprises non pour se défendre, mais su les faits généraux de la cause. Il fut condamné, le 2 avril 1849, à une détention perpétuelle.

se mêlent à son argumentation; il parle d'une crevasse qu'il fallait que la Révolution franchît, pour passer des anciennes idées aux nouvelles. L'élan trop faible n'a pas permis de franchir cette fatale crevasse où l'avenir est bien près de se noyer, mais qui n'embourbe pas le moins du monde la rhétorique de Blanqui. Tout est, dans ce style, ardu, crevassé ou boursouflé. Les grandes et simples vérités n'ont pas besoin, pour s'énoncer et pour frapper les esprits, d'emprunter le style d'Hugo, qui n'a jamais approché de cent lieues de la vérité et de la *simplicité*.

Vendredi (soir) 6 avril. — Au Conservatoire avec Mmes Bixio et Menessier. On m'avait promis Cavaignac (1), et j'ai eu à sa place Ch. Blanc (2). J'aurais été curieux de voir de près le fameux général. Le concert n'a pas été très beau; j'avais conservé de la *Symphonie héroïque* un plus grand souvenir. Décidément Beethoven est terriblement inégal... Le premier morceau est bien; *l'andante*, sur lequel je comptais, m'a complètement désappointé. Rien de beau, de sublime comme le début! Tout d'un coup, vous tombez de cent pieds au milieu de la vulgarité la plus singulière. Le dernier morceau manque également d'unité.

(1) Le général *Cavaignac* avait dû se démettre du pouvoir à la suite de l'élection du 10 décembre 1848 qui avait appelé le prince Louis-Napoléon Bonaparte à la présidence de la République. Il jouissait cependant encore à Paris d'une immense popularité.
(2) *Charles Blanc* était alors à la tête de l'administration des beaux-arts

— Je reçois ce soir, en sortant, l'invitation au convoi de M. Dosne (1), mort en deux jours du choléra.

Samedi 7 avril. — Revu Alard (2) au convoi, qui m'entraîne dans sa suite. Il n'est pas assez pénétré du souvenir des vertus de M. Dosne pour aller s'entasser une heure dans une église en son honneur.

De là chez Chopin : Alkan (3) y était. Il me conte un trait de lui dans le genre de mon histoire avec Thiers. Pour avoir tenu tête à Auber, il a éprouvé et éprouvera sans doute de très grands désagréments.

Vers trois heures et demie, accompagné Chopin en voiture dans sa promenade. Quoique fatigué, j'étais heureux de lui être bon à quelque chose... L'avenue des Champs-Élysées, l'Arc de l'Étoile, la bouteille de vin de guinguette ; arrêté à la barrière, etc.

Dans la journée, il m'a parlé musique, et cela l'a ranimé. Je lui demandais ce qui établissait la logique en musique. Il m'a fait sentir ce que c'est qu'*harmonie* et contrepoint ; comme quoi la *fugue* est comme la logique pure en musique, et qu'être savant dans la fugue, c'est connaître l'élément de toute raison et de toute conséquence en musique. J'ai pensé combien j'aurais été heureux de m'instruire en tout cela qui

(1) Beau-père de M. Thiers.
(2) *Alard*, violoniste distingué, né en 1815. Il fut l'élève d'Habeneck et professeur au Conservatoire.
(3) *Alkan*, musicien et compositeur, né à Paris en 1813. Il a publié de nombreux morceaux.

désole les musiciens vulgaires. Ce sentiment m'a donné une idée du plaisir que les savants, dignes de l'être, trouvent dans la science. C'est que la vraie science n'est pas ce que l'on entend ordinairement par ce mot, c'est-à-dire une partie de la connaissance différente de l'art; non! La science envisagée ainsi, démontrée par un homme comme Chopin, est l'art lui-même, et par contre l'art n'est plus alors ce que le croit le vulgaire, c'est-à-dire une sorte d'inspiration qui vient de je ne sais où, qui marche au hasard, et ne présente que l'extérieur pittoresque des choses. C'est la raison elle-même ornée par le génie, mais suivant une marche nécessaire et contenue par des lois supérieures. Ceci me ramène à la différence de Mozart et de Beethoven. « Là, m'a-t-il dit, où ce dernier est obscur et paraît manquer d'unité, ce n'est pas une prétendue originalité un peu sauvage, dont on lui fait honneur, qui en est cause; c'est qu'il tourne le dos à des principes éternels; Mozart jamais. Chacune des parties a sa marche, qui, tout en s'accordant avec les autres, forme un chant et le suit parfaitement; c'est là le contrepoint, « *punto contrapunto.* » Il m'a dit qu'on avait l'habitude d'apprendre les accords avant le contrepoint, c'est-à-dire la succession des notes qui mène aux accords... Berlioz plaque des accords, et remplit comme il peut les intervalles.

Ces hommes épris à toute force du style, **qui aiment mieux être bêtes que ne pas avoir l'*air grave*,**

Appliquer ceci à Ingres et à son école.

Mardi 10 avril. — Pour la chapelle de Saint-Sulpice : *L'archange saint Michel terrassant le démon.*

Pour le plafond ou dans la chapelle, ou pour l'un des pendentifs : *Jésus-Christ tirant les âmes du purgatoire.*

Pour pendentif encore : le *Péché originel*, ou *Adam et Ève après la faute.*

Et plus loin, pour le plafond de Saint-Sulpice : *la Descente aux limbes.* Jésus-Christ est debout, tenant de la main gauche la croix de résurrection. De la main droite, il fait signe à Adam et Ève et à quatre autres saints de sortir de la gueule monstrueuse qui représente l'Enfer, — ou *Jésus sortant du tombeau,* les soldats renversés alentour.

Mercredi 11 avril. — Je crois que c'est ce soir que j'ai revu Mme Potocka chez Chopin. Même effet admirable de la voix. Elle a chanté des morceaux, des nocturnes et de la musique de piano de Chopin, entre autres celui du *Moulin de Nohant*, qu'elle arrangeait pour un *O salutaris.* Cela faisait admirablement. Je lui ai dit ce que je pense très sincèrement : c'est qu'en musique, comme sans doute dans tous les autres arts, sitôt que le style, le caractère, le sérieux, en un mot, vient à se montrer, le reste disparaît. Je l'aime bien mieux quand elle chante le *Salice*, que tous ses charmants airs napolitains. Elle a essayé le *Lac de*

Lamartine avec l'air si connu et si prétentieux de Niedermeyer. Ce maudit motif m'a tourmenté pendant deux jours.

Jeudi 12 avril. — Chez Édouard Bertin. Revu là Amaury Duval (1), Mottez (2), Orsel (3). Ces gens-là ne jurent que par la fresque; ils parlent de tous les noms gothiques de l'École italienne primitive, comme si c'étaient leurs amis... La bonne et la mauvaise fresque, la tempérée, etc.

Revenu fort fatigué; je m'y étais traîné.

Vendredi 13 avril. — Villot venu le matin. Il me parle du projet de Duban (4) de me faire faire

(1) *Amaury Duval*, peintre, né en 1808, élève d'Ingres. Il exécuta un certain nombre de peintures murales, notamment dans la chapelle de la Vierge à Saint-Germain l'Auxerrois, etc.

(2) *Victor-Louis Mottez*, peintre, élève d'Ingres et de Picot, exécuta un grand nombre de fresques à Saint-Germain l'Auxerrois, à Saint-Séverin et à Saint-Sulpice.

(3) *Victor Orsel*, peintre, élève de Guérin, qu'il suivit à l'École française de Rome, où l'étude des chefs-d'œuvre de la Renaissance lui inspira le goût de la fresque. Il fut, par la suite, chargé de décorer la chapelle de la Vierge à Notre-Dame de Lorette.

(4) *Duban*, architecte, né à Paris en 1797. De 1824 à 1829, il séjourna en Italie, et se livra à l'étude de l'antique et de la Renaissance. De retour en France, il fut chargé en 1834 de continuer le palais des Beaux-Arts, commencé par Debret, et reprit l'édifice sur un plan complètement nouveau. Après la révolution de Février, il devint architecte du Louvre. Il exécuta la restauration de la façade extérieure, dite « la Galerie du Bord de l'eau », et termina en quatre ans, au milieu des remaniements qui lui furent successivement demandés, la galerie d'Apollon, le Salon carré, la salle des Sept-Cheminées, les jardins et les grilles, plus tard déplacées, de la cour et de la grande façade, enfin tous les détails d'ornementation intérieure qu'il avait longtemps étudiés et préparés. En 1854, il se démit de son titre d'architecte du Louvre.

dans la galerie restaurée d'Apollon la peinture correspondante à celle de Lebrun. Il lui a parlé de moi dans des termes très flatteurs. Cette initiative de sa part me surprend étrangement, surtout après l'opposition que j'ai faite à ses projets. T... y voit un désir de me ménager. Que m'importe, après tout?

Ce soir, migraine, et soirée passée tristement chez moi sans dîner.

Samedi 14 *avril.* — Le soir chez Chopin; je l'ai trouvé très affaissé, ne respirant pas. Ma présence au bout de quelque temps l'a remis. Il me disait que l'ennui était son tourment le plus cruel. Je lui ai demandé s'il ne connaissait pas auparavant le vide insupportable que je ressens quelquefois. Il m'a dit qu'il savait toujours s'occuper de quelque chose; si peu importante qu'elle soit, une occupation remplit les moments et écarte ces vapeurs. Autre chose sont les chagrins.

Jeudi 19 *avril.* — Dîner chez Pierret avec une Mlle Thierry qui accompagne Subetti avec le violon; le soir, quelques morceaux de Mozart, etc.

Vendredi 20 *avril.* — Dîner chez Mme H..., et été avec elle au *Prophète.* Il y avait le prince Poniatowski, M. Richetzki et M. Cabarrus (1). Je n'ai

(1) Le docteur *Cabarrus,* célèbre médecin de l'époque.

conservé le souvenir d'aucun morceau frappant ou intéressant.

Samedi 21 *avril.* — Mme Cavé, venue dans la journée comme j'étais en train de travailler, est restée longtemps. Allé chez le Président le soir.

Dimanche 22 *avril.* — Resté chez moi, fatigué de la veille.

M. Poujade (1), venu vers une heure, m'a intéressé; mais resté trop longtemps et fatigué.

Leblond ensuite. Je l'ai vu avec plaisir, malgré ma fatigue; je l'aime véritablement. La présence d'un ami est chose si rare qu'elle seule vaut tous les bonheurs ou compense toutes les peines.

Après dîner, chez Chopin, autre homme exquis pour le cœur, et je n'ai pas besoin de dire pour l'esprit. Il m'a parlé des personnes que j'ai connues avec lui... Mme Kalerji, etc. Il s'était traîné à la première représentation du *Prophète* : son horreur pour cette rapsodie.

— Faire les lettres d'un Romain du siècle d'Auguste ou des Empereurs, démontrant par toutes les raisons que nous trouverions à présent, que la civilisation de l'ancien monde ne peut périr.

Les esprits forts du temps attaquent les augures

(1) *Eugène Poujade,* diplomate et littérateur. Il occupa en Orient des postes importants et publia de nombreux articles dans la *Revue des Deux Mondes.*

et les pontifes, croyant qu'ils s'arrêteront à temps.

Rapports avec la civilisation actuelle de l'Angleterre, où les abus maintiennent l'État.

Lundi 23 *avril.* — Je crois, d'après les renseignements qui nous crèvent les yeux depuis un an, qu'on peut affirmer que tout progrès doit amener nécessairement non pas un progrès plus grand encore, mais à la fin négation du progrès, retour au point d'où on est parti. L'histoire du genre humain est là pour le prouver. Mais la confiance aveugle de cette génération et de celle qui l'a précédée dans les temps modernes, dans je ne sais quel avènement d'une ère dans l'humanité qui doit marquer un changement complet, mais qui, à mon sens, pour en marquer un dans ses destinées, devrait avant tout le marquer dans la nature même de l'homme, cette confiance bizarre que rien ne justifie dans les siècles qui nous ont précédés, demeure assurément le seul gage de ces succès futurs, de ces révolutions si désirées dans les destinées humaines. N'est-il pas évident que le progrès, c'est-à-dire la marche progressive des choses, en bien comme en mal, a amené à l'heure qu'il est la société sur le bord de l'abîme où elle peut bien tomber pour faire place à une barbarie complète; et la raison, la raison unique n'en est-elle pas dans cette loi qui domine toutes les autres ici-bas, c'est-à-dire la nécessité du changement, quel qu'il soit?

Il faut changer… *Nil in eodem statu permanet.* Ce

que la sagesse antique avait trouvé, avant d'avoir fait autant d'expériences, il faudra bien que nous l'acceptions et que nous le subissions. Ce qui est en train de périr chez nous se reformera sans doute ou se maintiendra ailleurs un temps plus ou moins long.

L'affreux *Prophète*, que son auteur croit sans doute un progrès, est l'anéantissement de l'art; l'impérieuse nécessité où il s'est cru de faire mieux ou autre chose que ce qu'on a fait, enfin de changer, lui a fait perdre de vue les lois éternelles de goût et de logique qui régissent les arts. Les Berlioz, les Hugo, tous les réformateurs prétendus ne sont pas encore parvenus à abolir toutes les idées dont nous parlons; mais ils ont fait croire à la possibilité de faire autre chose que vrai et raisonnable... En politique de même. On ne peut sortir de l'ornière qu'en retournant à l'enfance des sociétés, et l'état sauvage, au bout des réformes successives, est la nécessité forcée des changements.

Mozart disait : « Les passions violentes ne doivent jamais être exprimées jusqu'à provoquer le dégoût; même dans les situations horribles, la musique ne doit jamais blesser les oreilles, ni cesser d'être de la musique. » (*Revue des Deux Mondes*, 15 mars 1849, p. 892.)

Mardi 8 mai. — Dîné chez Mme Kalerji avec Meyerbeer, M. de Pontois, M. de la Redorte (1), de

(1) *Mathieu de la Redorte,* homme politique, ami de M. Thiers.

Mézy. On était inquiet de la crise qui commençait (1).

J'ai remarqué les gros pieds et les grosses mains de Meyerbeer.

— Un de ces jours-ci, vu Mme Sand, venue du Berry pour affaires. J'ai été la voir chez Mme Viardot (2), au milieu du jour, et elle a désiré venir voir mes fleurs qui lui ont fait plaisir.

Jeudi 17 mai, Ascension. — A Passy. Vu M. de Rémusat chez M. Delessert. Parlé des affaires du temps.

M. de Vallon m'a fait promettre d'aller le voir en Limousin, si je vais aux Pyrénées.

Entré à l'église de Chaillot. Admiré la pauvreté de deux ou trois tableaux de l'École de David qui y sont, entre autres une *Adoration des Rois*. Le *Saint Joseph* est assis sans façon, les pieds pendants et dans l'attitude d'un fumeur dans une tabagie. Le peintre n'a pas senti à quel point les maîtres ont rempli ce personnage d'une sainte abnégation. Il est le principe du tableau... Je passe sur mille impertinences.

Chez Chopin, en sortant; il allait véritablement un peu mieux. Mme Kalerji y est venue.

Retourné avec M. Herbaut.

(1) L'Assemblée constituante devait en effet se dissoudre pour céder la place à l'Assemblée législative à la fin du mois de mai 1849.

(2) La célèbre cantatrice, chez laquelle Delacroix fréquentait assidûment, ne contribua pas peu à l'éducation musicale du maître. Elle fit naitre et développa en lui l'amour de la musique de Glück, et l'on verra dans la suite du Journal quelle admiration le peintre ressentit pour le talent de cette grande artiste.

Dimanche 20 mai. — Reçu la notification du ministre de l'intérieur et la commande de Saint-Sulpice. J'avais été quelques jours avant faire mes remerciements à Varcollier, chez lui, rue du Mont-Thabor.

Jeudi 31 mai. — Beaux sujets :

Le Christ sortant du tombeau. L'ange éblouissant de lumière ôtant la pierre, les linceuls pendent de ses pieds ; les gardes renversés. Le Christ en jardinier ; la Madeleine à ses pieds éperdue ; le tombeau dans le fond avec les saintes femmes et les disciples éplorés qui ne le voient pas.

— *Moïse recevant les Tables de la loi* : le peuple au bas de la montagne, les anciens à moitié chemin ; au bas, chevaux, armée, femmes, camp.

— *Moïse sur la montagne,* tenant les bras élevés : bataille au bas dans des gorges.

— *Tour de Babel.*

— *Apocalypse.*

— *Lazare et le mauvais riche :* les chiens lèchent ses plaies.

— *Le héros sur un cheval ailé qui combat le monstre pour délivrer la femme nue.*

Vendredi 1ᵉʳ juin. — Travaillé beaucoup ce matin et jours précédents pour terminer la petite *Fiancée d'Abydos* (1) et la *Baigneuse de dos* (2).

(1) Voir *Catalogue Robaut*, n° 772.
(2) Voir *Catalogue Robaut*, n° 1297.

Vers trois heures au Musée, pour mettre la petite retouche à mon tableau. Vu le tableau de Cœdès (1), qui m'a fait le plus grand plaisir : il y a mille études à en faire.

Villot m'a fait remarquer dans la grande salle française la supériorité que témoigne une telle École. Très frappé surtout de Gros et principalement de la *Bataille d'Eylau;* tout m'en plaît à présent. Il est plus maître que dans *Jaffa;* l'exécution est plus libre.

Dans la grande galerie, admiré les Rubens : sa figure de la Victoire placée dans l'avant-dernier tableau. Comme cette figure tranche sur les autres! les jambes même semblent faites par un autre que le maître; le soin s'y montre; mais la sublime tête en feu et le bras plié,... tout cela est le génie même.

Les Sirènes également ne m'ont jamais semblé si belles. L'abandon seul et l'audace la plus complète peuvent produire de semblables impressions.

Vu le *Christ ressuscitant,* du Carrache. Le terne et le poids de cette peinture m'ont fait voir ce que le sujet a de beau. L'ange, les yeux brillants comme un éclair, écartant la pierre; le Christ éblouissant de lumière, s'élançant du sein de la mort, et les gardes renversés de tous côtés.

Samedi 2 juin. — Mme de Querelles m'a dit qu'elle avait vu chez un doreur le petit *Arabe à cheval* arri-

(1) *Louis-Eugène Cœdès*, peintre, né en 1810, mort en 1868. Il exposa au Salon de 1861.

vant au galop sur cheval alezan. Elle m'a raconté les mêmes impressions que j'éprouve moi-même devant les sublimes Rubens; c'est incroyable dans une personne du monde!... La peinture, dit-elle, quand elle a ce genre de verve naturelle, la transporte comme la musique, lui fait battre le cœur. Elle me l'a répété sur tous les tons.

Impressions favorables à la fougue et au sentiment naturel.

— Le *Bouclier magique*. — Relire la *Jérusalem*.

— Les sujets de *Roméo* : *Juliette endormie* : ses parents la croient morte.

— *Jésus présenté au peuple par Pilate*.

— *Jésus devant Caïphe, le grand prêtre, déchirant ses habits*.

— *Jésus insulté par les soldats*.

Revoir pour ces sujets la petite *Passion* d'Albert Dürer.

— *Baiser de Judas*.

— *Jésus entre les mains des soldats*.

— *Madeleine essuyant les pieds du Christ*.

— *Le Repas chez Simon*.

Mardi 5 juin. — Parti pour Champrosay à huit heures du soir; trouvé tout en désordre dans le petit jardin; été chercher de l'eau à la petite source pour faire de l'eau de Seltz avec la nouvelle machine que j'ai apportée.

Mercredi 6 juin. — En mettant la tête à la fenêtre, le matin, je vois Dupré qui allait passer la journée chez Mme Quantinet; je me suis engagé à y aller l'après-midi. J'y ai été effectivement et ai fait la connaissance d'une personne très aimable et par-dessus le marché très bonne musicienne.

J'allais, en sortant de là, dîner chez Mme Villot, qui m'avait fait inviter le matin. Je ne la savais pas à Champrosay, cela m'a surpris agréablement. Après le dîner, promenade dans le jardin et remonté dans le salon achever la soirée.

Champrosay. — *Dimanche 17 juin.* — Villot qui était ici depuis huit jours est reparti ce soir avec sa femme, emmenant ses enfants qu'on avait tirés du collège, à cause du choléra. La présence de Villot m'a été douce pendant cette semaine. Tous les matins, je travaillais assidûment, et il venait l'après-midi.

— J'ai ébauché depuis mon arrivée et jusqu'au 26, our où je retourne à Paris pour deux jours :

Tam O'Shanter (1).

Une petite *Ariane* (2).

Daniel dans la fosse aux lions (3), — sur papier.

Un Giaour au bord de la mer (4).

(1) Sujet tiré d'une ballade écossaise, de Burns. (Voir *Catalogue Robaut*, n°⁸ 136 et 197.)

(2) Voir *Catalogue Robaut*, n°⁸ 1166, 1167.

(3) Toile de 0m,67 × 0m,48. Fait partie de la Galerie Bruyas, au Musée de Montpellier. (Voir *Catalogue Robaut*, n° 1006.)

(4) Voir *Catalogue Robaut*, n° 1074.

Un Arabe à cheval descendant une montagne.
Un Samaritain (1).

Travaillé à la petite *Fiancée d'Abydos* (2).
" à l'*Ugolin* (3).
" à la *Desdémone* (4).
" à *Lady Macbeth* (5).

Je me trouve souvent dans l'embarras le matin, quand il faut reprendre une besogne, dans la crainte de ne pas trouver mes peintures assez sèches.

Dimanche 24 juin. — Mauvaise disposition dans la matinée. Essayé d'esquisser un *Samson* et une *Dalila* (6) : j'en suis resté au crayon blanc.

L'après-midi, j'ai été à la forêt, par l'entrée du maquis : je n'avais pas vu ce côté depuis l'année dernière. Je me suis mis en tête de faire un bouquet de fleurs des champs que j'ai formé à travers les halliers, au grand détriment de mes doigts et de mes habits écorchés par les épines; cette promenade m'a paru délicieuse. La chaleur, qui avait été étouffante et orageuse dans la matinée, était d'une autre nature, et le soleil donnait à tout une gaieté que je ne trouvais pas autrefois au soleil couchant... Je suis, en vieillis-

(1) Voir *Catalogue Robaut*, n° 1168.
(2) Voir *Catalogue Robaut*, n° 772.
(3) Voir *Catalogue Robaut*, n° 1063.
(4) Voir *Catalogue Robaut*, n° 1172.
(5) Toile de 0m,41 × 0m,32. Exposée au Salon de 1850-51. — Elle fut caricaturée par Cham. Donnée à Théophile Gautier. Vente Gautier, 1873 : 7,000 francs. (Voir *Catalogue Robaut*, n° 1171.)
(6) Voir *Catalogue Robaut*, n° 1238.

sant, moins susceptible des impressions plus que mélancoliques que me donnait l'aspect de la nature; je m'en félicitais tout en cheminant. Qu'ai-je donc perdu avec la jeunesse?... Quelques illusions qui me remplissaient à la vérité et passagèrement d'un bonheur assez vif, mais qui étaient cause, par cela même, d'une amertume proportionnée.

En vieillissant, il faut bien s'apercevoir qu'il y a un masque sur presque toutes choses, mais on s'indigne moins contre cette apparence menteuse, et on s'accoutume à se contenter de ce qui se voit.

Lundi 9 juillet. — Chez Piron, pour M. Duriez (1): je le trouve on ne peut plus aimable. Il me retient à dîner pour le soir avant mon retour à Champrosay.

Samedi 14 juillet. — Travaillé à l'*Ugolin* et fait le soir la *vue de ma fenêtre* (2).

Dimanche 15 juillet. — J'écris à Peisse (3), à propos de son article du 8.

(1) *Duriez,* parent de Delacroix.
(2) Voir *Catalogue Robaut,* n°ˢ 754, 1176, 1177, 1178 et autres.
(3) *Louis Peisse,* littérateur, né à Aix en 1802, fut d'abord conservateur des objets d'art au Mont-de-piété de Paris, puis conservateur du Musée des études à l'École des Beaux-Arts. Il a publié des articles de critique et de philosophie dans le *Producteur,* le *National,* la *Revue des Deux Mondes,* les Salons de 1841 à 1844, dans ce dernier recueil. La lettre en question, qui figure dans la *Correspondance* (t. II, p. 18), contient des remerciements au critique pour un article élogieux que celui-ci avait fait paraître dans le *Constitutionnel* après le Salon de 1849.

Lundi 23 juillet. — Je dînais chez Mme de Forget avec Cavé, sa femme, etc.

Le soir, M. Meneval (1) me parlait de l'affreuse conduite des généraux et maréchaux de l'Empereur, à Arcis-sur-Seine ou sur Aube. M. F..., logeant dans une autre maison que celle de l'Empereur, et traversant une place pour se rendre près de lui, trouva un groupe de généraux, parmi lesquels le maréchal Ney, qui délibéraient entre eux s'ils ne feraient pas subir à leur bienfaiteur le sort de Romulus : le tuer, l'enterrer là, leur semblait un moyen comme un autre de se débarrasser et d'aller jouir dans leur hôtel; c'était, disaient-ils, le fléau de la France, etc. L'Empereur, à qui M. F... raconta la chose avec l'émotion concevable, se contenta de dire qu'ils étaient fous.

Le maréchal Ney fut le plus inconvenant vis-à-vis de lui, après la bataille de la Moskowa,... se plaignant qu'en ménageant la garde, il l'avait privée des fruits d'une victoire plus complète. Ce fut encore lui le plus cruel à Fontainebleau; il alla jusqu'à menacer l'Empereur de lui faire un mauvais parti, s'il n'abdiquait pas.

Dans le cours de la campagne de Russie, dans un village où l'Empereur, étant logé à l'étroit, n'avait pu avoir près de lui le prince Berthier, M. Meneval,

(1) Baron *de Meneval,* né en 1778, mort en 1850. Ancien secrétaire du premier Consul, et plus tard de l'Empereur; il accompagna Napoléon dans ses campagnes, fut nommé baron et maître des requêtes au conseil d'État. Il vécut dans la retraite à partir de la seconde Restauration, et se consacra à la publication des souvenirs historiques sur l'Empire.

ayant été le trouver pour les affaires de l'armée, le trouva la tête dans les mains, la figure couverte de larmes; il lui demanda la cause de son chagrin. Berthier ne craignit pas de lui dire combien il était affreux de se voir contrarié sans fin dans ses entreprises : « A quoi sert, disait-il, d'avoir des richesses, des hôtels, des terres, s'il faut sans cesse faire la guerre et compromettre tout cela? »

Napoléon n'opposait que la patience à leurs plaintes et à leurs reproches souvent odieux; il les aimait, malgré leur ingratitude, et comme de vieux compagnons.

Avant les dernières années, me disait M. Meneval, personne n'avait osé se permettre une observation devant un ordre de lui... La confiance l'avait en partie abandonné, mais point du tout la sûreté et la fermeté de son génie, comme la campagne de France l'a si bien prouvé. Si à Waterloo, à la fin de la bataille, il eût eu sous la main cette réserve de la garde qu'il refusa d'engager à la Moskowa, il eût encore gagné la bataille, malgré l'arrivée des Prussiens.

Je demandai à M. Meneval s'il n'avait pas été tout à fait indisposé à la Moskowa, suivant l'opinion accréditée généralement. Il fut effectivement souffrant et atteint, surtout après la bataille, d'une telle extinction de voix qu'il lui fut impossible de donner un ordre verbal. Il était obligé de griffonner ses ordres sur des chiffons de papier; cependant il avait toute

sa tête. Mais après la bataille de Dresde, l'indisposition subite dont il fut saisi paralysa toutes les opérations, entraînant la défaite de Vandamme, etc.

Pendant le consulat, il était fort souffrant de la gale rentrée qu'il avait contractée au siège de Toulon. Il s'appuyait contre sa table, se pressant le côté avec les mains dans des crises de souffrances violentes. Sa pâleur, sa maigreur, à cette époque, expliquent cet état maladif. Corvisart le débarrassa, au moins en apparence, de son mal, mais il est probable que le mal dont il mourut doit sa cause première à cette cruelle maladie.

Paris. — *Samedi 11 août.* — J'ai passé plus d'un mois à Paris. Je n'ai pas, je crois, noté l'époque de mon retour de la campagne, le samedi, probablement.

J'ai dîné chez Chabrier. Je voulais lui parler de l'affaire de Villot et de la commission dont Chabrier fait partie pour juger le règlement futur du Musée et les attributions des conservateurs. Je lui ai remis la note de Villot.

Vers neuf heures et demie, pris une calèche et été chez Villot. Je n'ai trouvé que sa femme. Elle était encore sur sa chaise longue à travailler. Elle était fort bien ainsi, tout en blanc, avec des fleurs charmantes sur le petit guéridon. J'ai attendu Villot jusqu'à onze heures.

Samedi 18 août. — Retourné le soir chez Cha-

brier pour avoir la réponse de la note. Il m'en a parlé comme un homme qui avait étudié la chose. Le directeur du Musée avec lequel il s'est trouvé à la commission l'avait captivé jusqu'à un certain point.

Retourné achever la soirée chez Villot, j'ai vu là le joli nécessaire, etc.

Champrosay. — *Samedi* 25 *août.* — Revenu de Paris par le chemin de fer de cinq heures. F... était dans la voiture en petite veste pour aller dîner chez M. V...

Villot était dans le même convoi. Remonté avec lui à Champrosay. Il a voulu que je vinsse le voir le soir, mais j'étais fatigué.

Dimanche 26 *août.* — Longue séance avec Villot chez moi. Il me parle des baigneurs installés chez lui. Je dîne effectivement avec tout ce monde-là. Le soir ils partent tous. Nous allons les conduire au chemin de fer, ainsi que M. B..., qui en était.

Mercredi 29 *août.* — Il y a quelques jours à peine que je suis revenu du long séjour que j'ai fait à Paris.

J'ai été en bateau avec Mme Villot et son fils, qui ont tous deux la fureur des bains. Dîné avec elle et passé agréablement la soirée.

Vendredi 31 *août.* — J'ai reçu avant-hier du bon

N... une invitation pour aller passer deux ou trois jours à Écoublay, et lui ai répondu.

Je dînais ces jours avec M. Villot et M. Bontemps; ce dernier m'a appris la mort de Mme de Mirbel (1). J'ai été très affecté de ce malheur.

Le soir, après dîner, resté au clair de lune dans le jardin. M. Bontemps nous a fort divertis par des chansons et coq-à-l'âne de toute espèce. Partie de loto avant de se séparer.

Samedi 1er septembre. — Parti à huit heures moins un quart avec Jenny; courses diverses avant d'arriver à la maison. Le temps était assommant; je n'en pouvais plus, et, ce qu'il y a de singulier, les pressentiments de tristesse que je sentais avaient moi-même pour objet.

Parti à deux heures et demie par l'affreuse diligence de Fontenay. Confusion incroyable : foule de chasseurs et de chiens.

3 septembre. — La lettre de l'architecte Baltard (2)

(1) Mme *de Mirbel*, née en 1796, morte en 1849. Élève d'Augustin, elle devint, sous sa dirction, un des plus remarquables peintres en miniature de ce temps. On lui doit un grand nombre de portraits excellents, notamment Charles X, le duc de Fitz-James, le comte Demidoff, Louis-Philippe, le duc d'Orléans, le comte de Paris, Émile de Girardin, etc. Elle avait sérieusement encouragé Delacroix à ses débuts : « Mme de Mirbel est excellente pour moi et me pousse », écrivait-il à Soulier en 1828. (*Corresp.*, t. I, p. 121.)

(2) *Victor Baltard*, architecte, né en 1805, mort en 1874, grand prix d'architecture, directeur des travaux de Paris et du département de la Seine, membre de l'Institut. Il a construit un grand nombre d'édifices

qui m'apprend la nécessité de changer mes sujets pour Saint-Sulpice.

Champrosay. — *Samedi 15 septembre*. — Dîné avec M. Villot.

Soirée insipide : j'étais mal disposé et me suis retiré plus tôt.

Je ne vaux pas grand'chose ce soir; le dîner est une affaire. Je déjeune si peu que l'appétit m'entraîne le soir, et que je suis plus disposé au sommeil qu'à la conversation.

Dimanche 16 septembre. — Bonne journée.

Composé et ébauché le matin la *Femme qui se peigne* et *Michel-Ange dans son atelier* (1).

Promenade charmante dans la forêt, par un petit sentier tout à fait nouveau, derrière le terrain de Lamouroux, en allant vers la gauche, le chêne d'Antin à droite.

Vu la fourmilière, sur laquelle je me suis amusé à écrire dans mon calepin.

Le soir chez M. Quantinet. Sonates de Beethoven, avec violon. Il avait été question de dîner chez eux avec Chenavard et Dupré; ces messieurs n'ont pu venir.

et de monuments parisiens, et a dirigé les travaux de restauration et de décoration dans plusieurs églises de Paris, notamment Saint-Germain des Prés, Saint-Eustache, Saint-Severin, Saint-Étienne du Mont, Saint-Sulpice, etc.

(1) Voir *Catalogue Robaut*, n° 1184.

Lundi 17 septembre. — Je me lève toujours avec un malentrain incroyable. — Hier, où j'ai tant travaillé, c'était de même... Je me suis remis : j'ai retouché l'ébauche en grisaille de la *Femme qui se peigne,* et puis dessiné et ébauché entièrement en peu de temps l'*Arabe* qui grimpe sur des roches pour surprendre un lion (1).

28 septembre. — J'étais mal disposé ; j'ai été chercher la grosse Bible ; pensé beaucoup de sujets.

Le soir, resté chez moi et dormi.

Mardi 2 octobre (*SS. Anges gardiens*). — C'est aujourd'hui que j'ai arrêté avec le curé et son vicaire, M. Goujon, que je ferais les *Saints Anges,* et je m'aperçois, en écrivant ceci, que c'est le jour même de leur fête que j'ai pris ce parti.

Rouen. — *Jeudi 3 octobre.* — Le retard que j'ai mis à mon départ qui devait avoir lieu hier est cause que j'ai manqué à Rouen l'occasion de voir mon tableau de *Trajan* (2). Quand je suis arrivé au Musée, il était depuis le matin seulement couvert à moitié par des charpentes élevées pour l'exposition des peintres normands..... Si j'avais persévéré dans mes projets, je l'aurais vu à mon aise.

Je ne me rappelle pas qu'un de mes tableaux, vu

(1) Voir *Catalogue Robaut*, n° 1227.
(2) Voir *Catalogue Robaut*, n° 714.

dans une galerie longtemps après l'avoir oublié, m'ait fait autant de plaisir. Malheureusement une des parties les plus intéressantes, la plus intéressante peut-être, était cachée, c'est-à-dire la femme aux genoux de l'Empereur... Ce que j'ai pu en voir m'a paru d'une vigueur et d'une profondeur qui éteignaient sans exception tout ce qui était alentour. Chose singulière! le tableau paraît brillant, quoiqu'en général le ton soit sombre.

— Parti à huit heures au lieu de sept; j'ai fort pesté de n'avoir retardé mon départ que pour ne pas partir à sept heures et d'arriver sottement, pour ne pas m'être informé, une heure plus tôt qu'il ne fallait. Du reste, placé comme je désirais, la route m'a semblé charmante. La forêt de Saint-Germain, à partir de Maisons, occupe les deux côtés de la route. Il y a là des clairières, des allées couvertes, etc., dont l'aspect est délicieux.

Arrivé à Rouen à midi et demi. Ces tunnels sont bien dangereux. Je passe sur l'immense danger; ils ont encore l'ennui de couper la route sottement. Déjeuné fort bien à l'*Hôtel de France*, où je me suis trouvé avec plaisir, en pensant au premier voyage que j'ai fait dans ce pays.

Vers trois heures au Musée; j'ai eu le désappointement dont je viens de parler. J'ai remarqué pour la première fois deux ou trois tableaux de Lucas de Leyde, ou dans son genre, qui m'ont charmé. Grande délicatesse dans l'expression des détails qui

rendent le tempérament, la finesse de la peau et des cheveux, la grâce des mains, etc. La peinture traitée largement ne peut donner ce genre d'impressions. — *Berger*, au-dessus de ces tableaux. — Admiré les *Bergers* de Rubens. Il y a à côté un tableau de H.., qui représente le *Christ devant Pilate;* je l'avais précédemment admiré, à cause de la naïveté et de la vérité de l'aspect... A côté des bergers de Rubens, il redescend jusqu'à n'être que des portraits de modèles.

A Saint-Ouen ensuite. Ce lieu m'a toujours donné une sublime impression; je ne compare aucune église à celle-là.

Rentré fatigué et peu dispos. Dîné tard et peu. Ressorti pour une seconde. Trempé par la pluie qui est continuelle dans le pays, je suis rentré vers dix heures.

Samedi 6 octobre. — Ce jour, sorti tard.

Vu la cathédrale, qui est à cent lieues de produire l'effet de Saint-Ouen; j'entends à l'intérieur, car extérieurement, et de tous côtés, elle est admirable. La façade : entassement magnifique, irrégularité qui plaît, etc... Le *portail des libraires* aussi beau.

Ce qui m'a le plus touché, ce sont les deux tombeaux de la chapelle du fond, mais surtout celui de M. de Brézé. Tout en est admirable, et en première ligne la statue. Les mérites de l'Antique s'y

trouvent réunis au je ne sais quoi moderne, à la grâce de la Renaissance : les clavicules, les bras, les jambes, les pieds, tout cela d'un style et d'une exécution au-dessus de tout. L'autre tombeau me plaît beaucoup, mais l'exécution a quelque chose de singulier; peut-être est-ce l'effet de ces deux figures posées là comme au hasard. Celle du cardinal, en particulier, est de la plus grande beauté, et d'un style qu'on ne peut comparer qu'aux plus belles choses de Raphaël... : la draperie, la tête, etc.

A Saint-Maclou; vitraux superbes, portes sculptées, etc.; le devant sur la rue a gagné à être dégagé. On a fait là depuis quelques années une nouvelle rue à la moderne qui va jusqu'au port.

Rentré d'assez bonne heure, après avoir été à Saint-Patrice, dont les vitraux sont beaux, mais m'ont ému faiblement. (Se rappeler l'allégorie de la *Chute de l'homme et de la femme;* le démon à côté, ensuite la Mort qui apprête son dard, et enfin le Péché, sous les traits d'une femme couverte de parures, mais les yeux fermés et liée d'une chaîne.)

Dîné à trois heures; parti à quatre heures et demie. Cette route faite le soir par un temps riant et charmant..... Dérangé par les caquetages d'un jeune avocat, insolent comme tous les jeunes gens, et de son client, bavard insupportable.

A Yvetot, désappointement. Pris un cabriolet; arrivé tard. La grande allée du château a disparu J'ai éprouvé là l'émotion la plus vive du retour dans

un endroit aimé(1). Mais tout est défiguré... le chemin est changé, etc.

Le lendemain dimanche 7, visité le jardin tout mouillé. Je n'ai pas été trop désappointé. Les arbres ont grandi dans une proportion extraordinaire et donnent à l'aspect quelque chose de plus triste qu'autrefois, mais dans certaines parties un caractère presque sublime. La montagne à gauche vue d'en bas, avant d'arriver aux petites cascades; les arbres verts entourés de lierre vers le pont. Malheureusement le lierre qui les embrasse et fait un bel effet, les dévore et les fera périr avant peu.

Après déjeuner, visité avec Bornot et Gaultron la chapelle (2). Le temps est mauvais et nous tient enfermés.

(1) L'émotion de Delacroix s'explique facilement, car c'est là, à l'abbaye de Valmont, que le maître avait passé les meilleurs moments de sa jeunesse. Son cousin, M. *Bataille*, officier d'état-major, attaché à la personne du prince Eugène, à la suite duquel il fit les campagnes d'Italie et de Pologne, de 1811 à 1813, était propriétaire de cette ancienne abbaye, qui avait été bâtie pour huit moines bénédictins, et qui touchait aux ruines d'une église beaucoup plus ancienne. M. Bataille avait réparé les ruines et l'habitation, puis il avait planté un parc à l'entour. A sa mort, Valmont était devenue la propriété de M. *Bornot*, cousin de M. Bataille et de Delacroix.

(2) Delacroix exécuta à l'abbaye de Valmont des fresques. Elles furent peintes en 1834. A ce propos, il écrivait à Villot : « Le cousin m'a fait
« préparer un petit morceau de mur avec les couleurs convenables, et
« j'ai fait en quelques heures un petit sujet dans ce genre assez nouveau
« pour moi, mais dont je crois que je pourrais tirer parti, si l'occasion
« s'en présentait... J'avoue que je serai singulièrement ragaillardi par un
« essai dans ce genre, si je pouvais le faire sérieusement et en grand. »
(Voir *Correspondance*, t. I, p. 203 et 204.)

Avant dîner, j'étais souffrant. Je ne suis pas très bien depuis mon arrivée à Rouen. Nous sommes sortis malgré la pluie et avons grimpé la côte d'Angerville... Ces routes sont devenues superbes.

Le lendemain, journée de pluie tellement continue, qu'il ne m'a pas été possible de mettre le pied dehors. Quelques personnes à dîner : le curé, personnage grassouillet, qui sourit à chaque instant avec un petit sifflement entre les dents et qui ne dit mot; la directrice des postes, personne aimable, et la bonne madame d'Argent. Joué au billard, etc.

Mardi 9 octobre. — Par quelle triste fatalité l'homme ne peut-il jamais jouir à la fois de toutes les facultés de sa nature, de toutes les perfections dont elle n'est susceptible qu'à des âges différents? Les réflexions que j'écris ici m'ont été suggérées par cette parole de Montesquieu, que je trouvai ici ces jours-ci, à savoir qu'au moment où l'esprit de l'homme a atteint sa maturité, son corps s'affaiblit.

Je pensais à propos de cela qu'une certaine vivacité d'impression, qui tient plus à la sensibilité physique, diminue avec l'âge. Je n'ai pas éprouvé, en arrivant ici, et surtout en y vivant quelques jours, ces mouvements de joie ou de tristesse dont ce lieu me remplissait, mouvements dont le souvenir m'était si doux... Je le quitterai probablement sans éprouver ce regret que j'avais autrefois. Quant à mon esprit, il a, bien autrement qu'à l'époque dont je parle, la

sûreté, la faculté de combiner, d'exprimer; l'intelligence a grandi, mais l'âme a perdu son élasticité et son irritabilité. Pourquoi l'homme, après tout, ne subirait-il pas le sort commun des êtres? Quand nous cueillons le fruit délicieux, aurions-nous la prétention de respirer en même temps le parfum de la fleur? Il a fallu cette délicatesse exquise de la sensibilité au jeune âge pour amener cette sûreté, cette maturité de l'esprit. Peut-être les très grands hommes, et je le crois tout à fait, sont-ils ceux qui ont conservé, à l'âge où l'intelligence a toute sa force, une partie de cette impétuosité dans les impressions,... qui est le caractère de la jeunesse?

Passé la matinée à lire Montesquieu.

— A Fécamp, vers deux heures; la mer était magnifique. Beaux aspects de la vallée. Après dîner, discussion politique.

— Je comparais ces jours-ci les peintures qui sont dans le salon du cousin. Je me suis rendu compte de ce qui sépare une peinture qui n'est que naïve, de celle qui a un caractère propre à la faire durer. En un mot, je me suis souvent pris à me demander pourquoi l'extrême facilité, la hardiesse de touche, ne me choquent pas dans Rubens, et qu'elles ne sont que de la pratique haïssable dans les Vanloo..... j'entends ceux de ce temps-ci comme ceux de l'autre. Au fond, je sens bien que cette facilité dans le grand maître n'est pas la qualité principale; qu'elle n'est que le moyen et non le but, ce qui est le contraire dans les

médiocres... J'ai été confirmé avec plaisir dans cette opinion, en comparant le portrait de ma vieille tante (1) avec ceux de l'oncle Riesener. Il y a déjà, dans cet ouvrage d'un commençant, une sûreté et une intelligence de l'essentiel, même une touche pour rendre tout cela qui frappait Gaultron lui-même. Je n'attache d'importance à ceci que parce que cela me rassure... Une main vigoureuse, disait-il, etc.

— Le temps est tout à fait beau : nous avons été à Saint-Pierre (2), à travers la vallée.

Revu, en y allant, Angerville, où je suis venu, il y a tant d'années, avec ma bonne mère, ma sœur, mon neveu, le cousin,... tous disparus! Cette petite maison est toujours là, comme la mer que l'on voit de là, et qui y sera encore à son tour, quand la maison aura disparu.

Nous sommes descendus à la mer par un chemin à droite, que je ne connaissais pas; c'est la plus belle pelouse en pente douce que l'on puisse imaginer. L'étendue de mer que l'œil embrasse de la hauteur est des plus considérables. Cette grande ligne bleue, verte, rose, de cette couleur indéfinissable qui est celle de la vaste mer, me transporte toujours. Le bruit intermittent qui arrive déjà de loin et l'odeur saline enivrent véritablement.

(1) *Anne-Françoise Delacroix,* qui épousa *Louis-Cyr Bornot,* était la grand'tante d'Eugène Delacroix. Celui-ci avait fait le portrait de sa vieille parente, en 1818, quand il n'avait pas encore vingt ans. (Voir *Catalogue Robaut,* n° 1460.)

(2) Saint-Pierre en Port.

— Je m'aperçois que mes belles réflexions des pages précédentes m'ont empêché de noter, je ne sais plus quel jour, notre première course à Fécamp, par un temps tout différent... La mer était forte et se brisait admirablement contre la jetée..... Nous avons vu sortir deux petits bâtiments.

Aujourd'hui elle est, au contraire, très calme, et je l'adore ainsi, avec le soleil, qui semait d'étincelles et de diamants le côté d'où il venait, et donnait de la gaieté à cette nappe majestueuse.

Nous avons visité la maison du curé, qui a appartenu au bon M. Hébert. Décidément c'est un peu triste; un solitaire surtout finirait par s'y changer en pierre.

On démolit l'ancienne église du lieu, qui est charmante, pour en faire une neuve. Nous avons été indignés.

Mercredi 10 *octobre.* — Le lendemain à Cany.

Quelques futaies ont disparu le long de la route, mais elles ne font pas encore de tort à la vue qu'on a du château. Ce lieu enchanteur ne m'avait jamais fait autant de plaisir... Se rappeler ces masses d'arbres, ces allées ou plutôt ces percées qui, se continuant sur la montagne avec les allées qui sont en bas, produisent l'effet d'arbres entassés les uns sur les autres.

Le parc est plein de magnifiques arbres, dont les branches touchent à terre, entre autres le plateau

qui est à droite en venant du bout du parc. Beautés des eaux.

Revenus par Ourville. En remontant de Cany, belle vue. Tons de *cobalt* apparaissant dans les masses de verdure du fond et parfois doré des devants.

Vu à Cany M. Foy, vieilli comme les autres.

Jeudi 11 *octobre*. — A Fécamp l'après-midi.

Nous allions surtout pour voir Mme Laporte (1); j'y suis arrivé seul, en attendant Bornot et sa femme. La pauvre dame ne voulait d'abord recevoir personne, mais en apprenant mon nom, elle m'a fait venir près d'elle; je l'ai trouvée dans ce qui était sa salle à manger sans doute, parce que cette pièce est au rez-de-chaussée et plus à portée pour les soins que son état exige, mais seule dans un petit lit, toute diminuée elle-même et dans un grand état de maigreur. Elle a éprouvé beaucoup de sensibilité en me voyant; je lui rappelais des moments et des personnes disparus depuis longtemps, au moment où elle sent bien qu'elle va tout quitter à son tour. J'ai tenu avec plaisir sa main maigrie et ridée.

Bornot et sa femme sont survenus. Elle nous a parlé de ses maux, ce qui est tout simple, mais avec une grande liberté, plaisantant même avec cette humeur qu'elle a toujours eue. Nous l'avons quittée au bout de quelques instants. Ce spectacle m'a beaucoup touché.

(1) Madame *Laporte,* veuve de l'ancien consul de France à Tanger

Nous sommes entrés un instant dans ce salon où elle ne doit plus rentrer et où nous avons passé des moments si gais avec le bon cousin, avec Riesener, avec tous les originaux qui composaient sa société, et qui m'ont bien l'air de ne guère s'informer d'elle à présent.

Nous allions vers le port, au-devant de Gaultron. Nous sommes revenus sans avoir été jusqu'à la mer, ce qui a été pour moi une mystification.

Passé assez de temps à voir chez un orfèvre des pendeloques anciennes du pays, et revenu plus tard à Valmont par une pluie qui me gâte bien ce pays-ci.

Vendredi 12. — La petite Mme Duglé, fille de Zimmerman (1), est venue déjeuner avec sa sœur. Journée de pluie complète.

Samedi 13. — Matinée employée à terminer la lecture d'*Arsace et Isménie* (2), de Montesquieu. Tout le talent de l'auteur ne peut vaincre l'ennui de ces aventures rebattues, de ces amours, de cette constance éternelle; la mode et, je crois aussi, un sentiment de la vérité, ont relégué ces sortes d'ouvrages dans l'oubli.

Avant déjeuner, examiné les vitraux. Se rappeler

(1) *Zimmerman*, compositeur et pianiste distingué, né à Paris en 1785, mort en 1853. Il fut longtemps professeur de piano au Conservatoire.

(2) L'*Arsace et Isménie*, petit roman oriental de Montesquieu, où l'affabulation romanesque se trouve entremêlée de considérations politiques, et qui fait partie des œuvres posthumes de l'écrivain.

ce beau caractère raphaélesque et plus encore corrégien : le beau et simple modelé et la hardiesse de l'indication. Contours noirs très prononcés pour la distance, etc. Après déjeuner, au cimetière.

Auparavant vers Saint-Ouen, chez une pauvre fabricante de mouchoirs au métier. Pauvres gens! on leur paye vingt francs les vingt-qnatre douzaines de ces mouchoirs; cela ne fait pas vingt sous pour chaque douzaine.

La chapelle où repose le corps de Bataille ne me plaît pas. Je regrette de n'avoir pas été consulté.

Tué le temps jusqu'à dîner. Dormi dans ma chambre, puis fait un tour de parc à la nuit tombante. Ce parc et ces arbres gigantesques ont pris un aspect qui est presque lugubre; mais en vérité, si l'on pouvait, en peinture, rendre de pareils effets, ce serait ce que j'ai vu en paysage de plus sublime. Je ne peux rien comparer à cela..... Cette forêt de colonnes formées par les sapins, le vieux noyer en montant, etc.

Le pharmacien M. Leglay, la directrice des postes, venus dîner.

Dimanche 14 octobre. — Aux Petites-Dalles avec Bornot. Gaultron, qui part demain, était resté à peindre.

Passé devant le château de Sassetot. Environs magnifiques; la descente pour aller à la mer. Effet de ces grands bouquets de hêtres. Arrivé à la mer par

une ruelle étroite; on la découvre tout au bout du chemin.

Mer basse. J'ai été sur les rochers et ramassé deux des coquillages qu'on y trouve collés; j'ai essayé de les manger... chair dure, sauf un je ne sais quoi de jaune qui a un goût agréable de moule.

Fait plusieurs croquis.

Lundi 15 *octobre*. — Accompagné Gaultron avec Bornot jusqu'à la route d'Yvetot. Revenu avec Bornot par les bois de M. Barbet, pour descendre au vivier. Grand couvert de hêtres en haut; allées de sapins.

Traversé sur le flanc de la colline des herbages par lesquels nous sommes descendus au vivier qui est charmant et nettoyé. J'y ai vu voler des cygnes pour la première fois. Revenu mourant de faim.

Dans la journée, qui était belle, été aux Grandes-Dalles. Le même chemin jusqu'à Sassetot, seulement pris à gauche. J'ai admiré la porte de l'église sur le cimetière; elle est évidemment un ouvrage de fantaisie et faite par un ouvrier qui avait du goût. Elle montre combien cette dernière qualité est le nerf de cet art pour lequel les livres ont des proportions toutes faites, qui n'engendrent que des ouvrages dénués de tout caractère.

— Dessiné. La mer basse encore.

— Ce jour-là et l'avant-veille, promenade le matin avant déjeuner avec Bornot, dans son bois au-dessus du parc; jolies allées.

Mardi 16 *octobre*. — J'ai été seul avant déjeuner sur la route de Fécamp. J'ai voulu grimper dans le petit bois à gauche et dans les jolies prairies où sont les sapins. Arrêté par les haies et les clôtures, à chaque pas. Le peuple qui sera toujours en majorité, se trompe en croyant que les grandes propriétés n'ont pas une grande utilité; c'est aux pauvres gens qu'elles sont utiles, et le profit qu'ils en retirent n'appauvrit pas les riches, qui les laissent profiter de petites aubaines qu'ils y trouvent.

Le laisser-aller du bon cousin faisait le bonheur des pauvres ramasseurs de fougère et de branches sèches; les petits bourgeois enrichis s'enferment chez eux et barricadent partout les avenues. Les pauvres, privés complètement de ce côté, ne profitent même pas des droits dérisoires que leur donne l'État républicain.

Bornot me donnait, à déjeuner, le résultat de l'élection pour un député dans le canton. Sur 4,360 inscrits, à peine 1,600 ont pris part au vote. A Limpiville, personne ne se présentait; le maire désolé a appelé les citoyens par toutes les manières. Dans d'autres communes, c'était à peu près de même, et cependant le vote a lieu le dimanche.

En revenant, déjeuné. J'ai traversé la vallée vers le moulin, qui est à cheval sur la rivière, qu'on passe sur une planche. Revu le chemin qu'on prenait si souvent derrière le lavoir; là, les bois de B... enceints encore d'un fossé. Nouvelles réflexions analogues à celles ci-dessus. Le chemin, à partir du lavoir pour

rentrer à la maison, ne passe plus le long des murs. Tout cela est refait à la Louis-Philippe.

Bornot me rappelait que c'est à ce lavoir que j'embrassais la petite femme du maçon, qui était si gentille, et qui venait de temps en temps rendre ses devoirs au vieux cousin (1).

— A Fécamp, avec toutes ces dames, chez le bijoutier, pâtissier, papetier ; acheté un carton.

Vu l'église auparavant. J'avais oublié son importance. Charmantes chapelles autour du chœur, séparées par des clôtures à jour d'un charmant goût. Tombeaux d'évêques ou abbés. Petites figures au tombeau et grand tombeau de la Vierge aux figures grandes coloriées; les poses sont si naïves, et il y a tant de caractère, que le coloriage ne les gâte pas trop. L'une des têtes m'a paru celle du Laocoon, bien surpris de se trouver en pareil lieu et en pareille compagnie. Il y a une de ces figures qui tient un encensoir, et qui souffle dessus pour en ranimer les charbons. — Chapelle de la Vierge avec vitraux du treizième siècle, semblables à ceux de la cathédrale de Rouen. — Belle copie de l'*Assomption* du Poussin, à l'autel de cette chapelle. — Charmant ouvrage d'albâtre ou de marbre pour contenir le précieux sang, adossé à l'autel principal. Petites figures dans le style de Ghiberti (2). — Les figures dont j'ai parlé

(1) Le cousin *Bataille*.
(2) *Lorenzo Ghiberti*, sculpteur et architecte, né à Florence en 1378, mort vers 1455.

sont à droite, au pied d'un grand crucifix; à gauche, il y a un tombeau où l'on voit le Christ couché sous l'autel, à travers des treillages. — En face, copie du Fra Bartolomeo du Musée.

En allant au port, il faisait très beau temps. Les montagnes qui mènent à la mer, magnifiques et grandioses.

La mer, basse comme je ne l'ai jamais vue ici, est on ne peut plus majestueuse dans son calme et par ce beau temps.

Causé avec un pilote de la plus belle figure.

Mercredi 17 *octobre.* — Passé toute la journée sans sortir, malgré le beau temps. Nous nous sommes occupés des vitraux; cela m'a fatigué.

Avant de dîner, fait un tour dans le parc; c'est un lieu enchanteur : ces arbres, ces cygnes, etc.

— J'ai pensé avec plaisir à reprendre certains sujets, surtout le *Génie arrivant à l'immortalité* (1). Il serait temps de mettre en train celui-là et le *Léthé*, etc.

— Le soir, vu le four à chaux : arbres éclairés vivement; l'intérieur de la fournaise; flammes vertes, la chaux éclatante de blancheur, avec des veines de feu incandescent.

Jeudi 18 *octobre.* — Dans la matinée, avant déjeuner, délicieux temps; dessiné dans le jardin des masses

(1) La peinture n'est pas connue, mais on cite deux dessins. (Voir *Catalogue Robaut*, n°ˢ 727, 728.)

d'arbres; le soleil du matin y donne des effets charmants.

Parti vers deux heures pour Fécamp; nous voulions aller aux fameux *Trous aux chiens*. Cet ignoble sobriquet, appliqué aux beaux phénomènes que j'ai vus là, dépose contre la petite dose de poésie de notre peuple et son peu d'imagination... Nous sommes arrivés trop tôt, et je suis resté longtemps sur la jetée. La mer très bonne à étudier.

Partis pour notre excursion quand la mer a été assez basse. Il est bien difficile de décrire ce que j'ai vu, et malheureusement ma mémoire sera bien peu fidèle pour se le rappeler. La mer n'étant pas d'abord assez basse, nous avons eu quelque peine à arriver jusqu'à ces piliers, qui semblent d'architecture romane, et qu. soutiennent a falaise, en laissant une percée par-dessous. Ensuite deux magnifiques amphithéâtres à plusieurs rangs, les uns au-dessus des autres, dont un beaucoup plus vaste que l'autre.

Dans l'un d'eux, je crois, cette grotte profonde, qui semble la retraite d'Amphitrite. Enfin, pour conclure, la grande arche par laquelle on aperçoit un autre amphithéâtre avec ces espèces de promontoires réguliers en forme de champignons placés à côté les uns des autres, et qui sont là comme des niches d'animaux féroces dans un cirque romain.

Nous nous sommes arrêtés là, apercevant de loin quelques beautés qui nous ont paru inférieures, et qui de près, peut-être, auraient mérité notre admiration.

Le sol, sous cette arche étonnante, semblait sillonné par les roues des chars et simulait les ruines d'une ville antique. Ce sol est ce blanc calcaire dont les falaises sont presque entièrement faites. Il y a des parties sur les rocs qui sont d'un brun de terre d'ombre, des parties très vertes et quelques-unes creuses. Les pierres détachées par terre sont généralement blanches. On voit courir sous ses pieds de petites souris qui vont rejoindre la mer.

Revenus très rapidement. Le soleil était couché.

Vendredi 19 *octobre*. — Je lis ce matin, dans Montesquieu, une peinture à grands traits des exploits de Mithridate. La grande idée qu'il donne du caractère de ce roi diminue beaucoup dans mon esprit l'impression que m'avait laissée la pièce de Racine. Décidément ces petites histoires amoureuses mêlées à la peinture d'un pareil colosse, le réduisent à la proportion d'un homme de notre temps. Quand on songe que Mithridate était une espèce de barbare, commandant à des nations féroces, on se le figure difficilement occupé d'intrigues d'intérieur. ... Au reste, il faudrait relire.

— Je recule de jour en jour l'instant de mon départ.

... Ils sont aimables pour moi, et cette molle flânerie dans un lieu que j'aime me berce, et me fait reculer le moment de reprendre mon train de vie ordinaire.

Lu le matin Montesquieu, *Grandeur et décadence.*

Promené dans le jardin, avant déjeuner. Après cela, en bateau avec la cousine et une partie des petites filles(1) ; j'étais fatigué de la course de la veille et aussi de la vie que je mène, et surtout de ces repas, de ces vins, etc.

Je me suis occupé l'après-midi à composer avec des fragments de vitraux la fenêtre que Bornot veut mettre à l'ouverture laissée dans la chapelle de la Vierge.

Le soir, plusieurs parties de billard avec la cousine, pendant que Bornot dessinait les vues qui nous ont frappés dans les falaises.

Samedi 20 *octobre.* — J'ai appris, après déjeuner, la mort du pauvre Chopin. Chose étrange, le matin, avant de me lever, j'étais frappé de cette idée. Voilà plusieurs fois que j'éprouve de ces sortes de pressentiments.

Quelle perte! Que d'ignobles gredins remplissent la place, pendant que cette belle âme vient de s'éteindre!

— Promenades dans le jardin... Adieu à ces beaux lieux, dont le charme est vraiment délicieux... Ce charme est bien peu goûté par les habitants de ce manoir. Au milieu de tout cela, le bon cousin ne

(1) M. et Mme *Bornot* avaient six enfants : un fils, M. Camille Bornot, et cinq filles qui en se mariant devinrent : Mmes Gavet, Lambert, Porlier, Pierre Legrand et Journé.

nous a parlé que d'acres de terre, de réparations, de murs, ou des querelles du conseil municipal. Il en résulte que la plupart du temps je demeure muet et consterné. Les repas surtout, où l'on s'épanche d'ordinaire, sont à la glace. Sont-ils heureux ainsi?

Promenade avec Bornot à Angerville, dans le char à bancs. On a coupé la plupart des sapins qui étaient aux environs de l'église. Hélas! ces lieux ont encore moins changé que les personnes que j'y ai vues.

Revenus par Boudeville, et visité la petite église. Touché extrêmement de cet endroit : le presbytère est charmant... Je parlais à Bornot de la condition tranquille du curé d'un lieu pareil. Mes considérations ne le touchent pas, et au retour il est retombé dans les acres de terre, les herbages, etc.

En redescendant par le chemin creux qui borde son bois, il m'a montré ses améliorations : défrichements, four à briques, etc.

Nous sommes repassés devant le cimetière : je n'ai pu m'empêcher de penser à la petite place qu'occupe le bon Bataille... J'étais muet, triste, gelé ; mais pas le moindre sentiment d'envie.

Dimanche 21 *octobre.* — Perdu la journée. Nous devions aller à Fécamp. A peine hors de Valmont, une petite pluie fine a découragé le cousin, qui n'avait peut-être pas grande envie d'y aller.

Nous sommes rentrés, et je me suis mis à faire ma malle.

La directrice des postes dînait. J'ai été assez révolté de certaines duretés.

Lundi 22 octobre. — Je lis ce matin dans la *Description de Paris et de ses édifices,* publiée en 1808, le détail effrayant des richesses, des monuments en tous genres qui ont disparu des églises pendant la Révolution. Il serait curieux de faire un travail sur cette matière, pour édifier sur le résultat le plus clair des révolutions.

Mardi 23 octobre. — Le matin, examiné de nouveau les vitraux et achevé de composer la fenêtre de Bornot, pour la chapelle de la Vierge. Le vitrier m'a réparé ceux que j'emporte.

J'ai été à Saint-Pierre seul avec Malestrat. J'ai beaucoup étudié la mer, qui était toujours la même et toujours belle.

A dîner la petite Mme Duglé, sa sœur, une madame Cardon et sa fille, de Fécamp.

Mercredi 24 octobre. — Parti à neuf heures et demie avec Bornot. Pris l'ancienne route d'Ypreville, par le plus beau temps du monde. J'ai parcouru avec bien du plaisir cette route. Revu la futaie à l'entrée d'Ypreville. Embarqué à Alvimare.

Cette route est toute changée depuis trois semaines : tons dorés et rouges des arbres. Ombres bleues et brumeuses.

à Rouen vers une heure, et fait toute la route jusqu'à Paris sans compagnon de route. Avant Rouen, il était venu une délicieuse femme avec un homme âgé ; j'ai beaucoup joui de sa vue, pendant le peu de temps qu'elle a passé dans la voiture.

J'étais assez mal disposé. J'avais déjeuné sans faim, et cette disposition, qui m'a empêché de manger toute la journée, a agi sur mon humeur. Admiré cependant les bords de la Seine, les rochers qu'on voit le long de la route, depuis Pont-de-l'Arche jusqu'au delà de Vernon, ces mamelons presque réguliers, qui donnent un caractère particulier à tout ce pays, Mantes, Meulan. Aperçu Vaux, etc.

Triste en arrivant : la migraine y contribuait. Attendu longtemps pour les paquets. Trouvé Jenny qui m'attendait. Je n'ai pas été fâché de trouver, en arrivant, ses bons soins.

Sans date. — Passé les jours suivants dans l'oisiveté. Quelques visites.

Vu Mme Marliani qui m'avait écrit ; elle a passé un mois à Nohant, et y a été malade. Mme Sand est triste et ennuyée. Elle a maintenant la fureur du domino. Elle grondait tout de bon cette pauvre Charlotte de ne point sentir toutes les profondeurs de combinaisons que renferme ce sublime jeu. On fait aussi des charades où elle fait sa partie. Les costumes l'occupent.

Clésinger, que j'ai rencontré dans la rue, m'a

envoyé sa femme, qui est venue me prendre pour me faire voir la statue qu'il a faite pour le tombeau de Chopin. Contre mon attente, j'ai été tout à fait satisfait. Il m'a semblé que je l'aurais faite ainsi. En revanche, le buste est manqué. D'autres bustes d'hommes que j'ai vus là m'ont déplu. Solange me disait qu'il cherchait à varier son genre. En effet, j'ai vu là une figure de l'*Envie,* qui n'accuse guère que l'imitation de Michel-Ange. Cependant, en sortant de l'imitation exacte du modèle que son premier ouvrage indiquait comme sa vocation, il montre de l'imagination et une entente de la grâce des lignes, qui est fort rare. Il fait un groupe en pierre d'une *Pieta,* dans lequel on trouve ce mérite,

1850

7 janvier. — Haro m'a rapporté les deux *petites études* que j'ai faites à Champrosay (1), de ma fenêtre, l'une de la cour des gendarmes, l'autre par la salle à manger, l'été avec des moissons, etc.

Lui redemander l'*Arabe accroupi*, qui devait être sur la grande toile où était la *Suzanne* (2), que j'ai achevée pour Villot.

12 janvier. — Travaillé à retoucher le petit *Hamlet*, la *Femme de dos*, de Beugniet (3); ébauché un petit *lion* pour le même.

Voir Gavard (4), Cavé, Rivet, Couder, Guillemardet, Halévy, la princesse Marcellini (5). Passé chez les Wilson-Quantinet. Voir Meissonier et Daumier.

18 janvier. — « Mon cher Monsieur, j'apprends à

(1) Voir *Catalogue Robaut*, n°ˢ 543 et 544.
(2) Voir *Catalogue Robaut*, n° 1246.
(3) Marchand de tableaux.
(4) *Gavard*, éditeur des *Galeries historiques de Versailles*.
(5) La princesse *Marcellini Czartoriska*.

l'instant que M. de Mornay, dont les procédés avec moi ne me commandent point de ménagements, a mis en vente, à la rue des Jeûneurs, six tableaux de moi, dont l'un, la *Cléopâtre,* ne m'a pas été payé, depuis plusieurs années qu'il l'a chez lui. Je désirerais donc, si vous croyez que la chose soit faisable, mettre de suite opposition à la vente dudit tableau, afin de le ravoir du moins; car, dans l'état de ruine où se trouve M. de Mornay, j'aurais encore plus de peine à en recouvrer le prix. Peut-être vous demandé-je une chose qui exigerait des formalités que j'ignore? peut-être aussi le temps vous manque-t-il?... Je laisse cela à votre appréciation, pensant bien que vous ne consentiriez pas à me voir m'engager dans une sotte affaire. J'avoue que le trait me semble si fort qu'il m'a semblé que je serais plus que dupe en ne protestant pas pour le moins.

« Si je calcule bien, il n'y aurait pas de temps à perdre : nous sommes aujourd'hui vendredi; il est probable que la vente aura lieu demain. »

Dimanche 20 janvier. — Concert de l'Union musicale. Symphonie de Mozart; admirable ouverture de *Coriolan,* de Beethoven.

Entendu deux fois et mal composé.

21 janvier. — J'avais écrit derrière la toile du petit *Christ à la colonne* que j'envoie à Gaultron : *blanc, momie, vermillon;* je me rappelle que j'avais

employé pour les ombres *laque Robert J.* et *terre verte,* ou bien *vert malachite clair.*

A Gaultron, prêté le *tableau de fruits* de Chardin. Rendu à la fin d'avril.

Jeudi 24. — Donné à Haro, pour la rentoiler, la petite étude de l'*Étang de Louroux ;* ciel grisâtre clair.

Composé la *Pandore* sur toile assez grande.

Vendredi 25 *janvier.* — Je pensais que les artistes qui ont un style assez vigoureux sont dispensés de l'exécution exacte, témoin Michel-Ange. Arrivé à ce point, ce qu'ils perdent en vérité littérale, ils le regagnent bien en indépendance et en fierté.

30 *janvier.* — Soirée chez Gudin (1). Je disais à Pradier que je dînais très fortement, ne pouvant déjeuner à cause de mon travail, et que pour faire passer ce dîner, je faisais force exercice ensuite. Il me dit : « Quand on a une vieille voiture, on ne lui fait pas faire de longs voyages ; on la met sous la remise, et on ne l'en tire que pour le besoin et pour des courses légères. »

Revenu à deux heures du matin, très fatigué ; premier oubli de la leçon que je venais de recevoir.

(1) *Théodore Gudin,* peintre de paysages et de marines, né à Paris en 1802, mort en 1880. Il fut élève de Girodet, qu'il quitta pour l'atelier de Géricault et pour celui de Delacroix.

31 *janvier*. — « Ne négligez rien de ce qui peut *vous faire grand* », m'écrivait le pauvre Beyle (1).

— Cette réflexion [au 20 février] me fait surmonter l'ennui de me déranger pour aller en Belgique.

Lundi 4 *février*. — Faire à Saint-Sulpice (2) des cadres de marbre blanc, autour des tableaux ; ensuite

(1) Il ne paraît point que les relations aient été très suivies entre Stendhal et Delacroix. Stendhal en 1824 avait écrit un « Salon » dans le *Journal de Paris et des départements*, Salon qui fut réimprimé dans les *Mélanges d'art et de littérature*. Il n'avait pas été perspicace en ce qui touche le talent du peintre, car il y déclarait *qu'il ne pouvait admirer ni l'auteur ni l'ouvrage*; il parlait des *Massacres de Scio*. Pourtant il le rapproche de *Tintoret*, ce qui n'est point un médiocre compliment, et il conclut en disant : « M. Delacroix a toujours cette immense supériorité sur tous les auteurs de grands tableaux qui tapissent les grands salons, qu'au moins le public s'est beaucoup occupé de ses ouvrages. »

(2) Pour l'inauguration de la chapelle, Delacroix envoya une invitation datée du 29 juin 1861. Il expose ainsi les sujets de la décoration :
« M. Delacroix vous prie de vouloir bien lui faire l'honneur de visiter les travaux qu'il vient de terminer, dans la chapelle des Saints-Anges, à Saint-Sulpice. Ces travaux seront visibles au moyen de cette lettre, depuis le mercredi 21 juin jusqu'au 3 août inclusivement, de une à cinq heures de l'après-midi. Première chapelle à droite en entrant par le grand portail.

« Plafond. *L'archange saint Michel terrassant le démon*.

« Tableau de droite. *Héliodore chassé du temple*. S'étant présenté avec ses gardes pour en enlever les trésors, il est tout à coup renversé par un cavalier mystérieux : en même temps, deux envoyés célestes se précipitent sur lui et le battent de verges avec furie, jusqu'à ce qu'il soit rejeté hors de l'enceinte sacrée.

« Tableau de gauche. *La lutte de Jacob avec l'ange*. Jacob accompagne les troupeaux et autres présents à l'aide desquels il espère fléchir la colère de son frère Ésaü. Un étranger se présente qui arrête ses pas et engage avec lui une lutte opiniâtre, laquelle ne se termine qu'au moment où Jacob, touché au nerf de la cuisse par son adversaire, se trouve réduit à l'impuissance. Cette lutte est regardée par les Livres saints comme un emblème des épreuves que Dieu envoie quelquefois à ses élus. » (Voir *Corresp.*, t. II, p. 260 et 261.)

cadres de marbre rouge ou vert, comme dans la chapelle de la Vierge, et le fond du tout en pierre avec ornements en pierre, et imitant l'or, comme les cuivres dorés de la même chapelle. (Si on pouvait faire les cadres en stuc blanc.)

La dimension du plafond est de 15 pieds (1).

— Magnifiques tons d'ombre reflétée dans une chair rouge : *vert cobalt, vermillon Chine, ocre jaune;* je l'ai employé pour fondre les touches de *terre de Sienne brûlée* et autres tons chauds qui formaient la préparation des hommes qui regardent par le trou, dans le *Daniel.*

Les clairs, sur ces préparations, peuvent se faire et ont été faits avec *laque fixe, ocre jaune* et *blanc.*

L'*ocre jaune pur,* ton le plus vrai et le plus frappant pour les lions.

Mardi 5 février. — Très beau ton pour les chairs très claires, pour servir d'intermédiaires entre les plus grands clairs et les ombres : *terre de Cassel, blanc, vermillon, ocre jaune.*

— Dîné chez Ed. Bertin. Revu là Mme P..., avec laquelle j'ai causé beaucoup. Fleury Cuvillier (2) et sa femme y étaient. Desportes (3) m'a entrepris sur la

(1) Voir *Catalogue Robaut,* n° 1341.

(2) *Cuvillier-Fleury,* littérateur, né en 1802, mort en 1887. Il fut le précepteur du duc d'Aumale, et écrivit de nombreux articles au *Journal des Débats.* En 1860, il entra à l'Académie française.

(3) *Auguste Desportes,* poète et auteur dramatique, né en 1797, mort en 1866.

dévotion, il a trouvé en moi un terrain tout préparé ; mais au fond c'est un fou. Il regarde Mozart comme un grand corrupteur, il lui préfère beaucoup les vieux maîtres, y compris Rameau.

Jeudi 7 février. — Hecquet, au concert, l'autre jour, me citait un critique connu, qui appelle Mozart le premier des musiciens médiocres.

A ce concert et au suivant, je comparais les deux ouvertures de Beethoven à celle de la *Flûte enchantée,* par exemple, et à tant d'autres de Mozart..... Quelle réunion, dans ces dernières, de tout ce que l'art et le génie peuvent donner de perfection ! Dans l'autre, quelles incultes et bizarres inspirations !

Vendredi 8 février. — Ce serait une bonne chose, en commençant, que d'établir la gamme d'un tableau par un objet clair dont le ton et la valeur seraient exactement pris sur nature : un mouchoir, une étoffe, etc. Ciceri me conseillait cela il y a quelques années.

10 février. — Chez Bixio le soir (1). Avant dîner, chez Louis Guillemardet.

Duverger me disait en revenant que B*** était sans

(1) *Alexandre Bixio* (1808-1865), savant et homme politique. Il prit une part active à la révolution de Juillet. En 1831, il fonda avec Buloz la *Revue des Deux Mondes.* Il fut rédacteur au *National* et l'un des principaux écrivains de l'opposition libérale. En 1848, il devint ministre de l'agriculture.

imagination et avait du feu, et que lui (Duverger) était presque tout le contraire; c'est la réunion de ces deux facultés, l'imagination et la raison, qui fait les hommes exceptionnels.

Il me présente l'idée originale et pourtant assez raisonnable que la tradition napoléonienne est le résultat nécessaire de la révolution.

11 février. — Dîné chez Meissonier avec Chenavard. Fait là, *inter pocula,* le beau projet d'aller en Hollande voir les dessins de Raphaël. Chenavard dit à dîner que Raphaël lui déplaisait parce qu'il le trouvait impersonnel, c'est-à-dire se métamorphosant à mesure que d'autres personnalités vigoureuses le frappaient : le contraire de Michel-Ange, Corrège, Rembrandt, etc...

13 février. — Retravaillé au *Saint Sébastien.*

— Vu la princesse Marcellini, vers trois heures; j'ai été bien frappé de ce qu'elle m'a joué de Chopin. Rien de banal, composition parfaite. Que peut-on trouver de plus complet? Il ressemble plus à Mozart que qui que ce soit. Il a, comme lui, de ces motifs qui vont tout seuls, qu'il semble qu'on trouverait.

Jeudi 14 février. — Travaillé à la *Femme impertinente.* Je l'avais reprise, il y a dix ou douze jours.

— Je commence à prendre furieusement en grippe

les Schubert, les rêveurs, les Chateaubriand (il y a longtemps que j'avais commencé), les Lamartine, etc. Pourquoi tout cela se passe-t-il? Parce que ce n'est point vrai... Est-ce que les amants regardent la lune, quands ils trouvent près d'eux leur maîtresse?... A la bonne heure, quand elle commence à les ennuyer.

Des amants ne pleurent pas ensemble; ils ne font pas d'hymnes à l'infini, et font peu de descriptions. Les heures vraiment délicieuses passent bien vite, et on ne les remplit pas ainsi.

Les sentiments des *Méditations* sont faux, aussi bien que ceux de *Raphaël,* du même auteur. Ce vague, cette tristesse perpétuelle ne peignent personne. C'est l'école de l'amour malade... C'est une triste recommandation, et cependant les femmes font semblant de raffoler de ces balivernes; c'est par contenance; elles savent bien à quoi s'en tenir sur ce qui fait le fond même de l'amour. Elles vantent les faiseurs d'odes et d'invocations, mais elles attirent et recherchent soigneusement les hommes bien portants et attentifs à leurs charmes.

— Ce même jour, Mme P... est venue avec sa sœur, la princesse de B... La nudité de la *Femme impertinente* (1), et celle de la *Femme qui se peigne,* lui ont sauté aux yeux :... « Que pouvez-vous trouver là de

(1) C'est sous ce titre que Delacroix désignait, dans la conversation, une de ses *Baigneuses*. A propos de ce tableau, M. Robaut écrit : « La « jeune femme a la tête ceinte d'un ruban bleu qui flotte sur son dos; « elle s'appuie sur un banc de verdure où sont déposés des vêtements « qui éclatent en tons blancs et rouges. »

si attrayant, vous autres artistes, vous autres hommes? Qu'est-ce que cela a de plus intéressant que tout autre objet vu dans sa nudité, dans sa crudité, une pomme, par exemple? »

— J'avais cheminé, vers quatre heures et demie, avec le vieux père Isabey (1). Il m'a fait un cours sur les lunettes. C'est *Charles* qui lui a donné le conseil d'avoir ses lunettes divisées en deux. Il lui a dit : « Change de verre, aussitôt que tu t'aperçois que tes yeux se fatiguent le moins du monde. » En ne le faisant pas, on risque d'être forcé de sauter un numéro, ce qui m'est arrivé. « Tu vivrais, lui a-t-il dit, comme Mathusalem, que tu aurais encore de quoi y voir clair. » — Il fait de petits repas assez fréquents : cela lui réussit.

Samedi 16 février. — J'ai revu chez M. de Geloës mon tableau du *Christ au tombeau* qu'il éclaire le soir avec un quinquet *ad hoc;* il ne m'a pas déplu.

Dimanche 17 février. — Passé toute ma journée en état de langueur, et je n'avais à faire que des besognes ennuyeuses. Je ne fais rien qui me prépare à ce voyage de Hollande, et cela, pendant que je

(1) *J.-B. Isabey*, célèbre peintre miniaturiste français, né en 1767, mort en 1855. Ses portraits le montrent comme un dessinateur des plus remarquables. Sous le Directoire, sous l'Empire et sous la Restauration, il jouit de la faveur du public et fut successivement directeur de l'atelier des peintres à la manufacture de Sèvres et conservateur adjoint des Musées royaux.

suis fort bien en train de peindre. Le soir, dîné chez Mme de Forget.

Mardi 19 février. — Dîné avec Chenavard, Meissonier. — Parlé du voyage qui, j'espère, ne se fera pas. (Voir au 31 janvier précédent.)

Chez Berlioz ensuite ; l'ouverture de *Léonore* m'a produit la même sensation confuse ; j'ai conclu qu'elle est mauvaise, pleine, si l'on veut, de passages étincelants, mais sans union. Berlioz de même : ce bruit est assommant ; c'est un héroïque gâchis.

Le beau ne se trouve qu'une fois et à une certaine époque marquée. Tant pis pour les génies qui viennent après ce moment-là. Dans les époques de décadence, il n'y a de chance de surnager que pour les génies très indépendants. Ils ne peuvent ramener leur public à l'ancien bon goût qui ne serait compris de personne ; mais ils ont des éclairs qui montrent ce qu'ils eussent été dans un temps de simplicité. La médiocrité dans ces longs siècles d'oubli du beau est bien plus plate encore que dans les moments où il semble que tout le monde puisse faire son profit de ce goût du simple et du vrai qui est dans l'air. Les artistes plats se mettent alors à exagérer les écarts des artistes mieux doués, ce qui est la platitude à force d'enflure, ou bien ils s'adonnent à une imitation surannée des beautés de la bonne époque, ce qui est le dernier terme de l'insipidité. Ils remontent même en deçà. Ils se font naïfs avec les artistes qui ont précédé les

belles époques. Ils affectent le mépris de cette perfection, qui est le terme naturel de tous les arts.

Les arts ont leur enfance, leur virilité et leur décrépitude. Il y a des génies vigoureux qui sont venus trop tôt, de même qu'il y en a qui viennent trop tard; dans les uns et les autres, on trouve des saillies singulières. Les talents primitifs n'arrivent pas plus à la perfection que les talents des temps de la décadence. Du temps de Mozart et de Cimarosa, on compterait quarante musiciens qui semblent être de leur famille, et dont les ouvrages contiennent, à des degrés différents, toutes les conditions de la perfection. A partir de ce moment, tout le génie des Rossini et des Beethoven ne peut les sauver de la *manière*. C'est par la manière qu'on plaît à un public blasé et avide par conséquent de nouveautés; c'est aussi la manière qui fait vieillir promptement les ouvrages de ces artistes inspirés, mais dupes eux-mêmes de cette fausse nouveauté qu'ils ont cru introduire dans l'art. Il arrive souvent alors que le public se retourne vers les chefs-d'œuvre oubliés et se reprend au charme impérissable de la beauté.

Il faudrait absolument écrire ce que je pense du gothique; ce qui précède y trouverait naturellement sa place.

Dimanche 24 *février*. — Pierret venu me voir dans la journée avec son fils Henry, qui va en Californie. Je lui ai donné le *Petit Lion*.

Le soir, au divin *Mariage secret,* avec Mme de Forget. Cette perfection se rencontre dans bien peu d'ouvrages humains.

On pourrait refaire pour tous les beaux ouvrages restés dans la mémoire des hommes ce que de Piles (1) fait pour les peintres seulement... Je me suis interrogé là-dessus, et pour ne parler que de la musique, j'ai successivement préféré Mozart à Rossini, à Weber, à Beethoven, toujours au point de vue de la perfection. Quand je suis arrivé au *Mariage secret,* j'ai trouvé non pas plus de perfection, mais la perfection même. Personne n'a cette proportion, cette convenance, cette expression, cette gaieté, cette tendresse, et par-dessus tout cela, et ce qui est l'élément général, qui relève toutes ces qualités, cette élégance incomparable, élégance dans l'expression des sentiments tendres, élégance dans le bouffon, élégance dans le pathétique modéré qui convient à la pièce.

On est embarrassé pour dire en quoi Mozart peut être inférieur à l'idée que j'ai ici de Cimarosa. Peut-être une organisation particulière me fait-elle incliner dans le sens où j'incline; cependant une raison comme celle-là serait la destruction de toute idée du goût et du vrai beau; chaque sentiment particulier serait la mesure de ce beau et de ce goût. J'osais bien me dire aussi que je trouvais dans Voltaire un coin fâcheux, rebutant pour un adorateur de son admirable esprit;

(1) *Roger de Piles* (1635-1709), peintre et écrivain, auteur d'un *Abrégé de la vie des peintres.*

c'est l'abus de cet esprit même. Oui, cet arbitre du goût, ce juge exquis abuse aussi des petits effets; il est élégant, mais spirituel trop souvent, et ce mot est une affreuse critique. Les grands auteurs du siècle précédent sont plus simples, moins recherchés.

— J'ai été voir à quatre heures les études de Rousseau, qui m'ont fait le plus grand plaisir... Exposés ensemble, ces tableaux donneront de son talent une idée dont le public est à cent lieues, depuis vingt ans que Rousseau est privé d'exposer (1).

Mardi 26 février. — J'ai été convoqué par Durieu (2), pour juger le procédé Haro, que nous devons aller voir fonctionner à Saint-Eustache.

J'ai appris là ce que l'univers ne croira pas : la

(1) Delacroix portera plus loin un jugement sur *Rousseau*. Il est intéressant de noter ici l'opinion de Rousseau sur Delacroix; on la trouve dans une très curieuse lettre du paysagiste, publiée par M. Burty dans son volume *Maîtres et petits maîtres*. Cette lettre contient un parallèle entre Ingres et Delacroix, et conclut ainsi : « Faut-il vous dire que je préfère Delacroix avec ses exagérations, ses fautes, ses chutes visibles, *parce qu'il ne tient à rien qu'à lui*, parce qu'il représente l'esprit, le temps, le verbe de son temps? Maladif et trop nerveux peut-être, parce que son art souffre avec nous, parce que dans ses lamentations exagérées et ses triomphes retentissants, il y a toujours le souffle de la poitrine et son cri, son mal et le nôtre. Nous ne sommes plus au temps des Olympiens comme Raphaël, Véronèse et Rubens, et l'art de Delacroix est puissant comme une voix de l'Enfer du Dante. » (Ph. BURTY, *Maîtres et petits maîtres*, p. 157.)

(2) *Eugène Durieu*, administrateur et écrivain, né en 1800. Entré au ministère de l'intérieur, il devint en 1847 inspecteur général des établissements d'utilité publique. Chargé, après la révolution de Février, de la direction générale de l'administration des cultes, il institua une commission des arts et édifices religieux, et créa le service des architectes diocésains pour la conservation des monuments affectés au culte.

cathédrale de Beauvais manque d'une aile qui n'a jamais été achevée; ladite cathédrale est d'un gothique mêlé du seizième siècle. On discute sérieusement si le morceau qui reste à faire sera refait dans le style du reste ou dans celui du treizième siècle, qui est le style favori des antiquaires dans ce moment. De cette manière, on apprendrait à vivre à ces ignorants du seizième siècle, qui ont eu le malheur de n'être pas nés trois siècles plus tôt.

Après la commission, j'ai été voir Duban, en société de Vaudoyer (1), qui est dans mes idées sur l'architecture. Vu Duban.

Vu la galerie d'Apollon, etc.

Mercredi 27 février. — Je travaille aux croquis pour Saint-Sulpice à soumettre à la Préfecture.

Vers trois heures, j'ai été voir Cavé, qui a été mordu par son chien au point d'avoir failli en perdre le nez et la mâchoire. Le *Constitutionnel* a imprimé qu'il en était quitte seulement pour le premier des deux. Les amis alarmés viennent les uns après les autres s'informer de ce qui lui reste réellement, et il a pris le parti d'écrire au journal pour lui demander grâce.

Vendredi 1ᵉʳ mars. — Vu l'exposition des tableaux

(1) *Léon Vaudoyer*, architecte, né le 7 juin 1803, mort en 1872. Il déploya un remarquable talent pratique dans la restauration des vieux monuments historiques, et fut nommé, en 1868, membre de l'Académie des beaux-arts.

de Rousseau pour sa vente. Charmé d'une quantité de morceaux d'une originalité extrême.

Dimanche 3 mars. — A l'Union musicale : *Symphonie en fa,* de Beethoven, pleine de fougue et d'effet ; puis l'ouverture d'*Iphigénie en Aulide,* avec toute l'introduction, airs d'Agamemnon, et le chœur de l'arrivée de Clytemnestre.

L'ouverture, un chef-d'œuvre : grâce, tendresse, simplicité et force par-dessus tout. Mais il faut tout dire : toutes ces qualités vous saisissent fortement, mais la monotonie vous endort un peu. Pour un auditeur du dix-neuvième siècle, après Mozart et Rossini, cela sent un peu le plain-chant. Les contre-basses et leurs rentrées vous poursuivent comme les trompettes dans Berlioz.

Tout de suite après venait l'ouverture de la *Flûte enchantée;* à la vérité, c'est un chef-d'œuvre. J'ai été aussitôt saisi de cette idée, en entendant cette musique qui venait après Glück. Voilà donc où Mozart a trouvé, et voici le pas qu'il lui a fait faire ; il est vraiment le créateur, je ne dirai pas de l'art moderne, car il n'y en a déjà plus à présent, mais de l'art porté à son comble, après lequel la perfection ne se trouve plus.

Je disais à la princesse Radoïska, chez laquelle j'ai été en sortant de là : « Nous savons par cœur Mozart et tout ce qui lui ressemble. Tout ce qui a été fait à leur imitation et dans ce style ne le vaut pas, et nous a d'ailleurs fatigués ou rassasiés. Que faire

pour être émus de nouveau?... surtout surpris? Se contenter des tentatives hardies, mais moins souvent heureuses, des génies quelquefois très éminents que le siècle produit. Que feront ces derniers, quand les modèles semblent n'être là que pour montrer ce qu'il faut éviter? Il est impossible qu'ils ne tombent pas dans la recherche. »

Lundi 4 mars. — Au Louvre pour la restauration.

Vendredi 8 mars. — A l'atelier de Clésinger. Scène pitoyable avec ce butor et notre comité.

Samedi 9 mars. — Je suis accablé de toutes ces corvées successives.

— Plusieurs jours se passent à ne rien faire jusqu'au lundi 11.

Lundi 11 mars. — Repris le dernier *tableau de fleurs.*

A notre comité chez Pleyel à une heure.

Le soir, chez Mme Jaubert (1). Vu des portraits et dessins persans, qui m'ont fait répéter ce que Voltaire dit quelque part, à peu près ainsi : Il y a de

(1) Dans son charmant livre intitulé *Souvenirs*, Mme Jaubert a écrit d'intéressantes notes sur Delacroix et ses séjours à Augerville chez Berryer : « Delacroix, aimable, séduisant, d'une politesse exquise, sans « aucune exigence, jouissait pleinement à Augerville d'une sorte de « vacance qu'il s'accordait. » Elle y raconte une anecdote très intéressante sur les rapports de Delacroix avec la princesse Belgiojoso.

vastes contrées où le goût n'a jamais pénétré ; ce sont ces pays orientaux, dans lesquels il n'y a pas de société, où les femmes sont abaissées, etc. Tous les arts y sont stationnaires.

Il n'y a dans ces dessins ni perspective ni aucun sentiment de ce qui est véritablement la peinture, c'est-à-dire une certaine illusion de saillie, etc. : les figures sont immobiles, les poses gauches, etc... Nous avons vu ensuite un portefeuille de dessins d'un M. Laurens(1), qui a voyagé dans toutes ces contrées.

Chose qui me frappe surtout, c'est le caractère de l'architecture en Perse. Quoique dans le goût arabe, tout néanmoins est particulier au pays ; la forme des coupoles, des ogives, les détails des chapiteaux, les ornements, tout est original. On peut, au contraire, parcourir l'Europe aujourd'hui, et depuis Cadix jusqu'à Pétersbourg, tout ce qui se fait en architecture a l'air de sortir du même atelier. Nos architectes n'ont qu'un procédé, c'est de revenir toujours à la pureté primitive de l'*art grec*. Je ne parle pas des plus fous, qui font la même chose pour le gothique ; ces puristes s'aperçoivent tous les trente ans que leurs devanciers immédiats se sont trompés dans l'appréciation de cette exquise imitation de l'Antique. Ainsi

(1) *Jules Laurens*, peintre et lithographe, né en 1825, élève de Paul Delaroche. En 1847, il fut chargé par le gouvernement d'accompagner *Hommaire de Hell*, envoyé en mission en Turquie, en Perse, en Asie Mineure, et il dessina pendant ce voyage des sites, des types, des costumes qui étaient encore peu connus. Il a publié en 1854 la relation de ce voyage.

Percier et Fontaine ont cru dans leur temps l'avoir fixé pour jamais. Ce style, dont nous voyons les restes dans quelques pendules faites il y a quarante ans, paraît aujourd'hui ce qu'il est véritablement, c'est-à-dire sec, mesquin, sans aucune des qualités de l'Antique.

Nos modernes ont trouvé la recette de ces dernières dans les monuments d'Athènes. Ils se croyaient les premiers qui les aient regardés ; en conséquence, le Parthénon devient responsable de toutes leurs folies. Quand j'ai été à Bordeaux, il y a cinq ans, j'ai trouvé le Parthénon partout : casernes, églises, fontaines, tout en tient. La sculpture de Phidias obtient le même bonheur auprès des peintres. Ne leur parlez même pas de l'antique romain ou du grec d'avant ou d'après Phidias.

J'ai vu, parmi les dessins faits en Perse, un entablement complet, chapiteaux, frise, corniche, etc., entièrement dans les proportions grecques, mais avec des ornements qui le renouvellent complètement, et qui sont d'invention.

— Dans la journée, j'avais été chez Pleyel, me réunir à ces messieurs pour finir l'affaire de Clésinger.

— Se rappeler dans les dessins persans ces immenses portails à des édifices qui sont plus petits qu'eux ; cela ressemble à une grande décoration d'opéra dressée devant le bâtiment. Je n'en sache pas d'exemple nulle part.

16 *mars*. — Mme Cavé est venue et m'a lu quel-

ques chapitres de son ouvrage sur le dessin. C'est charmant d'invention et de simplicité..... Je l'ai revue avec plaisir et j'ai causé de même.

Le soir chez Chabrier avec Mme de Forget. Je me suis ennuyé.

Dimanche 17 *mars.* — Union musicale. Concert: *Symphonie d'Haydn*, admirable d'un bout à l'autre. Chef-d'œuvre d'ordre et de grâce; *Concerto pour le piano de Mozart*, autant; Chœur *Que de grâces*, de Glück, suivi d'un petit air de ballet ridicule, qu'on aurait dû laisser dans l'oubli, par respect pour sa mémoire.

Vendredi, 19 *mars.* — Soirée de musique chez le Président. Causé là avec Fortoul (1), qui est fort aimable pour moi. Je m'y suis enrhumé. C'est le souvenir le plus saillant de la soirée. — Thiers y est venu. Cela a fait une certaine sensation.

Jeudi 21 *mars.* — Toute la journée chez moi, occupé de mes esquisses pour la Préfecture.

Tous les jours derniers, occupé de la composition du plafond du Louvre (2). Je m'étais d'abord arrêté

(1) *Fortoul,* qui devait, l'année suivante, recevoir du Président le portefeuille de la marine, était alors député à l'Assemblée législative.

(2) Delacroix fait sans doute allusion à un grand et magnifique dessin qui appartient à Mme Andrieu, la veuve du peintre élève de Delacroix. Il représente la première idée du maître, et certaines parties de la composition, notamment les parties basses, diffèrent sensiblement de l'exécution définitive.

pour les *Chevaux du soleil dételés par les nymphes de la mer*. J'en suis revenu jusqu'à présent à Python.

Vendredi 22 mars. — Lettre de Voltaire, dans laquelle il s'écrie à propos du *Père de famille* de Diderot, que tout s'en va, tout dégénère; il compare son siècle à celui de Louis XIV.

Il a raison. Les genres se confondent; la miniature, le genre succèdent aux genres tranchés, aux grands effets et à la simplicité. J'ajoute : Voltaire se plaint déjà du mauvais goût, et il touche pour ainsi dire au grand siècle; sous plus d'un rapport, il est digne de lui appartenir. Cependant le goût de la simplicité, qui n'est autre chose que le beau, a disparu !...

— Comment les philosophes modernes qui ont écrit tant de belles choses sur le développement graduel de l'humanité, accordent-ils, dans leur système, cette décadence des ouvrages de l'esprit avec le progrès des institutions politiques? Sans examiner si ce dernier progrès est un bien aussi réel que nous le supposons, il est incontestable que la dignité humaine a été relevée, au moins dans les lois écrites; mais est-ce la première fois que des hommes se sont aperçus qu'ils n'étaient pas tout à fait des brutes et ne se sont pas laissé gouverner en conséquence? Ce prétendu progrès moderne dans l'ordre politique n'est donc qu'une évolution, un accident de ce moment précis. Nous pouvons demain embrasser le despo-

tisme avec la fureur que nous avons mise à nous rendre indépendants de tout frein.

Ce que je veux dire ici, c'est que, contrairement à ces idées baroques de progrès continu que Saint-Simon et autres ont mises à la mode, l'humanité va au hasard, quoi qu'on ait pu dire. La perfection est ici quand la barbarie est là. Fourier ne fait pas au genre humain l'honneur de le trouver adulte. Nous ne sommes encore que de grands enfants ; du temps d'Auguste et de Périclès, nous étions dans les langes; nous avons balbutié à peine sous Louis XIV avec Racine et Molière. L'Inde, l'Égypte, Ninive et Babylone, la Grèce et Rome, tout cela a existé sous le soleil, a porté les fruits de la civilisation à un point dont l'imagination des modernes se fait à peine une idée, et tout cela a péri, sans laisser presque de traces ; mais ce peu qui est resté pourtant est tout notre héritage ; nous devons à ces civilisations antiques nos arts, dans lesquels nous ne les égalerons jamais, le peu d'idées justes que nous avons sur toutes choses, le petit nombre de principes certains qui nous gouvernent encore dans les sciences, dans l'art de guérir, dans l'art de gouverner, d'édifier, de penser enfin. Ils sont nos maîtres, et toutes les découvertes dues au hasard, qui nous ont donné de la supériorité dans quelques parties des sciences, n'ont pu nous faire dépasser le niveau de supériorité morale, de dignité, de grandeur qui élève les anciens au-dessus de la portée ordinaire de l'humanité. Voilà ce que n'a pas

vu Fourier avec son association, son harmonie, ses petits pâtés et ses femmes complaisantes.

Mercredi 27 mars. — Beau ton de cheveux châtain clair dans la *Desdémone* : frottis de *bitume,* sur fonds assez clairs. Clairs : *terre verte brûlée* et *blanc.*

Demi-teinte de la chair du saint Sébastien : *bitume, blanc, laque terre verte,* un peu de *jaune brillant;* clairs, *jaune brillant, blanc, laque.* Un peu de *bitume,* suivant le besoin.

Dimanche 31 mars. — *Énée va tuer Hélène, qui se cache dans le temple de Vesta.* Vénus vient l'arrêter.

— *Les Harpies troublent le repos des Troyens.*

— Villot venu me voir ce matin : tous ces jours-ci je reste chez moi, grâce à mon affreux rhume qui ne se guérit pas.

Ce soir cependant dîné chez Pierret; son fils va partir.

Mercredi 3 avril. — Séance pour juger le concours de restauration. Séance dans la galerie d'Apollon, en présence de mon plafond. Revenu très fatigué.

J'aurai des difficultés dans l'atelier qu'on me donne au Louvre.

Samedi 6 avril. — Travaillé beaucoup ces jours-

ci à la composition du plafond. Un de ces jours, j'ai été trop longtemps et me suis fatigué.

Lundi 8 avril. — Je devais aller assister tantôt à la séance de jugement des restaurateurs de tableaux; j'ai été obligé de me recoucher le matin et ai été très souffrant toute la journée.

J'ai fait venir le docteur. Au demeurant, c'était un état passager; je n'ai eu à le consulter que sur mon rhume. J'ai causé avec lui des affaires du temps, puis de sa profession.

Le pauvre homme n'a pas un moment de relâche. En comparant sa vie à la mienne, je me suis applaudi de mon lot... Les cours, l'hôpital, les examens lui prennent tout le temps qu'il ne donne pas à ses malades, aux opérations, etc. Aussi me dit-il qu'il se sent très souvent très lourd et très fatigué. Dupuytren est mort sous le faix et dans un âge peu avancé. C'est le sort presque immanquable de tous ses confrères, qui prennent à cœur leur profession.

Vraiment, je devrais réfléchir à tout cela, quand je me trouve à plaindre.

Samedi 20 avril. — Concert de Delsarte (1) et Darcier (2) : Anciens Noëls ou Cantiques chantés en

(1) *Delsarte,* artiste lyrique et musicien de haute valeur, se consacra surtout à l'enseignement de son art, et contribua par ses efforts à répandre dans le public le goût de la musique ancienne.

(2) *Joseph Darcier,* acteur, chanteur et compositeur, né en 1820.

chœur pour se conformer à cette passion du gothique, sans la satisfaction de laquelle les Parisiens ne peuvent trouver aujourd'hui de plaisir à rien.

Ce Darcier ne manque pas d'une certaine verve, et est doué d'une belle voix ; mais les refrains vulgaires et cette musique de mauvais goût faisaient un effet désolant auprès des morceaux de Delsarte.

Un malheureux enfant de chœur a psalmodié, sans une étincelle de sentiment, quelques complaintes gothiques, accompagné par une espèce d'orgue qui ne marquait aucune nuance et l'écrasait complètement.

Mme Kalerji était devant moi et auprès de M. J... et M. Piscatory (1).

Il a fallu livrer bataille, en sortant, pour avoir ma redingote, et j'y ai sans doute repris une seconde édition de mon rhume.

Dimanche 21 *avril.* — Fatigué de la séance d'hier soir.

— Travaillé quelque peu à la composition du plafond et resté chez moi le soir.

— M. Lafont (2) venu dans la journée ; il me plaît beaucoup. Je l'ai entrepris sur la peinture religieuse

(1) *Piscatory*, homme politique et diplomate, né en 1799, mort en 1870. Il joua un rôle assez important sous la Restauration et sous la monarchie de Juillet. Il fut envoyé comme ministre plénipotentiaire en Grèce en 1844 et comme ambassadeur quelques années après en Espagne. Sous le second Empire, il rentra définitivement dans la vie privée.

(2) *Émile Lafont*, peintre de sujets religieux.

et monumentale, comme l'entendent les modernes. La mode a un empire incroyable sur les meilleurs esprits.

Lundi 22 *avril.* — Enterrement de M. Meneval. Isabey, à côté de qui j'étais, me disait qu'il était contraire à l'architecture colorée. On y trouve à chaque instant des tons qui enfoncent ce qui devrait être saillant, et réciproquement. Les ombres produites par les saillies dessinent suffisamment les ornements. Tout cela se disait pendant la cérémonie, en face des peintures et de l'architecture de Notre-Dame de Lorette, où l'on ne voit que des contresens, il faudrait dire des contre-bon sens.

Il critique également avec raison les fonds d'or pour la peinture. Ils détruisent toute saillie dans les figures et désaccordent tout effet de peinture, en venant au-devant de tout, et en privant le tableau de fonds destinés à faire tout valoir.

Revenu de l'église par une pluie affreuse.

Champrosay. — *Vendredi* 26 *avril.* — Parti pour Champrosay à onze heures et demie. Ravi de m'y retrouver. La sensation la plus délicieuse est celle de l'entière liberté dont j'y jouis. Là, les ennuyeux ne peuvent venir m'y trouver, quoique cela me soit arrivé, tant ils sont difficiles à éviter.

Le jardin était très en ordre, et tout s'est bien passé.

Samedi 27 *avril.* — Je dors le soir outrageusement, et même dans la journée. L'écueil de la campagne, pour un homme qui craint de lire beaucoup, c'est l'ennui et une certaine tristesse que le spectacle de la nature inspire.

Je ne sens pas tout cela quand je travaille; mais cette fois, j'ai résolu de ne rien faire absolument pour me reposer du travail un peu abstrait de la composition de mon plafond.

Dimanche 28 *avril.* — Le matin, grande promenade dans la forêt de Sénart.

Entré par la ruelle du marquis, revu les inscriptions amoureuses de la muraille de son parc; chaque année la pluie, l'effet du temps en emporte quelque chose; à présent elles sont presque illisibles. Je ne puis m'empêcher toutes les fois que je passe là, et j'y passe souvent exprès, d'être ému des regrets et de la tendresse de ce pauvre amoureux! Il a l'air bien pénétré de l'éternité de son sentiment pour sa Célestine. Dieu sait ce qu'elle est devenue, aussi bien que ses amours! Mais qui est-ce qui n'a pas connu cette jeune exaltation, le temps où l'on n'a pas un instant de repos, et où l'on jouit de ses tourments?

J'ai été jusqu'à l'endroit des grenouilles et revenu par le petit chemin le long de la colline?

J'ai été avec la servante cueillir dans la journée des fleurs dans le champ de Candas.

Lundi 29 *avril.* — Je ne sais pourquoi il m'est venu la fantaisie d'écrire sur le *bonheur.* C'est un de ces sujets sur lesquels on peut écrire tout ce qu'on veut.

— Je me suis promené le matin dans le jardin abandonné et livré à la nature des pauvres gendarmes; leurs petits carrés de choux si bien alignés, leurs treilles, leurs arbres fruitiers, source de consolation et d'un petit produit sensible dans leur misère, sont presque effacés, ruinés par les allants et venants, par le vent, par les accidents de toutes parts; le vent fait battre les contrevents des fenêtres et achève de briser les vitres. Cela va devenir un repaire d'oiseaux et de créatures sauvages.

Sur le tantôt, promené avec Jenny vers le petit sentier de la colline où j'ai été lire.

Mardi 30 *avril.* — Sorti vers neuf heures. Pris la ruelle du marquis et marché jusqu'à l'ermitage. En face de l'ermitage, immense abatis; tous les ans j'éprouve ce crève-cœur de voir une partie de la forêt à bas, et c'est toujours la plus belle, c'est-à-dire la plus fournie ou la plus ancienne. Il y avait un petit sentier couvert charmant.

Pris à droite jusqu'au chêne Prieur. J'ai vu là, le long du chemin, une procession de fourmis que je défie les naturalistes de m'expliquer. Toute la tribu semblait défiler en ordre comme pour émigrer; un petit nombre de ces ouvrières remontait le courant

en sens contraire. Où allaient-elles? Nous sommes enfermés pêle-mêle, animaux, hommes, végétaux, dans cette immense boîte qu'on appelle l'Univers. Nous avons la prétention de lire dans les astres, de conjecturer sur l'avenir et sur le passé qui sont hors de notre vue, et nous ne pouvons comprendre un mot de ce qui est sous nos yeux. Tous ces êtres sont séparés à jamais, et indéchiffrables les uns pour les autres.

Mercredi 1ᵉʳ mai. — Sur la réflexion et l'imagination données à l'homme. Funestes présents.

Il est évident que la nature se soucie très peu que l'homme ait de l'esprit ou non. *Le vrai homme est le sauvage;* il s'accorde avec la nature comme elle est. Sitôt que l'homme aiguise son intelligence, augmente ses idées et la manière de les exprimer, acquiert des besoins, la nature le contrarie en tout. Il faut qu'il se mette à lui faire violence continuellement; elle, de son côté, ne demeure pas en reste. S'il suspend un moment le travail qu'il s'est imposé, elle reprend ses droits, elle envahit, elle mine, elle détruit ou défigure son ouvrage; il semble qu'elle porte impatiemment les chefs-d'œuvre de l'imagination et de la main de l'homme. Qu'importent à la marche des saisons, au cours des astres, des fleuves et des vents, le Parthénon, Saint-Pierre de Rome, et tant de miracles de l'art? Un tremblement de terre, la lave d'un volcan vont en faire justice..... Les oiseaux nicheront dans

ces ruines; les bêtes sauvages iront tirer les os des fondateurs de leurs tombeaux entr'ouverts. Mais l'homme lui-même, quand il s'abandonne à l'instinct sauvage qui est le fond même de sa nature, ne conspire-t-il pas avec les éléments pour détruire les beaux ouvrages? La barbarie ne vient-elle pas presque périodiquement, et semblable à la Furie qui attend Sisyphe roulant sa pierre au haut de la montagne, pour renverser et confondre, pour faire la nuit après une trop vive lumière? Et ce je ne sais quoi qui a donné à l'homme une intelligence supérieure à celle des bêtes, ne semble-t-il pas prendre plaisir à le punir de cette intelligence même?

Funeste présent, ai-je dit? Sans doute, au milieu de cette conspiration universelle contre les fruits de l'invention du génie, de l'esprit de combinaison, l'homme a-t-il au moins la consolation de s'admirer grandement lui-même de sa constance ou de jouir beaucoup et longtemps de ces fruits variés émanés de lui? Le contraire est le plus commun. Non seulement le plus grand par le talent, par l'audace, par la constance, est ordinairement le plus persécuté, mais il est lui-même fatigué et tourmenté de ce fardeau du talent et de l'imagination. Il est aussi ingénieux à se tourmenter qu'à éclairer les autres. Presque tous les grands hommes ont eu une vie plus traversée, plus misérable que celle des autres hommes.

A quoi bon alors tout cet esprit et tous ces soins? Le vivre suivant la nature veut-il dire qu'il faut vivre

dans la crasse, passer les rivières à la nage, faute de ponts et de bateaux, vivre de glands dans les forêts, ou poursuivre à coups de flèches les cerfs et les buffles, pour conserver une chétive vie cent fois plus inutile que celle des chênes qui servent du moins à nourrir et à abriter des créatures? Rousseau est donc de cet avis, quand il proscrit les arts et les sciences, sous le prétexte de leurs abus. Tout est-il donc piège, condition d'infortune ou signe de corruption dans ce qui vient de l'intelligence de l'homme? Que ne reproche-t-il au sauvage d'orner et d'enluminer à sa manière son arc grossier?... de parer de plumes d'oiseaux le tablier dont il cache sa chétive nudité? Et pourquoi la cacher au soleil et à ses semblables? N'est-ce pas encore là un sentiment trop relevé pour cette brute, pour cette machine à vivre, à digérer, à dormir?

Jeudi 2 mai. — Chez M. Quantinet, vers deux heures. Vu lui et sa femme. Il faisait encore un froid du diable.

Monté dans la bibliothèque : vue enchanteresse, dont deux parties intéressantes : vu le couchant et vu le levant.

Samedi 4 mai. — Travaillé ce matin; été voir Mme Quantinet dans le milieu de la journée; refusé le lendemain dimanche son invitation à dîner : j'avais la gorge fatiguée, et vraiment besoin d'être tranquille.

Elle m'a lu les extraits de ses lectures; il y avait entre autres cette pensée de l'*Adolphe* de Benjamin Constant : « *L'indépendance a pour compagnon l'isolement.* » C'est autrement dit, mais c'est le sens.

Lundi 6 mai. — Travaillé ce jour, hier et avant-hier au *comte Ugolin.*

— Ce matin est venu le nommé Hubert, pépiniériste, me réclamer, au bout de deux ans et demi, le payement d'une note d'arbres fruitiers et autres, que je lui ai payée en octobre 1847. J'ai trouvé heureusement le reçu. Il n'osera pas probablement revenir.

J'ai remarqué plus d'une fois combien des actes d'une immoralité profonde étaient traités doucement par notre Code athée. Je me rappelle le fait que j'ai lu, il y a un an ou deux, d'un malheureux qui, ayant porté plainte contre sa femme, laquelle vivait authentiquement en concubinage avec son propre fils, avait été mis, lui le père et l'époux, à la porte de son domicile commun...; la femme n'a été condamnée qu'à un mois ou deux de prison.

Mardi 7 mai. — Je n'ai pas mis le pied dehors de toute la journée, malgré le projet d'aller à Fromont.

Je me suis occupé de rechercher à mettre au net la composition de *Samson et Dalila.* Quoique cela ne m'ait pris que peu de temps et dans la matinée seulement, je ne me suis pas ennuyé.

Écrit à Andrieu (1), à son oncle, à Haro pour le plafond, et à Duban.

— Pourquoi ne pas faire un petit recueil d'idées détachées qui me viennent de temps en temps toutes moulées et auxquelles il serait difficile d'en coudre d'autres? Faut-il absolument faire un livre dans toutes les règles? Montaigne écrit à bâtons rompus..... Ce sont les ouvrages les plus intéressants. Après le travail qu'il a fallu à l'auteur pour suivre le fil de son idée, la couver, la développer dans toutes ses parties, il y a bien aussi le travail du lecteur qui, ayant ouvert un livre pour se délasser, se trouve insensiblement engagé, presque d'honneur, à déchiffrer, à comprendre, à retenir ce qu'il ne demanderait pas mieux d'oublier, afin qu'au bout de son entreprise, il ait passé avec fruit par tous les chemins qu'il a plu à l'auteur de lui faire parcourir.

(1) Ici paraît pour la première fois le nom du peintre *Pierre Andrieu*, qui fut le collaborateur assidu de Delacroix, après avoir été son élève. Il eut sa part dans ses principaux travaux décoratifs, notamment dans la galerie d'Apollon du Louvre et la chapelle de Saint-Sulpice. Après sa mort, il fut chargé de la restauration du plafond de la galerie d'Apollon et de la coupole de la bibliothèque du Luxembourg. Andrieu s'était assimilé si complètement la manière de Delacroix que Th. Gautier écrivait à propos de lui : « Les dessous de ses chefs-d'œuvre n'ont pas de secret pour lui. Ses personnages se meuvent naturellement... comme ceux de Delacroix; ils ont les mêmes types, les mêmes allures, le même goût d'ajustement. Si ce ne sont pas des frères, ce sont au moins des cousins germains, et après quelques heures de retouche, le maître volontiers les signerait. » C'était à la fois faire l'éloge et la critique du talent d'Andrieu. La vénération de l'élève pour le maître revêtait le caractère d'une véritable religion : il conserva pendant près de trente années les copies du Journal que nous publions aujourd'hui, sans permettre qu'on y portât la main, malgré les propositions qui lui furent faites.

Mercredi 8 mai. — Travaillé toute la matinée sans entrain; j'étais mal à l'aise, car je n'ai rien mangé jusqu'au dîner.

— Vers trois heures, je me suis décidé à faire la corvée de Fromont. J'ai beaucoup joui de cette promenade, quoique je n'aie vu du parc que ce qui se trouve depuis la porte sur la grande route, jusqu'à la serre du jardinier. J'ai vu, dans ce trajet, deux ou trois magnolias, dont un ou deux sur la fin de la floraison. Je n'avais pas d'idée de ce spectacle : cette profusion vraiment prodigieuse de fleurs énormes sur cet arbre dont les feuilles ne font que commencer à poindre, l'odeur délicieuse, une jonchée incroyable de pétales de fleurs déjà passées ou fanées m'ont arrêté et charmé. Il y avait devant la serre des rhododendrons rouges et un camélia d'une taille extraordinaire.

Revenu par Ris et pris des pâtisseries en passant. La vue du paysage au pont et en grimpant est charmante, à cause de la verdure printanière et des effets d'ombre que les nuages font passer sur tout cela. J'ai fait, en rentrant, une espèce de *pastel* de l'*effet de soleil* en vue de mon plafond.

Jeudi 9 mai. — Je crois que les pâtisseries d'hier mangées à mon dîner pour égayer ma solitude ont contribué à me donner ce matin la plus affreuse et la plus durable morosité. Me sentant mal disposé pour quoi que ce soit, j'ai, vers neuf heures, gagné la forêt

et été directement jusqu'au chêne Prieur. Quoique la matinée fût magnifique, rien n'a pu me distraire de cette humeur noire. J'ai fait un petit croquis du chêne ; le frais qui commençait à s'élever m'a chassé.

J'ai été particulièrement frappé, sans en être égayé, de cette pourtant charmante musique des oiseaux au printemps : les fauvettes, les rossignols, les merles si mélancoliques, le coucou dont j'aime le cri à la folie, semblaient s'évertuer pour me distraire. Dans un mois au plus, tous ces gosiers seront silencieux. L'amour les épanouit pour le sentiment; un peu plus, il les ferait parler. Bizarre nature, toujours semblable, inexplicable à jamais!

— Vers trois ou quatre heures, la servante m'a parlé de l'homme qu'elle avait vu entrer dans la maison des gendarmes. Le garçon de la ferme est venu avec le garde champêtre, et je me suis joint à eux pour faire une visite domiciliaire; toute la soirée nous avons fait de grotesques préparatifs de défense en cas d'attaque de nuit; tout a été fort heureusement inutile.

Samedi 11 *mai*. — J'ai reculé encore indéfiniment mon projet de départ que j'avais fixé pour aujourd'hui.

— Le matin, vu Candas dans la maison des gendarmes. Je lui ai parlé de mes projets et de ce qu'on pourrait faire. Ce lieu est charmant : il est bien dommage qu'il n'y ait pas de vignes de ce côté-là.

J'ai joui aujourd'hui délicieusement, et comme un enfant qui entre en vacances, de ma résolution subite de demeurer encore. Que l'homme est faible et facilement étrange dans ses émotions et ses résolutions!

J'étais hier soir d'une tristesse mortelle. En revenant de ma soirée, je ne rêvais que catastrophes; ce matin, la vue des champs, le soleil, l'idée d'éviter encore quelque temps ce brouhaha affreux de Paris m'ont mis au ciel.

Heureux ou malheureux, je le suis presque toujours à l'extrême!

Lundi 13 *mai*. — J'ai passé ma journée tout seul et ne me suis pas ennuyé. Jenny et la servante sont allées à Paris dès le matin et sont revenues seulement à six heures.

J'étais en train de faire mon dîner, quand elles sont arrivées trempées par une pluie affreuse, qui n'a presque pas cessé tout le jour.

Je me suis plu dans l'isolement complet et le silence de cette journée.

Mardi 14 *mai*. — *Sur l'isolement de l'homme.*
« *L'indépendance a pour conséquence l'isolement* », Mme Quantinet me cite cet extrait de l'*Adolphe* de Benjamin Constant. Hélas! l'alternative d'être ennuyé et harcelé toute la vie, comme l'est un homme engagé dans des liens de famille par exemple, ou d'être abandonné de tout et de tous, pour n'avoir

voulu subir aucune contrainte, cette alternative, dis-je, est inévitable. Il y en a qui ont mené la vie la plus dure sous les impérieuses lois d'une femme acariâtre, ou souffrant les caprices d'une coquette à laquelle ils avaient lié leur sort, et qui à la fin de leurs jours n'ont pas même la consolation d'avoir pour leur fermer les yeux ou leur donner leurs bouillons cette créature qui serait bonne du moins pour adoucir le dernier passage. Elles vous quittent ou meurent au moment où elles pourraient vous rendre le service de vous empêcher d'être seul. Les enfants, si vous en avez eu, après vous avoir occasionné tous les soucis de leur enfance ou de leur sotte jeunesse, vous ont abandonné depuis longtemps.

Vous tombez donc nécessairement dans cet isolement affreux dans lequel s'éteint ce reste de vie et de souffrances.

Jeudi 16 *mai*. — A Paris, par le premier convoi.

Vendredi 17 *mai*. — Travaillé ce matin à la *femme qui se peigne*.

— Grande promenade dans la forêt, par le côté de Draveil. Pris en contournant la forêt par l'allée qui en fait le tour.

J'ai vu là le combat d'une mouche d'une espèce particulière et d'une araignée. Je les vis arriver toutes deux, la mouche acharnée sur son dos et lui portant des coups furieux; après une courte résistance, l'araignée

a expiré sous ses atteintes; la mouche, après l'avoir sucée, s'est mise en devoir de la traîner je ne sais où, et cela avec une vivacité, une furie incroyables. Elle la tirait en arrière, à travers les herbes, les obstacles, etc. J'ai assisté avec une espèce d'émotion à ce petit duel homérique. J'étais le Jupiter contemplant le combat de cet Achille et de cet Hector. Il y avait, au reste, justice distributive dans la victoire de la mouche sur l'araignée, il y a si longtemps que l'on voit le contraire arriver. Cette mouche était noire, très longue, avec des marques rouges sous le corps.

Samedi 18 *mai.* — Le matin, travaillé à la *Femme qui se peigne*, que je suis en train de gâter probablement, puis au *Michel-Ange*.

— Vers une heure, à la forêt avec ma bonne Jenny. J'avais un plaisir infini à la voir jouir si expansivement de cette charmante nature si verte, si fraîche. Je l'ai fait reposer longtemps, et elle est revenue sans accident. Nous avons été jusqu'au Chêne d'Antain. En parcourant le clos de Lamouroux, elle me disait douloureusement : « Comment! ne vous verrai-je jamais autrement que dans une position mince et peu digne de vous? Quoi! je ne vous verrai jamais un enclos comme celui-ci à habiter, à embellir? » Elle a raison. Je ressemble en ceci à Diderot qui se croyait prédestiné à habiter des taudis, et qui vit sa mort prochaine, quand il fut installé dans un bel appartement, dans

des meubles splendides, qu'il devait aux bontés de Catherine.

Au reste, j'aime la médiocrité; j'ai le faste et l'étalage en horreur; j'aime les vieilles maisons, les meubles antiques; ce qui est tout neuf ne me dit rien. Je veux que le lieu que j'habite, que les objets qui sont à mon usage me parlent de ce qu'ils ont vu, de ce qu'ils ont été, et de ce qui a été avec eux.

Ai-je l'âme plus rétrécie en cela que mon voisin Minoret, qui vient d'abattre une partie du logement qu'il avait, pour construire un affreux chalet qui va offenser mes regards, tant que je vivrai ici? Quand ce Minoret est venu succéder au général Ledru (1), il s'est hâté de jeter bas sa modeste et ancienne maison; il aime mieux ces pierres toutes neuves qu'il a tirées de la carrière... La vieille d'Esnont en a fait autant. A la vérité, la maison lui tombait sur la tête. Cela me vaut deux constructions à la moderne, affreuses à tolérer.

Il y a, au reste, dans Champrosay, depuis quelque temps, émulation de mauvaises bâtisses. Gibert avait commencé avec sa magnifique grille. Les gens qu ont succédé au marquis de La Feuillade font recrépir la maison et ont imaginé d'y ajouter des ornements qui la rendent ridicule et lui ôtent tout caractère et toute proportion.

(1) Le général *Ledru des Essarts*, frère du naturaliste *Pierre Ledru*, fit toutes les campagnes de la Révolution et de l'Empire. En 1836, Louis-Philippe le nomma pair de France. Il mourut à Champrosay en 1844.

— Ce matin, Georges (1) est venu m'inviter à dîner de la part de sa mère, qui vient pour deux jours avec Mme Barbier (2) et M. P... et son mari.

Villot vient un moment dans la journée; nous avons été assez tristes à cause de toutes les menaces du temps.

Le soir pourtant je me suis mis en train et ai causé un peu. Revenu à onze heures. Mme Barbier est très amusante.

Lundi 20 *mai.* — J'ai été vers deux heures les voir jusqu'au départ de quatre heures et demie et les ai menés jusqu'au chemin de fer. Je disais à Mme Barbier que l'indigne pantalon des femmes était un attentat aux droits de l'homme.

Jeudi 23 *mai.* — Travaillé au *Chasseur de lions* et au *Michel-Ange* (3).

— Sorti pour aller voir Mme Quantinet. Elle est partie pour Paris.....

Vers cinq heures, promenade à l'allée de l'Ermitage. Temps charmant, quoique chaud. Joui délicieusement de cette heure charmante qui m'attriste moins qu'autrefois.

J'ai découvert dans cette grande allée un petit

(1) *Georges Villot*, fils de son ami *Frédéric Villot.*
(2) Mme *Barbier* était la belle-mère de Frédéric Villot.
(3) Toile de 0m,60 × 0m,40. Galerie Bruyas, au Musée de Montpellier. (Voir *Catalogue Robaut*, n° 1184.)

sentier délicieux, qui conduit à des retraites charmantes. Pensé involontairement à la dame à la robe de chambre bariolée.

Le soir, clair de lune ravissant dans mon petit jardin. Resté à me promener très tard. Je ne pouvais assez jouir de cette douce lumière sur ces saules, du bruit de la petite fontaine et de l'odeur délicieuse des plantes qui semblent, à cette heure, livrer tous leurs trésors cachés.

Paris, lundi 3 juin. — Ce jour, dîné chez Bixio avec Lamoricière (1), etc. Cavaignac devait y être. Le premier est charmant et plein de véritable esprit.

— Tous ces jours-ci, je ne vois personne, enfoncé que je suis dans mon esquisse.

Jeudi 6 juin. — Passé la journée au Jardin des plantes. Jussieu (2) m'a conduit partout.

Samedi 8 juin. — Quinze jours sans avoir rien écrit ici !...

Revenu de Champrosay il y a quinze jours, jour pour jour.

Jenny y est retournée aujourd'hui pour y prendre les lunettes du maire et les lui rendre.

(1) Le général *Lamoricière* était alors député à l'Assemblée législative et combattait avec le général Cavaignac la politique du Prince Président, dont il entrevoyait les projets.

(2) *Adrien de Jussieu* avait, en 1826, remplacé son père, *Joseph de Jussieu*, dans la chaire de botanique au Muséum.

— Je suis resté jusqu'à midi sur mon canapé, dormant et lisant l'évasion de mon cher Casanova.

— Je me disais, en regardant ma composition du plafond qui ne me plaît que depuis hier, grâce aux changements que j'ai faits dans le ciel avec du pastel, qu'un bon tableau était exactement comme un bon plat, composé des mêmes éléments qu'un mauvais : l'artiste fait tout. Que de compositions magnifiques ne seraient rien sans le grain de sel du grand cuisinier ! Cette puissance du *je ne sais quoi* est étonnante dans Rubens ; ce que son tempérament, — *vis poetica,* — ajoute à une composition, sans qu'il semble qu'il la change, est prodigieux. Ce n'est autre chose que le tour dans le style ; la façon est tout, le fond est peu en comparaison.

Le *nouveau* est très ancien, on peut même dire que c'est toujours ce qu'il y a de plus ancien.

— Pour imprimer le mur de l'église, *huile de lin* et non autre, bouillante, *blanc de céruse* et non pas *blanc de zinc,* qui ne tient pas. L'*ocre jaune* serait la meilleure impression.

Lundi 10 *juin*. — La *partie du ciel* (1) —

(1) Il est question ici du plafond de la galerie d'Apollon du Louvre. *Apollon vainqueur du serpent Python :* tel est le titre définitif de la composition. Toile 8m × 7m,50. M. Robaut, dans son Catalogue, écrit que le prix fut d'abord fixé à 18,000 francs, et que l'architecte Duban fit de son propre mouvement élever la somme à 24,000 francs. Voici en quels termes Delacroix décrit le sujet de sa décoration :

« Le dieu, monté sur son char, a déjà lancé une partie de ses traits ; Diane, sa sœur, volant à sa suite, lui présente son carquois. Déjà percé

après les plus grands clairs du soleil, c'est-à-dire déjà foncé : *Jaune chrome foncé blanc — blanc laque et vermillon.*

La *terre de Cassel* et *blanc* forme la demi-teinte décroissante. En général, excellent pour demi-teinte.

Les *clairs* jaune clair sur les nuages au-dessous du char : *Cadmium, blanc*, une pointe de *vermillon.*

La *partie du ciel plus orangé*, à partir du cercle lumineux : Sur une préparation orangée, frôler à sec un ton de *jaune de Naples, vert bleu et blanc*. en laissant un peu paraître le ton orangé.

Ton orangé, très beau pour le ciel : *Terre d'Italie naturelle, blanc, vermillon. — Vermillon, blanc, laque* et quelquefois un peu de *cadmium* et de *blanc.*

Robe de Minerve, sur une préparation convenable : Clairs des plis peints avec *bleu de Prusse* et *blanc*

par les flèches du dieu de la chaleur et de la vie, le monstre sanglant se tord en exhalant dans une vapeur enflammée les restes de sa vie et de sa rage impuissante. Les eaux du déluge commencent à tarir et déposent sur les sommets des montagnes ou entraînent avec elles les cadavres des hommes et des animaux. Les dieux se sont indignés de voir la terre abandonnée à des monstres difformes, produits impurs du limon ; ils se sont armés comme Apollon. Minerve, Mercure s'élancent pour les exterminer, en attendant que la sagesse éternelle repeuple la solitude de l'univers ; Hercule les écrase de sa massue, Vulcain, le dieu du feu, chasse devant lui la nuit et les vapeurs impures, tandis que Borée et les Zéphyrs sèchent les eaux de leur souffle et achèvent de dissiper les nuages. Les nymphes des fleuves et des rivières ont retrouvé leur lit de roseaux et leur urne encore souillée par la fange et les débris. Des divinités plus timides contemplent à l'écart ce combat des dieux et des éléments. Cependant, du haut des cieux, la Victoire descend pour couronner Apollon vainqueur, et Iris, la messagère des dieux, déploie dans les airs son écharpe, symbole du triomphe de la lumière sur les ténèbres et sur la révolte des eaux. »

assez cru, peut-être un peu de laque. — A sec, par-dessus, clairs avec blanc et chrome; enfin ton citron. Glacer par-dessus à sec avec *cobalt* et *laque*. — Enfin, rehauts sombres et chauds avec *terre d'Italie brûlée* et *carmin fixe*.

Apollon, la robe peinte d'un *ton rouge* un peu fade dans les clairs, glacé avec *laque jaune* et *laque rouge*.

Localité des *chairs de la Diane* : *Terre de Cassel, blanc et vermillon*. Assez gris partout. Clairs : *blanc et vermillon*, un peu de *vermillon*.

Les reflets ton chaud, *presque citron;* il y entre un peu d'*antimoine*, le tout très franchement.

Localité des *cheveux de l'Apollon* : *Terre d'ombre, blanc, cadmium*, très peu de *terre d'Italie* ou d'*ocre*.

Pour la *tunique de la Diane*, un ton de reflet analogue à celui de sa chair dans l'ombre : *Antimoine, cadmium*, etc.

Localité chaude des *nuages sous le char* : *Cadmium* et *blanc*, un peu foncé, et *terre de Cassel et blanc*, touché par-dessus avec ton froid de *terre de Cassel* et *blanc* (tout ceci pour l'*ombre*).

Demi-teinte du *Cheval soupe de lait* (l'*Arabe passant un gué*) (1) : *Terre d'ombre naturelle* et *blanc, antimoine, blanc* et *brun rouge* : le rouge ou le jaune prédominant, suivant la convenance.

Vendredi 14 juin. — Un architecte qui remplit

(1) Voir *Catalogue Robaut*, n° 1347.

véritablement toutes les conditions de son art me paraît un phénix plus rare qu'un grand peintre, un grand poète et un grand musicien. Il me saute aux yeux que la raison en est dans cet accord absolument nécessaire d'un grand bon sens avec une grande inspiration. Les détails d'utilité qui forment le point de départ de l'architecte, détails qui sont l'essentiel, passent avant tous les ornements. Cependant il n'est artiste qu'en prêtant des ornements convenables à cet *Utile,* qui est son thème. Je dis *convenables ;* car même après avoir établi en tous points le rapport exact de son plan avec les usages, il ne peut orner ce plan que d'une certaine manière. Il n'est pas libre de prodiguer ou de retrancher les ornements. Il les faut aussi appropriés au plan, comme celui-ci l'a été aux usages. Les sacrifices que le peintre et le poète font à la grâce, au charme, à l'effet sur l'imagination, excusent certaines fautes contre l'exacte raison. Les seules licences que se permette l'architecte peuvent peut-être se comparer à celles que prend le grand écrivain, quand il fait en quelque sorte sa langue. En réservant des termes qui sont à l'usage de tout le monde, le tour particulier en fait des termes nouveaux ; de même l'architecte, par l'emploi calculé et inspiré en même temps des ornements qui sont le domaine de tous les architectes, leur donne une nouveauté surprenante et réalise le beau qu'il est donné à son art d'atteindre. Un architecte de génie copiera un monument et saura, par des variantes, le rendre

original ; il le rendra propre à la place, il observera dans les distances, les proportions, un ordre tel qu'il le rendra tout nouveau. Les architectes vulgaires, nos modernes architectes, ne savent que copier littéralement, de sorte qu'ils joignent à l'humiliant aveu qu'ils semblent faire de leur impuissance le défaut de succès dans l'imitation même; car le monument qu'ils ont imité à la lettre ne peut jamais être exactement dans les mêmes conditions que celui qu'ils imitent. Non seulement ils ne peuvent inventer une belle chose, mais ils gâtent la belle invention qu'on est tout surpris de retrouver, entre leurs mains, plate et insignifiante.

Ceux qui ne prennent pas le parti d'imiter en bloc et exactement, font pour ainsi dire au hasard. Les règles leur apprennent qu'il faut orner certaines parties, et ils ornent ces parties, quel que soit le caractère du monument et quel que soit son entourage.

(Joindre à ce qui précède ce que je dis de la proportion des monuments imités avec l'ouvrage définitif, par exemple le Parthénon ou la Maison carrée, et la Madeleine et l'Arc de triomphe.)

FIN DU TOME PREMIER.

A LA MÊME LIBRAIRIE :

LES MAITRES DE L'ART

COLLECTION DE MONOGRAPHIES D'ARTISTES

PUBLIÉE SOUS LE HAUT PATRONAGE

du Ministère de l'Instruction publique et des Beaux-Arts

VOLUMES EN VENTE :

LE BERNIN, par M. Reymond...........................	Un vol.
CHARDIN, par Edmond Pilon...........................	—
DONATELLO, par E. Bertaux...........................	—
FRA ANGELICO, par Alfred Pichon......................	—
ÉGRICAULT, par Léon Rosenthal........................	—
GHIRLANDAIO, par Henri Hauvette.....................	—
BENOZZO GOZZOLI, par Urbain Mengin.................	—
HOLBEIN, par François Benoit.........................	—
CHARLES LE BRUN, par Pierre Marcel..................	—
PHILIBERT DE L'ORME, par Henri Clouzot.............	—
REYNOLDS, par François Benoit........................	—
SCHONGAUER, par A. Girodie...........................	—
SCOPAS et PRAXITÈLE, par Maxime Collignon..........	—
LES SCULPTEURS FRANÇAIS AU XIII^e SIÈCLE, par Mlle Louise Pillion..	Un vol.
SODOMA, par L. Gielly.................................	—
CLAUS SLUTER, par A. Kleinclausz.....................	—
VERROCCHIO, par Marcel Reymond.....................	—
PETER VISCHER, par Louis Réau.......................	—

Ces volumes, sont complétés par des appendices, qui en font de véritables livres indispensables à toute personne s'intéressant aux choses de l'art : table chronologique mettant en regard des dates les plus importantes de la vie de l'artiste, les noms de ses principales œuvres ; catalogue des œuvres des maîtres conservées dans les musées et les collections privées ; notices sur les dessins ; notice sur les gravures ; bibliographie comprenant la liste des principaux travaux publiés sur le maître ; index alphabétique des noms cités dans le volume.

Chaque volume, imprimé sur papier vergé et du format 15×21,
avec 24 gravures tirées hors texte sur papier spécial.

Broché. **15 fr.** | Cartonné. **20 fr.**

PARIS. — TYPOGRAPHIE PLON-NOURRIT ET C^{ie}, 8, RUE GARANCIÈRE. — 31841.

www.ingramcontent.com/pod-product-compliance
Lightning Source LLC
Chambersburg PA
CBHW051342220526
45469CB00001B/79